梅庵记要

王永昌 主编

东南大学出版社
·南京·

图书在版编目(CIP)数据

梅庵记要 / 王永昌主编. -- 南京：东南大学出版社，2023.5
ISBN 978-7-5766-0294-4

Ⅰ.①梅… Ⅱ.①王… Ⅲ.①古琴-艺术流派-研究-中国 Ⅳ.①J632.31

中国版本图书馆CIP数据核字(2022)第203778号

责任编辑：陈　淑　　　　　　　责任校对：子雪莲
封面设计：毕　真　　　　　　　责任印制：周荣虎

梅庵记要　Meian Jiyao

主　　编	王永昌
出版发行	东南大学出版社
社　　址	南京市四牌楼2号(邮编：210096)
经　　销	全国各地新华书店
印　　刷	南京迅驰彩色印刷有限公司
开　　本	700 mm×1000 mm　1/16
印　　张	20.5
字　　数	345千字
版　　次	2023年5月第1版
印　　次	2023年5月第1次印刷
书　　号	ISBN 978-7-5766-0294-4
定　　价	150.00元

本社图书若有印装质量问题，请直接与营销部调换。电话(传真)：025-83791830

编委会

主　　编：王永昌

主编助理：王佳敏

编　　委：(以姓氏笔画为序)

　　　　　王永昌　王屹初　王佳敏　王娅妮

　　　　　张惠琴　倪诗韵　释耀如

王永昌老师师训
南通古琴研究会会训

琴道至尊　　精艺尚德

"真、全、优"传

主兴梅庵　　尽责为公

重能聚贤　　鞭戮内耗

丰予琴史　　益彩中华

序

梅庵琴派开山立派于1917年,以王燕卿宗师经康有为引荐任教于东南大学(时名南京高等师范学校)始,开古琴教育入高等学府之先河。不少文章和书籍记载了该派的沿革和成就。

然则,历史在不停地一页一页、一秒一秒地翻转,刻录着世界的一切。在历史长河中,任何一个艺术流派的诞生、兴盛或衰亡,都必以不同阶段时间数轴上有无杰出的代表人物和艺术本体论方面的扎实功底与丰厚业绩为依托。梅庵琴派自然也跳不出这一规律!

《梅庵记要》的出版问世,是否也正是这一历史规律的客观表征;是否也正是在优质地续写梅庵;是否也正是为古琴,这一中华民族五千年优秀传统文化大体系中的文人音乐,这一当今现实的"人类口头和非物质文化遗产代表作",提出她应当和需要在哪种环境、语境和文化体系中生存、传承与弘扬的现实及长远之当省思考!

本书分四章,第一章薪传佳境,第二章桐声缦影,第三章大音培元,第四章琴思文论。现对各章作简要介绍:

第一章　薪传佳境

本章为2008年南通古琴研究会创立以来主要活动之材料纪实。

1. 2008年6月7日,成功举办"中国古琴大师名家琴韵风采暨南通古琴研究会成立庆典音乐会"。相关领导和全国顶尖音乐理论家、教育家和古琴家纷至沓来。他们的身份介绍以及发言手稿、贺词书画、题词题匾,还有兄弟琴会社的贺稿与音乐会节目单等相关内容,均实录面世。

这一盛会的实录珍贵之处及值得留史的原因有:

其一,参会者不少名实俱高,臻及相关学科领域全国顶尖层面。

其二,参会者至今不少已经作古,其活动不仅无法复制,也理应入著留史。

其三,参会的名家大师对南通古琴研究会的成立和本次音乐会评价甚高。且看中国音乐家协会书记处原常务书记,著名音乐理论家、教育家冯光钰教授的大会发言手稿摘录:"中国古琴大师名家琴韵风采暨南通古琴研究会成立庆典音乐会的隆重举行,是南通市古琴艺术的一大盛事,也是南通前辈古琴家徐立孙先生等人创建的梅庵琴派发展历程中具有新里程碑的标志……现在以著名古琴家王永昌先生为会长的南通古琴研究会的成立,为发扬梅庵琴派开拓了新的空间。"

其四,该会在近代第一城江苏省南通市百年剧场"更俗剧场"举行,系南通名人张謇20世纪邀请梅兰芳、欧阳予倩在该剧场演出以来,中华优秀传统文化大体系中的大师名家第二次演出,也是新世纪首次演出。

其五,该会也是南通市文联品牌文艺项目"五月风"在2008年的音乐领域唯一和代表性音乐会。

2. 2016年7月16日,"百年梅庵古琴音乐会"(虚龄)举办于梅庵重镇南通市。11名演奏者中有6名古琴艺术国家级代表性传承人,3名省级传承人,1名香港琴家,1名市级传承人,层次甚高。

3. 2017年6月4日,"百年梅庵古琴音乐会"(足龄)在中国国家图书馆艺术中心举办,把梅庵琴派创立100年的庆典活动,从其发轫地重镇南通市推向了首都北京市。

4. 成功举办"新百年梅庵元年古琴音乐会"。

2018年是喜迎南通古琴研究会成立十周年庆典年,又恰逢梅庵琴派创派101年,为新百年的元年,因而把"百年梅庵"的系列纪念活动,从重镇南通推向祖国首都北京,再推向世界,同时为隆重庆祝南通古琴研究会成立十周年,在联合国总部和美国洛杉矶、纽约等处共有四场演出:

(1) 2018年8月17日,在洛杉矶圣盖博喜来登大酒店宴会厅举行音乐会。

(2) 2018年8月19日,在纽约梅庵琴苑,王永昌作古琴讲座"中国古琴和梅庵琴派"。

(3) 2018年8月20日,在纽约市立皇后图书馆的音乐厅举行音乐会。

(4) 2018年8月21日,在联合国总部举行古琴音乐会。这是梅庵琴史也是中国古琴史上,中国古琴首次组团在联合国总部和美国的演出。美国久安电视台全程录制音像并直播,《侨报》《中国文化报》《中国艺术报》《环球东方》等多家媒体予以专题报道,评价甚高。

5. 2018年10月14日和10月20日,王永昌古琴师生音乐会分别于苏州青少年科技馆和南通通州南山寺举行,并同时隆重庆祝南通古琴研究会成立十周年。

6. 其他相关活动。

第二章　桐声缦影

笔者发现,任何艺术流派的诞生、兴盛和衰亡,必以有无其杰出代表人物和其艺术本体论方面的扎实功底及丰硕业绩为依托,梅庵琴派的发展至笔者这前三代以来,基本符合这一规律。

关于梅庵第四代,历史似乎正在等待这一代也能出现实至名归的杰出旗手——不仅能高举梅庵大旗,而且也能在古琴演奏和深邃琴论这一根本性的艺术本体论方面进入"琴"之高点,为梅庵续写辉煌,为整个琴坛增光添彩。

鉴于以上情况,笔者数十年来,宁可损失经济收益,不采取上大课的方式,而以上小课一对一教学为主传授琴艺。即便这样呕心沥血地教学传授,是否会有一两位能在艺术本体论方面精艺崇德、尊师重道地举起梅庵大旗者,仍需由历史客观判定。

"桐声缦影"集中展现了笔者数十年以来所授主要琴生的风采。可以看出他们分布于全国各地乃至海外。其实这也是对他们的期望和鼓励,也是自古以来师门口传面授的一种普遍方式。

需要一提的是,如果要把跟我"学过"琴的浅尝辄止者都集合起来,那这个数量就要比"桐声缦影"收集的翻倍还多了!

第三章　大音培元

南通古琴研究会是由笔者和学生群组建的,其人员除极个别外,其余都是笔者所授琴生。具有三千年信史和五千年稗传的古琴,是中华民族优秀传统文化大体系中的文人音乐,虽然不排斥她学习世界各文化体系中能为我用之某些元素,但她的本质不容杂交和西化。这是无需也无法质疑的。

有鉴于此,"大音培元"系我们这一群体"琴外功"的表征。我们认为这是古琴

要进入"音乐"本身以上层面必不可少的修为,也即古琴之元音、元气和元神的本源。大音必须培元,培元才有大音。该章包括中华传统文化中的诗、词、书、画、印、武术以及其他门类的器乐和白话近代诗等。

第四章 琴思文论

这一章内容系本群体奉献给琴界的一些琴学思考,涉猎面也颇为宽广,不少也有相当的深度。

我们为"文化自信"尽力,为中华民族五千年优秀传统文化大体系和中国古琴发声。

本书面世,冀能有益于列入联合国教科文组织非物质文化遗产名录的古琴艺术,有益于单列的国家级非遗项目梅庵琴派(古琴艺术之重要组成部分)的传承和弘扬。

本书面世,冀能如浩瀚学海中的一叠浪花,一抹涟漪,一丝幽静月光,一缕灿烂朝阳,是为幸甚! 不当和错误之处,尚祈海内外方家不吝指正!

<div style="text-align:right">
王永昌

2021年12月28日
</div>

目　录

第一章　薪传佳境 ………………………………………………… 1
　一　书画 ……………………………………………………… 2
　二　南通古琴研究会活动照片 ……………………………… 17
　三　节目单 …………………………………………………… 25
第二章　桐声缦影 ………………………………………………… 57
第三章　大音培元 ………………………………………………… 69
　一　书画印章 ………………………………………………… 70
　二　乐器、武术等 …………………………………………… 75
　三　古今诗词 ………………………………………………… 81
　　遐思漫语 ………………………………………… 王永昌 81
　　耀如禅语开示 …………………………………… 释耀如 89
　　潘信豪诗趣 ……………………………………… 潘信豪 91
　　陈震文诗趣 ……………………………………… 陈震文 95
　　樊洁诗趣 ………………………………………… 樊　洁 97
　　胡晓晴诗趣 ……………………………………… 胡晓晴 98
　　倪歌诗趣 ………………………………………… 倪　歌 99
　　倪歌词趣 ………………………………………… 倪　歌 102
　　沈健诗趣 ………………………………………… 沈　健 104

素羽诗趣	贡振亚	105
孙海滨诗趣	孙海滨	112
张惠琴诗趣	张惠琴	115
周锐诗趣	周 锐	121

第四章　琴思文论 …… 123

三论《梅庵琴谱》	王永昌	124
琴道薪传　师恩深长		
——纪念著名古琴家徐立孙恩师诞辰120周年	王永昌	146
太极之丝桐	程 荣	156
几则回忆录	潘信豪	159
也谈梅庵琴派的传承和发展		
——从王永昌老师纠正"对梅庵琴学五个错评"讲起	宁 宁	162
王永昌古琴教育思想初探	周 锐	166
琴乐浅议	崔立正	171
浅谈王燕卿先生在琴曲中对轮指的运用	周天姮	189
论历代琴学文献对琴乐发展的影响	李三鹏	199
梅庵琴派"古琴学琴谱系统"之介绍及分析研究	倪诗韵	206
浅谈文化属性在古琴传承中的重要性	宁 宁	214
文化崛起新时代：古琴艺术源远流长新发展		
——学琴杂思与传承浅见	沈 健	221
七弦传古风　浩然士气长		
——谈孔子和他的古琴艺术修养	贡振亚	229
食野之苹		
——民国时期从金陵寄往诸城的琴人信札小记	陈震文	236
抚琴悟道	高寒清	238
古琴碎语	赵 琳	242

书为心画　琴为心声	曹刘伟	244
学习古琴的思考与收获	蔡怡娟	247
师教有悟："立志如山，行道如水"	王娅妮	250
古琴艺术在小学音乐教学中的传扬实践研究	王　妍	259
论古琴艺术在幼小教育中的影响与传承	王　妍	262
浅谈古琴艺术融入小学音乐教学的研究	王　妍	265
古韵梅庵	张惠琴	268
百年梅庵盛夏情	张惠琴	270
黄昏	张惠琴	272
寂寞沙洲冷	张惠琴	274
琴心	张惠琴	276
三弄梅花幽人来	张惠琴	278
惟有鼓琴乱白雪	张惠琴	280
月傍关山几处明	张惠琴	282
商周青铜铙的出土情况及组合研究	张　琳	285
琴以载道，用心传承		
——华南师范大学古琴通识课程教学创新成果报告	张　琳	297

鸣谢 ……… 313

第一章　薪传佳境

本章为南通古琴研究会自2008年成立以来主要活动之材料纪实。包括相关领导和全国顶尖音乐理论家、教育家、古琴家等人士及兄弟琴会社在成立大会等活动中的发言手稿、题词题匾、贺词书画等,还包括历次主要音乐会节目单与其他相关遴选照片。

一

书画

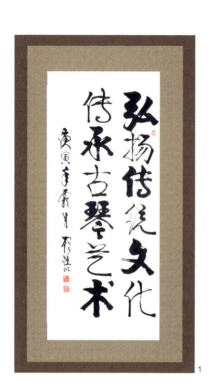

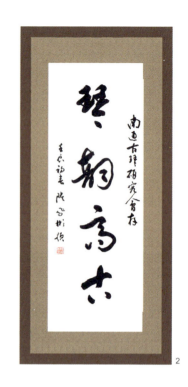

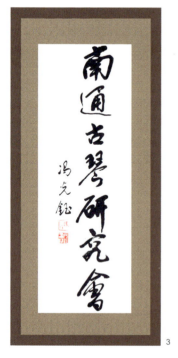

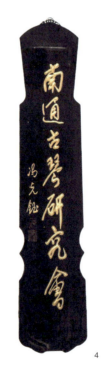

1. 江苏省委原副书记顾浩书"弘扬传统文化 传承古琴艺术"
2. 南通籍将军、书法家陆凤彬书"琴韵高古"
3. 著名音乐教育家、理论家、中国音协书记处原常务书记、辅仁音乐学院原院长冯光钰教授题"南通古琴研究会"
4. 冯光钰题"南通古琴研究会"会牌

▶ 冯光钰在"中国古琴大师名家琴韵风采暨南通古琴研究会成立庆典音乐会"上的致词手稿

开拓梅庵琴派的新空间
——在"中国古琴大师名家琴韵风采暨南通古琴研究会成立庆典音乐会"上的致词

冯光钰

"中国古琴大师名家琴韵风采暨南通古琴研究会成立庆典音乐会"的隆重举行,是南通古琴艺术的一大盛事,也是南通前辈古琴家徐立孙先生等人创建的梅庵琴派发展历程中具有新里程碑的标志。

南通市是长江南的工业和港口重镇。梅庵琴派的产生地这座江海历史文化名城增添了光彩。梅庵琴派经过长期的发展,已壮大成为我国古琴艺术大军的一支劲旅,是我国古琴流派发展到成熟阶段的象征。现在,以著名古琴家王永昌先生为会长的南通古琴研究会的成立,为发扬梅庵琴艺开拓了新的空间。人们常说"流派流派,有流才派"。梅庵琴派作为国家非物质文化遗产,对于自己现代命运的把握,应多不断加强活态传承,把传承发展作为梅庵琴派保护工作的重中之重,加强对传承人的保护是促进梅庵琴派长期延续的核心。

祝"中国古琴大师名家琴韵风采暨南通古琴研究会成立庆典音乐会"圆满成功!
祝南通古琴研究会取得更大的成绩!
祝梅庵琴派再创辉煌!

2008年6月7日

◀ 南通古琴研究会揭牌、挂牌、雅集之所,南通市通州南山寺翠微楼

第一章　薪传佳境

▶ 南通市通州区政协常委、南通市佛教协会副会长、通州区佛教协会会长、南通南山寺住持耀来法师书"梅庵圣音"

▲ 中国传统文化促进会赠 书法家福海书"百年梅庵 大音希声"

▲ 北京古琴研究会贺件 北京古琴研究会原会长、古琴家吴钊书"发扬中华琴道 传承梅庵琴艺"

▲ 今虞琴社贺件 今虞琴社社长、洞箫演奏家戴树红书"道弘今古 志存清节"

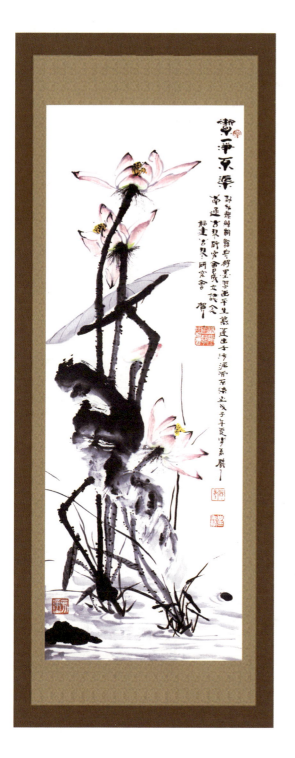

◀福建古琴研究会贺件 福建古琴研究会原会长、古琴演奏家李禹贤画《洁净不渠》

▼广东古琴研究会贺件 广东古琴研究会原会长、古琴演奏家谢导秀书"碧涧流泉忆故人"

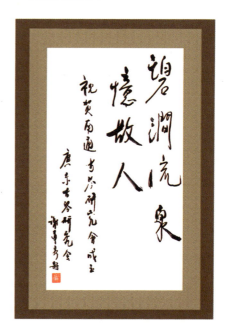

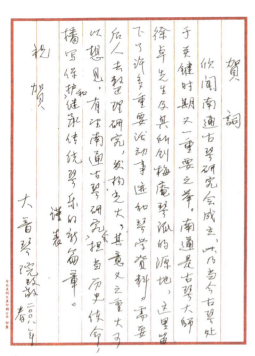

▲ 大音琴院贺件

▲ 琴学家唐中六贺件

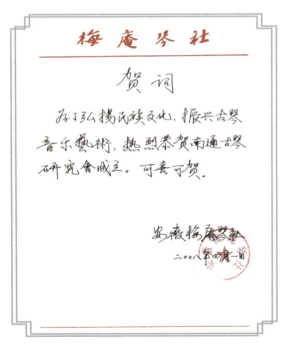

▲ 安徽梅庵琴社贺件

▲ 台湾书法家端木俊洲书"琴道永昌"

6　梅庵记要 MEIANJIYAO

▲ 中佛协理事、南通太平禅寺、天宁寺方丈文定书"琴韵书声"

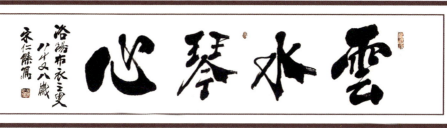

▲ 书法家洛阳宋仁杰书"云水琴心"

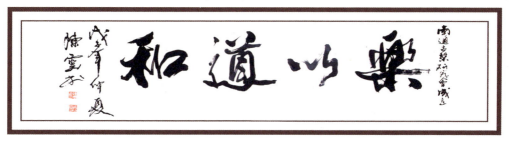

▲ 南通市文联原副主席、书法家陈云书"乐以道和"

▲ 西安城隍庙住持抱一道人书"明月出天山 苍茫云海间 长风几万里 吹度玉门关"

第一章 薪传佳境

▲ 温州古琴家黄德源书"宁静致远"

1. 苏州古琴学会贺件"长门又度关山月"
2. 常熟古琴艺术馆、虞山派古琴工作室携虞山古琴社贺件 古琴家朱家可书"白雪时闻春晓吟"

1　　　　　　　2

8 | 梅庵记要 MEIANJIYAO

▲中国书法家协会会员、南通书协副主席、书法家杨鄂书贺

▲中国书法家协会会员、书法家卫剑波书贺"雅韵高风"

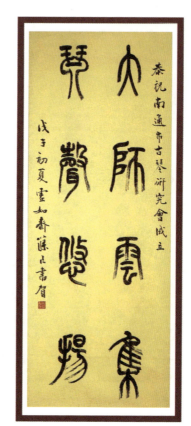

▶中国书法家协会会员、书法家周筱君书贺"大师云集 琴声悠扬"

第一章 薪传佳境

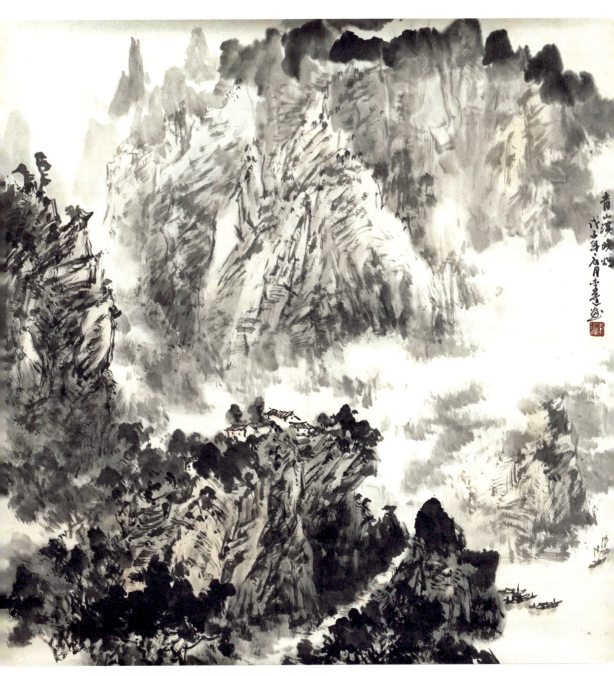

▲中国美术家协会会员、画家李进画《青山淡晚烟》

▼画家曹德新画《含香带露情无限》

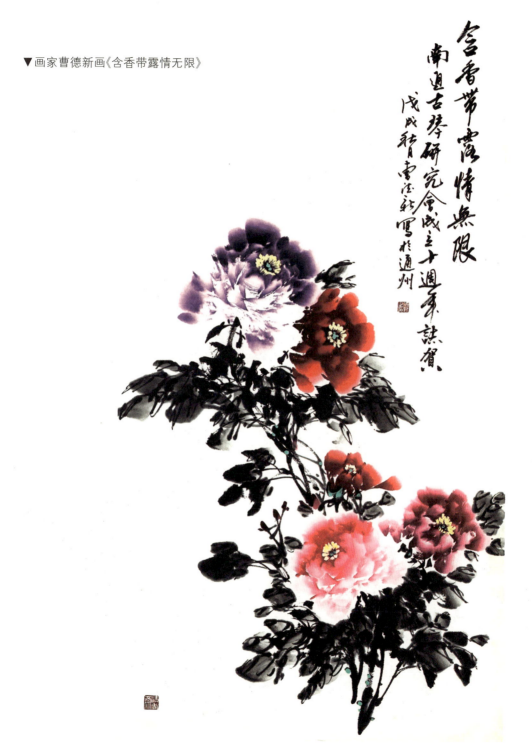

第一章　薪传佳境 11

▲画家曹志强画

▲画家陈卫平画《古韵清香》

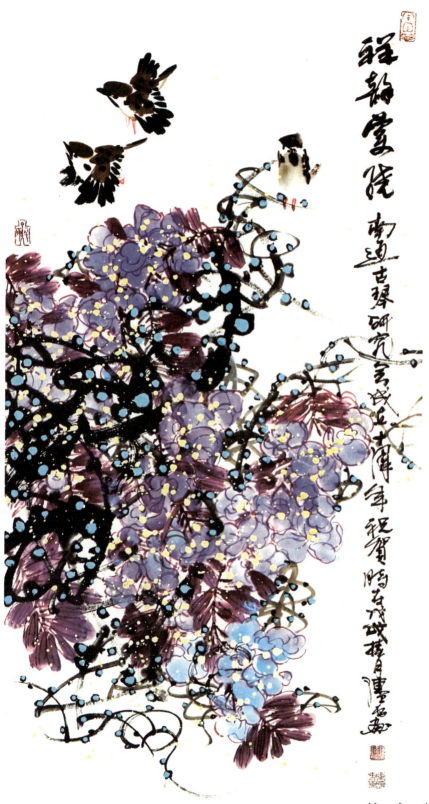

▼ 画家陈卫平画《祥韵萦绕》

第一章 薪传佳境 13

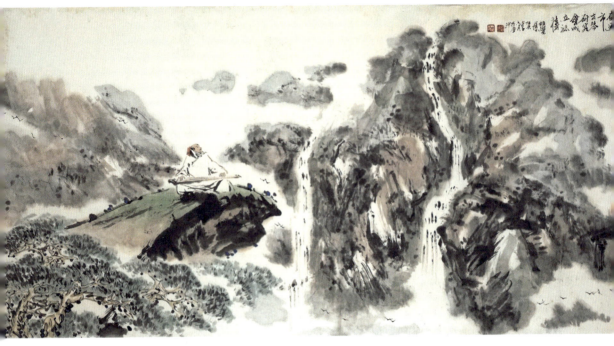

▲ 画家赵万泉贺画（1）

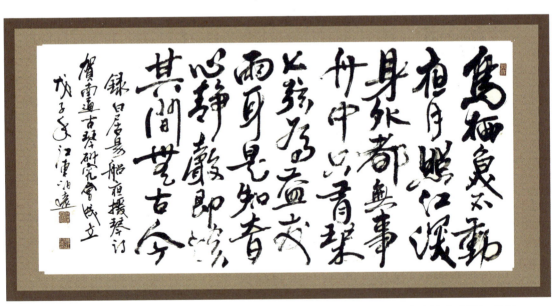

▲ 书法家曹洪江书贺

14　梅庵记要 MEIANJIYAO

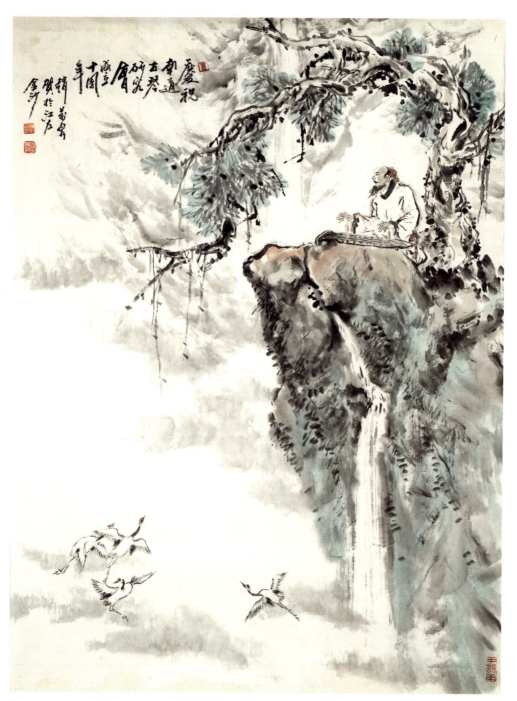

▲ 画家赵万泉贺画（2）

第一章　薪传佳境

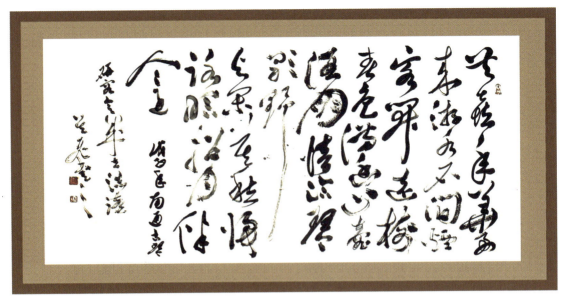

▲ 书法家吴飞书贺

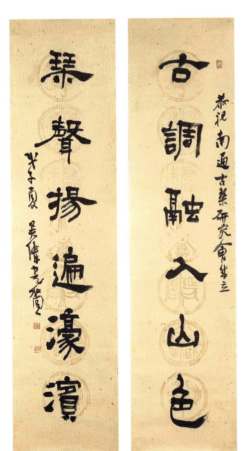

◀ 书法家吴伟书"古调融入山色 琴声扬遍濠滨"

二　南通古琴研究会活动照片

1

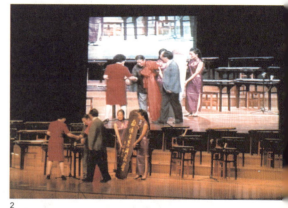

2

1. 2008年6月7日中国古琴大师名家琴韵风采暨南通古琴研究会成立庆典音乐会主持吴幼益（原南通市文联副主席、音协主席）
2. 南通古琴研究会成立揭牌仪式（左一南通市文联主席羌怡芳、左二南通古琴研究会会长王永昌、左四中国艺术研究院音乐研究所原所长、《人民音乐》副主编、著名音乐理论家乔建中）
3. 2008年6月7日中国古琴大师名家琴韵风采暨南通古琴研究会成立庆典音乐会上古琴家王永昌（左）与箫演奏家戴树红（右）合奏《平沙落雁》

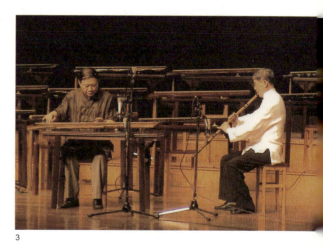

3

第一章　薪传佳境

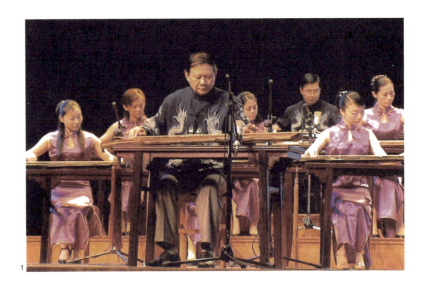

1. 2008年中国古琴大师名家琴韵风采暨南通古琴研究会成立庆典音乐会古琴家王永昌携弟子古琴合奏《关山月》
2. 2008年6月7日中国古琴大师名家琴韵风采暨南通古琴研究会成立庆典音乐会古琴家王永昌携弟子演奏佛曲《祈福颂(释谈章)》(左杨爱梅、中王永昌、右释耀如)
3. 百年梅庵2016年7月16日(虚龄)音乐会(南通)演员照片,左一昝锤炼,向右依次为朱晞、刘善教、苏思棣、王永昌、郑云飞、吴钊、丁承运、姚公白、高培芬、倪诗韵、薄克礼(主持)

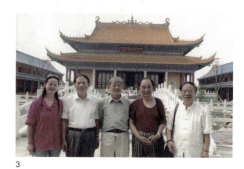

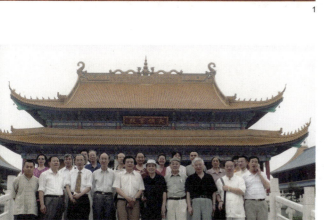

1. 2008年中国古琴大师名家琴韵风采暨南通古琴研究会成立庆典音乐会后合影
2. 2008年南通古琴研究会成立音乐会后王永昌携夫人和部分古琴弟子合影（前排左王永昌夫人高菊华、右王永昌，中排左曹春华、右王妍，后排左昝锤炼、中释耀如、右林海鹰）
3. 2008年中国古琴大师名家琴韵风采暨南通古琴研究会成立庆典音乐会（左二王永昌、中戴树红、右二唐中六、右一谢导秀）
4. 2008年中国古琴大师名家琴韵风采暨南通古琴研究会成立庆典音乐会后代表合影（南通南山寺）(1)

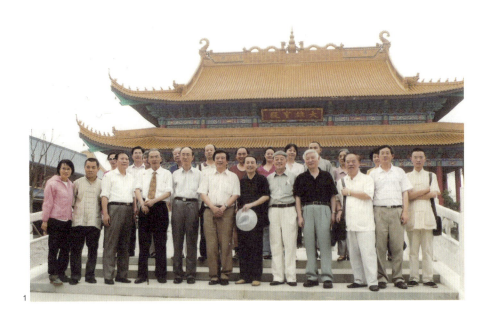

1. 2008年中国古琴大师名家琴韵风采暨南通古琴研究会成立庆典音乐会后代表合影（南通南山寺）（2）
2. 南通古琴研究会纪念改革开放三十年活动
3. 中国第七个"文化遗产日"南通市主题活动，王永昌携弟子演出
4. 南通古琴研究会乐舞《春江花月夜》，琵琶演奏：王永昌，古筝演奏：秦雯，伴舞：潘玲玲

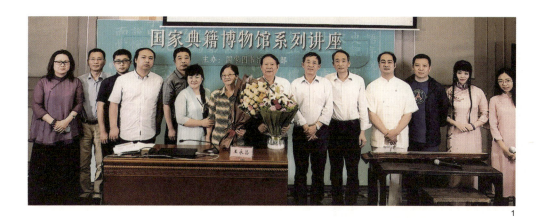

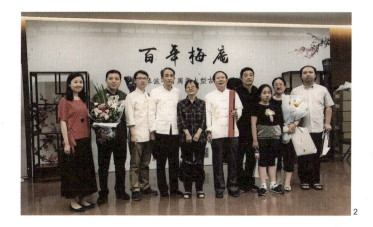

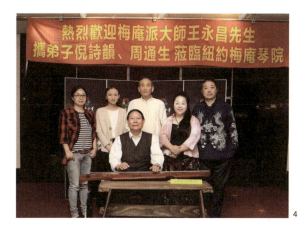

1. 2017年百年梅庵（足龄）纪念活动系列：王永昌古琴讲学合影（中国国家图书馆）
2. 2017年百年梅庵（足龄）古琴音乐会（部分演职人员合影于中国国家图书馆）
3. "新百年元年梅庵古琴音乐会"走进联合国总部系列活动之一：2018年8月17日洛杉矶圣盖博喜来登大酒店宴会厅音乐会现场
4. "新百年元年梅庵古琴音乐会"走进联合国总部系列之二：2018年8月19日美国纽约梅庵琴院王永昌古琴讲学

第一章　薪传佳境

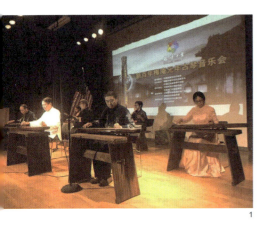
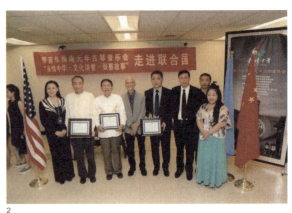
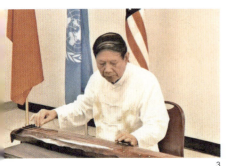
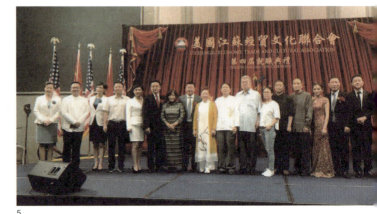

1. "新百年梅庵元年古琴音乐会"走进联合国，2018年8月20日纽约市立皇后图书馆音乐厅王永昌携团队演出
2. "新百年梅庵元年古琴音乐会"走进联合国2018年8月21日，纽约联合国总部合影（左一联合国教科文组织纽约协会主席李依林、左二倪诗韵、左三王永昌、右四南通市侨联主席吴亚军、右三朱瑞凯、右二周通生、右一纽约梅庵琴院院长 叶时华）
3. "新百年梅庵元年古琴音乐会"走进联合国，2018年8月21日王永昌在纽约联合国总部演奏
4. "美国江苏经贸联合会"第四届就职典礼音乐会，王永昌古琴独奏梅庵琴派代表曲《平沙落雁》
5. "美国江苏经贸联合会"第四届就职典礼音乐会与会人员合影

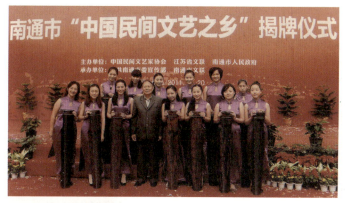

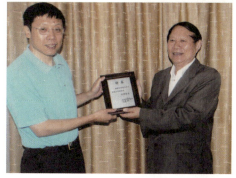

1. 南通市"中国民间文艺之乡"揭牌仪式活动 王永昌携女弟子演出
2. 王永昌给朱瑞凯颁发南通古琴研究会名誉会长聘书(左美国环球集团董事长、美国中国文化艺术基金会主席朱瑞凯,右南通古琴研究会会长王永昌)
3. 王永昌携弟子在南通大学演出:左一曹春华、左二昝锤炼、左三杨爱梅、右三王永昌、右二王妍、右一释耀如

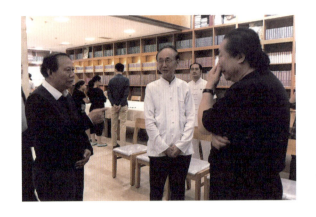

◀古琴家王永昌(左)、吴钊(中)与中国国家画院原院长杨晓阳(右)交流琴艺

◀2019年,南通古琴研究会庆祝新中国成立70周年活动中《祈福颂》合奏表演

◀2021年,南通古琴研究会庆祝中国共产党诞辰一百周年古琴雅集

三 节目单

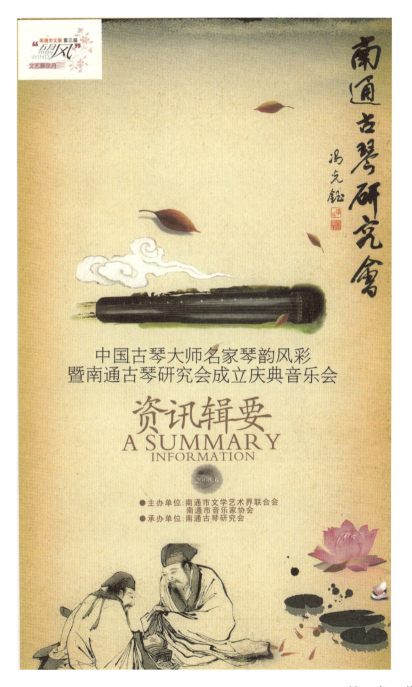

2008年6月8日中国古琴大师名家琴韵风采暨南通古琴研究会成立庆典音乐会节目单

中国古琴大师名家琴韵风彩暨南通古琴研究会成立庆典
音乐会节目品述
（上半场）

1、古琴独奏：忆故人

本曲相传为汉代蔡邕所作。见于《理琴轩琴谱》。上世纪三十年代由彭祉卿转得自西蜀琴僧，并演奏而广传于琴坛。其曲秀婉含恬，缠绵感人，曲尾变化音，寓意柳暗花明使人耳目一新。

演奏者：**吴钊先生**，中国艺术研究院资深研究员，博士生导师，1992年起享受国务院政府特殊津贴，北京古琴研究会会长，中国琴会原会长，曾赴许多国家访问独奏古琴并讲学。

2、古琴独奏：高山

本曲相传为春秋时期俞伯牙所作，最早见于1425年《神奇秘谱》。乐曲描写崇山峻岭、层峦叠翠、群峰笔天的巍峨雄伟景观。

演奏者：**汪铎先生**，上海大音琴院院长、中国琴会常务理事、苏州琴会名誉会长、苏州科技大学教授。

3、琴箫合奏：平沙落雁

本曲相传为唐代陈子昂所作，初见于1634年《古音正宗琴谱》。有近百种谱本，流传极广，琴坛素有半曲平沙走天下之说。这里演奏的是梅庵琴派代表曲，系由王燕卿先生打谱的二度创作作品，又增加了王氏原创栩栩如生的"雁鸣"乐段，独树一帜与诸谱不同而难度更大。乐曲描写在夕阳绮旎之下的江海河湖之滨，水天浩淼，云程万里，一群大雁从远处飞来，盘旋翱翔，和鸣嬉戏，最后栖息在美好的自然环境之中，是一幅天籁音画。本曲为梅庵琴派的代表曲之一。

琴箫合奏充分运用了琴和箫两种乐器的特色，交相辉映，有仙乐之美称。

抚琴：**王永昌先生**，中国管理科学研究院特聘研究员，中国音乐家协会会员，全国古琴考级专家委员会委员，徐立孙先生的古琴关门弟子，梅庵琴派代表，南通古琴研究会会长。

品箫：**戴树红先生**，有七十多年历史著名琴社上海今虞琴社社长、上海音乐学院笛箫导师，全国著名洞箫演奏家、享誉琴坛的琴箫专家。

4、古琴独奏：秋江夜泊

本曲见于1641年《松弦馆琴谱》，传为根据唐代张继名诗"月落乌啼霜满天，江枫渔火对愁眠。姑苏城外寒山寺，夜半钟声到客船"而作，还有以苏东坡《赤壁赋》为主题的另一种解读。

演奏者：**刘正春先生**，中国古琴学会专家委员兼常务理事、金陵琴社社长、江苏文史研究馆馆员。

5、古琴独奏：四月八

本曲为当代卫家理先生创作，乐曲以贵州苗族音乐为素材。每年农历四月八日，苗族同胞华服盛装，四方云集，载歌载舞欢度他们的节日。乐曲中芦笙阵阵，铜锣鼓齐鸣，此起彼伏，熙攘往来，好一派欢腾热烈的情景。

演奏者：**卫家理先生**，贵州大学客座教授，中国古琴学会常务理事，贵州播州琴会会长。中国古琴考级专家委员会委员、中山大学澄心琴社顾问。

6、古琴独奏：渔樵问答

本曲初见于1560年《杏庄太音续谱》。乐曲通过渔夫和樵夫在青山绿水之间自得其乐的情景，表达对追名逐利者的鄙弃。曲中巍巍之山、洋洋之水，斧声欸乃，橹声欸乃，意趣洒脱，洋溢着山林秀水之乐。

演奏者：**谢导秀先生**，中国音乐家协会会员，中国古琴学会专家委员兼常务理事、广东省古琴研究会会长、中山大学古琴导师。

7、古琴齐奏：关山月

汉代鼓吹曲中有《关山月》的曲名，琴曲首见于1799年的《龙吟馆琴谱》，后为王燕卿先生打谱而成，一经面世，广为流传，成为各个琴派必教之曲。乐曲描写北地风光，雄关漫道，山岳巍峨，碧月寒空的情景。

演奏者：**南通古琴研究会会长王永昌先生率诸学生演奏**。

8、古琴独奏：潇湘水云

本曲为南宋郭楚望所作，描写潇湘两条河流与对面九嶷山水光云影，雾气空濛的景象，抒发对祖国山河的热爱和北方被异族侵占的惆怅。

演奏者：**朱晞先生**，中国古琴学会常务副理事长，苏州古琴学会会长、常熟古琴艺术馆馆长、虞山琴社社长。

9、古琴独奏：大胡笳

本曲初见于《古今乐录》，公元557-589年南朝陈时期由释智匠撰著。唐代初年，斐声琴坛的沈家就擅长此曲，乐曲描写才女蔡文姬被掳嫁给匈奴左贤王，生有二子，十二年后文姬归汉时，表现了思念祖国而又不愿骨肉分离的心情和大漠风韵。

演奏者：**龚一先生**，国家一级演员、上海音乐学院古琴研究生导师、中国琴会副会长、原上海民族乐团团长、原上海今虞琴社社长。曾赴维也纳金色大厅演奏中国古琴。本曲系龚一先生发掘打谱二度创作品。

中国古琴大师名家琴韵风彩暨
南通古琴研究会成立庆典
音乐会节目品述
（下半场）

10、古琴独奏：风云际会

本曲首见1855年《与古斋琴谱》，乐曲描写风起云涌，英雄壮士能人贤达因缘聚会。或微啸风月，或叱咤风云。今天即景而生，正表示全国著名学者和古琴大师名家聚会南通，举行这次音乐盛会而将载入中国古琴史册。

演奏者：李禹贤先生，中国古琴学会副会长、中国音乐家协会会员、中国古琴文化数据库专家委员会成员、福建省古琴研究会会长、"劲草琴堂"堂主。

11、古琴独奏：长门怨

本曲传为汉代司马相如所作，汉代楚调相和歌中即有这一曲名，首见于1799年《龙吟馆琴谱》，乐曲表达汉武帝的皇后陈阿娇被贬入长门宫中的哀怨情绪，曲中高音区的滑奏，从形和质两个层面描绘古代妇女如泣如诉、悲哀愤懑的心语。本曲为梅庵琴派的代表曲之一。

演奏者：刘善教先生，中国音乐家协会会员、中国古琴学会常务副理事长、镇江梦溪琴社社长。

12、琴韵梵呗：祈福颂

本曲原名《释谈章》、《普庵咒》。初见于1592年《三教同声琴谱》，传为古代普庵禅师所作。乐曲表现了古刹听禅，庄严肃穆的气氛，又有群僧祈祷时的身影步伐和钟鼓齐鸣的景象。敬以此曲为祖国祈求富强，为人民祈求幸福，为社会祈求和谐，为中华民族祈求伟大复兴。当前，诚为全国人民和四川人民心连心的抗震工作祈求顺利、平安和美好家园的早日重建！故名《祈福颂》。

故名《祈福颂》。

演奏者：南通古琴研究会会长王永昌先生率领学生倪诗韵、杨爱梅、暨锤炼、凌云飞、王妍、曹春华擦弹古琴，由方外释醒如掌木鱼和磬。

13、古琴独奏：醉渔唱晚

传为唐代皮日休和陆龟蒙所作，首见于1549年的《西麓堂琴统》。乐曲描写夕阳霞辉之中，渔人驭舟于碧波之上，醉酒酣唱，淋漓洒脱，酬歌互答，鼓棹归浦的优美情景。

演奏者：顾泽长先生，沈阳音乐学院古琴教授、中国古琴学会常务理事、全国古琴考级专家委员会委员、辽宁省古琴研究会会长、中国民族管弦乐学会理事。

14、古琴独奏：欸乃

本曲首见于1549年的《西麓堂琴统》。乐曲以唐柳宗元的山水诗为主题，即"渔翁夜傍西岩宿，晓汲清湘燃楚竹。烟消日出不见人，欸乃一声山水绿。回看天际下中流，岩上无心云相逐。"欸乃为摇橹声。

演奏者：曾成伟先生，中国音乐家协会会员、中国琴会常务理事、成都锦江琴社社长。四川音乐学院古琴导师。曾赴许多国家进行古琴独奏和讲学。

15、秋风词：女声琴歌弹唱

本曲初见于1931年的《梅庵琴谱》，乐曲以唐代李白的相思名作为歌词，表现了两地相思的深挚和浓郁情怀。

演奏者：南通古琴研究会杨爱梅、王妍、曹春华、倪歆、朱颖煊、陈莉莉、倪羽朦。

16、古琴独奏：老阳关三叠

本曲首见于1491年的《浙音释字琴谱》。乐曲抒发了送别挚友的真情，感人至深。多以唐代诗人王维的诗为唱词，其诗曰："渭城朝雨挹清尘，客舍青青柳色新。劝君更尽一杯酒，西出阳关无故人。"深厚的友情和惜别之心声在曲中表现得淋漓尽致。

演奏者：裴金宝先生，中国古琴学会常务理事兼制琴专家委员会委员、苏州吴门琴社社长。

17、古琴独奏：捣衣

本曲最早见于1799年的《龙吟馆琴谱》，早在唐代清商大曲中就有其曲名，现为梅庵琴派的代表曲目。乐曲描写丈夫守卫边疆，妻子在家捣衣时的思念。旋律优美动听，节奏清晰明朗，有儿女英雄慷慨激昂的情绪。

演奏者：刘赤城先生，国家一级演员、中国音乐家协会会员、中国古琴学会顾问、安徽省梅庵琴社社长。

18、古琴独奏：流水

本曲相传为春秋时期俞伯牙所作，最早见于1425年《神奇秘谱》。1876年《天闻阁琴谱》对本曲有了更好的发展，充分运用了古琴滚拂绰注技巧，生动地表现了飞流涌泽，奔腾澎湃，气象万千的景象。同时又兼顾到原曲的浩瀚空灌洋洋流水的神髓。本曲在1977年收入美国发射的航天器发向太空代表人类到宇宙寻找知音。

演奏者：李祥霆先生，中央音乐学院古琴教授、研究生导师、中国琴会会长。中国国际文化交流中心理事、北美琴社和伦敦幽兰琴社顾问。曾赴许多国家进行古琴独奏和讲学。

第一章 薪传佳境

大师名家简介

○ 冯光钰

1935年9月生。国家非物质文化遗产专家委员会委员、著名教授和音乐理论家、音乐评论家、音乐教育家、民族音乐学家。现任辅仁音乐学院院长、中国古琴学会名誉会长、中国民族器乐学会会长、中国戏曲音乐理论研究会会长、中国少数民族音乐学会会长。曾任中国音乐家协会书记处常务书记、《中国民族音乐集成》总编辑部主任、《中国曲艺音乐集成》常务副主编兼总编辑部主任。长期从事民族音乐的理论研究。著作十分丰厚。出版代表作主要有《中国民族音乐论稿》、《音乐杂俎谈》、《戏曲声腔传播》、《中国同宗民歌》、《中国同宗民间乐曲传播》、《双年文录》、《传统与现代》、《谈乐话书》、《音乐与传播》等约五百万言问世。主编丛书有《中外歌唱家辞典》、《中国新文艺大系1937—1949音乐集》、《20世纪中国著名歌曲》。

○ 吴钊

1935年12月生。中国艺术研究院资深研究员、博士生导师,1992年起享受国务院政府特殊津贴。全国著名琴家会北京古琴研究会会长、中国琴会原会长、中国音乐史学会理事、中国古代铜鼓研究会理事。有很多古琴论文发表,主要有《中国琴声韵的结合与变化》、《应该重视古琴演奏传统的保护与传承》、《传统与现代中国古琴艺术面临的挑战》等。曾赴菲律宾大学、美国密西根大学、台湾大学、台北艺术学院、台湾南华大学以及法国、荷兰、韩国等讲学与古琴演奏。古琴独奏《潇湘水云》、《忆故人》、《阳关三叠》入录中国艺术研究院监制的《静含太古》DVD,还出版有《古琴基础教程》DVD,以及港台等地出版的《忆故人》、《汉宫秋月》等音像制品。除古琴的丰厚成就外,又是著名的中国音乐史学家。对中国古代音乐史、音乐考古、音乐文献、古谱翻译和编辑以及古代铜散等领域涉猎颇深。出版的书著主要有《追寻逝去的音乐足迹——图说中国音乐史》、《中国音乐史略》(合著)、《绝世清音》《古琴专集》、《琴曲集成》(整理)、《中国古琴珍萃》、《中国古代音乐史料辑要》、《中国古代乐论选辑》等。

○ 唐中六

1936年4月生。国家一级作曲、著名作曲家和古琴学者。中国音乐家协会民族音乐委员会委员、曾任常务理事和中国古琴学会副会长、中国交响乐学会理事、四川省电视艺术家协会常务理事、四川省文联委员、四川民族管弦乐学会会长、成都歌舞剧院院长、成都民族乐团团长。主要作品有:歌曲《唱得幸福落满坡》、《我们是成都人》、《卫士之歌》、《英雄赞歌》、民族器乐曲《春光》、《美森风情》(合作)、钢琴独奏曲《主题与变奏》《船歌》、舞剧《赋格》。发表论文颇丰,主要有《继往开来发展民族琴文化》、《尽在诗情画意中》、《为了今天的青年——初冬访巴金》、《民族音乐的复兴》、《舞剧〈鸣凤之死〉在日本》等。出版自著或编纂书著有《中国乐舞诗》、《琴韵》、《草堂琴谱》、《巴蜀琴艺考略》、《邛崃琴粹》、《心言集》等数百万言。为三次中国古琴艺术国际交流会(四川)的策划和组织者。

○ 李祥霆

1940年4月生。中央音乐学院古琴教授、研究生导师、北京古琴研究会副会长、中国琴会会长、中国国际文化交流中心会长;北美琴社、伦敦幽兰琴社、台北和真琴社、高雄琴会顾问。曾任英国中华艺术团主席、伦敦大学客座研究员、中国音乐家协会古琴音乐委员会委员。多次赴英国、法国、德国、奥地利、新加坡、日本、荷兰等国独奏与讲学。在国内外出版《李祥霆古琴艺术》、《古琴教学》、《元曲古韵》等音像制品十余种。其中台湾出版的古琴唱片获金梅花奖、《落霞流水》古琴专辑获“金鼎奖”。创作古琴曲《三峡船歌》、《风雷筑路》,发表琴学论文《吴景略先生古琴演奏艺术》、《查阜西先生古琴演奏艺术》、《古琴即兴演奏研究大纲》等20余篇;书著有《唐代古琴演奏美学及音乐思想研究》、《古琴实用教程》等。对古琴即兴及配诗词演奏有独到研究。又是书画艺术家、擅长国画。1994年获“民族优秀书画艺术家工作者”奖;1999年以山水画《流水高山入梦频》获“世界华人艺术大奖”之“国际荣誉金奖”。并加盟英国东方美术家协会。还作有琴乐等古诗词数十首。

○ 龚一

1941年生。国家一级演员、上海音乐学院古琴研究生导师、中国琴会副会长、上海民族乐团原团长、上海今虞琴社原社长。曾赴维也纳金色大厅独奏中国古琴,并赴新西兰、澳大利亚、日本等多国和祖国宝岛台湾演奏古琴或讲学。对古琴视奏有独到研究。书著有《古琴演奏法》。琴学论文有《琴乐散论》、《对准时代之需要——谈发展古琴音乐的思想认识》、《离骚》打谱六议》等多篇。创作琴曲有《梅园吟》(合作)、《春风》(合作)等,出版有古琴音像制品系列。

 大师名家简介

◎ 王永昌

1940年6月生。中国管理科学研究院特邀研究员、中国音乐家协会会员、全国古琴考级专家委员会委员、南通古琴研究会会长、《中国琵琶文化论坛》编委、梅庵琴派代表、徐立孙先生的古琴关门弟子。系徐氏古琴、瀛洲古调派琵琶、律吕等国乐理论和西学理论四项全部传承的唯一弟子。出席十余次全国和国际古琴会议,曾任学术委员会委员、展演"梅庵"独树一帜的琴ід。发表论文约四十万字而刊于国家一级刊物和二十多种专著。其中《古琴三调论》首次确立和评论三千年来中国律、调和古琴七根弦"旋宫转调十二体系"。又对古琴大师王燕卿开宗的"梅庵"一支之历史、传支、琴谱、琴曲、琴社、琴律、琴调、审美、高难演技乃至文化和琴道等进行全方位阐论。其中《论梅琴派》是琴坛首次和唯一对该派定位的全面、系统和精深的论文,获国际优秀论文奖。为主建构了梅庵琴派的理论系统。对梅庵琴派在上世纪九十年代被琴界、学界和出版界普遍认而文字定位,起了重要和主要作用,因而被诸多辞书和凡有琴派介绍的网站评介为梅庵琴派的代表。如《中国当代音乐界名人大辞典》、《中华魂、中国百业领导精英才大典》、《江泽民题辞》、《中国艺术界名人录》、人事部出版的《中国人才辞典》、文化部出版的《艺术中国》和《中国艺术大家》以及《琴棋书画琴卷》等等。古琴独奏《平沙落雁》、《捣衣》、《搔首问天》入录中国艺术研究院监制的《静含太古》DVD。打谱、移植和创作琴曲十余首。曾访问台湾独奏古琴。兼工琵琶,四大流派都传其二。还发表琴乐古诗词数十首。

◎ 刘赤城

1938年12月生。国家一级演员、中国音乐家协会会员、中国古琴学会顾问、安徽省梅庵琴社社长。发表琴学论文有〈〈梅庵琴谱〉与诸城琴派〉等。古琴独奏《长门怨》、《捣衣》、《搔首问天》入录中国艺术研究院监制的《静含太古》DVD。曾赴宝岛台湾古琴独奏和讲学。出版有《古琴名曲精萃》、《中国神韵》、《中国古琴发烧极品》等多种CD问世。其中有的被选为中央人民广播电台和国际广播电台的专题片《演奏家的风韵》对外播放。打谱有《羽化登仙》、《秋鸿》等琴曲。多次出席全国和国际性古琴会议。

◎ 李禹贤

1936年3月生。中国音乐家协会会员、中国古琴文化数据库专家委员会成员、中国古琴学会副会长、福建省古琴研究会会长、"劲草琴堂"堂主。多次出席全国和国际性古琴专业会议,曾任学术委员会委员。发掘打谱的二度创作作品有琴曲《风云际会》、《难朝飞》、《高山》、《胡笳十八拍》、《江月白》、《春怨》等多首,曾获福建省"武夷之春"音乐节古琴打谱和演奏双奖。古琴独奏《普庵咒》、《忆故人》、《老梅花三弄》入录中国艺术研究院监制的《静含太古》DVD。撰有论文《闽派古琴考察报告》、《打谱与研究》、《八闽琴史考略》等。入编《中国音乐家辞典》、《中国当代艺术界名人录》、《中国当代文艺名人辞典》、《世界优秀专家人才名典》等辞书。多次应邀出访东南亚诸国演奏古琴或讲学,兼工国画,尤精花鸟画。

◎ 谢导秀

1940年生。中国音乐家协会会员、中国古琴学会专家委员兼常务理事、广东省古琴研究会会长、中山大学古琴导师。整理了岭南琴派的《古冈琴谱》,出版了个人多辑古琴音像制品。古琴独奏《碧涧流泉》、《水东游》、《神化引》入录中国艺术研究院监制的《静含太古》DVD。多次出席全国和国际性古琴会议。1980年10月与其师杨新伦一齐组织成立了广东省古琴研究会。教有古琴学生200余人,其中有中国港台等地区,以及日本、新加坡等地的求学者。

第一章 薪传佳境 29

大师名家简介

卫家理 贵州大学客座教授、中国古琴学会常务理事、贵州省播州琴会会长、全国古琴考级专家委员会委员、中山大学澄心琴社顾问。多次出席全国和国际古琴会议。其创作琴曲《四月八》，在"文革"后全国首次古琴大会第二次全国古琴打谱会上独奏，影响颇大。入编《中国当代音乐界名人大辞典》、《中国艺术丰碑与著名艺术家概览》等多部辞书。

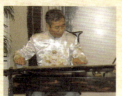

顾泽长 1941年6月生。沈阳音乐学院教授、古琴导师、中国古琴学会常务理事、全国古琴考级专家委员会委员、辽宁省古琴研究会会长、中国民族管弦乐学会理事。古琴独奏《平沙落雁》、《醉渔唱晚》、《阳关三叠》入录中国艺术研究院监制的《静舍太古》DVD。多次出席全国和国际性古琴会议。

戴树红 1937年3月生。全国著名琴社上海今虞琴社社长、上海音乐学院笛箫导师、著名洞箫演奏家、享誉琴坛的琴箫专家。普与多位古琴名家琴箫合奏。有多种"琴箫合奏"与"洞箫神品"等音像制品出版问世。书著有《中国笛子教程》等。

汪铎 1938年7月生。上海大音琴院院长、中国琴会常务理事、苏州琴会名誉会长、苏州科技大学教授。致力于丝弦古琴的演奏、传承和丝弦制作研讨乃至推广。崇尚琴道。在苏州桃花坞进行古琴培训，聘请各种流派的资深琴家讲学，推广传统古琴的继承。专题打谱道家琴曲多首。古琴独奏《平沙落雁》、《石上流泉》、《鸥鹭忘机》入录中国艺术研究院监制的《静舍太古》DVD。还出版有多辑个人古琴音像制品。创办《琴道》刊并任主编，共出十期，对琴学推广和研讨作用颇大。出版有《丝桐讲习》等书著。曾出访法国等地。

大师名家简介

● 刘正春
1935年3月生。中国古琴学会专家委员兼常务理事、金陵琴社社长、江苏文史研究馆馆员。多次出席全国和国际性古琴专业会议。发掘打谱琴曲多首,出有个人古琴独奏专辑音像制品。创作琴曲《秦淮秋月》和《城堡抒怀》曾获江苏省汇演一等奖和创作二等奖。赴十多所高等院校进行古琴演奏或讲学。海内外向其求学古琴者达200余人。

● 刘善教
1949年10月生。中国音乐家协会会员、中国古琴学会常务副理事长、镇江梦溪琴社社长。首在香港大会堂、北京音乐厅、上海贺绿汀音乐厅演出。走向十多所高等学校和现代学子对话并演奏古琴。有多篇琴学论文发表于《音乐研究》等刊物,涉及古琴教学、演奏、制作和鉴赏等内容。多次出席全国和国际性古琴会议。古琴独奏《长门怨》、《平沙落雁》、《归去来辞》入录中国艺术研究院监制的《静舍太古》DVD。

● 曾成伟
1958年生。中国音乐家协会会员、中国琴会常务理事、成都锦江琴社社长、四川音乐学院古琴导师。出席十余次全国和国际性古琴专业会议。多次应邀赴日本、澳大利亚、新加坡、英国开展古琴讲学和独奏古琴。在国内有十几次个人古琴独奏音乐会。出版个人古琴专辑《中国古琴》、《蜀中琴韵》等系列音像制品。两次应邀赴英国亚洲艺术中心授课。另外,在古琴制作上造诣不凡,跻身当今古琴制作名家之列。

● 裴金宝
1954年4月生。中国古琴学会常务理事兼制琴专家委员会委员、苏州吴门琴社社长。上世纪八十年代参与吴门琴社的发起和创办。擅长古琴制造,跻身于当今制琴名家之列。对制琴之音韵提出皮鼓韵和金石韵两种分野。多次出席全国和国际性古琴专业会议。古琴独奏《老阳关三叠》、《秋塞吟》、《忆故人》入录中国艺术研究院监制的《静舍太古》DVD。

● 朱晞
1964年2月生。常熟古琴艺术馆馆长、中国古琴学会常务副理事长、苏州古琴学会会长、虞山琴社社长。曾任第四次全国古琴打谱会学术委员会委员和多次古琴比赛评委。擅长书画,曾获全国第二届"峨眉杯"书画比赛一等奖。多次赴日本举办个人画展。被《中国人物年鉴》、《艺术中国》和中央电视台、香港凤凰电视台、台湾东森电视台、东方卫视、江苏卫视等媒体介绍。

◎以上排名不分先后◎

一代宗师王燕卿（宾鲁）在上个世纪初，教授古琴于原国立高等师范学校"梅庵"之中。（现南京东南大学校园内）南通徐立孙、邵大苏在此得其传。由王氏开宗的「梅庵」一支，在上世纪九十年代才被琴界、学界和出版界普遍文字定位成「梅庵琴派」。当今，徐立孙的古琴关门弟子王永昌率南通古琴研究会将努力传承和发展包括「梅庵琴派」在内的中国古琴艺术。

音乐会地点 南通市百年更俗剧院

32　梅庵记要 MEIANJIYAO

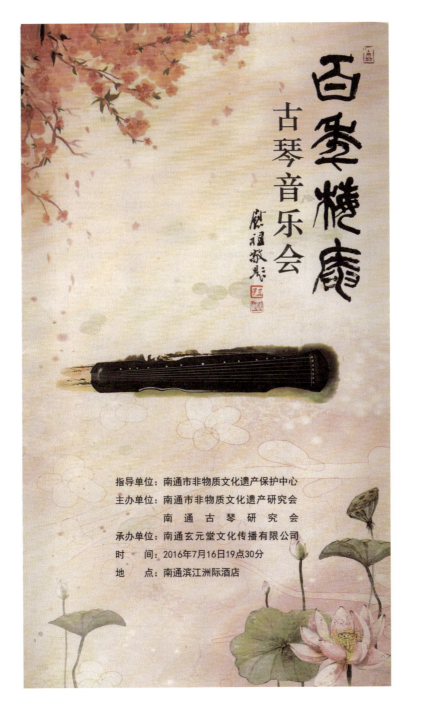

2016年7月16日南通滨江洲际酒店《百年梅庵古琴音乐会》(虚龄)节目单

百变楼庵古琴音乐会演奏者简介

吴钊

1935年生，1953年起先后师从查阜西、吴景略学琴，后又从杨荫浏研习中国古代乐史，曾在香港文化中心、北京国家大剧院、中山公园音乐堂举办古琴独奏会，2014年荣获第二届中华非物质文化遗产薪传奖和第24届金曲奖之最佳传统音乐诠释奖，现为中国艺术研究院研究员，中国音乐学院古琴演奏专业博士生导师，古琴艺术国家级非遗代表性传承人。

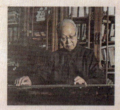

郑云飞

1939年出生于杭州，1955年师从浙派古琴大师徐元白先生学习古琴，几十年来勤于操缦，于2012年被评为国家级非物质文化遗产项目古琴艺术（浙派）代表性传承人。操缦之余，秉承一对一传统教学方式，传授学生三百余人。擅弹的《高山》、《平沙落雁》、《醉渔唱晚》三曲收录于2006年出版的《静含太古·古琴卷·第四卷》。个人古琴专辑CD《高山》于2009年6月出版，深受广大琴友欢迎。2015年5月出版了《听涛楼琴韵》琴谱专辑，其中收录了本人打谱和移植的曲目，如《楚歌》、《溪山秋月》、《屈原问渡》、《宫苑春思》、《梧桐月》等，该琴谱广受琴友喜爱，并被浙江省图书馆收藏。

王永昌

1940年生。古琴艺术梅庵琴派国家级代表性传承人，中国音乐家协会会员，南通市非遗研究会副会长、南通市古琴研究会会长。师从徐立孙，为其梅庵派古琴、瀛洲古调派琵琶、律学等国乐理论、西乐（徐师之师为李叔同）、古琴修斫等全部承传的唯一弟子，衣钵传人和古琴关门弟子。师从孙裕德得汪派琵琶之传。撰琴乐文论约60万字和古诗词数十首，刊于国家一级刊物和二十余种专著。其中《论梅庵琴派》于2000年获世界文化艺术中心等单位评颁"国际优秀论文奖"。创作、打谱和整理琴曲《长江天际流》、《高山流水》等十余首，多已发表。独奏《平沙落雁》、《捣衣》、《搔首问天》入版中国艺术研究院鉴制DVD《静含太古》。被文化部、人事部等单位编版之《中国艺术大家》、《中国人才辞典》、《中国当代音乐界名人大辞典》约十部辞书刊介为梅庵派古琴和瀛洲古调派琵琶的代表。

丁承运

1944年生，武汉音乐学院教授，中国昆剧古琴研究会副会长，国家级非物质文化遗产古琴艺术代表性传承人。

丁承运是享誉国内外的文化学者，著名琴家，自幼热爱中国传统文化艺术，治琴学凡六十年。其琴风苍古道逸，儒雅蕴藉，气象高远，一派灵机，运指如行云流水，于中正和平中寓雄浑磅礴之气。是集学者、演奏家为一身的当代最具创造力的古琴艺术家。

曾发表论文《吟猱论》、《琴调溯源》、《论五音调》、《解读严澂》、《汉代琴制革故鼎新考》等论文数十篇；专著《琴上月令》、《古瑟艺术论》（与付丽娜合著）；打谱琴曲《神人畅》、《白雪》、《六合游》、《流觞》、《南风畅》等十余首。2015年在"国图公开课"做《道法自然、天地同和——论古琴的文化精神》十集系列讲座。

百年德愿 古琴音乐会演奏者简介

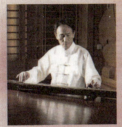

姚公白

1948年生，国家级非物质文化遗产项目古琴艺术代表性传承人、香港志莲净苑文化部研究员，自幼从其父姚丙炎先生学琴，深得浙派姚门精髓，并曾受教于吴振平、张子谦先生，多年来致力于琴学研究与教学，录有《姚门琴韵》（1991年香港雨果唱片）、《皇响——姚公白の古琴》（1998年King Record Co. Ltd.，Japan）、《鹤鸣九皋》（2005年西安德音文化）、《凤凰和鸣（浙江博物馆藏唐琴录音）》（2009年浙江文艺音像）等古琴音乐光碟，曾发表《姚丙炎的古琴打谱》、《"但曲七曲"之辨》等琴学论文。

苏思棣

1949年9月生。香港琴人，早年曾随黄权先生习箫笛，后随蔡德允女士习古琴。现为香港德愔琴社社长。近年多从事教学、演奏、打谱、斫琴等活动。个人古琴专辑有瑞士出版以自所逍遥琴录制之《渔樵问答》及雨果公司出版以同名宋琴录制之《太古声》。前者并于出版同年获法国查理·科鲁斯学院颁发"心弦"奖。

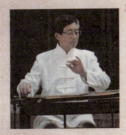

刘善教

1949年10月生，本科毕业于南京师范大学。自幼随父亲——上海音乐学院古琴大师刘景韶学习古琴，并得到南京艺术学院程午加教授指导。琴风古朴温清、缠绵生动、风韵明快，充满浓郁的书卷气息。出版个人古琴专辑《阵雁排空》，曾应邀出访东南亚及美国、德国、法国演奏古琴。2009年6月被文化部评为古琴艺术（梅庵派）国家级传承人，现任中国民族器乐学会古琴学术委员会副会长，镇江梦溪琴社社长，江苏科技大学兼职教授，中国音乐家协会会员。

高培芬

1954年生于山东青岛，祖籍山东诸城，长期居住于济南。著名古琴演奏家、古琴教育家、琴学家。师从中国诸城派古琴第四代嫡传大师张育瑾、王凤襄先生，毕业于山东师范大学艺术系。现任第十二届全国政协委员、山东省文史研究馆馆员、国家非物质文化遗产"诸城派古琴"第五代代表性传承人、山东古琴社社长、中国古琴专家委员会委员、中国古琴学会常务理事、中国琴会常务理事、中国昆剧古琴研究会理事、山东省民族管弦乐学会古琴专业委员会会长、中国民族器乐学会诸城派古琴艺术中心主任、山东博物馆高培芬古琴研究中心主任。

多次在海内外举办个人音乐会。2002年中国政府向联合国递交《古琴艺术申报书》申报世界级非遗，确认了全国52位（含港、澳、台地区）著名琴家传承人，高培芬名列第十三位。2011年应法国中国文化中心邀请在巴黎举行"高培芬古琴音乐会"。2013年应北京故宫博物院"大师进故宫"活动邀请率弟子在故宫内举行"赏七弦雅韵，品古琴艺术——古琴音乐会"。打谱复活千年古曲《碣石调·幽兰》、《韶》乐等二十余首琴曲，并于2013年由中华书局出版《高培芬古琴打谱集》，历年来培养弟子千余名，发表琴学论文百余篇。

第一章 薪传佳境

古琴音乐会演奏者简介

朱晞

1964年生，中国琴会副会长，江苏古琴学会会长，苏州古琴学会会长，虞山琴社社长。

朱晞自小师承曹大铁、黄异庵、尉天池等先生，学习书画、诗词艺术；1979年起先后师承翁瘦苍、吴景略、龚一等琴家学习古琴艺术。曾任全国第四届古琴打谱暨国际琴学研讨会学术委员会委员，历届中国古琴大赛评委。1987年获全国书画大赛一等奖，并两度应邀赴日本举办个人山水画展，书画作品为国内外各大机构广泛收藏。

先后主编编辑出版有：《松弦馆琴谱钩沉》、《古音正宗》、《大音大象》、《半堂词稿》、《弘月山房词画集》等古琴书画诗词专著，古琴CD专辑《虞山琴韵》、《梧叶秋声》、《守约深美》、《纤指流年》等，2005年主持策划拍摄的古琴艺术片《七弦的风骚》获中国国家广播电视大奖。

倪诗韵

1965年出生，梅庵琴派传人，师从梅庵琴派国家级代表性传承人王永昌先生，现为梅庵琴派江苏省级传承人，现任中国琴会常务理事，中国昆剧古琴研究会理事，南通大学艺术学院兼职教授，同时也是国内著名斫琴家，所斫古琴世称"倪琴"，2006年获中国乐器协会颁发的"中国制琴名师"证书，2016年初，中华文化促进会授予"中华木作大师（古琴制作）"称号。

昝锤炼

1984年生。人类口头和非物质文化遗产梅庵派古琴艺术南通市级代表性传承人，南通古琴研究会理事兼干事，南通印社理事，南通玄元堂文化传播有限公司董事长。2002年入现非物质文化遗产梅庵派古琴艺术国家级代表性传承人、第三代代表王永昌先生门下，系统学习梅庵派古琴艺术，兼及二代徐立孙创作琴曲《月上梧桐》、《春光曲》，三代王永昌创作琴曲《长江天际流》、打谱琴曲《高山流水》，并打谱《鹤鸣九皋》等古曲。

（音乐会演奏者文字介绍全为自撰，顺序按年龄大小排序）

梅庵记要 MEIANJIYAO

百年梅庵古琴音乐会节目品述

1．《渔樵问答》　演奏者：吴钊

本曲初见于1560年《杏庄太音续谱》。通过渔樵在青山绿水间自得其乐的情趣，表达对追名逐利者的鄙弃。曲中山巍巍、水洋洋、斧丁丁、橹欸乃。曲意深长，深情洒脱。问答乐段，如享山林之乐。

2．《捣衣》　演奏者：昝锤炼

本曲描写妻子在家捣衣时，对守卫边疆的丈夫的思念之情，旋律优美动听，节奏清新明朗，抒发了儿女英雄慷慨激昂的情感。

3．《高山》　演奏者：郑云飞

本曲源于《吕氏春秋》伯牙子期抚琴知音的故事。巍巍乎志在高山的意境，可景以云岳巍峨，岩岭峥嵘，群峰笔天等状，而寓悟出志存高远之情。

4．《流水》　演奏者：朱晞

与《高山》同源。表现洋洋乎志在流水的情操，可景以飞流涌瀑、山泉淙淙、海阔天空等状，而寓悟出志存清澈浩阔之情怀。以川派张孔山七十二滚拂之《流水》传播更广。

5．《长门怨》　演奏者：倪诗韵

本曲以汉武帝皇后陈阿娇被贬长门冷宫，而请大文豪司马相如撰著《长门赋》，使汉武帝回心转意为题材。全曲如泣如诉，幽婉慷慨，被琴坛誉为北派代表琴曲。

6．《水仙操》　演奏者：苏思棣

本曲用《憎憎室琴谱》所载，以成连令其徒伯牙学琴，置其孤身一人于海岛之上，面临海天一色，山林静寂的环境，而领悟琴之真谛，终于大成，其曲纤丽柔美、章法明爽。是曲传与《搔首问天》、《屈原问渡》、《秋塞吟》为同一祖曲之支流而脉分。其主题、调性、曲式、指法、审美等均各有别致。

7．《平沙落雁》　演奏者：王永昌

本曲初见于1634年《古音正宗》，同源脉分之曲百余种，琴坛素有"半曲平沙走天下"之说。由一代宗师王燕卿精心打谱并增加了创作的"雁鸣"乐段，难度又增。全曲描写了夕阳滴旅下的江海河湖之滨，一群大雁从远方飞来，盘旋翱翔，和鸣嬉戏，夜幕降临时，繁星点点，万籁俱寂的优美画面，可悟天祥地泰人和之趣。

8．《搔首问天》　演奏者：刘善教

本曲相传为屈原所作，表现其忧国忧民的情怀。有仰天长啸、顿足搔首之愤。全曲旋律凄美，音律清丽雄健，节奏跌宕昂奇，与《水仙操》、《秋塞吟》同源而异趣。

9．《易安吟》　演奏者：高培芬

选自《高培芬古琴打谱集》（中华书局出版）。乐曲表现了中国文学史上伟大的宋代女词人、诗人李清照（字易安）身逢乱世，国破家亡，将心中的无限痛苦转化为词句迸发而出，展示了诗人的仙骨神韵。

10．《乌夜啼》　演奏者：姚公白

唐代清商西曲以及后世的昆曲中都有此曲目，南北朝时，宋临川王刘义庆因受皇帝疑忌，自己担心将有大祸临头，非常恐惧。他的姬妾听到乌鸦夜啼，告知将获赦。后来果然应验，因而作此曲。反映了古时各阶层之间的互相倾扎迫害，以乌夜啼作喜事征兆，来表达他们渴求自由的愿望。

11．《潇湘水云》　演奏者：丁承运

本曲通过潇、湘二水和北望九嶷山的自然景观，而描写水光云影、烟雾缭绕、山岳空濛等旷幽浩渺之境，以抒疆土被异族侵凌之怅和对祖国山河无限热爱之情。

第一章　薪传佳境

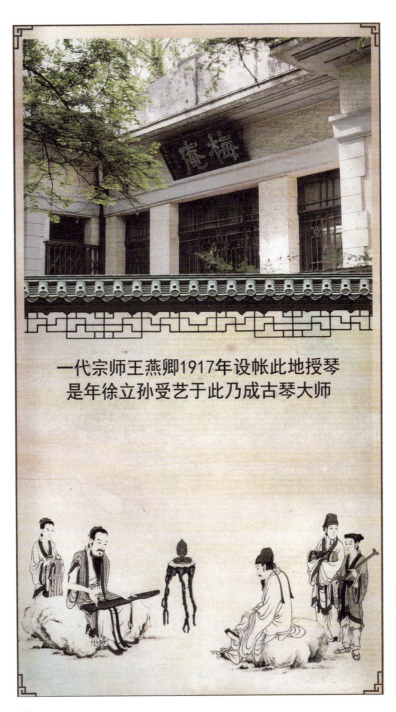

一代宗师王燕卿1917年设帐此地授琴
是年徐立孙受艺于此乃成古琴大师

百年梅庵古琴音乐会节目品述

1. 《流水》 演奏者：朱晞

 与《高山》同源。表现洋洋乎志在流水的情操，可景以飞流湧瀑、山泉淙淙、海阔天空等状，而寓悟出志存清澈浩阔之情愫。以川派张孔山七十二滚拂之《流水》传播更广。

2. 《捣衣》 演奏者：刘善教

 本曲描写妻子在家捣衣时，对守卫边疆的丈夫的思念之情，旋律优美动听，节奏清新明朗。抒发了儿女英雄慷慨激昂的情感。

3. 《搔首问天》 演奏者：周通生

 本曲相传为屈原所作，表现其忧国忧民的情怀。有仰天长啸、顿足搔首之愤。全曲旋律凄美，音律清丽雄健，节奏跌宕昂奇，与《水仙操》、《秋塞吟》同源而异趣。

4. 《忆故人》 演奏者：裴金宝

 古琴曲《忆故人》又名《山中思故人》、《空山忆故人》。

 全曲共六段，以泛音开头，清新飘逸，使人于空山幽谷的宁静之中油然而生思念故人之情。后几段则以缓慢沉稳的节奏，绵绵不绝的琴音抒发了思念故人的情深意切，感人至深。

5. 《平沙落雁》 演奏者：倪诗韵

 本曲初见于1634年《古音正宗》，同源脉分之曲百余种，琴坛素有"半曲平沙走天下"之说。由一代宗师王燕卿精心打谱并增加了创作的"雁鸣"乐段，难度又增。全曲描写了夕阳旖旎下的江海河湖之滨。一群大雁从远方飞来。盘旋翱翔。和鸣嬉戏，夜幕降临，繁星点点。万籁俱寂的优美画面，可悟天祥地泰人和之趣。

6. 《挟仙游》 演奏者：昝锤炼

 本曲为道家乐曲，传为黄帝所作。描写偕神仙而畅游宇宙，放怀天地，神游八极。音韵古朴温厚，有飘飘欲仙之感。

7. 《长门怨》 演奏者：王永昌

 本曲传为汉武帝皇后陈阿娇被贬长门冷宫，而请大文豪司马相如撰著《长门赋》，使汉武帝回心转意为题材。全曲如泣如诉，幽婉慷慨，被琴坛誉为北派代表琴曲。

8. 《广陵散》 演奏者：李凤云

 本曲以古代"聂政刺韩王"的故事为题材。是古琴中特大曲，全曲四十五段，音乐会常以其中一部分为表演的节本。

百年梅庵 古琴音乐会演奏者简介

王永昌

王永昌先生独奏琴曲《捣衣》
一九九零年首届成都国际琴会

1940年出生。古琴艺术梅庵琴派国家级代表性传承人，中国音乐家协会会员、南通市非遗研究会副会长、南通古琴研究会会长。师从古琴大师徐立孙，为其梅庵派古琴、瀛洲古调派琵琶、律学等国乐理论、西乐（徐师之师为李叔同）、古琴修斫等全部承传的唯一弟子、衣钵传人和古琴关门弟子。师从琵琶大师孙裕德得汪派琵琶之传。撰琴乐文约60万字和古诗词数十首，刊于国家一级刊物和二十余种专著。其中《论梅庵琴派》于2000年获世界文化艺术中心等单位评颁"国际优秀论文奖"。创作、打谱和整理琴曲《长江天际流》、《高山流水》等十余首，多已发表。独奏《平沙落雁》、《捣衣》、《搔首问天》入版中国艺术研究院鉴制DVD《静含太古》。被文化部、人事部等单位编版之《中国艺术大家》、《艺术中国》、《中国人才辞典》、《中国当代音乐界名人大辞典》约十余部辞书刊介为梅庵派古琴和瀛洲古调派琵琶的代表。1999年至2000年访问台湾演奏古琴和琵琶。

刘善教

1949年出生，本科毕业于南京师范大学。自幼随父亲——上海音乐学院古琴大师刘景韶学习古琴，并得到南京艺术学院程午加教授指导。琴风古朴温清、缠绵生动、风韵明快，充满浓郁的书卷气息。出版个人古琴专辑《雁阵排空》，曾应邀出访港台、东南亚及美国、德国、法国演奏古琴。2009年6月被文化部评为古琴艺术(梅庵派)国家级传承人，现任中国民族器乐学会古琴学术委员会副会长，镇江梦溪琴社社长，江苏科技大学兼职教授，中国音乐家协会会员。

裴金宝

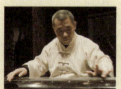

1954年出生，古琴演奏家、著名斫琴家、修复专家。出生民乐之家，自小随父学习唱戏、江南丝竹、乐器演奏，古琴师从吴兆基。精研斫琴三十多年，除制作音声精良富有传统韵味的新琴外，仿古断纹琴在国内被评为以假乱真之神品。

现为中国昆剧古琴研究会理事、中国民族管弦乐学会古琴专业委员会常务理事、乐器改革制作专业委员会专家委员、中国民族器乐学会古琴学术委员会常务理事、中国人文规划营造学会专业委员、名誉顾问、江苏省古琴学会副会长、江苏省音乐家协会会员、苏州吴门琴社社长、苏州市古琴学会副会长、苏州吴平阳乐团副团长、苏州市非物质文化遗产古琴艺术代表性传承人。

第一章 薪传佳境

百年梅庵 古琴音乐会演奏者简介

周通生

1961年出生，2005年师从梅庵派古琴艺术国家级传承人王永昌习琴至今，现任中国民族管弦乐学会古琴专业委员会理事，古琴艺术梅庵琴派南通市级传承人，南通古琴研究会理事，就职于中国国家画院艺术基金会。曾多次出访俄罗斯、美国及非洲等地，独奏梅庵派古琴，在联合国总部独奏古琴，得到联合国副秘书长赞扬。获美国路易斯安娜州荣誉市长证书。被美国多家报纸刊介。

李凤云

天津音乐学院教授、古琴演奏家、中国琴会副会长、中国昆剧古琴研究会古琴专业委员会副主任、天津古琴会会长。1985年毕业于天津音乐学院并留校任教。师从陈重、李祥霆、许健、李允中诸先生；1987年拜广陵琴派大师张子谦先生为师，深得广陵琴派精髓。曾出版《广陵琴韵》、《箫声琴韵》、《梅梢月》、《南风》以及《李凤云王建欣琴箫坝音乐会》等个人专辑数张；出版教材《古琴三十课》，琴曲打谱《颐真》、《梅梢月》、《离骚》、《玄默》、《山中思友人》、《普安咒》等十余首；琴歌打谱三十余首；并发表多篇学术论文。

朱 晞

1964年出生，中国琴会副会长，江苏古琴学会会长，苏州古琴学会会长，虞山琴社社长。

自小师承曹大铁、黄异庵、尉天池等先生，学习书画、诗词艺术；1979年起先后师承翁瘦苍、吴景略、龚一等琴家学习古琴艺术。曾任全国第四届古琴打谱暨国际琴学研讨会学术委员会委员、历届中国古琴大赛评委。1987年获全国书画大赛一等奖，并两度应邀赴日本举办个人山水画展，书画作品为国内外各大机构广泛收藏。

先后主编编辑出版有：《松弦馆琴谱钩沉》、《古音正宗》、《大音大象》、《半堂词稿》、《弘月山房词画集》等古琴书画诗词专著，古琴CD专辑《虞山琴韵》、《梧叶秋声》、《守约深美》、《纤指流年》等，2005年主持策划拍摄的古琴艺术片《七弦的风骚》获中国国家广播电视大奖。

百年梅庵 古琴音乐会演奏者简介

倪诗韵

1965年出生，梅庵琴派传人，师从梅庵琴派国家级代表性传承人王永昌先生，现为梅庵琴派江苏省级传承人，现任中国琴会常务理事，中国昆剧古琴研究会理事，南通古琴学会会长，南通大学艺术学院兼职教授，同时也是国内著名斫琴家，所斫古琴世称"倪琴"，2006年获中国乐器协会颁发的"中国制琴名师"证书，2016年初，中华文化促进会授予"中华木作大师(古琴制作)"称号。曾访问台湾独奏古琴。

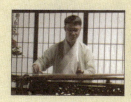

昝锤炼

1984年出生。人类口头和非物质文化遗产梅庵派古琴艺术南通市级代表性传承人，2008年随老师一齐发起创办南通古琴研究会，并任理事和干事。南通印社理事，南通玄元堂文化传播有限公司董事长。2002年入规非物质文化遗产梅庵派古琴艺术国家级代表性传承人、第三代代表王永昌先生门下，系统学习梅庵派古琴艺术，兼及二代徐立孙创作琴曲《月上梧桐》、《春光曲》，三代王永昌创作琴曲'《长江天际流》、打谱琴曲《高山流水》，并打谱《鹤鸣九皋》等古曲。曾出访日本独奏古琴。

（音乐会演奏者文字介绍全为自撰，顺序按年龄大小排序）

组委会：
顾　问：王永昌　刘善教
主　任：杨丽丽　邱长海
副主任：贾真　李唐
秘书长：吴寒
副秘书长：王玉娟　李思瑶　崔楚晗　武建军　江梅　薛喜梅
委　员：（笔划为序）
　　　　王雨尘　王吉勇　王英　毛彬彬　闫开　李君　妙如
　　　　张晓龙　张垚　范旭霞　郜艳　彦洁　高娜　郭雪松
　　　　康慨　梁健欣　戴兵
节目单：张惠琴
封面题字：孙慰祖

第一章　薪传佳境

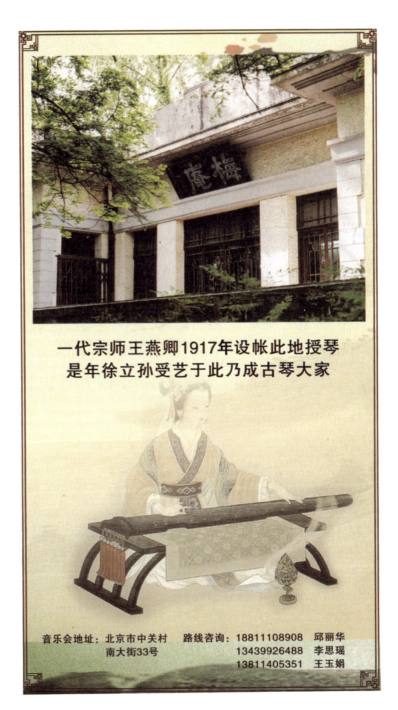

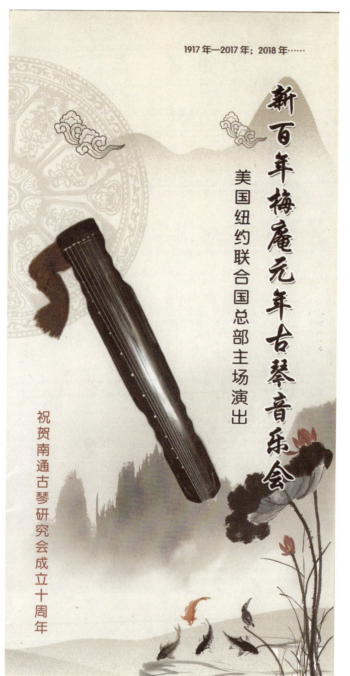

2018年8月美国巡演《新百年梅庵元年古琴音乐会》节目单

第一章 薪传佳境 45

1. 古琴独奏
曲目：平沙落雁　　表演者：王永昌
乐曲简介：江海河湖之滨，水天一色，浩淼苍穹，碧波荡漾，风物舒旷。一行大雁由远渐至，低翔掠水，昂飞云霄，好一幅夕阳摛旎的音画。夜幕繁星，天籁恬和，群雁渐憩于平沙之上。琴坛素有半曲平沙走天下之说，梅庵此曲增加华彩雁鸣乐段，与诸谱不同，难度更大，有画龙点睛之妙！

2. 琴歌
曲目：漱玉情思　　表演者：高培芬作曲弹唱　　张富森萧伴奏
乐曲简介：乐曲表现，在中国济南漱玉泉边的宋代词家李清照故居触景抒情。琴韵、人声、箫和。委婉生动，以紧凑洗炼之节奏，抑扬顿挫之旋律，抒发遐思前贤之情愫。

3. 古琴独奏
曲目：秋江夜泊　　表演者：倪诗韵
乐曲简介：本曲是以苏东坡《赤壁赋》为主题的秋江夜泊，与唐代张继名诗"月落乌啼霜满天，江枫渔火对愁眠。姑苏城外寒山寺，夜半钟声到客船"题解不同。

4. 古琴独奏
曲目：长门怨　　表演者：叶时华
乐曲简介：本曲传为汉代司马相如所作，汉代楚调相和歌中即有这一曲名，首见于1799年《龙吟馆琴谱》，乐曲表达汉武帝的皇后陈阿娇被贬入长门宫中的哀怨情绪，曲中高音区的滑奏，从形和质两个层面描绘古代妇女如泣如诉、悲哀愤懑的心语。本曲为梅庵琴派的代表曲之一。

5. 古琴独奏
曲目：风雷引　　表演者：张惠琴
乐曲简介：描写夏日暴风、骤雨、烈雷等景景，节奏铿锵，气势磅礴。乐曲从慢起打圆，到高潮，至尾声绻绻阳光，渐从云缝中射出，惟妙惟肖。并有闻烈雷而从善之寓意。

6. 古琴独奏
曲目：梅花三弄　　表演者：周通生，（王永昌传谱）
乐曲简介：古琴曲《梅花三弄》，又名《梅花引》、《玉妃引》，是中国传统艺术中表现梅花的佳作。此曲借物咏怀，通过梅花的洁白、芬芳和耐寒等特征，来歌颂具有高尚节操的人。

7. 古琴独奏
曲目：欸乃　　表演者：倪羽朦
乐曲简介：本曲首见于1549年的《西麓堂琴统》。乐曲以唐柳宗元的山水诗为主题，即"渔翁夜傍西岩宿，晓汲清湘燃楚竹。烟消日出不见人，欸乃一声山水绿。回看天际下中流，岩上无心云相逐"。欸乃为摇橹声。

8. 古琴与梵呗
曲目：祈福颂
表演者：古琴：王永昌、倪诗韵、周通生、张惠琴、倪羽朦
木鱼和磬：高菊华
乐曲简介：本曲原为佛家之曲，原名释谈章或普庵咒。谨以此曲为世界祈求和平，为人类祈求幸福，为中华民族祈求伟大复兴。

9. 古琴独奏
曲目：潇湘水云　　表演者：赵家珍
乐曲简介：本曲是南宋郭楚望所作，描写潇湘两条河流与对面九嶷山水光云影，雾气空濛的景象，抒发对祖国山河的热爱和北方被异族侵占的惆怅。

演出时间

第一场演出
地点：洛杉矶圣盖博喜来登大酒店宴会厅
时间：2018年8月17日 18:00
演出形式：音乐会

第二场演出
地点：纽约梅庵琴苑
时间：2018年8月19日 16:00
演出形式：王永昌梅庵琴派讲演

第三场演出
地点：纽约市立皇后图书馆音乐厅
时间：2018年8月20日 18:00
演出形式：音乐会

第四场演出
地点：联合国总部(纽约)
时间：2018年8月21日 17:35
演出形式：音乐会

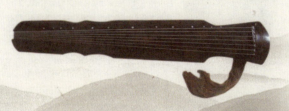

指导单位：中国侨联文化交流部

主办单位：美国中国文化艺术基金会
美国江苏经贸文化联合会
中国南通市归国华侨联合会

承办单位：中国南通古琴研究会
中国海门市雷音琴坊

协办单位：美国纽约梅庵琴苑

表演家简介

（按年龄排序）

王永昌

1940 年 6 月出生，非物质文化遗产古琴艺术梅庵琴派中国国家级代表性传承人，中国音乐家协会会员，中国国家画院和音琴社名誉社长，中国南通古琴研究会会长。师从古琴名家徐立孙，是其梅庵派古琴、瀛洲古调派琵琶，律吕等国乐理论和西乐全部学全的唯一弟子和衣钵传人，及古琴关门弟子。是瀛洲古调派琵琶四十五首曲子当代唯一传人。另师从琵琶名家孙裕德得汪派琵琶之传。撰著琴乐文论和古诗词数十首，约 60 万字，发表于国家一级刊物及二十余种专著，二十余次出席全国和国际性琴乐会议。

高培芬

1954 年 2 月出生。非物质文化遗产诸城琴派中国山东省级代表性传承人。山东省文史研究馆馆员，山东古琴专业委员会会长。2013 年中华书局出版《高培芬古琴打谱集》，培养了很多古琴弟子进入高等音乐院校。

张富森

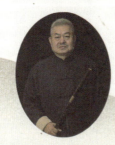

1954 年 7 月出生。原山东师范大学音乐学院教授、硕导，器乐教研室主任。主教笛、箫、笙、管、唢呐等中国吹奏乐器，出版《唢呐基础演奏法》获国家优秀图书奖，获 1977 年全军第四届文艺汇演最高奖，1988 年出版盒带《拜花堂》获广电部优秀音像奖。多次获国家优秀教师称号。多次应邀赴欧亚美和大洋洲国家交流和讲学，发表音乐学术论文一百余篇。

周通生

1961年5月出生。中国国家画院和音琴社社长和海外推广办公室主任,北京大学客座教授,中国琴会常务理事,瀛洲琴社社长,美国路易斯安那州州府巴顿鲁日市荣誉市长,非物质文化遗产古琴艺术梅庵琴派南通市级代表性传承人。古琴师从王永昌。

赵家珍

非物质文化遗产古琴艺术中国国家级代表性传承人,中国中央音乐学院教授、硕导、博导。中国琴会会长,中国职业技能鉴定专家委员会民族乐器专业委员会委员、评委。师从古琴名家吴景略,并得古琴名家张子谦指教,启蒙于古琴名家龚一。多次应邀赴欧亚美大洋洲国家演出,又与国内外许多著名乐团合作演出,担任国内多部电影和电视剧古琴配音和艺术指导。

倪诗韵

1965年8月出生。非物质文化遗产古琴艺术梅庵琴派中国江苏省级代表性传承人,中国琴会常务理事,中国昆剧古琴研究会理事。南通古琴学会会长。中国传统文化促进会艺术顾问。同济大学、南通大学客座教授。江苏省音乐协会会员。斫琴家,多次出席全国和国际性古琴会议。古琴师从王永昌。

的音乐神圣高雅,坦荡超逸,古人用它来抒发怀抱、寄托理想。琴走是超越了音乐的意义,成为中国文化合理性人格的象徵。2003年二月7日,中国古琴艺术被联合国教科文组织授予"人类口述合非物质遗产代表作"的称号。

张惠琴

1969年7月出生。梅庵琴派第四代传人,南通古琴研究会理事,社务骨干,古琴师从王永昌。擅长文字,时有梅庵琴曲、琴人风采文章见诸报端。

叶时华

出生于台湾。美国纽约梅庵琴苑、梦想家音乐艺术中心,梦想家乐团创办人。台北艺术大学古琴本科,英国雪菲尔大学音乐硕士。多次应邀于美国著名音乐厅演出。

倪羽朦

1990年11月出生。上海音乐学院古琴本科,英国伦敦大学金史密斯学院硕士,2011年获广州第二届国际中国乐器赛古琴银奖,并参加马来西亚、英国孔子学院及国内多场古琴音乐会,以独奏和琴歌演出,同济大学古琴客座主讲老师。

古琴简介:琴,中国最古老的弹拨乐器之一,木世纪初被称作"古琴"。早在孔子时代,琴就成为文人的必修乐器,就几千年来琴与文人的生活密切相关,孔子、蔡邕、嵇康等都以弹琴著称。

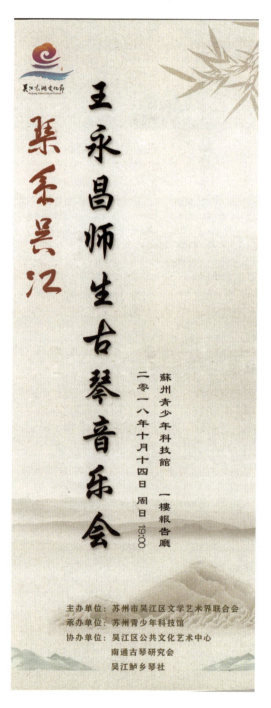

2018年10月14日《琴系吴江 王永昌师生古琴音乐会》节目单

第一章　薪传佳境　51

王永昌简介

 王永昌 男，汉族，江苏省南通市人，1940年6月生，古琴家、琵琶家、民乐理论家。为古琴艺术梅庵琴派国家级代表性传承人，中国管理科学研究院特邀研究员，中国音乐家协会会员，中国国家画院和音琴社名誉社长，南通市非遗研究会副会长，南通古琴研究会会长。

 师从徐立孙，得梅庵派古琴、瀛州古调派琵琶、律吕等国乐理论、西乐、古琴研修和鉴定等六项全部传承的唯一弟子、衣钵传人和古琴关门弟子。为该派琵琶45首独奏曲当代唯一全部传承人。又师从孙裕德，得汪派琵琶之传。徐师和其师王燕卿、沈肇州、李叔同、孙师和其师汪昱庭这六位前贤均系一代大师，永昌得其一脉相传，自有相当历史积淀。

 曾二十多次出席国际性、全国性琴乐会议。任1995年、2006年、2011年、2016年成都国际琴会学术委员会委员。发表论文约60余万字及古诗词数十首，刊于国家一级刊物和二十九种专著，其中《论梅庵琴派》获国际优秀论文奖，《古琴三调论》梳理了我国史存见自宋代以来古琴立调旋宫五大体系，并补充成完整的终极十二体系。掌握中国工尺谱、减字谱、西方简谱和五线谱四种谱法。独奏梅庵派主要代表琴曲《平沙落雁》、《长门怨》、《捣衣》、《搔首问天》，及打谱创作琴曲《长江天际流》、《高山》、《高山流水》、《列子御风》、《关雎》等曲，由中国艺术研究院音研所等单位录音或谱本存档，三首入录其监制的《静含太古》DVD，部分入编《中国音乐音响目录》。独奏瀛州古调派琵琶《十面埋伏》等，八首被上海民乐集成办录音存档。

 个人业绩被国家文化部、人事部等单位出版的经典辞书《中国艺术大家》《艺术中国》、《中国人才辞典》、《中国专家大辞典》、《中国当代音乐界名人大辞典》、《中国当代艺术界名人录》、《中华魂·中国百业领导英才大典》、《博雅经典·琴卷》、《绝世清音》等刊介为著名古琴家、琵琶家和民乐理论家及以上等内容。培养古琴弟子近二百人，覆盖全国十七个省市，其中省级传承人一人，市级四人。

 1999—2000年访问台湾奏古琴琵琶圆满成功。2018年8月赴美国联合国总部及洛杉矶、纽约等地举行"新百年梅庵元年古琴音乐会"演出三场，并作学术讲座一场。获联合国教科文组织纽约协会及洛杉矶、加州政府颁发的表彰个人艺术成就和文化交流重要贡献的三份奖状。

上 半 场

主持人：张 莹

一、古琴独奏　　**曲目：秋夜长**　　**谱本：《梅庵琴谱》王永昌演奏谱**
演奏者：王永昌

乐曲简介：秋月辉光疏淡，秋风抚拂渐凉，秋意浓浓撩思，秋夜静寂漫漫。有国之女，孤芳自赏，碧海空天夜夜心，浅吟惆怅。

二、古琴独奏　　**曲目：秋江夜泊**　　**谱本：《梅庵琴谱》王永昌演奏谱**
演奏者：曹春华

乐曲简介：本曲以苏东坡《赤壁赋》为主题，旋律中时不时地流淌出"月出于东山之上，徘徊于斗牛之间，白露横江，水光接天"的情境；富有"月明星稀，乌鹊南飞。山川相缪，郁乎苍苍"之韵味。末段用滚指状古代船舶抛锚，惟妙惟肖。紧接泛音收尾，游船泊岸，月影婆娑，东方既白，一片宁静怡人天籁。

三、古琴独奏　　**曲目：搔首问天**　　**谱本：《梅庵琴谱》王永昌演奏谱**
演奏者：周通生　古琴艺术梅庵琴派南通市级代表性传承人

乐曲简介：本曲以《楚辞·天问》篇为主题，描写屈原被奸臣害贬，极尽忧国忧民，抑郁悲愤之情。或诉徘徊穷思，不得伸冤之苦；或抒俯仰哀号，无可奈何之慨；或状仰天悲啸，顿足搔首之愤。全曲旋律凄美，品味高古；音韵清厉而维健，节奏跌宕而昂奇。为琴曲中罕见别具一格高层次大雅之作。

四、古琴独奏　　**曲目：梅花三弄**　　**谱本：《琴箫合谱》王永昌增益传谱**
演奏者：倪丹丹

乐曲简介：本曲可溯源至晋代桓伊同名笛曲。表现梅花高洁傲寒之风骨，美而不媚之神韵，清芳沁脾之幽香。以梅之精髓而喻人品。

五、古琴独奏　　**曲目：长门怨**　　**谱本：《梅庵琴谱》王永昌演奏谱**
演奏者：倪歌　古琴艺术梅庵琴派南通市级代表性传承人

乐曲简介：乐曲以汉代司马相如《长门赋》为素材，描写汉武帝将陈皇后阿娇谪贬于长门冷宫，其孤苦悲凉之宫怨。全曲委婉曲细致入微地刻画了宫廷女性被压抑的心情和行为，极尽愁闷悲思，如泣如诉之状，既曲怨而慷慨，复欷歔而惆怅。其长号也高亢，短叹也纤魄。呼呼复呼呼，凄楚尤凄楚。令人欲泪难出，刻骨铭心，尤怜尤爱。曲如其名，这大概是汉武帝阅后，回心转意，复其皇后之位的缘故。

六、古琴与梵呗　　**曲目：祈福颂**　　**谱本：《梅庵琴谱》王永昌演奏谱**
演奏者：王永昌携弟子刘燕红、张莹、周毓、张惠琴等奏琴，高菊华掌木鱼和磬

乐曲简介：本曲为佛曲，曲体三回九转，既有莲鼓晨钟古刹听禅，平和吉祥庄严肃穆之意境，又有群僧道场祈祷，诵经礼佛三跪九拜，钟鼓齐鸣诸乐并作之热闹景象。原名：释谈章、普庵咒、宝殿经声，易名为祈福颂，以为祖国祈求富强，为社会祈求和谐，为人民祈求幸福，为中华民族祈求伟大复兴。展现了传承和弘扬的契点，赋予了崭新的内涵。

第一章　薪传佳境　53

下半场

七、古琴独奏　　**曲目**：流水　　**谱本**：《天闻阁琴谱》管平湖演奏谱，王永昌传授　　**演奏者**：赵琳

乐曲简介：《吕氏春秋》有俞伯牙钟子期高山流水遇知音脍炙人口的故事。本曲为约二千年后的川派流水，除了洋洋乎志在流水的古老命题外，增益了七十二滚拂等手法，以激流飞瀑，奔腾澎湃和清泉泠泠、山涧淙淙之状形而寓意大自然和造物者之神髓。

八、古琴独奏　　**曲目**：神人畅　　**谱本**：《西麓堂琴统》龚一传谱
演奏者：凌云飞

乐曲简介：本曲描写原始祭神的乐舞情景。音调古朴粗犷，节奏明朗铿锵，旋律优美动听。十三徽和两处徽外泛音全部用到，表示尧奏此曲天神无处不在，寓意天人合一。

九、女声琴歌弹唱　　**曲目**：秋风词　　**谱本**：《梅庵琴谱》王永昌演奏谱
演奏者：张莹、周毓、张惠琴、刘燕红等。

乐曲简介：本曲词曲为唐李白所作。歌词为"秋风清，秋月明。落叶聚还散，寒鸦栖复惊。相亲相见知何日？此时此夜难为情。入我相思门，知我相思苦，长相思兮长相忆，短相思兮无尽极。早知如此绊人心，何如当初莫相识。"月白风清，落叶寒鸦，舞动了几多相思，几多挚情。

十、古琴独奏　　**曲目**：捣衣　　**谱本**：《梅庵琴谱》王永昌演奏谱
演奏者：王娅妮

乐曲简介：捣衣为唐代一种手工纺织劳动。李白有诗"长安一片月，万户捣衣声，秋风吹不尽，总是玉关情。何日平胡虏，良人罢远征。"梅庵琴派此曲一反所有同名曲的秋色萧条、离愁别苦之主题。其旋律优美动听，节奏清晰明朗。描绘了妇女在家劳动时思念远征丈夫，其慷慨激昂的儿女英雄情愫。

十一、古琴独奏　　**曲目**：抉仙游　　**谱本**：《梅庵琴谱》王永昌演奏谱
演奏者：沓锤炼　　古琴艺术梅庵琴派南通市级代表性传承人

乐曲简介：本曲为道家乐曲，传为黄帝所作，描写偕神仙遨游于宇宙，抚星云而长啸，揽日月而抒怀。畅志于寥廓之外，道遨于八极之表，放浪形骸，了无羁绊，御飙车而天风云马。音韵高古醇厚，节奏舒畅曲恬。

十二、古琴独奏　　**曲目**：秋江夜泊　　**谱本**：1997年，裴金宝根据《红鹅池馆琴谱》打谱　　**演奏者**：裴金宝　特邀嘉宾

乐曲简介：根据1860年陈怡卿手抄本《红鹅池馆琴谱》打谱，描写了张继《枫桥夜泊》的诗意，月落乌啼，霜天寒夜，江枫渔火，孤客游子，古寺夜钟，展示了一幅消疏凄清的秋江图卷。此曲音节古旷，曲中静谧的环境，惆怅的内心，思乡的情愫皆从缓中得之，但又松弛有度，意韵悠长。

十三、古琴独奏　　**曲目**：平沙落雁　　**谱本**：《梅庵琴谱》王永昌演奏谱
演奏者：王永昌

乐曲简介：本曲描写江海河湖之滨，水天一色，苍穹浩渺，澄波微漾，风物舒旷。一行大雁云程万里由远渐至，或低翔掠水，或昂飞云霄；或细语呢喃抚颈搔羽，或高鸣唱和追逐嬉戏。夜幕降临，群雁渐憩，钩月繁星，天籁怡然，好一幅山水云天画卷。琴坛素有半曲平沙走天下之说。梅庵琴派增加一段雁鸣华彩乐段，为点睛之笔，与几十种同名谱本不同，独树一帜而难度更大。

特邀嘉宾：裴金宝简介

裴金宝 古琴演奏家、斫琴家、修复专家。中国昆剧古琴研究会理事、中国琴会常务理事、江苏省古琴学会副会长、吴门琴社创始人之一。

裴金宝出生民乐之家，自小喜爱昆曲、京剧、江南丝竹、乐器演奏，古琴师从吴兆基先生，尽得其传。通过长期实践，除完整继承了吴门琴派之简劲清和的特点外，还把吹拉弹唱的技艺融会贯通于古琴演奏，逐步形成了严谨、精准、松灵、激情的个人演奏风格，并不失传统文人琴的精神。

著有《阴阳学说与古琴》、《龙—赋予中国古琴神圣意味的文化内涵》、《古琴修复研究笔记》等文。其演奏的《秋寒吟》、《忆故人》、《阳关三叠》三首古琴曲被录入"中国非物质文化遗产珍藏系列-静含太古（古琴卷）" DVD。出版了名为《秋湖映月》的古琴CD，其打谱的《离骚》、《秋江夜泊》、《阳关曲》、《客窗夜话》等多曲，以及吴门唱谱和琴歌被中央音乐学院和北京古琴研究会录制并永久保存。

应邀赴澳大利亚、新加坡和我国台海省等国家和地区、北京大学、复旦大学等大专院校，南京博物院、浙江博物馆、河北博物院、青岛博物馆、黑龙江省图书馆等场馆举办个人讲座及独奏音乐会。

精研斫琴三十多年，除制作音声精良富有传统韵味的新琴外，仿古断纹琴在圈内广受好评。所斫古琴被河北博物院、苏州博物馆、苏州市非遗办收藏。2017年6—7月，在苏州博物馆进行为期一个月的"苏艺天工大师系列——裴金宝古琴作品展"。2017年11月，湖南卫视大型公益文化纪录片《百心百匠》开播，第二期节目讲述了嘉宾李泉拜师裴金宝学习古琴斫制与修复的故事。

演出人员简介

昝锤炼，1984年11月生，古琴艺术梅庵派南通市级代表性传承人。南通古琴研究会干事、理事，创会五十周年之一。中国琴会会员，南通印社理事，南通作协会员，南通玄元堂创办人。2016年于桂林市举办梅16曲个人古琴音乐会，同年助策划百年梅庵古琴名家音乐会，有国家级 6人，省级 3人参加。2018年策划举办中日首届民间古琴文化交流系列活动。

张莹，1985年10月生。经常参加南通市非遗相关古琴公演，接待外宾和领导。承担南通古琴研究会主持等社务工作。得师《梅庵琴谱》全套及梅花三弄等曲嫡传。

王娅妮，1990年2月生。梅庵琴馆馆主，北京华府会观心堂特邀古琴名师、顾问。2014年获江苏梅庵派古琴比赛金奖第一名，数次出席国际性全国性琴会，得师《梅庵琴谱》及长江天际流（序曲）、流水、梅花等曲嫡传。

第一章　薪传佳境

演出人员简介

周通生,1961年5月生,古琴艺术梅庵派南通市级代表性传承人。中国琴会常务理事,中国国家画院和音琴社社长,海外推广办公室主任,瀛洲琴社社长,中国琴会2018年弘琴杯古琴比赛评委,美国路易斯安那州府巴顿鲁日市荣誉市长。

赵琳,1967年11月生。梅庵琴苑苑长,获师《梅庵琴谱》全套和长江天际流(序曲)、流水、梅花等曲嫡传。在宁通等地授琴,有京、沪、苏、粤、川、滇琴生。数次出席国际性、全国性琴会。2018年6月应法国国际文化中心协会邀请,在盖布维莱尔市演奏古琴。

张惠琴,1969年7月生。南通开发区财政局副科级科员。南通古琴研究会财务及公众号等社务管理者、理事。擅长文字,时有梅庵琴曲、琴人风采等文字见诸报端。2018年8月随团参加"新百年梅庵元年古琴音乐会",在美国联合国总部和洛杉矶、纽约等地演奏古琴。

凌云飞,1973年1月生。南通房管局安检处处长。南通古琴研究会干事、理事,创会五干事之一。参加创会时中国古琴大师名家音乐会之关山月、祈福颂等节目演出,多年来赴高校、社区奏琴。近研斫琴,已斫有多床。

倪歌,1976年9月生,古琴艺术梅庵派南通市级代表性传承人,古代文学硕士,高级政工师,南通大学附属医院工会常务副主席。中国传统文化促进会古琴委员会委员,南通古琴研究会宣传等工作承担者、理事。南通大学曙汛诗社副社长。2018年6月应法国国际文化中心协会邀请,在盖布维莱尔市演奏古琴。

曹春华,1978年2月生。南通古琴研究会理事,内蒙古乌海市古琴协会会长,填补了该地区的古琴空白。参加南通古琴研究会成立时古琴大师名家音乐会中女声琴歌、关山月、祈福颂等节目演奏。扬州大学音乐专业毕业,又擅古筝。

周毓,1981年10月生。南通非遗传习基地古琴老师,南通大学分院音乐专业毕业。南通古琴研究会会员,参加创会时古琴大师名家音乐会中女声琴歌、关山月等节目演奏。

倪丹丹,1982年9月生,常熟理工大学音乐专业毕业。多次参加非遗公演,2018年4月,在上海东方艺术中心参加南通推介会文化古琴演出,得师《梅庵琴谱》全套及长江天际流(序曲)、流水、梅花等曲嫡传。

刘燕红,1984年11月生。多次参加南通市相关非遗古琴演,得师《梅庵琴谱》全套及长江天际流(序曲)、流水、梅花等曲嫡传。

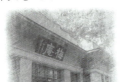

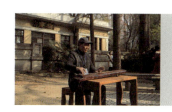

第二章　桐声缦影

国家级非物质文化遗产古琴艺术"梅庵琴派"代表性传承人王永昌与亲传琴生各地活动纪实。

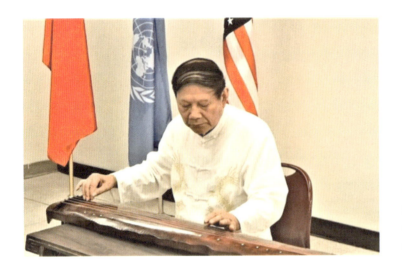

◀南通王永昌
2018年8月21日于联合国总部演出
（美国纽约）

▲南通释耀如

▲乌海王佳敏

▲苏州王天恩

▲上海程荣

▲乌海曹春华

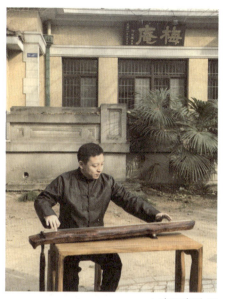
▲沈阳李政剑

▲南通周毓

▲深圳肖化锋

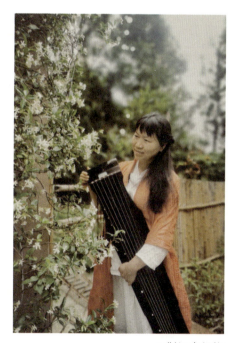
▲荆门李杨梅

第二章　桐声缦影

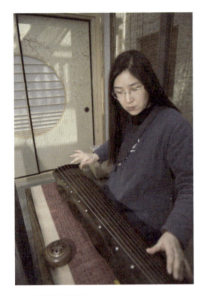

▲无锡贡振亚

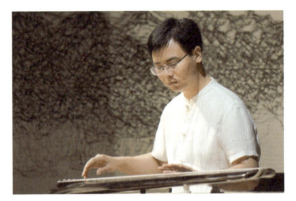

▲西安李三鹏

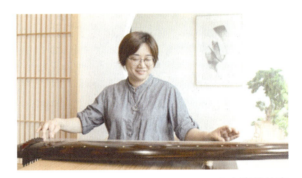

▲上海倪佳音

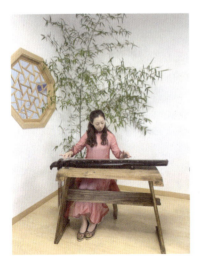

▲上海王海琴

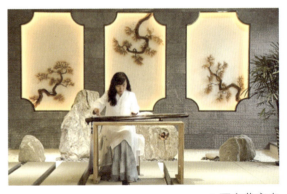

▲西安黄宜春

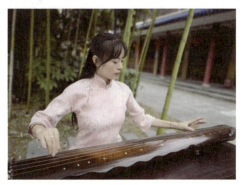

▲南通刘燕红

▲咸阳李庆

▲苏州孙海滨

▲上海莫兆

▲上海汤晓晨

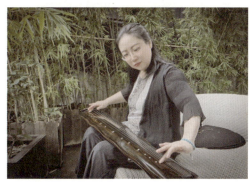

▲上海沈健

第二章 桐声缦影 61

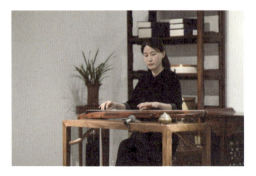
▲南通倪丹丹

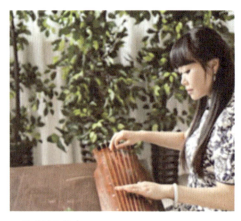
▲柳州胡晓晴

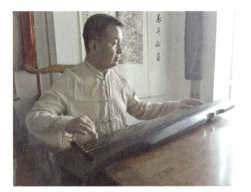
▲长沙陈震文

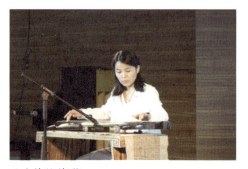
▲上海郑海燕

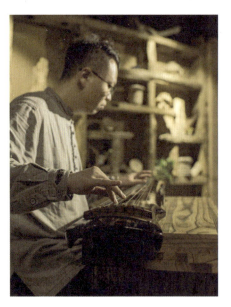
▲西安张炜

▲南通张惠琴

▲上海蔡怡娟

▲常州于琳

▲南通姚岚

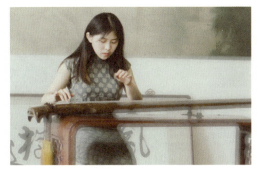

▲南通周天妲

▲洛阳高寒清

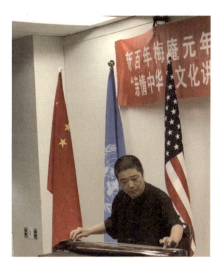

▲南通周通生
2018年8月21日于联合国总部演出
（美国纽约）

第二章　桐声缦影

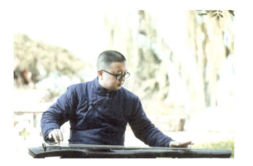

▲金华沈汉斌

▲南通周锐

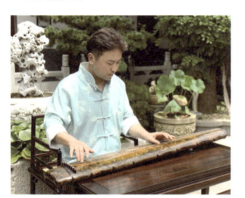

▲扬州强龙安

▲南通倪诗韵

▲新疆查希尔

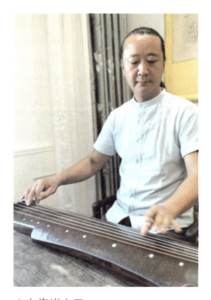

▲上海崔立正

▲南通杨爱梅

▲无锡姜彦希

▲苏州王妍

▲南通张莹

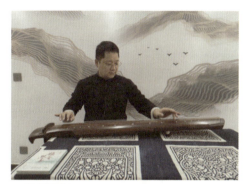
▲郑州孟振

▲南通王娅妮

▲宝鸡仰明成

第二章 桐声缦影

▲杭州林玉

▲上海宁宁

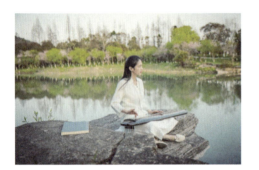
▲南通倪歌

▲苏州钱红

▲广州张琳

▲郑州曹刘伟

▲南通李沁轩

▲南通昝锤炼

▲南通凌云飞

▲南通赵琳

▲澳大利亚秦娟

▲上海樊洁

▲南通薛西西

第二章 桐声缦影 67

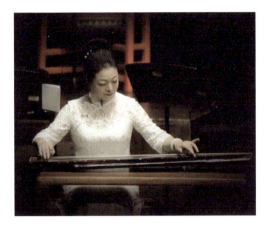
▲安徽张维娜

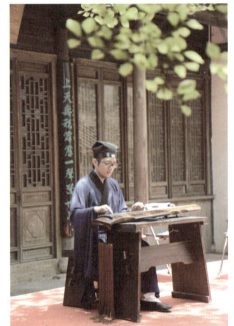
▲南通王屹初

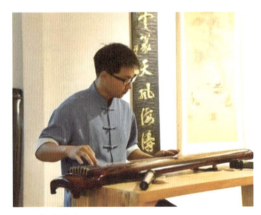
▲上海俞建文

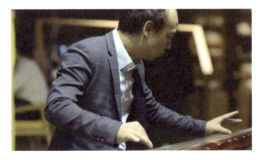
▲辽阳林海鹰

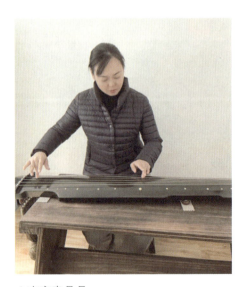
▲南京贲丹丹

第三章　大音培元

琴人汲取中华五千年优秀传统文化精髓,提高自身文化艺术素质,习得各项技能,创作出精湛作品。

对古琴的理解主要存在着两种观念:其一,仅视其为乐器,喜欢与外来文化圈相关品种杂交。其二,将其置身于更广阔的知识系统,尤其着重其根源和培元于中华五千年优秀传统文化大体系之中。特别珍视其自身艺术本体论方面的固有价值;珍视其自身数千年积淀和进化的基因密码与独有特色。大音必须培元,培元才有大音。

一 书画印章

手把青秧插满田
低头便见水中天
六根清净方为道
退步原来是向前

金刚经寺
布袋和尚插秧偈
辛丑耀如书

◀ 南通释耀如

耀如学制佛印

▲南通释耀如

▲郑州曹刘伟

▲长沙陈震文

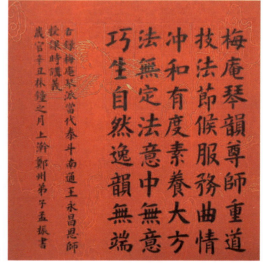

▶郑州孟振

第三章　大音培元

▲ 扬州强龙安

◀ 扬州强龙安

梅庵记要 MEIANJIYAO

南通昝锤炼

◀释文:搔首问天

▲释文:假虎威　　　▲释文:能饮一杯无　　　▲释文:莫向外求

◀上海崔立正

第三章　大音培元

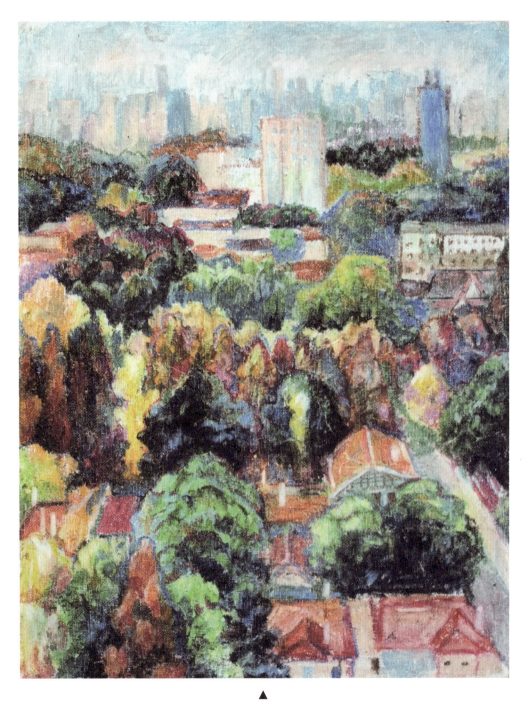

▲
上海崔立正

二 乐器武术等

▲南通王永昌 1969 年

▲南通王永昌 1967 年

▲上海程荣

▲乌海曹春华

▲上海程荣

第三章　大音培元

▲南通杨爱梅

▲南通王娅妮

▲南通王娅妮

▲上海蔡怡娟

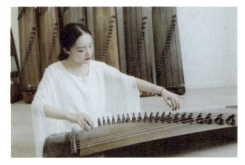

▲南通周毓

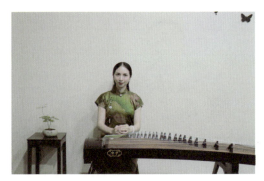
▲杭州林玉

▲苏州钱红

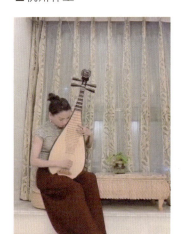
▲南通李沁轩

▲宝鸡仰明成

▲荆门李杨梅

▲宝鸡仰明成

第三章　大音培元

▲苏州王妍

▲金华沈汉斌

▲苏州王妍

▲安徽张维娜

上海汤晓晨▶

◀上海汤晓晨

▲上海樊洁

▲无锡姜彦希

▲南京贲丹丹

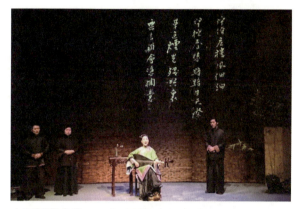
▲无锡姜彦希

▲无锡贡振亚

▲无锡姜彦希

第三章　大音培元

▲南通姚岚

▲上海俞建文

▲广州张琳

▲南通倪丹丹

三 古今诗词

遐思漫语

王永昌

（一）月夜畅怀　1955年

海天浩淼郏郏水，明月清辉访我琴。
窗外桃花娇靥采，室中兰蕊嗲春阴。
相如七缦佳人恋，诸葛一琴虎将喑。
仗剑江湖读世界，山河万里抚清心。

后记：上系1955年旧作，后稍改。彼时吾寓租南通市东北营某富家宅，庭院甚大，东房窗前种两株蟠桃树，院墙西南方有三人合抱之蟠龙缸养荷花金鱼，院中尚可弄拳舞剑。其《达摩剑》中"朝天一柱香""苏秦揹剑"等招式记忆犹新。那时虽未学古琴，但家中有先严族曾祖所传古琴一牀，早已心仪意属。而于胡琴、三弦、笛箫等已颇娴熟，常与先严合奏民国时期著名音乐家黎锦晖创作的《月明之夜》中《朝天子》等儿歌，意蕴碧海蓝天，明月清辉，嫦娥曼舞，谱图俱佳。是时吾年方十五，少年意气，血气方刚。已读我国古典小说二十余部，又喜名家郑证因、朱贞木、宫白羽、还珠楼主等著武侠小说。是年春，桃花盛开，兰草娇娇，皓月当空，碧天如洗，游思漫漫，因兴而作。至今六十六载弹指如昨，因记之。

（二）逮时　1958年

青春雨露柔，暮冬霜雪愁。
壮志扶日堕，妙略拂云浮。

（三）庐山天趣　1970年

庐山顶山九天鸣，屋宇烟霞享此声。

峰跃峰巅松茂岭，天旋天外日飞莺[1]。

手抬可抚云中鹤，口令能传浪里鲸。

浩浩神州连宇宙，今来古往啸精英。

注释：[1]金乌

（四）徐立孙老师百年志（藏头诗）　1997年

徐去八极赏彩光，立言不朽正心昌。

孙山不屑无名客，老子该亲有道王。

师语精髓铭肺腑，百家理论佐文章。

年年琴韵胸怀阔，志录山河永大方。

（五）书画文博大家朱孔阳先生诞辰115周年志

昆仑日月正东方，异彩文博志孔阳。

文海苍茫迷假雾，道心净朗醒纯香。

八荒万载传真谛，四海千秋唾伪章。

客问炎黄经纬事，家国华胄灭狐狼。

（六）贺今虞琴社六十大庆　1996年

岁逢丙子，恰今虞琴社六十大庆。接函赴会。时语：振兴中华，弘扬国乐。琴，国乐之龙头也！谨拈古风一首以贺。

今朝雅乐已无轩，虞山前贤兴邦传。

琴声化雨神人畅，社稷明金日月圆。

六丁[1]雅韵怡心醉，十力[2]元音不意眩。

大音希声非少声，庆典黄钟冀发源。

注释：[1]六丁：传说中的神仙。[2]十力：佛家十种智力。

(七)咏《梅庵琴谱》第一曲《关山月》,畅怀关山月。

 丝桐律吕起苍黄,北地风光阅汉唐。
 皓月长风超万里,青岚峻岭唱华章。
 关山虎踞飞成武,云海龙盘绣大方。
 造物留心明造物,音声圣境道洪荒。

(八)咏《梅庵琴谱》第二曲李白作相思琴歌《秋风词》,偶兴赋怀乙亥秋分

 瑶琴国里四时融,一曲相思看世风。
 月朗星稀柔大地,山巍水远映苍穹。
 龙天凤宇银河渡,织女牛郎鹊道虹。
 两地三更谁梦彼,酒仙酒解九洲雄。

(九)咏《梅庵琴谱》第三曲柳宗元作琴歌《极乐吟》。庚子国庆中秋同日喜赋。

 极乐吟兮极乐天,云山碧水享瑶篇。
 姮娥桂月歌姣舞,素女银河抚艳弦。
 野鹤闲云星汉览,明心净性宇寰连。
 琴书左右芝兰化,乐道遗荣社稷坚。

(十)渔歌子·90'成都国际琴会 (1990年8月)

 流水高山意趣浓,
 阳春白雪润丝桐。
 人正气,
 会兴腾,
 炎黄古乐蕴荒洪。

 后记:1990年成都国际琴会,为我国首次举办的大型国际琴会。当年,有国家六级干部吕骥的首肯和亲临,有顶尖音乐理论家教育家冯光钰教授等的参会;有全国影响的老中青琴家琴人共襄;有中国港台以及欧美日韩东南亚的代表。琴心天真,规模盛大,全体代表赴青城山等地观光,车队前有公安干警摩托吉普两种警车开道,在西南重镇成都市主干道风驰呼啸,引无数市民兴采观看,洋洋乎,因以兴怀《渔歌子》一首以志。本篇曾刊江苏音协1990年第10期《音乐通讯》。

(十一) 百字令·《草堂琴谱》赋怀并序

癸未秋

唐君中六,吾琴之挚友也。于蓉城杜甫草堂,孜孜数载,殚精竭虑,编纂《草堂琴谱》竟成。兴矣哉!得工部之灵秀,汲巴蜀之精蕴,汇诸家之灼见,铸历史之大卷。

上世纪,吾国两次大型国际古琴会,隔五载,花开川都。均唐氏率同仁主其事鼎其力。又主编前会大著《琴韵》,先问世。《草堂琴谱》,乃1995年琴会文论新曲之合璧者。较前者,更上数层楼矣。

阅是谱,涓流飞瀑,阔海幽泩,各显自然,觉返天真。会当益琴示航,彪炳千秋。

古云,琴为君,诸乐为臣妾。君臣妾,表也;琴主乐纲,质也。故言琴,非必为琴耳,又乐也。窃谓,可他也。

吾辈,性情中人。倡琴道之心古,扬时代之声新;鞭琴乐之奸佞;清丝缦之龙鱼。嗟夫!功利浊显,琴社质走;江湖杂呈,武林道有。是琴事之犹未可独洁者。则清道夫当广求急聘矣!唯冀净化琴之天空。日与时驰,韵耕不辍,音圣三界,光彩当照寰宇。

唐君嘱吾撰写书评,无以为文。窃思,只言片语,鸟鸣蚁声总关情;大海高山,天际寰外一道理。兹不揣鄙陋,赋词一阕,敢先序略,资并抒怀。

瑶琴问世,
圣洁了千古学贤风月,
意驭昆仑,
天地不老老琴坛贱骨。
教授名流,
豹斑孔见,
宇宙风云勃。
江山如画,
世人何有超越!

师祖宾鲁[注]当年,
树梅庵大帜,
儒执今日,
社鼠琴狐,
痴吾乐道理儒禅琴越。
无限时空,
丝桐净化地,
害虫全殁,
《草堂琴谱》,
数风流也金筑。

注释:宾鲁——王宾鲁,字燕卿(1866—1921),山东诸城人,古琴宗师,梅庵派创始人,笔者师祖。

（十二）

生命的灯，
应以，
知识为燃料；
睿思为火花；
益人为光明；
祖国为灯座。

（十三）

灵感，
并非神甫口角边，
上帝的赐予；
更非幻想影幕上，
憧憬的偶像；
……
她是，
艰苦冶炼的熔炉里，
绽放的钢花；
她是，
渊博学识的火炬中，
内热的燃点；
她是，
血汗结晶的土壤内，
萌发的良种。

（十四）

墨，
用她的黑色，
写下了人间的轮廓；
纸，
用她的白色，
储存了人间的轮廓；
生命，
用她的形式，
表演了人间的轮廓。

（十五）

船，
对桥揶揄说，
你虽仪态端方，
却寸步难行，
我虽飘忽轻浮，
却遍游万里。

桥，
对船微笑说，
你不耻于我，
胯下来往，
我荣幸于，
贯通四方。

（十六）

桅杆，
对帆说：
"我是你的主宰。"
帆，
对桅杆说：
"我是你的生命。"
只有风儿，
在旁边微笑。

(十七)

火,
当她狂暴地,
吞噬了一切以后,
自己也不复存在。
水,
始终谦虚地,
向低处走去,
她的儿子,
汽,
却蒸蒸日上。

(十八)

笔,
将她的色,
留在纸上;
将她的魂,
留在人间。
色一样,
魂不同——
有的已魄散,
有的更发光。

(十九)

冰雹,
向大地投弹,
或是轻抚;
雨水,
向大地哭泣,
或是柔情;
雷霆,
向大地震怒,
或是鸣礼;
霜雪,
向大地冷酷戒严,
或是贞洁倾心。
大地啊,
你为什么?
默默无言,
只用你,
温暖宽宥的胸怀,
去容纳一切!?
不,不,
诗人啊,
你的眼光,
纵然犀利;
你的思维,
纵然深邃;
你的诗文,
纵然奥秘。
然而,
你的视野,
也只能是一个缝隙;
你的情绪,
也只能是一缕炊烟。
大地,
发出,
独有天神才能听到的重浊声音,

我万年怀胎,
一朝分娩,
孕育了你们,
人类,
和万物;
孕育了,
无数个世界,
无数个一切。
我的愤怒,
是火山地震;
我的微笑,
是红花绿叶;
我的舞蹈,
是海浪搏击;

我的歌声,
是微飔煦面;
我的拥抱,
是伸向蓝天的,
无数山峰手臂;
我的戏剧,
是你们人类的表演;
而,
我的爱情,
是在恒星,
和明媚的月光中,
追求不息,
那么无垠,
无垠!

(二十)

我在金风瑟瑟中,
听到了,
大宇宙罅隙里的声音。
一种天庭里的,
窃窃私语的声音。
她像阳光烁耀中,

一线柔柔蛛丝;
她像暴怒海洋里,
一个晶晶泡沫;
她像,
飞向云天山峰上的,
一缕艳艳烟霞。

(二十一) 鼋头渚记游 1968年

太湖啊!太湖!
你,
浩淼空青,
远山隐黛,
碧水粼粼。
染尘的人啊,
得以,
刷虑涤心!

西施袅娜,
范公多情。
太湖啊!太湖!
我在你的涛声边酣睡,
我在你的絮语中静恬。
旭日天绣,
皓月织银。
水在歌,

第三章 大音培元 87

风在吟,
树姗姗,
石婷婷。
太湖啊！太湖！
你是,不愧是,
美之精,爱之灵,
轩辕醇酒翡翠瓶。
太湖啊！太湖！
你羞涩地娇语,
犹如,
啼燕歌莺。
你轻柔地问我：
"您是谁呀！
谁是您！"
我呀,我呀！
一首长翅的歌,
一个浪迹的灵。
体受你的美与爱,
神享你的灵与情！
我呀,我呀！

我是谁?
黄帝的后裔,
中华的红心。
没有那么伟岸,
没有那么渺小。
游览祖国,
想着母亲,
怀恋柔情,
赤诚的境。
我是谁呀,
我是谁?
一首能飞的小诗,
一片晶莹的彩云,
我是谁呀,
我是谁！
我仅仅是,
浩然宇宙中的
真意挚情,
能傲游无极的,
小小"无名"！

(二十二)

浮水的天鹅,
看到自己的倒影,

骄傲地对蓝天说：
"我在你的上面！"

(二十三)

请不要,
恶狠狠地,
盯着任何人的眸子。
因为,

你看到的不是别人,
而是你自己的,
尊容！

耀如禅语开示

释耀如

古德云:"看世间众生皆是佛,独我一人是凡夫。"佛看到的都是佛,菩萨看到的都是菩萨,凡夫看到的都是凡夫。真正的智者,都不看世间过,不论人是非。心念转变,命运就变。心不转念,地狱浮现。心能转物,即同如来!

人生,因为在乎,所以痛苦;因为怀疑,所以伤害;因为看轻,所以快乐;因为看淡,所以幸福。我们都是天地的过客,很多人事,我们都做不了主,一切随缘!

人厚道,天不欺,必有厚福眷顾。人这一辈子,不顺心的事情十之八九,日子总有起风的时候,但要积极乐观面对生活,不怨天尤人,不责怪他人,用善意去温暖他人。不索求任何回报,不攀比他人幸福,最终收获的是快乐与幸福。

胸怀不宽,则有小人之扰。能容小人,方成君子。一个人的胸怀若是宽阔如海,则世间的刀难,就像投海的石子,掀不起波澜。相反,处处争论是非,心中风浪四起,坏事便如惊涛拍岸,奔涌而至。

人生总是充满了等待。等待长大,等待成熟,等待沿着各种轨迹通向成功,等待当初预想的目标一点点实现。人生也需要等待。没有枯燥和漫长的等待,我们就难以体会抵达终点的欣喜。

在这个世界上,有光明,也会有黑暗;有正道,也会有阴沟。以平常之心,接受生活的不如意;用淡然的心,接纳所有的不完美,还心灵一片纯净的天空。生活,自然就会阳光灿烂;人生,定然活得舒心快乐。

人间百态,各有所难,生活在光亮里,整个世界都是光亮的。换个角度,看待万物,便是善良。心怀悲悯,互相体谅,才是人情。懂得仁慈,近城远山,都是人间。

人身体累了就多休息,心累了就适当的放空自己。人活着爱自己的最好方式,就是淡如云,静如水,不执着,不偏激。人只有尝试着将身心世界都放下,才能更多自在。

过去的都会过去,请相信一切都是最好的安排。从前种种,譬如昨日死;从后种种,譬如今日生。过往种种,如同昨天已成为过去;未来种种,当作从今天重新开始。好事坏事,终成往事,一切都会过去,一切都自有安排。

要学会除掉心中的杂念,修得一颗清净的心,才能更好地看淡世事沧桑,内心安然无恙。人生每一种美好的享受,都来源于一颗澄明的心。当一个人的内心富有了,精神世界就充盈了。

潘信豪诗趣

潘信豪

(一) 菊 花 情

丽日当空照温床,
菊花起身巧梳妆。
菊花,菊花,
彩霞为你绣嫁衣,
祥云送你出闺房。
菊花,菊花,
你呀天生多姿色,
不争春光也风光。

明月当空照纱窗,
菊花挑帘盼君郎。
菊花,菊花,
鸿雁替你传音讯,
秋虫伴你诉衷肠。
菊花,菊花,
良辰美景在眼前,
莫要错过好时光。

(二) 腊 梅 心

寒冬腊月时光,
腊梅朵朵开放。
腊梅,腊梅,
你不靠绿叶扶持,
不怕冰雪风霜。
腊梅,腊梅,
你结伴松竹斗严寒,

铁骨素心挺高尚。

新春来临之季,
腊梅朵朵金黄。
腊梅,腊梅,
你是报春的铃铛,
带来和谐安康。

腊梅,腊梅,
你花开满枝迎佳节,
筑梦人间送吉祥。

(三) 广玉兰赞

南通的市树广玉兰,
江海儿女为你歌唱,
你扎根在家乡的沃土,
伴随我们茁壮地成长,

广玉兰,广玉兰,
你枝繁叶茂花儿秀,
四季常青不怕霜,

广玉兰,广玉兰,
你净化空气排污染,
绿化环境美家乡。

南通的市树广玉兰,
家乡人民与你共享,
让我们共建新时代的花园城,
让我们共创中国梦的新辉煌。

(四) 春雨情深

春雨春雨沥沥下,
辛辛苦苦像奶妈。
你孕育的颗颗种子,
欣欣地生根发芽;
你哺育的棵棵幼苗,
勃勃地成长壮大。
春雨春雨情深深,
默默奉献不图报答。

春雨春雨沥沥下,
专专注注似画家。
你耗尽了滴滴心血,
绘出了最美的画;
你更新着片片土地,
付出了所有代价。
春雨春雨意切切,
年年岁岁恩泽天下。

(五) 春雨滴滴答

春雨滴答滴答滴滴答,
来到河畔来到柳树家。
满怀柔情的春雨,
替它整容又洗发。
婀娜多姿的柳树,

乐开小嘴露出了新牙。

春雨滴答滴答滴滴答,
来到桃园来到桃花家。
满怀温情的春雨,

和它诉说悄悄话。
含情脉脉的桃花,
如喝蜜酒醉红了面颊。

春雨滴答滴答滴滴答,
来到池塘来到蝌蚪家。
满怀深情的春雨,
陪它同去找妈妈。
换上新衣的蝌蚪,
睁开眼睛见到了青蛙。

春雨滴答滴答滴滴答,
来到松林来到松鼠家。
满怀热情的春雨,
唤它出门去玩耍。
好奇爱动的松鼠,
竖起耳朵翘起了尾巴。

春雨滴滴答,来到千万家。
四处气象更新,八方生机萌发。

(六) 蝌 蚪 娃

小小蝌蚪娃,水中找妈妈,
妈妈在哪儿?哪里是我家?

问问鱼姐姐,鱼姐不回答;

问问虾公公,虾公笑我傻。

青蛙在池旁,开口说了话:
脱下黑泳衣,跟我回家吧。

(七) 小 青 蛙

小青蛙,嘴巴大,
毛虫见了就害怕。
小青蛙,嗓门大,
自己夸是歌唱家。

小青蛙,肚皮大,
莫学无知癞蛤蟆。
小青蛙,眼珠大,
不要坐井观天下。

(八) 撒 春 花

蓝天铺彩霞,
平地建大厦,
我是电焊工,
紧握焊枪上铁架。
脚踩朵朵云,

身披道道霞,
顶天又立地,
乐为神州撒春花。

弧光映山峡,

江河造大闸,
我是建设者,
手握焊枪走天下。
踏破层层浪,

跨过重重崖,
跋山又涉水,
乐为神州添光华。

(九) 白兰花香

白兰花儿开,花香阵阵来,
花儿是妹亲手栽,摘下一朵胸前戴。
哥要去创业,妹我送行来,
递上一朵含苞花,
不知哥你可喜爱?
哥啊,哥啊,
白兰花儿年年开,
妹盼哥哥早回来。

白兰花儿开,花香抒情怀,
花儿是妹一颗心,
妹的心思哥明白。
青梅竹马情,从小就无猜,
接过这朵寄情花,
今生今世不忘怀。
妹啊,妹啊,
等到来年花盛开,
定把喜讯带回来。

陈震文诗趣

陈震文

（一）书堂山访欧阳询遗迹

兰涧苔阶绕碧泉，
林深露雨隐书仙。

红枫探赏知春手，
生意虽殊笑意连。

（二）过石鼓书院

迴雁丹峰数雁空，
蒸湘石鼓冠湘红。

清风振袖拂堤柳，
碧浪拍沙和小童。

（三）游少奇故里有感

炭子冲中感暖阳，
花明楼上慕刘郎。

少年邀到春心起，
奇气吹来新树强。

（四）过杜甫墓祠

草木知情半壁忧，
山河碎梦满城休。

平江有幸留工部，
一册诗文一册愁。

（五）西湖文化园定向

麓山烟雨映西湖，
九曲长廊睡鹭图。

最爱少年奔跑影，
漤湾镇里酒香沽。

(六)陪读感怀

星城秋雨惠风还,
中雅诸生思学间。
漠北勒碑班定远,
慈恩题记白香山。

(七)影珠山党日活动

影珠南竹忆红军
半入青峰半入云
可爱初心言不改
民生创智业精勤

(八)无 题

暖树时花闹春莺,
韶光十四满园晴。
春风欲语知心意,
铁马长嘶又一程。

樊洁诗趣
樊 洁

西江月·梅庵学琴

经夜狂风骤雨,晓光玉涧鸣泉。
阆苑疏影弄七弦,一曲平沙落雁。
常忆通城往事,余音犹似微澜。
恩师情谊世相传,恰见琴路烂漫。

胡晓晴诗趣

胡晓晴

(一)

紫琴伯雨神龙行,诸城冷泉授燕卿,
梅庵琴谱惊世著,华夏盛世永昌兴。

(二)

长门怨平落雁虹,捣衣问天洞庭空,
秋风词趣风雷引,关山月影上梧桐。

(三)

霞气轻逸人姗影,浪拍千石万空明,
百代千秋抚雅趣,一琴独和天地灵。

倪歌诗趣
倪 歌

（一）七律·乙未中秋对月遣怀
秋满东篱芋满园，由来心远地自偏。
青山迢递斜晖尽，桂影参差曲陌延。
酒兴未央沉暮霭，琴心不语醉风烟。
闲情偶寄团圆夜，愿逐月华照弗眠。

（二）七律·病中吟
寂寂空庭草色匀，子规声里病疴身。
红颜憔悴梳妆懒，青鸟殷勤问候频。
瘦骨难支萧索雨，柔肠易断锦华春。
温言珠玉劳相赠，一片冰心历久真。

（三）七律·秋夜操缦
寥落星河旧梦喑，秋思滤漫理瑶琴。
指间偶露疏狂意，弦底长留寂寞心。
待饮清霜纫杜若，愿携湛露远山岑。
西风散尽浮生恨，冷月无声照古今。

(四) 七绝·喜见友人赠兰花开

高情幽独醉徽音，山野平生忘古今。
流景难追空记省，水云深处自沉吟。

(五) 七律·读周师《南通大学附属医院赋》有感

气吞宇宙赋家心，满纸烟霞万壑吟。
笔落珠玑承誉满，书成风雅寄情深。
百年医道存圭臬，千古文章载谏箴。
追忆往贤同励志，滋兰树蕙冠芗林。

(六) 七律·感赋阿宝大侠独行

羸马穷途冻雨频，风霜凄紧几逡巡。
岂无豪气冲牛斗，争奈明珠暗紫尘。
笔墨犹当诛佞剑，江湖定有赏音人。
狂歌一曲真名士，他日青天揽凤麟。

(七) 七律·咏梅庵琴曲《长门怨》

环佩姗姗步趁轻，悽悽长恨忍吞声。
未央宫里沉香冷，金屋门前旧梦惊。
泪烛尤闻白首语，痴心枉忆少年盟。
凉风未至团扇弃，岂有朝朝暮暮情。

(八) 七绝·咏梅庵琴曲《关山月》

男儿报国扫胡尘，羌笛一支泪满身。
千里归心如皓月，绿杨堤上照离人。

(九) 五律·戊戌初夏应邀赴法演奏古琴

万里乘槎客，欣然出九州
清音唯妙赏，知己复何求。

天外琴心醉，山中雅事酬。
泠然弦上意，日夕忘离忧。

（十）七律·庚子大寒遥寄瀞和琴友

流年偷换枉心知，聊寄新梅意迟迟。
鬓白莫失行酒处，天寒更忆赏花时。
弦歌慢诉衷肠事，箫语轻咽凤凰词。
一别春山空念远，云间月影杳如斯。

倪歌词趣

倪 歌

（一）蝶恋花·春怨

无赖春光来又去,半卷珠帘,空惹梨花雨。斜倚危楼天欲暮,闲愁更与谁人诉。
试问柳丝长几许,客醒江南,梦里三生误。砌下落梅临玉树,小窗静听黄莺语。

（二）诉衷情·访通大牡丹亭

相思二字怎生书,忽起梦魂初。
深情最是难了,生死又何如。

春已老,意踟蹰,影离疏。
牡丹亭畔,沉醉东风,忘却归途。

（三）浪淘沙·丁酉秋赴海波师兄古琴雅集

逸士卧闲云,鸿雁来宾,知音见采酒香醇。
但使清弦能醉客,何必殷勤。

瑞气结氤氲,浅笑伊人,高山一曲共诸君。
古韵新声多少事,唱遍阳春。

（四）青玉案·己亥元夕忆云乡秘境

东风未解诗肩瘦,更何处、消残酒？
夜雨闻琴灯如豆,弦音虽好,素心难剖,展眼春衫旧。

流光轻剪江南柳,梅弄先声雨初后。试问仙居仍在否？
寒泉云径,赏心时候,独自徘徊久。

（五）青玉案·赠通大附院同仁

啬翁[1]漫揾英雄泪，
月易老、丹心碎。
俊彦飞驰兴际会。
百年基业，当推君辈，
天地参经纬。

匣中长剑鸣鸾佩，
骏马腾蹄角声吹。
自古功名成底事。
江河清晏，楚声流美，
壮志今朝遂。

注释：[1]啬翁为南通名人张謇。

（六）忆秦娥·读杨开慧与毛润之家书有感

经年别，万剑难斩同心结。
同心结，共襄义举，两情相悦。

莫辞身后称人杰，肝肠如雪心如铁。
心如铁，柔情几许，只留君阅。

（七）青玉案·庚子初秋感怀

西风乍起侵寒露，更忍见、花辞树。
夜雨声声敲瘦骨。
旧词难省，新愁来处，若梦浮生苦。

韶华最是难留住，白发星星少年赋。
莫道人间思量误。
痴心半点，芳魂一缕，谩作多情语。

（八）采桑子·夜雨闻琴

闲歌欸乃谪仙处，山也青青。
水也青青，且罢云钟摇橹轻。

眉峰常聚春归路，笑也盈盈。
泪也盈盈，白发寻常忆此声。

（九）南 乡 子

何事惹闲愁？揉碎心结无处投。染得青枫红似血，登楼。却道天凉好个秋。
转眼浮生休，幸有弦音为尔留。浊酒新词聊可恃，凝眸。暮霭相侵隔岸幽。

（十）南乡子·冬夜

梦里舞霓裳，仙乐声飘动紫皇。
惊起寒鸦三两处，幽窗，残雪清辉映画梁。

何处试平章？吟遍离骚枉断肠。
揽蕙佩兰寻旧迹，潇湘，云水迷濛泪两行。

沈健诗趣

沈　健

浪淘沙

铮铮七弦遍，
风雷引满。
天下何处能安闲？
正值流年愁风雨，
心自黯然。

玉律合韵弹，
释谈章伴。
八方联动抗新冠。
此生无悔生华夏，
神州焕然！

素羽诗趣

贡振亚

万籁书中寂,清风入卷凉。一灯如皓月,长照圣贤乡。

(一) 五绝·春鸟

衔来三月雨,唤醒千枝绿。
伫地影成双,破空心一曲。

(二) 五绝·咏琴

器中君最雅,弦外意尤长。
轻抚平生事,思量夜未央。

(三) 七绝·菊信

乌枝碧叶吐金华,散落东篱三两葩。
为寄友人同结社,一樽清韵月当槎。

(四) 七绝·听江南雨老师诗词讲座录音有感(其二)

楼高百尺近星辰,藉此堪将古道闻。
纵有黄金向谁买,清风满室涤尘氛。

(五) 七绝·春曲

残冬剩雪覆房檐,碎影千池映碧山。
巧手拨弦成百曲,东风醉里卧芳园。

（六）七绝·水边感怀

尘事已随纷扰去，山房独向静参禅。
乱云聚散平常事，品水澄心自在天。

（七）五律·蝉唱

何事长欢悦，山居自可心。
朝眠松枕上，夕啜柳花阴。
寂寞凭高曲，相思鼓鸣禽。
栖身天与地，寄旅快无寻。

（八）七律·草

生就凡身不羡仙，任其平地与山颠。
临风四野无拘束，浴火孤心有定坚。
和靖梅输香一段，板桥竹欠绿千年。
凭谁能识余肝胆，宝置乐天诗榻边！

（九）七律·踏青一首

阳春三月草青青，列队童儿雀跃行。
灼灼红桃夹岸笑，依依翠柳逐风轻。
才登水榭访仙鹤，又傍木桥寻巨鲸。
难得人生真趣味，一花一木尽含情。

（十）七律·清明雨

樱花委地菜花老，正是清明起社时。
雨润青山山叠翠，风裁花锦锦堆奇。
纵无清酒向天祭，亦着轻阴策杖随。
堪惜人生好光景，三春过后再难期。

（十一）七律·客居四祖寺有感

宝寺从来结有缘，东君为我送香笺。

绿原千里晴方好，苍柏双峰雪也妍。
传法洞前闻法语，慈云阁外览云烟。
客居未觉禅门苦，愿诵佛声心化莲。

（十二）相　　思

群雁南归的时候　　　　　　从来不去怀想
你离开了雁阵　　　　　　　你北去得离我有多遥远

仰望苍穹　　　　　　　　　就在雁鸣的最后一秒
漫天碧蓝中那一朵微白　　　时光联结成无底的隧道
正等待瞬间的降落

（十三）秋色熟了

秋色熟了　　　　　　　　　轻置掌心
在我身后　　　　　　　　　不忍触疼叶历经夏色后的脆弱
挂满了炫目的金黄　　　　　什么时候
　　　　　　　　　　　　　我和你再一起
摘一片　　　　　　　　　　微笑着翻阅这段叶的心事

（十四）梦里紫藤

紫色的、白色的　　　　　　妾必如花
蛱蝶般的精灵　　　　　　　百丈托松远
一串串、一行行　　　　　　缠绵成一家
攀爬着春的檐头
　　　　　　　　　　　　　即便一季凋零
君若似藤　　　　　　　　　依然来生可盼

（十五）柒茶馆的夜

暗红、细语、浮影
纱幔垂苏
小曲流觞

蓝衣的女子引弓
红衣的女子拨弦
轻笑浅唱三两声

清茶把盏
对面排座
相顾两不言

就算夜已经凉透
那在窗外张望的星星
仍像初时一般温柔

（十六）江阴文庙秋絮

（Ⅰ）青草·云雀

这是一片净土
在城市中心的喧嚣中
独自宁静着

门前街道如流
河面上鱼来鱼往
但是并不渗到她的心里

心里有什么
正如你看到的
那些青草和云雀

绿　就绿得平静和谐
鸣　就鸣得自然欢悦

（Ⅱ）微雨·建筑

秋的江南多雨

微微细雨织如思念
镶嵌在红的建筑绿的坪草间

我恰在思念中滋长
对这江南建筑的无限热爱

泮池多情　棂星威严

大成殿的木构干阑
明伦堂的曲廊重轩
四处是儒家文化的精神皈依

下　就下个密不透风
红　就红作亘古传承

（Ⅲ）祭祀·活动

因为夫子的声音没有断过
因为朝圣的脚步没有停过

所以你来了
所以你们来了

四海并重的祭孔大典
童蒙初开的开笔典礼

散落民间的人文异彩

热心公益的国学师生

你看大成殿的月台上
时代的列车正继往开来

爱　就爱得庄严剔透
行　就行得足下生风

（十七）描述江阴博物馆

人类的厚重来自思想
思想的坐实推动进步

前人把思想变成物质
被称为历史
后人把思想化作动力
被称为理想

自两个多世纪前
我们先辈的思想被斗室收纳
于是就有了智慧的储藏地

江阴博物馆
小小江城　　天华故地的明珠一颗

十四个展馆闪烁着同一道智慧的亮光

陶瓷馆精雕细琢／金银馆金碧辉煌
青铜馆厚德昭昭／碑刻馆墨香袅袅
佛教馆光风霁月／书画馆清风朗月
奇石馆五花八门／标本馆栩栩如生

未曾有的书
你就是历史的奇书
未曾见的物
你就是历史的遗物

一馆而涵纳江城
一馆而笑纳天下

（十八）春

目光穿过冰冻的旧年
以杨柳岸绰约的姿态
在季节的和风里徐徐招展

一叶娥眉的柔情　　终于漾开

唇舌掠过青涩的山野

将桃李杏芬芳的味道
从东君的酒樽里次第攫取
一场百花的盛宴　因此打开

阳光指间轮转金色的岁月
芳草耳畔流淌绿色的旋律
刹那生命充满了愤怒的张力
所有青春已开始拔节的巨响

（十九）蓝色梦幻
——写给海峡两岸

追逐高山的仰度
我彻夜飞行

思忖海峡的长度
我徒步迁徙

从来只向天地寻欢
因为宽广是我的胸怀

任何时间
你的归来我都不会意外

（二十）太阳雨[临屏]

夏日的街头
淘气的云姐姐路过
洒下一把晶亮的碎玻璃

散学早归的孩子们
每人捡了一大捧
欢叫着笑闹着跑开了

善良的阳光哥哥怕孩子们回去挨骂
赶紧撑开一顶温暖的金色大伞
云姐姐的碎玻璃不见了
地面上只剩下一个个七彩夺目的小水洼

孩子们奇怪地低下头四处寻找
就是找不到刚才的漂亮珠珠
一抬头，一弯炫目的彩桥吸引了一个孩子的视线：
"瞧！那不就是云姐姐送的珠珠吗？
谁来猜个谜：赤橙黄绿青蓝紫，谁持彩练当空舞？"

嬉笑声中
刹那悠闲的夏日街头
又被喧闹夺去了主导地位

(二十一) 冬夜·短章

难道我不知道天已经凉了
西风下你我曾经围炉的友
有且仅有一度的那番相聚
是专门写给未来的相思信

把春寒夏热和秋肿都收起
酿一壶日光月色初夜的酒
满世界的微笑醉倒在这里
等待结出一朵硕大的诗花

孙海滨诗趣

孙海滨

（一）雪夜思友

昏沉暮霭骤天寒，易煮红炉玉暖难。 晓镜方知隔梦碎，丝冰手冷楚声残。

（二）木　香

雪里埋枝乱，
春来轻笼云。
黄犹未碧，万素竞争银。

晓露攀香眷，清风寄美邻。
何须言大志，应不惹凡尘。

（三）冬夜读吴门徐君新著

疏梅妆嫩蕊，倦鸟入枯林。
月洒银霜夜，灯悬墨客心。

冰弦寒素手，锦藻暖清音。
不必征高士，殊才论古今。

（四）故　乡

我想，
你是宽厚的，
比如那一大片绿，秋天
忘了吧
像母亲。像海，大海。

那里河流清澈
多么像两行清泪。命运
暂时忘了吧
故乡。我有多想你

怎舍得,把你交给云
闪电。或冬天
宁愿把你交给农人
渔夫。或那串简单的风铃
告诉所有的错过
仍在村头等你
那条蜿蜒曲折的小路

两边不是麦子就是水稻
总是无边的金黄接替无际的青翠

日子过得像麦粒
充实。琐碎。
哪天蜕了皮聚在一起
不等发酵就远别童年
故乡。我有多爱你。

(五) 向　　晚

我来过的季节
岁月似一阵若有似无的风
当满塘的荷沉睡
白嫩的藕在地下苏醒
一个孔便是一个空灵的心思
等待丰腴的米粒填满

谁的眉宇间
淡染了秋意
凉,神奇的物事
顺着指缝
入了骨缝
倘若因此便错怪季节
来年的春天

拿什么渲染缤纷的快乐

请把我的骨头重新组装
节节相连站着的
应该都可以承受
这生的空气的重量
哀伤还是神伤
徘徊还是彷徨
都有距离

像雨后安静的白杨
落了一身的尘气
突显这人骨的秋凉

(六) 琴　　路

而立之后开始出发
路过各处繁花似锦
目的地不在古代

而在远方

有时候的确孤独

三月的樱花落于水面
来自深山,奔往大海
汹涌的岁月蒸腾
竹筏沉浮,苦觅蓬莱仙境

有时,一片梧叶迷失在秋天里
同样迷失的还有春天的蚕
夏天的骆驼,迷路于饥渴的沙漠
琴路像蜃景一样时隐若现

蚂蚁咬牙歌唱
驮着的日子重过己身千倍

有时候感动和怨恨,像眼泪
挂于两腮,当它们一同落下
春的美景在冬的镜中破碎
落了一地的年华裹挟青春,在弦
指之间
轻重错开,疾徐安放

(七) 梅

一定要很用心才会发现
这浊世的
梅

还有
君子之交
铁炉、竹碳煮的东瀛老壶
岩茶蒸腾

桌上的瓶插

莲蓬和石榴同时光一起枯萎
不过因为竹有了鹿的斑纹
一下盘活了平江路上的
这对年轻夫妇

一起去梅林吧
红色的让它兀自鲜艳
白色的、淡绿色的都采回来
泡水或煮酒
都是人间好时节

(八) 碧 岩 居

这一刻我们亲近竹子
亲近它的虚空
和虚空里的自在

在桌子的一侧与水相逢
端起杯子,所有的物理消散
所有的哲学也消散,都归还给自由

舀起、放下,划出的弧线
都透了纸背,又相约消散,像
涧底的风,又像季节背后的风铃
总迷恋一些清脆的梦

我们端起杯子
喝岩上的风和寂寞

张惠琴诗趣

张惠琴

（一）春天的河堤

那天的阳光像小雨
透明的雨滴
无声地飘落在双肩
绿叶新吐的树木向天空
伸出孤独的手臂
春风穿越麦田
浩浩荡荡扬起青黄色的芒花
蚕豆花做着鬼脸
它看见忐忑不安的叶子们
羞涩地靠近又急切地分开
一小块丝绒般的青苔
不知从何而来的半截老砖

结束了漂泊的命运
心甘情愿蛰伏在掌心
一个随性而至
又难以禁锢的时刻
占据了春天的河堤
豆耳朵听见一些闪亮的词语
把平凡的日子凸显出来
那些来不及发芽的心愿
呼啦啦开遍原野
花儿低首
充满了感激

（二）雨中的白鹭

你不知道我的目光
如何追随着你，在风雨中
翻飞，躲避上下左右

扑面而来的雨点
你骄傲、柔顺地低下头
轻啄梳理湿淋淋的羽毛

洁白整齐,有秩序　　　　　　　雷声在天际来回滚动
是你的坚守　　　　　　　　　　而你安静如画
此刻,除了我　　　　　　　　　　咽下舒展的自省
没有谁看见你的窘迫、隐忍　　　　苍翠欲滴之中,你的白
你敛起湿重的羽翼　　　　　　　　仿佛是大地上纯净的诗行
悄无声息立于枝叶之上　　　　　　你的俯仰飞翔
等待雨止,等待　　　　　　　　　我的莫名孤单
和风扬起轻盈、畅意的双翅　　　　在沉默中,相互遥望

（三）七弦上的河流
——听《流水》有感

从悬崖绝壁　　　　　　　　　　从深潭中挖掘出静幽
滚滚而下　　　　　　　　　　　从清寂中流淌出壮阔
力量,千军万马　　　　　　　　不屈和顺从
由远而近　　　　　　　　　　　在琴弦上挣扎

朦胧的迷雾　　　　　　　　　　来吧,相拥着泅渡
飞溅的水珠　　　　　　　　　　七弦上的河流
以不可名状之形　　　　　　　　在抵达之前,半是痛苦
美丽着、汹涌着、澎湃着　　　　另一半,不可救赎

（四）召　　回

水滴的清响　　　　　　　　　　激浪的脾气
水流的婉转　　　　　　　　　　红石榴、白石榴坠地
雨临近,轻触指尖　　　　　　　风临近,镜中人摹帖
江南入梦而来　　　　　　　　　喝茶、弹古琴

石头的坚硬接顺了　　　　　　　蔷薇攀援而上

咬破的花蕾点燃了
季节的轮回
幽香临近,黄昏的不安里
有什么渐次苏醒

漆黑的,茫然的眼睛
明亮的,婴儿的笑脸
在黑白世界里逶迤
月色临近,一纵一横
都意犹未尽

这个时辰
闪闪烁烁的言词
在唇齿间斟酌
星子临近,适宜把酒言欢
黑夜装进我们的行囊

我们言及开始
以酒和酒后的热烈
响应一切
江南临近,由此召回

(五)六　月

淫雨霏霏,连月不开
六月的歌总是特立独行
有提纯的栀子香
有雨中的白鹭蹁跹
美女樱第一次叫出了我的全名
绣球花从粉红开至深蓝
红莲也在风中等着谁
六月是专属于我的
没有人争抢墙头砖角的青苔
没有人妨碍我撑着伞雨中徘徊
不必藏匿起掌心的水滴

不必隐瞒庭院中秉烛夜谈的趣味
连蜗牛也扬起小小的触角赶来
婉转莺啼不再是唯一的主题
花开花谢总归是平常
但不是所有的故事都让人展颜
我要,风雨剥蚀如晦的岁月
我要,光影斑驳下有无解的叹息
此时,鹧鸪鸟站上油纸伞
胡琴目送远去的姑娘
我和你隔着半条街
隔着六月无望的月光

(六)却问秋声

——记古琴"秋声"

当我拨动琴弦时
时常想起小时候一直
难以意会的留兰香

独特、果断,如悬崖般
陡峭、冷峻
这是你超然众琴的气息

这是你独一无二的密码
找着你现在和从前有了牵连
找着你灵魂就可以栖息
雪竹琳琅、天籁之音
怎么形容都仿佛是
又仿佛都不是
一次次急切地确认
又一次次迟疑地否定
你怎么就成为了那个
独一无二的自己呢
却问秋声,你的名字
脱胎于你,指认了你

满怀秋天的丰盈
又释放着收获后的空旷
蕴含了油画般绚烂的色彩
又隐匿着冷然极致的凋零
你横陈着,寂静、无声
七弦之上流淌着、汇聚着
波澜汹涌或静水潺潺
只在刹那间
落花成泥或西风飘荡
在素履以往之时
夜,还没有来
你,始终在

(七) 下 雪 了

我写字,天下雪
互不干扰
白雪的白,墨迹的黑
相得益彰
雪越下越大了
字离古愈近了
我写积雪凝寒
一千年前的雪下到此刻
没改变过形态和姿势
一千年的线条也从未改变过
相互缠绕、相互分离
这份执着的白和黑
一意孤行,肝胆两照

如是安静,如是奔腾
雪花之纯净,线条之连绵
一如当初
我在雪地上写下你的名字
它们流入田野河道
在春天用苍茫的绿召唤我
这花朵、这叶子生生不息
它们从魏晋而来
挟裹着琴声酒气
从竹林深处,从笔尖指端
谈笑间,天地成一体
千年成一瞬

（八）月　见　草

知道你柔弱的,除了我
还有轻和的风连绵的雨
我在你轻盈的花瓣上
触摸到了淡淡的粉色
那是如婴儿肌肤的滑嫩
是入口即化的冰凉
风一不小心就吹皱了你的脸
雨渐渐感受到不能承受之重
匆忙的一瞥中
遇见你藉藉无名的前身
也看见你结出的种子
深陷泥土的命运

除了强大茁壮的生长
我乐意见你磕磕绊绊的模样
置飘零流离于平静之中
你成为你自己
胜于寻找陡峭的山崖
证明强悍的力量
你成为你自己
胜于投身浩瀚的天空
亮出高耸入云的志向
你是你自己
在盛开和凋谢里
搂紧了自在和安闲

（九）听　你
——十一月十七日与王永昌老师对琴有感

你一抚琴
花儿就唰啦啦开了
雨点沿着玻璃滴嗒地下来了
鸟儿也扑楞楞地飞来了
你一抚琴
我就找着自己了
我把不安关在门外
我把自由置于琴弦
苍健的树根样的手指
落在弦上
高山巍峨你举重若轻
梅花朵朵你沐风澡雪

皓月之下
任轻风抚过松针
任松果掉落额前
汉时的叹息
唐时的雁鸣
抹去了时间的痕迹
梧桐树叶一片片飘零
雪落之声、秋虫蛩蛩之音
一切幽微处皆显现
我成为你指尖的蝴蝶
在凝练剪影般的边关伫足
在梵音袅袅的梦境蹁跹

吟猱绰注何以风雷叱咤
抹挑勾剔唤来青山绿水
秩序中放浪形骸

不羁中张驰有度
今夜,有东坡遗世而独立
今夜,有屈子搔首九问天地

(十) 梦 见 雪

梦见下雪了,梦见
纷纷扬扬的大雪
压倒了孩时天井的一棵雪松
我在阳光下笑着,黑发飘拂
陶醉在一场暗合的喜悦中

明月和冰雪
都是慰藉伤口的良药
疑惑的是明明岁月静好
还在怀念从前
以为可以容膝,可以寄傲

梦见明月了,梦见
花木扶疏,树影幢幢
你铃铛般的笑声打碎了
一地白月光
松针的香味,挟裹全身

铜炉煨竹炭,脸颊绯红
眼眸闪亮,火焰一明一灭
春天未来之前,我能想到的好
都和你有关,仿佛远离了冰冷
仿佛蔷薇,含苞待放

(十一) 外一首——枯荷

所有的花儿都在抗拒凋谢
唯有莲,不动声色
以它的风骨
证明了生命的完整和绝对
此刻的你明白
昨天、今天、明天
是无可颠覆的轮回
荣极而衰,衰极而生
枯叶瘦枝奉上了丰硕的果实
在淤泥下蔓延的根茎
是花儿谦卑的面孔

随季节舞蹈
是你一直未变的承诺
每一点成长都伴随着欣慰
能够给予的叶子、花儿、莲蓬
你毫不吝啬,没有谁像你这样
呈现出极致的甜蜜与哀愁
没有谁像你这样
既能澡雪,又沐风栉雨
水面上演绎的皆可入画
泥土下深藏着无言的骄傲

周锐诗趣

周　锐

（一）霓虹灯亮起的时候

霓虹灯亮起的时候
路上的行人一下子多了起来
回家的
上街的
脚步匆匆
如同拂面而来的晚风

不知不觉
我也加快了步伐
向这繁华的街道告别
向忙碌的白天告别
向好天气坏天气告别

（二）濠　河

小时候去濠河
就是去城里
濠河与我居住的乡村
稍微有点距离
长大后漫步濠河
她迷人的风光
时常让我沉醉
我会略到夸张地告诉远方的朋友

濠河凝聚着这座城市
大部分的精华
今晚身在异乡
望着相册中的濠河
突然发现
濠河
已成为心中湿润的远方

第三章　大音培元

（三）寻找过去的诗

寻找过去的诗
它在某个角落
独享被遗忘的时光
面对我的蓦然回眸
莞尔一笑
寻找过去的诗
它在某张信纸
细数落定的尘埃

凝望飘然而至的邮票
沉默不言
寻找过去的诗
它在记忆深处
泛起微微波澜
轻叩未眠的心扉
打开羞涩的过去

（四）幸　福

幸福是健康的体魄
幸福是自由自在的灵魂
幸福是爱与被爱
幸福是黑夜中的心有灵犀
幸福是山穷水尽后的柳暗花明

幸福是筋疲力尽时的一碗蜂蜜水
幸福是幸免于各种不幸
幸福是远在云端的彩虹
幸福是旅途中的一缕花香
幸福是此时此刻的笑容

第四章　琴思文论

王永昌老师与琴生的相关文论,具有一定的广度和深度,以供琴界选择,欢迎讨论与指正。

三论《梅庵琴谱》

王永昌

　　《梅庵琴谱》(下称《庵谱》)是我国世界级非遗项目"中国古琴艺术"中的国家级非遗项目"梅庵琴派"的唯一琴谱,编成于1923年,首版于1931年,至今所见已有14种版本,是海内外版印次数最多、影响甚广的琴谱。其中较多第一次面世或独树一帜的琴曲,因其本身优秀而受琴界普遍喜爱和赞赏,多已成为经典。然则,谱中不少深邃正确的琴论,面世近90年来,至今仍鲜有人知,或被某些琴家误判为错而濒临失传。

　　古琴艺术是具备琴曲演奏等实践,以及深奥琴论等儒释道中华优秀传统文化,全方位含金量甚高的非遗,与工艺性非遗有相当多的区别。因而,在梅庵琴派和整个古琴艺术的传承弘扬中,应把面临失传的深奥琴论与琴曲演奏摆在同等重要的位置,扭转当今重演奏而普遍忽视琴论尤其是深层次琴论的不当局面。

　　其实,也不难发现,即使仅仅在琴曲演奏传承的现状中,某些机制也须逐步改革完善,而以免禾稗不清,轩轾有混。当从艺术本体上"选真打假、选全去缺、选优剔次";以"真""全""优"之必备和完整条件予以政策实施,以臻非遗工作首先符合"优生优育"的自然法则和规律。

　　《庵谱》刊有三个没有论证,而只有寥寥数语结论的深奥正确琴论,问世以来不仅没有被学界广泛关注研究,即使本派琴家也没有诠释,却被少数外派琴家误判为错。这不仅有屈前贤,同时,对《庵谱》和我国整个古琴艺术中琴论研讨挖掘也十分不利,显然,对本来就包含演奏和琴论双重内容的古琴艺术之系统性和完整性传承发展也十分不利,当须着力改变。

《庵谱》这三个琴论是：

一、仲吕为变徵；

二、黄钟调与大吕同调，太簇调与夹钟姑洗同调，林钟调与夷则南吕同调，无射调与应钟同调；

三、仲吕本音为六寸七分五厘，此数由黄钟（按，设其发音振动体长度为九寸）四分损一而得，凡三分益一者，反之即四分损一，又三分损一，反之即二分益一。

这三个琴论中前两个琴论笔者已用《二论梅庵琴谱》和《古琴三调论》两篇文章、约五万言论证清楚，并发表于1995年成都国际琴会，刊于唐中六主编的《草堂琴谱》。尚需一赘的是《庵谱》这三个琴论之"二"，一字不差地共同刊载于《龙吟馆琴谱》（下称《馆谱》）、《琴谱正律》和《桐荫山馆琴谱》中。《馆谱》是1799年山东济南毛式郇拜稿之孤本琴谱，现藏于荷兰莱顿大学图书馆。后两部琴谱，是1807年同年出生的山东诸城琴派两位最早人物王冷泉和王既甫所辑传。连同冷泉翁琴弟子山东诸城王燕卿所传之《庵谱》，则共有四部山东琴谱共同刊介这一琴论。因而，笔者将这一琴论冠名为"清代齐鲁立调体系"，并在论证这一琴论时，找到其独特的旋宫方法。继而，又发现了宋姜白石、宋徐理和元陈敏子、明朱载堉及近代查阜西这四个时代四种立调体系。顺理成章，连同《庵谱》琴论"二"，则形成了宋、元、明、清、近这一连续而没有间断之五个时代的五种不同立调体系。更深入一层，笔者又在这五种立调体系外，研究补充和论证了平行而各不相同的七种体系及各自独特的旋宫方法，从而构成并论证了这一学术领域，古琴艺术三千年信史以来，其终极十二立调体系和旋宫方法，少则不全，多则重复。可详见拙文《古琴三调论》。

这一赘言，看似和本文下面研究之《庵谱》第"三"琴论关系不大。其实，也可说关系不大，也可说很大。甚至大到超越了《庵谱》上述三个琴论本身，超越了《庵谱》本身，甚至超越了梅庵琴派之外。

不难理解，因为《庵谱》上述三个琴论本身和《庵谱》以及梅庵琴派，一并加起来，也仅仅只是中国古琴艺术的一个组成部分。而仅仅由这个组成部分之一，即《庵谱》上述三个琴论之"二"，就引挖出宋元明清近这五个时代，中国古琴立调十二体系以及各自不同的旋宫方法。遑论《庵谱》全部和梅庵琴派了，更遑论整个

第四章　琴思文论

中国古琴艺术了!

自然,不言而喻,整个中国古琴艺术有多么博大精深,有多么庞大而艰奥复杂的学术内容,需要我们潜心深入而系统性浏览学习和研究诠释。整个中国古琴艺术有多么优秀典雅,犹如待字闺中的处子,需要我们敬重地怜香惜玉地系统性牵手引出面世。整个中国古琴艺术,有多么广袤幽数,犹如云雾缭绕圣境似的处女地,需要我们敬畏地劈山救母似的系统性开发研析和传承弘扬。显然,这也正是数千年来,老祖宗日积月累留给我们的隐匿性大宗无价之宝。这也正是本文《三论〈梅庵琴谱〉》主旨之一——除了上述《庵谱》琴论"三"之专题性律吕研究外,同等重要的思考和引玉之砖。

有人对我说,你的这些琴论研究,能有几人懂得?是的,说对了。正因为这些老祖宗留给我们的隐匿性宝藏,鲜有人知,才正需要我们揭开面纱,使其光芒耀世;才正是世界非遗精神所指;才正是我国非遗十六字方针"保护为主、抢救第一、合理利用、传承发展"所指;才正是需要我们勠力同心,深入研究,全面挖掘整理而传承发展的;也才正是我们丢之上对不起祖宗下对不起后人的重要责任!

下面就来论证上述《庵谱》这三个琴论之"三"。

《馆谱·律吕相生数》和《庵谱·十二律说》中,都写着:"黄钟三分损一生林钟,林钟三分益一生太簇,太簇三分损一生南吕,南吕三分益一生姑洗,姑洗三分损一生应钟,应钟三分益一生蕤宾,蕤宾三分益一生大吕,大吕三分损一生夷则,夷则三分益一生夹钟,夹钟三分损一生无射,无射三分益一生仲吕。"这没有问题,乃为最早见于大约公元前5世纪和前3世纪的《管子》和《吕氏春秋》所记载。当然,我国实际上发现和使用这一学理的时间当更早。而在古希腊,则大约在公元前582—前493年,毕达哥拉斯(Pythagoras)最早应用这一律制。

在应用上述三分损益法时,《馆谱》除了用筒长9寸作黄钟外,并用围9分,积810分算。而《庵谱》则仅用长9寸运算,而未用围和积。这是第一点略异之处。而第二点略异之处为:《馆谱》对十二律的计算,用到数学上的分数,比《庵谱》只用寸、分、厘、毫更精确。以无射三分益一所生仲吕为例,《庵谱》中的仲吕为6寸6分5厘9毫,即为6.659寸,而《馆谱》仲吕为$6\frac{12\,974}{19\,683}$寸,即为6.659 147 487…寸,系无限不循环小数。显见,若论实用,《庵谱》已足,若论客观和精确,当为《馆谱》。第

三,在《馆谱》中《律吕相生数》一节末尾写着:"仲吕三分损一生黄钟。"下面又用小字写着:"此谓半律四寸五分。"这个结论是不对的。因为在这上面紧连着的上文写着仲吕为$6\frac{12\,974}{19\,683}$寸,用该数三分损一其数为$6\frac{12\,974}{19\,683}\times\frac{2}{3}=4\frac{25\,948}{59\,049}$(寸),显然不等于黄钟半律4.5寸。而《庵谱·十二律说》是这样写的:"或以仲吕不能还生黄钟(按:指黄钟半律4.5寸)……实则相生之道至仲吕已备,半律之数由原律半之即得,倍律亦然。"显见,其义为:黄钟半律=黄钟原律$\times\frac{1}{2}=9\times\frac{1}{2}=4.5$(寸),这也是《庵谱》比《馆谱》的高明之处。

接下去再看,《庵谱·十二律说》下面一段写着:"……如由上法(按,即三分损益法)所生之仲吕为六寸六分五厘九毫,此数实不适用,而仲吕之本音则为六寸七分五厘,此数由黄钟四分损一而得,凡三分益一者,反之即为四分损一。又三分损一,反之即为二分益一。"

显然,这就是本文需要论证的上述《庵谱》三个琴论之"三"。要把这一课题论证清楚,需要熟知我国传统音乐和西洋音乐的相关知识,还需要数学和物理方面的相关知识,下面就一层一层逐步展开。

1. 音名,即乐音的名字。准确地说,是各种音乐制度下所采用的乐音的名字。西乐以C、D、E、F、G、A、B表示。表面上有七个,实际上则有十二个。因为在C—D、D—E、F—G、G—A、A—B之间都各有一个中间音,共五个。所以一共为十二个。而只有E—F、B—C之间没有中间音。C—D间的中间音用$^\#$C或$^\flat$D表示,余类推。并将没有中间音的E—F、B—C称为半音,其余有中间音的称为全音,而中间音与前或后面的音之间也称半音。显然一个全音含两个半音。

而中乐的音名也有十二个,又叫十二律,或叫十二律吕。并将这十二个音中奇数位置的称律,偶数位置的称吕。以示阴阳,律阳而吕阴。它们的名称依次为:黄钟、大吕、太簇、夹钟、姑洗、仲吕、蕤宾、林钟、夷则、南吕、无射、应钟。这些名字都有各自冠名的理由,兹不赘。每相邻的两个律之间都是半音关系。不过只有在十二平均律中它们才相等,西乐也是如此。有时为了方便,可用各律吕名字第一个字代表全名,例如以"黄"代表黄钟,"大"代表大吕等,余类推。应当注意的是,不管中西,每一个音名都有一个绝对音高与之对应,但又随不同的时代而有所变化。

2. 音高。音名的高度或广义地讲乐音的高度叫音高。可用频率或发音振动

体的长度来表示。频率越大音越高,反之则反之;振动体越短则音越高,反之则反之。西乐中还用大写和小写字母加标号来表示,即大字二组、大字一组、大字组、小字组、小字一组、小字二组、小字三组、小字四组、小字五组。从 A_2B_2 到 C^5 共十九组,如图1所示。

$$\underbrace{\cdots\cdots C_1 D_1 E_1 F_1 G_1 A_1 B_1}_{\text{大字一组}} \underbrace{CDEFGAB}_{\text{大字组}} \underbrace{cdefgab}_{\text{小字组}} \underbrace{c^1 d^1 e^1 f^1 g^1 a^1 b^1}_{\text{小字一组}} \cdots\cdots$$

图1 西乐音列

大字一组的左面为大字二组;小字一组的右边为小字二组、小字三组直到小字五组。从排列上看,音越往左越低,越往右越高。相邻两组都为高低八度关系。

在中乐中,除十二律本律音高外,又用半律和倍律表示音高。半律表示比原律高八度的音,由其发音振动体为原律长度之一半而得名,显然,半律的频率为原率的双倍。而倍律则相反,其发音振动体的长度为原律的双倍,即为原律低八度之音,其频率则为原律的一半。它们分别叫半黄钟、半大吕及倍黄钟、倍大吕等等。比半律高的音及比倍律低的音也有其名,兹不赘。

需要注意的是,中乐的黄钟、大吕等十二个音名和西乐C、D、E、F等十二个音名,其音高是不一样的。这是在历史长河中,中国音乐的制度和西洋人的音乐制度不相同而形成的,是客观存在的事实。这就像中国和西方度量衡的制度不同一样。虽然不同,但却是可以互通运算的。就像三市尺等于一米,原老秤十六两一斤等于半公斤一样。在音乐上,我国周代的黄钟音高约等于 f^1 略高,明代朱载堉律黄钟等于 $^be^1$ 加21.42音分值;清代康熙律黄钟等于 f^1 减24.1音分值等等。但在做学问研究时,可假设中国首音黄钟相当于西乐首音C进行参比研究。

3. 频率。频率为物理学中的概念,为表示声音绝对高低的物理量。系指单位时间(秒)内,物体、物质或发音体的声波等完成全振动的次数。所谓全振动,可用时钟的钟摆来描述,即钟摆在某一位置运动出去,第一次回到原位的过程,叫一次全振动。频率的单位是赫兹,或简称赫,乃为纪念一位名叫赫兹的德国科学家而用其名。1赫兹即1秒钟完成一次全振动。在音乐上,当今大都用赫兹为计量单位来表示乐音的高低,就像度量衡中的尺、米、斤、克等单位一样。频率的数值越大,则音越高;反之则越低。如 a^1=440次/秒=440赫兹,c^1=256次/秒=256赫兹,则表示 a^1 比 c^1 的音高得多。而人的耳朵感觉乐音的高低,其幅度大约在16赫兹(约 C_3)到7 000赫兹(约 a^5)之间。

4. 音高与长度。弦乐器的弦被拨动振动而发音,或管乐器之管,其空气柱发音,因受外力,如演奏者的口吹,从而振动而发出乐音,其频率与有效发音振动体的长度成反比,这是客观事实。该振动体的弦或空气柱越短则音越高,其频率数越大;弦或空气柱越长则音越低,频率数值越小,而且都是成比例的变化。所以,在我国传统音乐中,历代常以发音振动体的长度来表示乐音的高低,亦即律或吕的高低。即如上文介绍《庵谱》设黄钟律为9寸,即发音体的长度为9寸,它经过多次三分损益而得无射,再由无射三分益一而生的仲吕为6寸6分5厘9毫。《庵谱》又云"如由上法所生之仲吕为六寸六分五厘九毫,此数实不适实用,而仲吕之本音则为六寸七分五厘"等等,都是发音体的长度尺寸。其实,我国先民用长度表示乐音的高低,不仅是因为长度很直观,很实际,很方便,与人们日常生活紧密联系,而且也是十分科学的。而以频率表示乐音高低,是将发音振动体看不见的振动本质,以数字化而至抽象化的表示,频率的数值需要专门仪器测量。

5. 音名高低的制度。无论中乐西乐,乐音都有一定的高低,所以其音名都有一定的高低,应当注意的是,无论中西,音名的高低,其实质都是一种人为的制度。既然是一种制度,那就意味着是随时代而变化的。在中国历史上,不同的朝代,或者同一个朝代中不同的皇帝,都有可能命令他们的乐官去重新制定出律的音高。反过来说,不同的朝代,甚至同一个朝代中不同的皇帝时期,同一个名字的黄钟律,它的音高是经常不同的。因而在某一个朝代,随着首律黄钟的绝对音高的确定,那么,其他十一个律其音高也全部跟着确定。也就是说构成了一种律制或叫律系统,实际就是创作音乐时所用的十二个(或其他个数)基本音的高低固定关系的制度。

需要延伸说明的是,在中国乐器演奏中,尤其是汉族乐器演奏中,大都用黄钟律的音高,作为某一弦乐器的第几条弦,或某管乐器的某一吹孔或吹法,或者钟、磬等系列乐器的某一件之音高,等等。只是民间艺人不大注意而已,其实他们自己的用法实质都是被黄钟律的音高在制约着。在文化底蕴十分深厚的文人音乐古琴上,由于中国传统文化中取象比类理念的原因,历史上记有两种不同的定弦方法,即黄钟作一弦散音和黄钟作三弦散音两种为起始。而律吕配五音及七条琴弦的旋宫等立调体系,均由此两种方法派生而变化,而且百花齐放,存有不少实同而名异的现象。在此还得插言,在当今所有琵琶教科书及演奏法教材上,大都千

篇一律地写着:琵琶四根弦,其散音音高定弦为ADEa。其实这是很片面而不当的。因为它没有说明在西乐进入中国之前琵琶的定弦法。类此情况,当今,其他笙笛及至筝、二胡等乐器大抵亦复如此。事实上,我国弦乐器传统上大都按笙笛定弦,像古琴这样明文用黄钟定弦者较少。而笙笛等吹奏乐器,在制造的时候就是用黄钟律的音高制度来制造的,因而我国弦乐器乃至笙笛等吹奏乐器定音高低的本质,是以律制为依托和准绳的。西乐进入我国之前,琵琶等弦乐器是使用笙笛定弦的。例如,小工调的笛全按低吹筒音定为琵琶的第四弦。显然,琵琶仍然是间接用黄钟律的音高来定弦的。这就回答了琵琶在西乐进入中国以前的定弦法。更是当今所有琵琶教材所应当和必须补充的地方。而当今琵琶ADEa定弦,只是为了音高适中及合奏等方便,而借用了西乐的ADEa而已。这是西乐进入我国并基本主导了我国的音乐制度所致,在其他国家并不见得都是这样。例如在印度、巴基斯坦、孟加拉国及广大的阿拉伯国家,他们的主流音乐制度,仍然保留着原有国家和民族的音乐制度,因而有很独立优美的原民族音乐风貌。只是我国大部分音乐人乃至不少著名音乐家在西洋音乐制度的框格中,已经被从小接受的西洋音乐洗脑了,习惯于拜倒在西乐石榴裙下,甘愿俯首称臣而已。他们对老祖宗几千年文明史之独树一帜的中国地道传统音乐反而十分陌生,而要问"客从何处来"了!这种可悲的状况,是由20世纪约30年代时起,著名音乐家萧友梅、青主等把中乐错误地贴上"落后"的标签,一直延至今日所致,需要长期予以纠正。

进而言之,琵琶在独奏定弦时,又不必死定成ADEa,而是按照不同质量的琵琶,按演奏时冷暖干潮等气候外界状况,乃至不同性质的乐曲,定一个与ADEa大致相同或略差的,取其音量音色手感等最佳的音高。这也是瀛洲古调派琵琶的主张和实践特点。在古琴理论研究中,如上文所言,系按某弦定为黄钟音高,但在演奏实际中的独奏,亦可仿照以上琵琶定弦方法来定弦,或略高略低,而在合奏中就需要用标准音高与各种参演乐器的实践来定弦。至此,可以严肃一点说,上述琵琶教科书及演奏法教材,仅仅只写琵琶散音定弦为ADEa,这是在欧洲音乐中心论负面效应中的表现。可见,当今乐界,这种音乐教育体系主流音乐观乃至行为实践中的类似问题,乃至衍扩到民间的音乐普及,都值得思考和改革。

6. 音名高低制度举例。中国音乐中的十二律亦即音名,传统上用发音振动体的长度表示,例如黄钟=9寸、黄钟=81寸等。并且,都可以由彼时的尺寸制度,换

算成当今频率数。这里指当时的"尺寸",是因为中国历朝历代度量衡中的"尺寸"制度并不一样,经过仔细而繁复的运算,可将我国历朝历代的黄钟律换算成相当于当今西乐的十二平均律的音名高度。兹举例如下:

(1) 周代黄钟=f^1(略高)=346.743赫兹

(2) 汉刘歆律黄钟=f^1-12.58音分值=346.7赫兹

(3) 汉蔡邕律黄钟=e^1+14.5音分值=387.5赫兹

(4) 晋荀勖律黄钟=g^1-19.96音分值=387.5赫兹

(5) 唐俗乐律黄钟=a^1-15.96音分值=435.9赫兹

(6) 宋大晟九寸律黄钟=d^1+29.43音分值=398.7赫兹

(7) 清康熙律黄钟=f^1+24.1音分值=344.4赫兹[1]

由于黄钟律与其他十一个律都有相对固定的音高关系,所以黄钟高度确定后,其他十一律高度也随之而确定。例如周代黄钟音高确定,则周代第二律大吕=$^\#f^1$(略高)=390.086赫兹,而末律应钟=e^2(略高)=658.270赫兹,也都依法而定。

在西乐中,1740年亨德尔(Handel)定义其音义中a^1=416赫兹,大约1732—1791年,海顿-莫扎特时期,a^1=422赫兹。到1834年,德国斯图加特物理学家会议上确定a^1=440赫兹,它被称为第一国际高度。1859年一些音乐家和物理学家开会,确定a^1=435赫兹,这被称为第二国际高度。到1939年,在英国伦敦举行国际会议,又决定恢复a_1=440赫兹,这成为沿用至今的标准[2]。

7. 唱名。我们知道,无论中乐西乐的音名,黄钟大吕及CDEF等,在实际唱的时候都不是唱腔的名字。而另有其发声唱歌时发音的字名,这叫唱名,在西乐中用do、re、mi、fa、sol、la、si表示。在中乐中古代《尔雅》记载用以下五个字做唱名,即重、敏、经、迭、柳。[3]而在中国工尺谱中[4](从明清开始流行至近代)则主要以上、尺、工、凡、六、五、乙为唱名。另还有四为五的低八度、合为六的低八度等等。其关系可见表1:

表1

中乐唱名	《尔雅》	重	敏	经		迭	柳	
	工尺谱	上	尺	工	凡	六	五	乙
西乐唱名		do	re	mi	fa	sol	la	si

在20世纪学堂乐歌开始的西乐东渐后,我国学校大都改用西乐唱名,一些民

第四章 琴思文论

间音乐传承仍用工尺谱。古琴则更特立独行而用减字谱。例如笔者在1961年向徐立孙老师学瀛洲古调派琵琶时,就完全用工尺谱;1963年秋,向徐师学梅庵派古琴时,就学减字谱,而兼及简谱和五线谱。

应着重指出的是:唱名没有固定高度。中西乐任何一个音名都可以唱成"上"或"do"。也就是说,任何一个高度的音,都可以唱成上、尺、工,以及do、re、mi等所有唱名。但是只要一个唱名和某一个音名对应固定后,其他各音必然有相对应的固定。兹举例如下:若将西乐的C或F唱成"do",则必如表2,若将中乐的黄钟或仲吕唱成"上",则必如表3,其余均可类推。

表2

音名	C	D	E	F	G	A	B
唱名	do	re	mi	fa	sol	la	si
音名	F	G	A	#A/♭B	c	d	e

表3

音名	黄钟	太簇	姑洗	仲吕	林钟	南吕	应钟
唱名	上	尺	工	凡	六	五	乙
音名	仲吕	林钟	南吕	无射	半黄	半太	半姑

8. 五音。即宫、商、角、徵、羽,总称五音,但不是音名而只是音阶之名,与十二律不同,它们是没有固定音高的。在我国古代,或是唱名,有其特定的发声后来逐渐衍变。如《管子·地员篇》写道:"凡听徵,如负猪豕觉而骇;凡听羽,如鸣马在野;凡听宫,如牛鸣窌中;凡听商,如离群羊;凡听角,如雉登木以鸣,音疾以清。"以猪、马、牛、羊、鸡五种动物的叫声特点来形容描述徵羽宫商角五音发声特点。岁月流淌,逐渐失传,而慢慢变成改用工尺谱等来歌唱。从而五音已非唱名,而仅仅表示音阶之名,即五声音阶。若在角徵之间加入变徵,在羽宫之间加入变宫,则构成七声音阶。而不管哪种律制(律制详见下文),其宫—商、商—角、徵—羽之间都为相隔一律,即连头带尾共三律,即类比于西乐的大二度;而角—徵,及羽—宫之间,都相隔二律,连头带尾共四律,即类比于西乐的小三度。例如以黄钟为宫或以夷则为宫则可见图2的内层和外层,余类推。

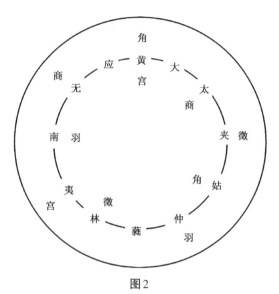

图2

9. 音分值。音分值为英国数学家埃利斯所创用至今,以十二平均律八度音程含1 200音分值计算。所以,在十二平均律中,全音之间为200音分值,半音为100音分值。在非平均律中,不是如此。十二平均律是指每相邻的两个音(指半音),后者频率对前者频率之比是相等的,形成一个频率数的等比数列。其公比为$\sqrt[12]{2}$。音分值的计算来源较繁,可详见《律学》。

10. 律制。即律(音)的制度。是指用某一特定方法,而产生某一数目的有各自音高规律的一组律(音)的总称。而这一组律(音)并可向高低两个方向派生出多组八度律。显然,它包含三个要素:(1)一组律的数目,古今中外有"7, 12, 16, 18, 22, 24, 60, 360"等等数目。(2)特定方法,一般都是数学方法。(3)这一组律(音)中每个律(音)都有各自的固定音高,或云有固定的音高比例。在理论方面,这组律可向低和高的音两个方面无限制地延伸,但实际上是在人的耳感音区之内,或受不同乐器构造而限制。例如钢琴上是十二平均律制,每组律数为"12",其音区从A_2到C^5共88个键即88个音。世界上有各式各样的律制,常见的有:三分损益律、纯律、十二平均律等。在我国古代,有汉京房六十律、晋何承天三百六十律、宋蔡元定十八律、明朱载堉密律;在我国民族器乐中,有广东音乐的七平均律(类似)等等;在世界上,有印度、巴基斯坦和阿拉伯世界的十六、十八、二十四等各式各样的律制。

第四章 琴思文论

11. 音名与律制的关系。古今中外律制很多,但不同的律制可用同一系统的音名。例如十二平均律,及非平均律中的纯律、五度相生律都可以用西乐中的音名CDEFGAB等作为音名。在我国,三分损益律、朱载堉的密律等都可用黄钟大吕等十二律名。反过来说,在不同的律制中,同名的某一个音名的音高,以及该音名与其他音名的音高关系,是可能相同也可能不同的。必须按具体的律制辨别清楚。

12. 旋宫。在我国,不同的历史时期,都有各自固定音高的十二个律,每个律都可以作没有音高概念的宫音或其他音。则出现了十二律轮流作宫音的十二种情况,这叫十二律旋相为宫,或称十二律旋宫,简称旋宫。在这里,"旋"这个中国汉字,是指轮流的意思。即宫音可以轮流由有绝对音高的十二律一个一个地轮流去担当。反过来说,就是宫音可以轮流落在十二个律上。这与西乐中的十二个音名都可唱作do或其他唱名一样,则出现了十二个调相同的道理。在西乐中又分首调唱法和固定唱法两种,并不赘。

13. 三分损益法。这是产生三分损益律的数学方法,是三分损一和三分益一的总称。一条振动着的弦或管之空气柱而发音,设它的长度为1,并将其平分三份而去掉一份,留得两份,叫三分损一。即 $1 \times \frac{2}{3} = \frac{2}{3}$。若平分三份后,再加一份,得到四份,叫三分益一。即 $1 \times \frac{4}{3} = \frac{4}{3}$。由于发音振动体的长度和频率成反比,所以三分损一后的长度再振动而得的音,其频率为原音的 $\frac{3}{2}$ 倍,此音正好是原音向高音区上行纯五度的音。同理,三分益一后的音,其频率则为原音的 $\frac{3}{4}$ 倍,正好是原音向低音区下行纯四度的音,成为三分损一上行五度音的低八度音。以唱名而言,原来音为do,则三分损一后即变为sol;原来音为re,则三分损一后即变为la;余类推。以音名而言,原音为黄钟,则三分损一后为林钟;原音为太簇,则三分损一后为南吕;余类推。西乐中,C三分损一则为G;G三分损一则为d;等等。三分损一和三分益一后所得之律,分别是从本律算起的上行第八律和下行第六律,而下行第六律,又是上行第八律的倍律。因而三分损益法又叫隔八相生法。而三分损益法因其为五度相生,所以又叫五度相生法,三分损益律又可视为五度相生律或称三分律。如若把十二律的名称像时钟一样绘成一环,则更清楚,可参见图2。

这种律制和方法,在我国为战国时齐国下稷以齐相管仲之名所著的《管子》所记载,因而也称"管子法";在西方,有古希腊学者毕达哥拉斯(Pythagoras)所传,亦以其名冠其律制之名。

对以上13条基本知识有所了解后,可进入本文正题:对《庵谱》中没有论证的"仲吕作6寸7分5厘"这一理论,进行研究论证。

中乐黄钟和西乐C,虽然它们的音高不相等,但它们都各自为中西乐十二音的第一个音之名,为研究方便,可以假定黄钟为C而进行参比研究。这样,我们便可以制出表4。从表4可知,只有序号"3""8""10",一个中乐律名对应一个西乐音名,即太簇对应d,林钟对应g,南吕对应a。其他九律,每个都对应西乐两个音名。(按:表4不用重升重降号)不可忽视这一现象,尤其是中乐第六律仲吕,对应着西乐的f和#e两个音名。从下文可知,这是解开《庵谱》上述迷宫的重要钥匙。

表4

序号	1	2	3	4	5	6	7	8	9	10	11	12
中乐律名	黄	大	太	夹	姑	仲	蕤	林	夷	南	无	应
西乐律名	c/#B	#c/♭d	d	#d/♭f	e/♭f	f/#e	#f/♭g	g	#g/♭a	a	#a/♭b	b/♭c

从上文13条基本知识可知,五度相生与频率的关系(指纯五度,下同),是上行五度之音,其频率为原音的$\frac{3}{2}$倍。则可制成表5。

表5

序号	1	2	3	4	5	6	7
音名	F	c	g	d^1	a^1	e^2	b^2
频率	$\frac{2}{3}$	1	$\frac{3}{2}$	$\left(\frac{3}{2}\right)^2$	$\left(\frac{3}{2}\right)^3$	$\left(\frac{3}{2}\right)^4$	$\left(\frac{3}{2}\right)^5$
序号	8	9	10	11	12	13	14
音名	$^\#f^3$	$^\#c^4$	$^\#g^4$	$^\#d^5$	$^\#a^5$	$^\#c^6$	$^\#b^6$
频率	$\left(\frac{3}{2}\right)^6$	$\left(\frac{3}{2}\right)^7$	$\left(\frac{3}{2}\right)^8$	$\left(\frac{3}{2}\right)^9$	$\left(\frac{3}{2}\right)^{10}$	$\left(\frac{3}{2}\right)^{11}$	$\left(\frac{3}{2}\right)^{12}$

表5是设小字组c的频率为1而制成的。如果我们要求出c、#c、d、#d、e、#f、g、#g、a、#a、b这一小字组的十二个音节,则可从表5中对应的高一个或几个八度的

音求得,不论什么音,每降低一个八度,其频率乘 $\frac{1}{2}$,降两个八度乘 $\frac{1}{2^2}$,依此类推。反之,升高一个八度则其频率乘2,升两个八度则乘 2^2,依此类推。例如从表5序号"9",可得 $^\#c=^\#c^4 \times \frac{1}{2^4}=\left(\frac{3}{2}\right)^7 \times \frac{1}{2^4}$(频率),余类推。因而可以制成表6,并加入长度为频率的倒数。

表6

序号	1	2	3	4	5	6
中乐律名	黄	大	太	夹	姑	仲
西乐音名	c	$^\#$c	d	$^\#$d	e	f
频率	1	$\left(\frac{3}{2}\right)^7 \times \frac{1}{2^4}$	$\left(\frac{3}{2}\right)^2 \times \frac{1}{2}$	$\left(\frac{3}{2}\right)^9 \times \frac{1}{2^5}$	$\left(\frac{3}{2}\right)^4 \times \frac{1}{2^2}$	$\frac{4}{3}$
长度	1	$\frac{2^{11}}{3^7}$	$\frac{2^3}{3^2}$	$\frac{2^{14}}{3^9}$	$\frac{2^6}{3^4}$	$\frac{3}{4}$
序号	7	8	9	10	11	12
中乐律名	蕤	林	夷	南	无	应
西乐音名	$^\#$f	g	$^\#$g	a	$^\#$a	b
频率	$\left(\frac{3}{2}\right)^6 \times \frac{1}{2^3}$	$\frac{3}{2}$	$\left(\frac{3}{2}\right)^8 \times \frac{1}{2^4}$	$\left(\frac{3}{2}\right)^3 \times \frac{1}{2}$	$\left(\frac{3}{2}\right)^{10} \times \frac{1}{2^5}$	$\left(\frac{3}{2}\right)^5 \times \frac{1}{2^2}$
长度	$\frac{2^9}{3^6}$	$\frac{2}{3}$	$\frac{2^{12}}{3^8}$	$\frac{2^4}{3^3}$	$\frac{2^{15}}{3^{10}}$	$\frac{2^7}{3^5}$

现再用《庵谱》及其祖谱《馆谱》乃至约公元前7世纪和公元前3世纪的《管子》《吕氏春秋》等所记载的三分损益法计算如下,设首律黄钟长度为1算起得表7。

表7

序号	律名	长度
1	黄	1
2	林	黄$\times\frac{2}{3}=1\times\frac{2}{3}=\frac{2}{3}$ 黄钟三分损一生林钟
3	太	林$\times\frac{4}{3}=\frac{2}{3}\times\frac{4}{3}=\frac{2^3}{3^2}$ 林钟三分益一生太簇
4	南	太$\times\frac{2}{3}=\frac{2^3}{3^2}\times\frac{2}{3}=\frac{2^4}{3^3}$ 太簇三分损一生南吕
5	姑	南$\times\frac{4}{3}=\frac{2^4}{3^3}\times\frac{4}{3}=\frac{2^6}{3^4}$ 南吕三分益一生姑洗

续表7

序号	律名	长度	
6	应	姑×$\frac{2}{3}$=$\frac{2^6}{3^4}$×$\frac{2}{3}$=$\frac{2^7}{3^5}$	姑洗三分损一生应钟
7	蕤	应×$\frac{4}{3}$=$\frac{2^7}{3^5}$×$\frac{4}{3}$=$\frac{2^9}{3^6}$	应钟三分益一生蕤宾
8	大	蕤×$\frac{4}{3}$=$\frac{2^9}{3^6}$×$\frac{4}{3}$=$\frac{2^{11}}{3^7}$	蕤宾三分益一生大吕
9	夷	大×$\frac{2}{3}$=$\frac{2^{11}}{3^7}$×$\frac{2}{3}$=$\frac{2^{12}}{3^8}$	大吕三分损一生夷则
10	夹	夷×$\frac{2}{3}$=$\frac{2^{12}}{3^8}$×$\frac{4}{3}$=$\frac{2^{14}}{3^9}$	夷则三分益一生夹钟
11	无	夹×$\frac{2}{3}$=$\frac{2^{14}}{3^9}$×$\frac{2}{3}$=$\frac{2^{15}}{3^{10}}$	夹钟三分损一生无射
12	仲	无×$\frac{4}{3}$=$\frac{2^{15}}{3^{10}}$×$\frac{2}{3}$=$\frac{2^{17}}{3^{11}}$	无射三分益一生仲吕

表7告知我们以下信息：

（1）十二律的长度比例关系。如黄钟长度为9，则可将表7各律都乘9，黄钟长度若为x，则可将表7各律都乘x。因表7系设黄钟为1而制。

（2）由首律序号"1"之黄钟，三分损益共十一次而求得其余的十一个律。

（3）三分损一和三分益一轮流进行。仅序号"7"和"8"连续三分益一两次。这是因为，序号"8"需要求出如同西乐"同一组"的大吕才用之。细言之，序号"8"如果仍按轮流的顺序而用三分损一，则所生之大吕，则为半律，即高八度的半大吕，长度乘2即回原组本位，即$\frac{2}{3}×2=\frac{4}{3}$，仍然是三分益一。因而，表7由黄钟起始，经三分损益所得十一律，共十二律，都为本律，没有半律和倍律。再将表7按十二律顺序排列制成表8。

表8

序号	1	2	3	4	5	6	7	8	9	10	11	12
律名	黄	大	太	夹	姑	仲	蕤	林	夷	南	无	应
长度	1	$\frac{2^{11}}{3^7}$	$\frac{2^3}{3^2}$	$\frac{2^{14}}{3^9}$	$\frac{2^6}{3^4}$	$\frac{2^{17}}{3^{11}}$	$\frac{2^9}{3^6}$	$\frac{2}{3}$	$\frac{2^{12}}{3^8}$	$\frac{2^4}{3^3}$	$\frac{2^{15}}{3^{10}}$	$\frac{2^7}{3^5}$
频率	1	$\frac{3^7}{2^{11}}$	$\frac{3^2}{2^3}$	$\frac{3^9}{2^{14}}$	$\frac{3^4}{2^6}$	$\frac{3^{11}}{2^{17}}$	$\frac{3^6}{2^9}$	$\frac{3}{2}$	$\frac{3^8}{2^{12}}$	$\frac{3^3}{2^4}$	$\frac{3^{10}}{2^{15}}$	$\frac{3^5}{2^7}$

表6是按照西乐五度相生律的方法而得,表8是按照中乐三分损益法生律而得。将这两个表进行对比,可以发现,这两个表除了序号"6"不同外,其余都相同。而三分损益率就是五度相生律,那为什么有序号"6"的不同呢? 先不妨看一下不同的地方,表8序号"6"的仲吕长度为$\frac{2^{17}}{3^{11}}$,而表6序号"6"的"相当于f的"仲吕,其长度为$\frac{3}{4}$,二者显然不相等。而我们从表5序号"13"小字六组的"#e6"可求出#e的频率,即$^{\#}e = {}^{\#}e^6 \times \frac{1}{2^6} = \left(\frac{3}{2}\right)^{11} \times \frac{1}{2^6} = \frac{3^{11}}{2^{17}}$。则#e的长度即为其倒数,即为$\frac{2^{17}}{3^{11}}$(若化成分数则为$\frac{131072}{177147}$,若化成小数则近似等于0.7399)。可以看出,这个长度正好和表8序号"6"的仲吕相等。再看表4,即上文所言"开解迷宫的钥匙",其序号"6"对着仲吕的西乐音名,有f和#e两个。

至此,我们可以清楚地看出,我国历代用三分损益法由黄钟依损益次序而得另外十一律,其第十一次由无射三分益一所生的仲吕,虽然历代都将它的名字称为"仲吕",而实质上,它的数据仅仅只是相当于西乐#e而不相当于f的一个"仲吕"。笔者认为,这个"仲吕",若要命名更恰切的话,不妨借用西乐的升号(#),叫其"升姑洗"即"#姑洗",或者称其为如《淮南子·天文训》所载的"极不生"仲吕,这是因为西乐的e对应相当于姑洗,而我国汉代刘安著《淮南子》其《天文训》篇写着"仲吕极不生"。那就是说,用这个以三分损益第十一次,即末了一次,亦即"极"的意思,所得的相当于#e的仲吕——"#姑洗",再三分损一,生不出原来起始律设为1的黄钟的半律12,其数学计算即为#e之长度$\frac{2^{17}}{3^{11}} \times \frac{2}{3} = \frac{2^{18}}{3^{12}} = 0.493270$,小于$\frac{1}{2}$,就叫"仲吕极不生",而在《庵谱》的《十二律说》写道:"或以仲吕不能还生黄钟创立执始等说……为六十律,不适于实用,徒生枝节。"也是指"仲吕极不生",而引起汉京房(前77—前37)又创六十律,等等。

要仲吕能够还生黄钟,将《淮南子·天文训》的"仲吕极不生"改变成"仲吕极再生"。从上文研析可以发现,只有表6序号"6"对着西乐"f"的仲吕,可以再生黄钟。这个对着f的仲吕,其长度为$\frac{3}{4}$,再三分损一,即$\frac{3}{4} \times \frac{2}{3} = \frac{1}{2}$,则变成设为"1"的黄钟这个起点律的半律。显然,达到"仲吕极再生"的目的。而表6序号"6"对着f的仲吕,

则可由表5序号"1"的大字组F升高八度而得,该F的频率为$\frac{2}{3}$,则长度为$\frac{3}{2}$,所以高八度的小字组f=F$\times\frac{1}{2}=\frac{3}{2}\times\frac{1}{2}=\frac{3}{4}$(指振动体长度)。

　　大约在公元前2698—前2599之间,我国黄帝轩辕氏命令他的乐官,一个名叫伶伦的人,传说在昆仑山的山谷中,按照凤凰鸟中的雄性凤鸣六声,及雌性凰鸣六声,分别制出了符合于六律和六吕的十二个律吕的十二根管乐器。而到大约公元前5世纪和公元前3世纪,在《管子·地员》和《吕氏春秋·音律》中刊载着三分损益法,由首律黄钟而产生十一律共得十二律的数学法则。在这黄帝伶伦到管子大约两千多年的历史进程中,可以肯定的是,这一时期音乐家的耳朵,或云那时还没有"音乐家"的名词,那就叫乐官或精于音律者吧,他们的耳朵,对高低八度及五度是完全能准确判别清楚的。从另外一个角度看,在数学运算上,设发音振动体的长度为"1"的黄钟(按:古代常设管为"9",弦为"81")三分损一则得林钟为$\frac{2}{3}$,即$1\times\frac{2}{3}=\frac{2}{3}$。其逆运算则为$\frac{2}{3}\div\frac{2}{3}=1$,即$\frac{2}{3}\times\frac{3}{2}=1$,这就是《庵谱·十二律说》的"二分益一"。这两个互为逆运算的数学式,即表示林钟=黄钟$\times\frac{2}{3}$,反之,黄钟=林钟$\times\frac{3}{2}$。这一数学理念的普遍意义,对所有五度关系的两个律都适用。那么,古人如果想找出一个"极再生"的仲吕,则可以向黄钟低音方向的音律去找。不妨按照这个思路制成表9。

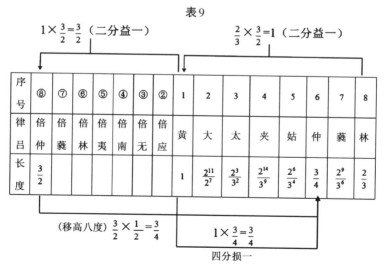

表9

从表9很容易得到"极再生"的仲吕,那是从该表序号"1"的黄钟,向序号"⑧"的低音方向下行五度,而得倍仲吕=黄钟$\times\frac{3}{2}=1\times\frac{3}{2}=\frac{3}{2}$。再由这个倍仲吕向高音移高八度,那么我们就得到"极再生的仲吕"=倍仲吕$\times\frac{1}{2}=\frac{3}{2}\times\frac{1}{2}=\frac{3}{4}$。因为这个仲吕再三分损一,即$\frac{3}{4}\times\frac{2}{3}=\frac{1}{2}$,又回复得到起始律黄钟的一半即半黄钟,即高八度黄钟之音。所以这个仲吕叫"极再生"仲吕。

从音高感觉上讲,这个"极再生"仲吕和前文研究出的相当于 #e 的 "#姑洗"即"极不生"仲吕是极不一样的。在音阶中,"极再生"仲吕作为第四度音是十分和谐的,而"极不生"仲吕则是不和谐而刺耳的,更不用说以其去作曲了。

笔者孤陋寡闻,在我国典籍中尚没有发现关于本文研究出的"#姑洗"即"极不生"仲吕和"极再生"仲吕的系统研究和论证的记载,而只有三分损益法中单独"仲吕极不生"的记载——《庵谱·十二律说》则记该仲吕为"实不适实用"。在历史上,由于"仲吕极不生",而又派生出汉京房六十律及再派生出的南朝宋时钱乐之的三百六十律等等。

深入下去,我们还可算出"#姑洗"即"极不生"仲吕,和"极再生"仲吕在音高上的关系,可用它们分别对于黄钟音高的频率比来相除而求得(其原理见《律学》)。在频率上"#姑洗"=#e=$\frac{3^{17}}{2^{17}}$(由表5序号"13"之 #e⁶$\times\frac{1}{2^6}$求得),"极再生"仲吕=f=$\frac{4}{3}$(见表6序号"6"),则$\frac{^\#e}{f}=\frac{3^{17}}{2^{17}}\div\frac{4}{3}=\frac{3^{12}}{2^{19}}=\frac{531441}{524288}$,显见 #e 的音高大于 f,因为其频率比大于1。

在西乐乐理中,不同律名的半音叫自然半音,如 c-♭d、e-f、b-c、#c-d 等,又有相同律名的半音,如 c-#c、♭d-d 等叫变化半音。在十二平均律中,因为 #c=♭d 而成为等音。所以音程 c-#c=c-♭d,但是在三分损益律中,则变化半音大于自然半音,这就是 #e 大于 f 即偏高的原因。而$\frac{3^{12}}{2^{19}}$则称为"古代音差"(详见《律学》)。而在中国传统音乐中,其十二律中每相邻的两个律都是半音,而没有变化半音和自然半音的概念。事实上,如上文研析,在同一个律"仲吕"的名字之下,则暗含着"极不生"仲吕和"极再生"仲吕两个不同音高的仲吕,一个相当于西乐 #e,而另一个相当于西乐 f,这是在首先假设黄钟音高等于 c 的前提下得到的结论。这就是由黄钟用三分损

益法,而求其他十一律后的"仲吕极不生"之谜。

《庵谱·十二律说》写着:"……如由上法,所生之仲吕为六寸六分五厘九毫,此数实不适实用(按:'上法'即指三分损益法。为研究方便,本文设此段为M),而仲吕之本音则为六寸七分五厘(设此段为N),此数由黄钟四分损一而得,凡三分益一者,反之则为四分损一(设此段为P)。"其中M即为《管子》和《吕氏春秋》及历代诸多琴谱乐书所共同刊介之内容,亦即《淮南子·天文训》之"极不生"仲吕,也是本文研析的相当于$^\#e$即"$^\#$姑洗"之仲吕,而在《庵谱》中,设黄钟为9寸,则$^\#$姑洗($^\#e$)=黄钟$\times\frac{2^{17}}{3^{11}}$=9$\times\frac{2^{17}}{3^{11}}$=6.659(寸),即6寸6分5厘9毫。《庵谱》以"此数实不适实用"予以判定,这是事实,也是十分正确的,无须赘述。而《庵谱》之N,则指出了另一个仲吕为6寸7分5厘,并用"仲吕之本音"五字为其冠名,而实质即本文研析出的相当于西乐f的"极再生"仲吕。而《庵谱》之P用数学式表示并说明则更为清楚:即"仲吕之本音"=起始黄钟$\times\frac{3}{4}$=9寸$\times\frac{3}{4}$=6.75寸=6寸7分5厘。这个式子可变为:起始黄钟=仲吕本音$\div\frac{3}{4}$=仲吕本音$\times\frac{4}{3}$,即表示由仲吕本音三分益一,而还生到起始律黄钟本音。显见,由于用这个方法求得的仲吕本音,是由起始律黄钟逆向求出,而不是由我国传统的三分损益法中,由第十一次所得之无射,再三分益一而求得的仲吕(按:即"极不生仲吕")。所以这个仲吕本音,必然是"极再生仲吕"。也就是说,它再按传统三分损益法的顺序,三分益一的话,必然还生到起始律黄钟。啊!就在这"三分益一"和"四分损一"的一正一反互为逆运算的思维中,《庵谱》巧妙地找到了能够还生起始律黄钟的,并为起始律黄钟上行纯四度的,并在音阶和音乐实践中绝对实用的,其实质为"极再生仲吕"的仲吕本音。

已经水落石出,可略小结之。《庵谱》提出了两个钟吕的概念,其一,是"不适实用"的仲吕,亦即历代乐书刊介的"极不生"仲吕,亦即本文研析出的相当于$^\#e$的"$^\#$姑洗"。这个仲吕是死照三分损一法而求得的。其二,是"仲吕本音"的仲吕,亦即本文研析出的相当于f的"极再生"仲吕。

《庵谱》提出的"仲吕之本音"的仲吕,也就是五度相生律中三分损益律的第四级音。若设首律黄钟即相当于C的音的振动体长度为1,则其第四级音必为$\frac{3}{4}$。在

古琴上这个 $\frac{3}{4}$ 即为诸律交汇之处的十徽,若以十二律论之,某弦散音为黄钟,则其十徽即为"极再生"的仲吕;若以五音论之,若琴弦散音为徵、羽、宫、商、角,则十徽处其按音则为宫、商、和、徵、羽。而相当于 #e 的"极不生"的仲吕,其按音则在十徽的右方偏高之音的地方,是无法使用的,亦即《庵谱》所载"实不适实用"仲吕。而这个"极不生"的仲吕向右偏离十徽的微差尺寸也可算出,设为"微差",则可立式:$\frac{弦长}{9}=\frac{微差}{W}$,其式中弦长可实际测量,W=6寸7分5厘 – 6寸6分5厘9毫=0.091寸。

通过实测,或者通过基本乐理和律学原理可以算出,相当于 #e 或 #姑洗者,其音高要比《庵谱》所载的"仲吕之本音",也就是相当于 f 而被本文命名为"极再生仲吕"的那个音。二者音高之差是前者比后者高24个音分值,用数学式表示即为:#e(音分值) – f(音分值)=24(音分值)。即为:极不生仲吕(音分值) – 极再生仲吕(音分值)=24(音分值)。其运算的原理和程序是这样的:

我们知道,在基本乐理中有自然半音和变化半音的概念,如前文所言,即音名不同的半音叫自然半音,如 e-f、B-c、c-♭d 等;音名相同的半音叫变化半音,如 e-#e、♭d-d、a-#a 等。而律学中的五度相生律有一个原理,即自然半音的音高差为90音分值,变化半音的音高差为114音分值,由于三分损益律是五度相生律的一种,当然也服从这一原理。用数学式表示即:

f(音分值) – e(音分值)=90(音分值) ——(1)

#e(音分值) – e(音分值)=114(音分值) ——(2)

(2) – (1)可得 #e(音分值)–f(音分值)=24(音分值) ——(3)

(3)式就是:极不生仲吕(音分值)–极再生仲吕(音分值)=24(音分值)。

显然,这个数学式很重要,它表示了本文需要进一步给予重申的内容,即按照《管子》《吕氏春秋》等所刊载,从起始律黄钟(设其发音振动体长度为1、9、81……以及实测均可,本文设为1,《庵谱》设为9),运用三分损益法,第十一次由无射三分益一所生的仲吕,虽然从名字上看也叫"仲吕",而其实就是《淮南子·天文训》之"极不生仲吕",其音高实质则为本文研析出的相当于 #e 即 #姑洗的音,这个音无法按照三分损益法的规律,再经三分损一而还生起始律黄钟(严谨说为半黄钟),而能还生黄钟(半黄钟)的那个"仲吕",也即《庵谱》所刊载之"仲吕之本音"——《庵

谱》设黄钟为9寸$\frac{3}{4}$处的那个6寸7分5厘的"仲吕",也即本文研析出的相当于f的"极再生仲吕",这个音再经三分损一,就能够还生起始律黄钟(半黄钟),倍之即可还生黄钟本律。从数学式(3)就能直观地看出,"极不生仲吕"比"极再生仲吕"高出24个音分值,当然,是无法用于音乐实践的。

现在,已经在学理上把本文所标之《庵谱》琴论之"三"研析清楚,回过头来,我们还可以在古琴的演奏实践上予以证明。

众所周知,古琴常用的基本定弦法,是将其一、二、三、四、五这五根琴弦的散音定为徵、羽、宫、商、角(六七两弦与一二两弦为八度音,可略而研究);用中乐唱名则为六、五、上、尺、工;用西乐唱名则为sol、la、do、re、mi;用中乐音名则可为林钟、南吕、黄钟、太簇、姑洗;用西乐音名则可为C、D、F、G、A。在古琴上这一常规散音定弦的音名唱名下,其十徽的地方,也就是大家都知道的有效弦长的$\frac{3}{4}$处,也就是《庵谱》设有效弦长为9寸$\frac{3}{4}$处的6寸7分5厘那里的"仲吕之本音"。这个地方的按音和散音的关系,则可用三弦黄钟宫为例,制成表10。

表10

弦序	一				二				三						
散音	林钟	徵	C	六	sol	南吕	羽	D	五	la	黄钟	宫	F	上	do
十徽按音	黄钟	宫	F	上	do	太簇	商	G	尺	re	钟吕和	♭B	凡	fa	

弦序	四				五					
散音	太簇	商	G	尺	re	姑洗	角	A	工	mi
十徽按音	林钟	徵	C	六	sol	南吕	羽	d	五	la

对于表10,还有两点说明:

(1)本表是以古琴三弦黄钟宫为例的实践。不难看出,"三弦黄钟宫"含有两个概念。其一,三弦为宫音;其二,三弦为黄钟。从弦序说,三弦之外的四根弦即一、二、四、五弦也都可以作宫音,从五声音阶说,三弦为宫音,也可为商、角、徵、羽音,因而必然共有五种排列法,从绝对音高而言,同样的思考,就有一共12种排列。

第四章 琴思文论

取十二和五的最小公倍数,则有一共60种不同的排列,多则重复,少则不全。这就是十二律和五根琴弦的旋相为宫。因而可以总共制出60个表,表10仅为其中之一例而已。当然,此处没有这么烦琐的必要,而只要表10这一个例子,即可贯通。

(2) 三弦散音为宫,古琴十徽处的按音,本表写的名字为"和",这个音的名字,在我国传统音乐中,还有另外两种冠名法,其一是清角,其二是变徵。而变徵,除此之外,在我国历史上,还有比此处高一律即高半个音的地方也叫变徵,实际是纯四度、增四度都曾用变徵之名。这是插话,可见《中国音乐词典》"变徵"词条。

其实表10中,古琴十徽的按音名称,不管是"和""清角"还是"变徵",其音高都是相同的。其频率都是散音的$\frac{4}{3}$倍,是其上行纯四度的音。

在古琴的实际演奏中,这个诸律交汇的十徽上,没有人会把这里的按音之骨干音,向古琴的右方高音方向移动一丝一毫,而破坏音准的和谐。当然更不会移动到比它高24个音分值的那个"极不生仲吕"($^{\#}e$,即$^{\#}$姑洗)上去,而使音阶刺耳、曲调难听的。两个音高相差24音分值是什么概念,是一个极近于$\frac{1}{8}$个全音、$\frac{1}{4}$个半音的音,可以说是任何人都能感觉到这个音差的刺耳,更不要说是琴人、琴家、音乐人、音乐家的耳朵了。

至此,可知由梅庵琴派创派的一代宗师王燕卿所传之《庵谱》,其中短短数语而没有论证的结论性琴论,要补充其论证过程,是颇繁复和有难度的,绝非三言两语就能厘清。筚路蓝缕,以启山林,不揣浅陋,本文已从中西乐参比的纯理论和古琴演奏实践两个方面将这一琴论论证清楚,冀可为师爷王燕卿翁补遗于万一。因而,《琴曲集成·据本提要》不加论证的寥寥数语,以及20世纪早年北大音乐杂志所言对《庵谱》这一琴论的否定,是应当可以纠正了。

行文面世,不妨睚瞤生态,观照史今,前瞻未来,庶几抛拙引益。鉴此,自20世纪30年代左右,由学堂乐歌开始传入我国的西洋音乐,至今似乎已经成为我国以音乐教育为主等方方面面的主导。不难发现,这种以五线谱、基本乐理以及和声学、对位学和钢琴、交响乐等虚实两方面为主要表征的西洋音乐,其实是十分侧重于逻辑理性的音乐。而我国五千年文明史孕育的地道传统音乐,以客观恰当的思维去考量,则是极具中华传统人文个性,又兼备科学上定性、定量等逻辑理性,这两方面水乳交融的音乐,这在文人音乐属性的古琴音乐中,其音准、节奏、韵味、曲

名、主题、古汉语语汇及句读等儒释道高层审美上,在民间音乐、宫廷音乐、宗教音乐上,其苦音等微分音、猴皮筋节奏、字正腔圆、板腔复杂、庄严和祥等三教音声、多律制等方方面面,无不呈现出其逻辑理性"必然王国"和人文个性"自由王国"博大精深的交织汇通和百花争艳式的价值追求。即使囿缩到本文研析的"极不生仲吕""极再生仲吕""仲吕之本音""和""清角""变徵""f""e""#姑洗"等这一范围,也都可见我国优秀传统音乐之人文个性和逻辑理性并茂之一斑。

我国古琴艺术,久远的历史积淀十分丰厚。而其中包含的琴论更有相当的深度、广度和难度。这不仅需要我们着力研究,而且理当成为世界级非遗古琴艺术和其中包含的国家级非遗梅庵琴派的传承发展中,非常重要而不可或缺的组成部分。当与普遍侧重的琴曲演奏双轨共荣,更需付诸具体政策实施。

通过本文对《庵谱》这一个琴论的诠释论证,可以知道,对老祖宗数千年代代流传下来全部的宝藏性琴论,进行挖掘性研究使之面世,不言而喻,是浩繁的系统性工程。就像世界上科技领域基础科学研究一样同等重要。殷望这种研究是全方位的,中华体系性的,学科建设性的,史今未来性的,而且是生生不息、滔滔不绝地前进性的,犹如天上来的黄河之水,奔流到浩瀚无垠的琴道和世界音乐大海一样!

参考文献

[1] 杨荫浏.中国音乐史纲[M].上海:万叶书店,1952.

[2] 缪天瑞.律学[M].上海:万叶书店,1950.

[3] 黄旭东,伊鸿书,程敏源,等.查阜西琴学文萃[M].杭州:中国美术学院出版社,1995.

[4] 中国艺术研究院音乐研究所.中国音乐词典[M].北京:人民音乐出版社,1985.

[5] 崔宪.曾侯乙钟铭"龢"字探微[J].中国音乐学,2005(1):9-15.

琴道薪传　师恩深长
——纪念著名古琴家徐立孙恩师诞辰120周年

王永昌

徐立孙恩师生于1897年,其漫漫人生和丰硕成就,自非一文可尽。本文仅从我1961年拜师,到1969年恩师仙去这九年中的习艺交集,乃至今天,恩师对我这一古琴关门弟子衣钵传人,以及我以下的恩师再传弟子群体之福佑荫庇等方面,撰文以表对先师的缅怀和纪念。

先从拜师说起。我从小向父亲学习笛箫、二胡、三弦和琵琶等民乐,并在古诗文、书画金石、气功武术、医卜星象和佛理丹道等层面耳濡目染,尽得其要。父亲认为应当由明师教我,即于1961年携我登门拜师于著名琴家徐立孙门下。先父毕生从事教育工作,20世纪20年代,即与南通教育界名流吴浦云、王个簃、徐立孙等相知相重,互有往来。所以拜师时,徐师立即答允。是日,恩师知我幼承庭训,家学颇丰,脸上温煦而悦,并拿出他的红木琵琶叫我弹奏。我弹了刘天华的《飞花点翠》,师略点头,也不评说,随即自己也弹了同名之曲。深感师之所弹,曲古味浓,尤令吾喜!随后,恩师对我说,你会琵琶,就先学琵琶,再学古琴。自此以后的九年中,除了"文革"中老师被迫害的那段时间,每周两个半天或夜晚的学习从不间断。这是恩师在百忙之余,对我倾囊相授的时间保证和表征。

琵琶工尺谱极难,因为实际演奏中加了很多谱上没有的音,其指法、把位、弦序、节奏和韵味都与"骨头谱"不同,全靠记忆揣摩。我虽有民乐的童子功,仍感吃力。于是冬天以雪擦手,夏天穿靴防蚊苦练,不两年竟成。恩师开心地说,他的琵琶100分,我则95分。并写推荐信给我去向他的挚友琵琶大王上海孙裕德拜师,使我得到两个传统琵琶流派的传承。但当我古琴学成后,老师却没有推荐我向任

何琴家继续学习,仅勉励我将梅庵琴派学精光大。这也是我日后虽有很多机会,却未向查阜西、吴景略、张子谦等大家拜师的原因。

1963年秋开始学琴,我有祖传古琴一张,师云,此琴需修。即为我修琴,并写信叫我去遂生堂中药房,向徐鸿福主任借最细孔的药筛,用来筛油漆填料鹿角霜。修琴费时费力,近两月才完成。每次修琴,老师都教我方法和原理。我的琴岳山偏低,恩师亲手削制竹片,其高级知识分子白皙的手比竹匠还灵巧。劈劈削削,胶上鱼胶绑好,干后再修其他地方。至今五十多年来,这一竹片还在我的琴上,以优美的琴声时时映现出恩师的音容笑貌。

琵琶学成后,我的音乐功底大增,所以学琴神速。不一年,即学完《梅庵琴谱》十四曲和老师的三首创作琴曲。但老师不再继续教新的琴曲,而是重来一遍。我开始不理解,学习后却大为惊喜,这是恩师的精教、深教。除了熟练深化外,还有不少谱外和法外之传,使我进入一个更高的崭新境界。恩师教我之时,是他艺术水平最高峰的成熟阶段,比他自己多年以前的录音好了许多。这也是我作为"关门弟子",可以尽可能多得益于恩师的原因。

习古琴后,师爱更深,凡有临时调课,即专门写信给我调整时间(图1)。后不久,师又为我写了《初弹须知》等很多内容(图2)。

▲徐立孙为王永昌写的"初弹须知"(局部)。

图1　　　　　　　　图2

恩师对我的培养和殷切希望,在言谈中屡屡可见。老师曾对我说:"郑凤荣是

女子跳高世界冠军,谁再多跳一厘米,就是新冠军。但这一厘米特难,古琴琵琶可类比,希你努力。""永昌,你可知道,学生在找老师,老师也在找学生。""古琴和琵琶的学习,可用两个等高而斜边长短相差很多的直角三角形比拟,古琴为长斜边,到达顶点走完斜边的习琴之路很长,但坡度小,不太费劲;琵琶为短斜边,到达顶点路虽短,但坡度大,很费劲。"除此之外还有许多,我都受教铭记。

在数年的习琴岁月中,南通城各位师兄以及徐氏家族也都逐渐了解了我是立孙老师所得意的古琴关门弟子。1965年底,立孙老师69虚岁,古琴弟子一齐出资为老师祝寿。聚餐于十字街木结构建筑二楼的"中华园"饭店,留有合影(图3)。

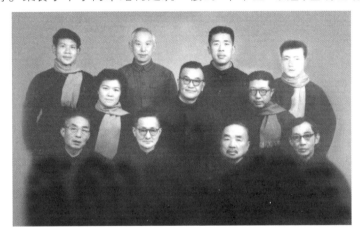

图3　前排左起:卢芥兰、陈心园、徐立孙、刘松樵(刘赤城父);
中排左起:邵磐世(邵大苏侄女)、刘本初(刘赤城堂兄)、邹泰;
后排左起:王永昌、王旭初、徐霖、汪锡恒。

在随师习艺的9年中,恩师对我又有三次重要的嘱咐。

首次为赠谱之嘱。1966年初,恩师将蓝本《梅庵琴谱》(图4)和亲笔书写"存根"二字的存根本《春光曲》谱(图5)赠我时说:"你是我的古琴关门弟子,以前我也想关门,但都没有关上,这次门是关定了,把我所剩的琴谱连'蓝本'和'存根本'都给你,我自己也不留,'全面继承、整理提高'是我的座右铭,也送给你,你要重点提高,把梅庵古琴和瀛洲琵琶传承发展!""蓝本"为1931年首版琴谱,上面有许多恩师用红毛笔做的勘误,到1959年刊印第二版琴谱时,"红笔"已变为印刷黑字。"蓝本"和"存根本"之珍贵,似衣钵信物的象征,不言而喻。此外,恩师还赠我许多珍贵书谱,且自己不留备份。

图4　　　　　　　　　图5

　　第二次嘱咐在赠谱后不久。恩师亲临我家，嘱我教他长孙徐健学古琴，次孙徐刚学琵琶。但因为"文革"，直至1974年才教，前后约3年。彼时，吾母购猪油烧饼饷师，师爱肥肉，食之悦。此事后不久，恩师又介绍他医学院的学生庞、谢等人由我教，老师自己已关门不教。

　　最后为恩师弥留之嘱，真是天崩地裂，我心如刀绞。恩师脑出血住院，我急忙探望。大约上午九点钟，只有师母一人在陪，老师众多子女中，仅三子徐霖居住在南通，时年四旬，值夜陪师。我唤师，师不能言，而神志尚清，嘴角动而无声，面涨红，举手索纸笔状。师母知其意而予之，恩师用纸笔画出双箭头符号，我心灼泪烫，知恩师嘱我将梅庵派古琴、瀛洲古调派琵琶双双传承发展下去。这个种子早在恩师平日所言及前两次嘱咐之时埋下。首嘱为开宗明义；二嘱托我传其后裔，今日我亦铭记，仍愿以恩师传我之艺及我多年积累反哺师裔；三嘱乃生离死别、天地神明之嘱，一看双箭头，我立即灵犀点通，感知其意。恩师弥留之嘱刻骨铭心，重如山岳，这种生死之托的感觉是任何人都无法歪曲抹杀的！

　　如果说恩师前两次嘱咐仍不一定使我在日后漫漫岁月中能够坚守，而不为清贫和利诱丢开师传所学的话，那么弥留之嘱则给我加上了双保险。这也是20世纪90年代中期，我能够拒绝外地某单位提供的高职、高薪、赠房等丰厚待遇之聘，而安贫乐道于师传之艺的原因。

　　然则，弥留之嘱的境遇和感觉，总有人会懂的，一位局级领导、资深记者写文章，极其敬业地采访我11次之多，当我告之其"双箭头"的事情时，他就立即产生了共鸣，写进了他的文章，以一个版面刊于1995年5月8日南通《江海晚报》上。我也写了两万余言的论文《论梅庵琴派》，并刊于1998年北京《七弦琴音乐艺术》前4期（连载）。

这寥寥几笔的"双箭头",毕竟是人间的渊岳纯净至性,是中华民族"天地君亲师"优秀精神的延脉。这与恩师心心相印的感觉总是自己的,别人不懂,我本不欲写出。但不写行吗?不写,则上对不起天地恩师,下对不起后人。亵渎行吗?则应受天诛!

看到"双箭头"时,我泪蕴目中;恩师逝世追悼会时,我泪蕴目中;今天写出时,泪已涸而化力,愤成战胜一切而多做贡献之正气和能量!

恩师去世后两周,其子徐霖将其父珍藏的全家唯一之明代《神奇秘谱》一套三卷赠给我,每卷都有老师的印章。徐霖在谱上写着:"先严久患高血压症,不幸于一九六九年十二月十日以脑出血病逝。仅以此谱敬赠永昌师弟,以资留念。徐霖泣识。1969.12.24。"(图6)

图6

师与我衣钵相传,师之子徐霖彼时仍有其父赠我许多珍贵书谱衣钵信物之遗风,其情至真至净,意蕴显然,不言而喻。然而时与日驰,白云苍狗,世事苍茫,我今天也不禁感慨系之!

在9年的学习中,恩师对我的关爱俯拾皆是。

一次我腰痛久久不好,请老师治疗,他就从房里拿出一个比手指小的瓷瓶,将我腰上的狗皮膏药取下温热,把瓷瓶里的东西倒在膏药上并为我贴好,一股奇香久久不散。老师说:"我行医一生,只剩这么一点点麝香,全部给你吧。"后来不几天,我的腰就好了。老师不留作自己和家人备用,将极品野生麝香给我,其爱至深,无以言表。

一次我颈部神经痛,久治无效,老师为我针灸,一次而愈,至今未发。

一次学琴后,老师拿出水果削好,叫我猜是什么。我看不出,他就叫我吃了。我仍猜不出,只说有苹果和梨的味道。老师哈哈大笑,连说:"妙啊!妙啊!这就是梨苹果,是杂交品。"这沁入心脾的甘香,至今还在我心上。那年代极苦,市场上梨和苹果的影子也没有,更别说新品种梨苹果了,至今我也只吃过这一次。老师子孙辈很多,却以自己高级知识分子有限的特供品给我吃,其爱岂非如亲子乎!

同样还有某次,师与我对弹琴曲,深夜方毕。两个琴痴终于歇了,老师从橱中拿出特供品长白山红葡萄酒,倒了两杯说:"各人一杯。"红酒芳馨甘醇,融着厚厚师爱,余韵至今。

那年代太苦,饿殍亦众。一次我患头晕症,老师为我诊脉开方,多为补药,写着"王永昌同学"的处方犹在。

又一次,老师拿出装帧考究的蝴蝶标本给我看,五彩缤纷,栩栩如生,不下千余只。我儿时爬树采桑叶,下河摸鱼虾,荒野捉蟋蟀,所见蝴蝶太多太多,但与老师的蝴蝶标本相比,真是孤陋寡闻。此事首布,恰补恩师主专业生物学之缺失。系其音乐、医学外又一学科高境。

恩师对我衣钵相传,精心栽培,更表现在他把我广向琴界名家的推介上。

成稿于1965年12月10日的横写琴谱《公社之春》和《春光曲》,是恩师叫我将他创作的这两曲由原来的竖写谱改写的,并亲自指导我在谱尾写了"后记"。由他寄给古琴大师查阜西,以应中央音乐学院古琴现代曲之需。

恩师又分别写信给他的师弟南京艺术学院教授程午嘉、其弟子上海音乐学院古琴老师刘景韶、南京琴家张正吟等。其中程师叔曾经写信给我,推荐我去武汉、南宁、贵阳等院任教。刘景韶师兄介绍我与龚一、林友仁、李禹贤、成公亮等人识交。我经常去居住在南京三条巷六合里九号的琴家张正吟先生家,与张正吟、邓文权、梅曰强、刘正春举行琴界知名的"三六九"雅集。琴家马杰时年尚小,也常来听琴。我曾在张(张正吟家)连住十日之久,供食宿,还连同吾友现南通古琴研究会之潘君,至今感念。

我是立孙恩师古琴关门弟子的身份,就这样因为恩师的推荐,与琴界名家的认可,于20世纪60年代中后期传于琴界。

著名琴家龚一于1990年8月推荐我去外地演出,在其《推荐书》上写着:"古琴

第四章 琴思文论

家王永昌先生系梅庵琴派代表琴家之一,是著名琴家徐立孙先生得意弟子,得梅庵琴趣之真传。"(图7)

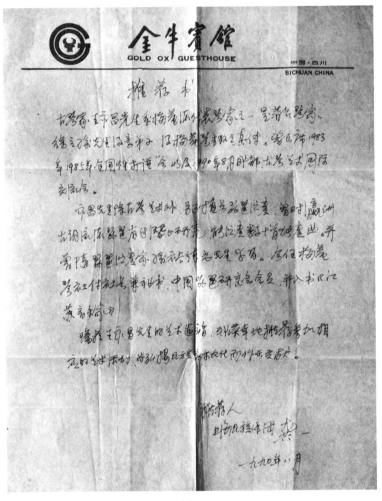

图7

著名琴家梅曰强,在1990年7月14日给李雪朋的信上写着:"今有南通梅庵琴派正宗传人古琴家王永昌同志将去成都参加会议……永昌同志造诣很深,望能请他对春微、秋悦所弹平沙给予斧正……望再拜师求一二操,勿失良机"(图8)。

立孙恩师此等生前身后惠吾之例甚多。1980年,我鼎力与相关同仁恢复因"文革"而停止活动的梅庵琴社,于1983年出版了由社长陈心园师兄书写谱名的

《梅庵琴曲谱》,谱中刊有他代表琴社撰写的《梅庵琴社情况简介》一文,由副社长徐霖负责请人刻蜡纸,油印付梓。文中写着:"王永昌同志为副社长……为立孙先生最末之弟子,并曾经兼学琵琶。"此谱在我和徐霖赴北京参加全国第二次古琴打谱会时,由徐霖亲手将此谱发予代表和领导。我是立孙老师关门弟子的身份,在打谱会上又一次传于全国(图9)。

南京第二机床厂技协信笺

雪明同志:

今有南通梅庵派正宗传人古琴家王永昌同志将去成都参加会议,望能协助他去成都卧云一晤并能接待食住。永昌同志造诣极深,望能请他对春微、秋悦及渔平沙给予奉正,此时向方能请直接拜师求一二操,勿失良机。

敬礼

梅曰强
1990. 7. 14.

地址:南京水西门菱角市66号 电话:27183—27189转技协办 电报:1653

图8

图9

直至1990年2月11日和1991年7月30日,陈心园师兄给我写的两封信上,称呼我"王永昌师弟如握""王永昌师弟大鉴",并写着:"梅庵琴派的发扬光大非你莫属。"(图10)

图10

这一"非你莫属"是有分量的,乃因在立孙老师长达9年的倾囊相授中,我尽得

师传,其中有梅庵派古琴、瀛洲古调派琵琶、律吕等国乐理论、西乐(徐师之师为李叔同)、修琴、斫琴等"六艺"及中西四种记谱法,为其弟子中之仅有。而今我经政府评审,于2012年成为人类非物质文化遗产古琴艺术(梅庵琴派)国家级代表性传承人,弟子数百,传艺于全国15个省(自治区、直辖市),其中有省级传承人1人、市级传承人4人,为琴界所仅有,再传弟子则更众。

以上这一切的一切,并非我有什么过人之处,除了自己50余年暮鼓晨钟、青灯古佛式的潜心研习外,都是立孙恩师的精心教导、倾囊相授、衣钵传承和临终重托所成就!都是立孙恩师的福护荫庇!

琴道薪传,师恩深长,永铭五中。因而在清明、中元等节,吾祭父母之时,也同祭恩师徐立孙和师母王益吾。

天地君亲师,是中华民族数千年的优秀传承,庄严圣肃,不容亵渎,不容或忘。谨以此文敬表对先师之深切缅怀!敬冀弘扬社会正气和正能量,敬为中华民族的伟大复兴稍尽绵薄!

太极之丝桐

程 荣

何谓太极？

阴阳也。

阴阳之本质，互变互化互根，万象之本源不离阴阳，不离太极之道。自上古伏羲黄帝躬耕观天象时至当今，日常大小，无不体现太极之用。生活中顺应自然阴阳变化，恬淡泰然，中医八纲辨证更是根源于上古智慧，讲究太极之阴阳虚实表里寒热，无此方向焉何开出祛疾之方？古人无不谨循自然法则而作息。《黄帝内经·素问·上古天真论》开篇即曰："法于阴阳，和于术数，食饮有节，起居有常，不妄作劳，故能形与神聚，而尽终其天年，度百岁乃去。"武术也讲究刚柔并济，进退顾定盼，闪转腾挪，形神兼备，意与气合，气与力合，力与劲合，岂能没有太极阴阳？简言之，古今之人无不在任何法、术、技上都依托于太极思想的指导，今有承八音之一古琴，更具有太极阴阳平衡变数玄机。

世界非物质文化遗产传承之中国古琴，可谓之，道法，太极之道法。古言：匏土革，木石金，丝与竹乃八音。此处"丝"，便是古琴必不可少的组成部分，即是常见的乐器弦也。今人大多使用钢丝尼龙裹缠而成，而古时之琴常以桐木为体、桑蚕丝拧弦而作琴，初时五弦，后增至七弦，故常曰丝桐，即为琴，后称古琴。今人不仅有做器物偷工减料，更有甚者仅能挠弦拨曲，便背信弃义忘师欺祖了，自诩嫡传大师，此乃荒谬至极，细想也是尚可理解，百亩良田怎可无瘪谷？

华夏文化博大精深，此古琴乐器或可誉为道法之圣物，非等闲之辈可谙其道，以梓木为底为地，具有五行之土象，孕育《易经》之坤，含蓄温润，谦恭，不卑不亢，

承载华夏炎黄五千年乃盛,可以见得华夏先贤所固有的秉德心性;又以蚕丝之至柔为拧弦,或五行之弦宫商角徵羽,或七弦之德品,数千年传承不断,绝非为乐器而简单,我的太极拳恩师万文德大贤,在茶余饭后亦是循循善诱:"太极拳源于太极,太极拳是医学的、美学的、科学的,既是相互矛盾的也是相互统一的,你中有我,我中有你,方能和谐共存。"太极拳以柔为显,不表示太极拳是弱的,不代表练太极拳的人就是没有骨气的。《道德经》言:"以天下之至柔,驰骋于天下之至坚。"这是中华民族的一贯作风。

吾师王永昌,当代古琴梅庵派泰斗,有幸结师徒之缘,时常可见他老人家抚琴曲,恍如指尖太极,变化无穷,那种"满庭诗境飘红叶,绕砌琴声滴暗泉"如身临其境。时至今日,回想初次拜访恩师,居之简洁,朴素无华,谦虚随和,更多的是道人的自然与温暖,嫣然太极之虚极静笃之态,畅所欲言皆是圣贤之慧。言谈间,我提议演练一段太极拳请恩师指教,恩师欣然以一曲《平沙落雁》而和之。曲终拳止,惊叹恩师之琴法精妙。恩师抚琴时而气势如虹,时而精微细柔,时而群雁嬉戏于碧海银沙,时而翱翔苍穹玉宇……此非凡夫俗子可及。师父如是言:五音者,变化无穷无尽,但不失和谐统一。西方哲学也有强调相互矛盾的对立统一性。不过愚徒,倒是觉得西方哲学是否有按照他们说的那样"相互对立统一和谐共生"呢?这可能也是个值得让全世界热爱和平共处的国家探讨的问题吧!我们东方文明古国的思想数千年亘古不变地传承下来,并始终守中庸之道,一切以世界大团结大和平为根本,友好共存为宗旨,中华疆土更是固若金汤,不容他人侵犯。我在少林寺十数年,修佛禅武。少林弟子数以万计,更是有"天下功夫出少林"的美誉,当年达摩祖师能进入中原传播佛法禅宗,引导大家和谐共处,慈悲为怀,众生平等,那是何等殊胜啊!吾师少林寺武僧后备队总教头,少林禅宗第三十一代驻寺大和尚释德扬,时常告诫众弟子,须谨守并遵循寺规戒律,不可恃强压弱,豪取强夺,正如其而言:闲时练拳,忙时种田,中国礼仪之邦,礼尚往来,即是出家入寺僧尼,也常有行脚挂单,我等怎可关门闭户自修大学呢?!世界很大很精彩,出去走走或可劝导屠夫立地成佛呢!功德无量阿弥陀佛!

三千大千世界不足以大,三千微观世界不道其小,世界宇宙玄幻虚无缥缈,其大无外,其小无内,他世界交戈者金盔铁甲血雨腥风,贪嗔痴满膺,唯恐棍断枪折,杀戮不功,谓之魔;此世界道修者斗笠蓑衣,煮茶于炉,云烟缭绕,轻抚丝桐,大音

希声,犹如梵净山幽,天外天,可是仙也!

纵观我国国粹传统文化之传承,古琴近年常见不鲜。诸多文人雅士,对传统文化青睐有加,一些同修道友,有擅太极拳者,有爱中医者,更有作琴抚琴者,自学府到隐士,也时常可见国之汉风,举手投足,既有儒雅严谨气质又不失随和中庸之态,岂不正是太极之义吗?

如《道德经》所言:"道可道,非常道;名可名,非常名。无名,天地之始,有名,万物之母。故常无欲,以观其妙,常有欲,以观其徼。此两者,同出而异名,同谓之玄,玄之又玄,众妙之门。"古琴作为国粹,作为非物质文化遗产,恩师古琴梅庵派国家级代表性传承人王永昌先生,虽耄耋之年,仍是韬光养晦,恰似少年。恩师时而问我:"何以成仙,仙于何处?""何以《挟仙游》?"我凭心意而答:"近在咫尺,师父乃仙尔!"豁然开怀,霞光满堂。细思量,恩师何尝不是为我等后生大开玄妙之门呢?梅庵派古琴弟子遍布祖国大江南北及海外异域,吾师也常吐露心声,擅琴者,非能弹曲吟唱即可,愿所有琴生都能深谙太极之道、悟古琴之法、聚古琴之德,青出于蓝而胜于蓝。

虽云胜蓝之青百年难遇,所谓三军易得一将难求!

但是,你我正当年,何以作等闲?

几则回忆录

潘信豪

一则：夏夜初相识

这是1961年的一个仲夏之夜，一轮明月徐徐升起，一股微风缓缓吹来。我的表哥李道平（浙江师范大学音乐系主任）邀我作伴，同去拜访他在南通师范学校求学时的恩师徐立孙。

那时，徐老住在南通医院教授大楼里。我俩一进门就看见他家有两位客人。经徐老介绍一位是上海音乐学院的琵琶教授叶绪然，另一位女士是他的助手，他俩是专程从上海赶来为徐老录制《瀛洲古调》琵琶全套乐曲的。见此状，我表哥问徐老："我俩的拜访是否会影响你们的工作？"徐老风趣地答道："不碍事，我还正愁没有合适的听众呢！"

为了抓紧时间，我们问候了几句就开始录音了。叶教授提出："为了录制效果，必须把所有的门窗关上，电风扇也不能开。"屋内顿时闷热起来。

徐老抱着沉重的红木琵琶，弹了片刻就汗流浃背。他站起身来，放下乐器，脱掉上衣，打着赤膊，并从床边端来一张藤椅和一张小竹椅，还拿来一把芭蕉扇。他坐在藤椅上弹奏，我坐在竹椅上为他搧扇，他弹得非常投入，时而弹得婉转悠扬，时而弹得激情昂扬。而我也搧得身临其境，时而搧得慢而不断，时而搧得快而不乱。就这样他弹了一曲又一曲，几乎每一首曲子都是一次录成。叶教授听了录音效果，十分满意并竖起了大拇指。

徐老再次站起来摸着我的头笑着说："这次的成功多亏了小潘，他很有耐心，乐感也很好。"并告诉大家："你们看，我现在的精力还算充沛，还愿收个关门弟

子。"他还对我说:"学琵琶比较难,千日琵琶百日笙,二胡笛子一黄昏。初学古琴并不太难,但是古琴、古曲,必须弹出古韵。梅庵琴曲也要弹出梅庵的韵味。这就绝非易事!"

最后,徐老坦诚地说:"我收徒是不收费的,唯一的条件是自带乐器。"随之徐老从书橱里拿来一本线装的《瀛州古调》琵琶谱本送给了我,并嘱咐道:"此书你带回去看看,等你条件具备后再来找我。"我双手接过徐老的馈赠,再三地道谢后离开了他家。

这时,天上的那轮明月已经高高地挂起。皎洁的月光照亮了我前行的路。

二则:有缘必相依

在拜访徐老后的第三天,我刚出家门就遇到了王永昌。我俩是发小,学生时代我俩都爱好音乐,他爱乐器,我爱声乐,在学校也小有名气。我俩又是近邻,他的父母、大哥都很喜欢我。说也奇怪,我俩一见面就有说不完的话,诉不尽的情。这大概也是人生的一种缘分。这次见面少不了又要打开话匣子,我迫不及待地将我和李道平去拜访徐老的事,一五一十地告诉他,并着重指出:"徐老人老心不老,在他有生之年还要带个'关门弟子'。"

王永昌得知这一消息非常高兴,坦诚地对我说:"我正愁求师无门呢,这不仅是我的心愿,也是我父亲早有的心愿。"

我告诉他:"徐老不仅是最优的古琴老师,为人也和蔼可亲,若拜他为师是人生的一大幸事。而你爱好乐器,擅长弹拨乐,平时你又爱看国学、史学书籍,还略知医学、佛学要领,这对解读古琴乐曲定有帮助。"王永昌如数家珍地告诉我他家有哪些乐器,有我给他的琵琶,还有一张祖辈留下来的年代久远的旧古琴。

我俩越谈话越多,兴奋异常,好像童话世界里最爱寻宝的阿里巴巴那样,心中默念着:"芝麻、芝麻,快快开门吧!"

事后,我回想起来,总觉得这是王永昌入室为徐立孙"关门弟子"前的一种圆梦的预兆,这也是一份天赐的良缘。

三则:名师出高徒

徐立孙先生是梅庵派古琴艺术的创始人之一,早在20世纪50年代就是全国著名的"四大古琴家"之一,他用毕生的精力培养了近百名弟子,影响深远。

王永昌入室为徐老的"关门弟子"有9年之久。由于徐老的精心传授和永昌的

专心学习,约两年学会琵琶,半年学会修琴,最终完成了古琴学业。徐老曾多次表态:"王永昌学习认真。练琴刻苦,成效显著。"

在这段岁月里,我与永昌兄接触频繁,有几件事我印象深刻。其一,在王永昌学古琴的起始阶段,我曾看见在他练习弹奏的琴谱上,画有好多符号,这表明他弹到此处,应注意些什么,怎样才能弹出最佳的效果等。而这些正是徐老弹琴几十年的经验积累。我觉得徐老的这种教学方法很实在,很实用,也很有实效。其二,这是1965年的暑假期间,王永昌约我去南京拜访古琴名家张正吟先生。张先生为人谦和,待人热情,见我俩是年轻学子,十分开心。他询问了徐老的健康状况、南通古琴界的动态及如何培养接班人的事等。随后,他拿出自己心爱的古琴,请王永昌弹上几曲。王永昌非常高兴,十分投入地连弹几首。张先生频频点头,声声称赞道:"王永昌你学琴时间虽不太长,但曲曲见功底,你是我所听到的梅庵琴人中弹得最好的,你不愧为徐老的得意门生,这也是我们最期待的。"当场,我听了张先生对永昌如此高的评价,颇感庆幸也很受鼓舞。其三,徐立孙老先生仙逝于1969年12月10日,当时我并不知晓,事后还是王永昌对我说的,他十分沉痛地告诉我:"恩师在病重之际嘱咐家人将自己珍藏多年、全家唯一的明代《神奇秘谱》转赠给他。"(徐老去世两周后,其子徐霖将此谱题字并赠送永昌)说到这里,我心生疑团:"徐老为什么不将心爱之物留给自己的子孙,而传给了外人呢?"再想,徐老的这一公心举措定有深意。他曾多次想选一位"衣钵传人",这大概是他最终的定局吧。

王永昌于2012年荣获古琴艺术梅庵琴派国家级代表性传承称号命名,我作为他的挚友,专门为他在南通非遗工坊的一座亭子间拍摄了一张具有见证这段历史的抚琴小照,并题小诗一首:

> 梅庵传承人,
> 抚琴五十春。
> 一生琴为伴,
> 琴声情更深。

也谈梅庵琴派的传承和发展
——从王永昌老师纠正"对梅庵琴学五个错评"讲起

宁 宁

梅庵琴派是近代崛起的重要古琴流派。自从1917年由王燕卿宗师开宗立派以来,一百多年间,发展迅猛,声名远播。她不仅在中国琴坛拥有最广泛的受众,还风行于欧美等地,蜚声海内外。目前在台湾的年长琴家甚至几乎悉数出于梅庵传承。在北美,梅庵琴派一枝独秀,几乎成为习琴的代名词。同时琴派重要的著作《梅庵琴谱》于1931年刊印后,在大陆、香港、台湾等地多次重印,至今已再版14次之多,1983年还被翻译成英文版出版,是近现代发行最广、出版最多、影响极大的古琴谱本。

在20世纪古琴史上,拥有梅庵琴派这样广泛影响力的,可以说是绝无仅有。一个如此迅猛发展的琴派,在引起广泛关注和学习的同时,也难免引起偏颇质疑和错评。这些错评主要指向了梅庵琴学在琴史、琴论方面的五个命题。

其一,琴史方面,关于王燕卿先生的古琴师承问题。在《中国音乐词典》《琴史初编》《中国大百科全书》《辞海·艺术分册》《桐荫山馆琴谱》《梅庵琴谱》等著作里,都已明确刊介王燕卿先生的古琴老师为王冷泉先生。可是,在1991年《艺苑》第二期刊登的茅毅文章———《〈中国音乐词典〉和〈琴史初编〉的两处错误》却错误评点王燕卿先生的师承为王露先生(比王燕卿先生小11岁)。试问梅庵琴派自开派以来已近百年,早已开枝散叶,琴家辈出,若连开派宗师的师承何处都未搞清楚,梅庵琴派的所有弟子岂非皆需掩面? 为此,作为梅庵琴派第三代的领军人物,王永昌先生当仁不让挑灯撰文,于1992年在《艺苑》第二期发表《为〈中国音乐词典〉和〈琴史初编〉辩正——评茅文》的文章,专门针对这篇错误的评论做出了反驳与

纠正。

其二，无独有偶，在1997年，《中国音乐学》第一第二期刊载了吴文光文章《琴调系统及其音乐实证》，文中认为第二代梅庵派古琴大师徐立孙先生在古曲《幽兰》的打谱定调是错误的（注：新中国成立以后，为响应中央号召，徐先生曾为古曲《幽兰》打谱并定其弦为慢三弦的"宫""商""角""徵""羽"）。针对这个错误的论断，王永昌先生在2005年发表了《谈谈不宜用西乐乐理分析品评中国古琴曲——为〈幽兰〉学术研讨会而作》的文章［刊于2005年（乙酉）《琴道》第七期］，系统地阐述了以西乐理论来分析古琴音乐，无疑为削足适履，而错评中用西乐理论作为评价传统曲目定调的论断，显然是站不住脚的。不仅如此，王永昌老师的这篇文章，还从我国周代至《幽兰》传谱之时（公元494到590年）这一期间，历代所有黄钟律的绝对音高和《幽兰》定调的关系等原理，详细而科学地论证了他的古琴恩师徐立孙先生对《幽兰》打谱定调的正确性。

除此之外，梅庵琴派作为一个异军突起的流派，针对其主要琴学著作《梅庵琴谱》的相关理论，各种武断的错评和质疑也时有发生。

例如在1992年《艺苑》第二期茅毅的文章《〈梅庵琴谱〉的两项错误——兼答王永昌君》不但未对之前其错误评论中提及的王燕卿先生师承问题有自省和纠正，还对《梅庵琴谱》琴学的"仲吕变徵论"以及"旋宫转调"的理论进行了错误的判断（错评之三、之四）。

为此，王永昌先生不得不再次撰写文章《二论〈梅庵琴谱〉》以及《古琴三调论》，洋洋五六万言，以正视听。这两篇文章，不仅论证了《梅庵琴谱》"仲吕变徵论"和"旋宫转调"中"黄钟调与大吕同调"等理论的正确，而且还对自宋代以来文献中的古琴"旋宫转调"的五套方式进行了系统的阐述，并在此基础上进一步推演出完整的十二套方式。这两篇文章分别发表于1995年成都国际琴会和由唐中六主编的《草堂琴谱》上（《草堂琴谱》首版为2004年路石堂刊本，二版于2019年8月重庆出版社出版）。

事实上，关于"旋宫转调"理论，在《梅庵琴谱》中，早已有明白的结论性的字句。谱中写道："黄钟调与大吕同调，太簇调与夹钟、姑洗同调，仲吕调与蕤宾同调，林钟调与夷则、南吕同调，无射调与应钟同调。"而且还有与此论密切相关的"小问题"——即《梅庵琴谱》中的"转调"（按：转弦法即改变弦调）之"慢宫变角法"

第四章 琴思文论 163

和"紧角变宫法",所谓"小问题"即指旋宫转调的大问题解决了,这一"小问题"也就迎刃而解了。

然而,对于《梅庵琴谱》中理论的质疑声并未就此终止,2010年6月出版的《琴曲集成》第29集在《梅庵琴谱》章节前的简介中写道:"以六寸七分五厘为仲吕,当然大误。北大《音乐杂志》有文驳之(错评之五)。至直以紧角为宫及慢宫为角之法变调,虽令实用,却欠周妥。主三弦为宫,而讳言大吕等同调之理,亦见粗犷。"(与错评之四相同)

这段评论不仅提及之前的旋宫转调理论,另外又提到"六寸七分五厘"则是针对《梅庵琴谱》中【十二律说】之内容"仲吕为六寸七分五厘,此数由黄钟四分损益而得"的理论。不过,令人疑惑的是,假如要对于一个重要琴学流派的琴学理论做出"大误""讳言""粗犷"的结论,难道不应该是辅之以严肃严谨的论证和资料考据吗?为何却只有在简介中的寥寥泛言,随后却无任何严谨论证,就武断地得出结论,此举无疑有流于轻率之嫌,更何况,此评论本身根本就是错误的。

针对这段评论,王永昌先生发表了振聋发聩的学术文章《三论〈梅庵琴谱〉》(刊于《梅庵琴派研究》王廷信主编,2020年10月东南大学出版社出版)作为回应和辩正。结合之前的《二论〈梅庵琴谱〉》和《古琴三调论》(见前文),是非对错不难一窥究竟。其中《三论〈梅庵琴谱〉》,是以大量的参考文献和数据与严密的数学性论证相结合,科学论证了梅庵琴派的琴论"以六寸七分五厘为仲吕"是正确的,整篇文章更是论述严谨端正,文辞考究,挥洒自如,让人慨叹。至此,琴界再无质疑声音。

自20世纪90年代至今,王永昌先生在国内权威性等学术刊物上先后发表了数十篇有关梅庵琴学以及更广泛的研究论文,总篇幅约60万字。这些成果不仅丰富完善了梅庵琴派的琴学理论,促进了与各地琴届的学术交流,也扩大了梅庵琴派的影响力。

其实,对于任何一个琴派而言,如果在琴学问题上确有不足和错误,当然不会拒绝任何有益和善意的提醒和指正,然后应当谦虚求证,有则改之,无则加勉。但同时,对于加诸其身的那些不假思索甚至是毫无根据的错误评判也必须本着客观公正的理念加以辩正和纠错。设若对于一个影响深远的流派,其创派宗师连师承都被推翻,而第二代最重要和首要的代表人物在打谱时连定调都不懂而搞错,这个琴派的传承是不是有点"离谱"?而任何琴派在琴学问题上,如果确有类似本文

以上列出的对梅庵琴学的五大错评的话,这个琴派及其琴人又没有能力去纠错,是不是很黯然失色?对于一个琴派自身而言,更应该自省和自查,自学研究,精益求精。如果连自家的琴学理论都没有学扎实学通透,面对别人质疑乃至错评没有胆量和能力去回应和开口,更没有一位能够确凿纠正这些错误言论的琴家,这个琴派是不是也岌岌可危了?

以上这些对梅庵琴学五个错评的文章篇幅大都较短,有的只是没有论证的寥寥数行之结论,而王永昌老师纠正这些错评的文章大都数万之言,可见对学术问题轻率臧否的做法要不得,一定要确凿论证,反复考量,严肃论述。在对待学术论证的态度上,王永昌老师极其严肃真诚地提出"应当过滤一切非学术元素,进行学术研究"。而在某篇错评描述中提到的"第三者说"和"第四者说"本就很不严谨,作为文学描述,大可臆想,但是作为一篇定论的学术文章,是万万要不得的!因为没有任何旁证人可以佐证你的说法。一个历史人物,要在当时的历史环境中去寻根究底,并找到所有前言后语的来由和条件,找到全部的证人,谈何容易?又如何能轻言结论?最终只能是一种主观臆断。所以,对待前贤的相关判定要慎之又慎,因为这些已经逝去的大师们不可能跳出来跟错评者来一场辩论去刷洗自己的"冤屈"的。

一个好的古琴流派传承对中国古琴艺术的发展所起到的作用和影响是巨大的,时光回溯到1920年,在上海晨风庐琴会上,王燕卿先生携弟子徐立孙初次亮相于全国琴界精英名流面前,一曲《平沙落雁》,直接"惊倒一座"(查阜西语),拔得头筹,并从此形成梅庵琴派与耆宿名彦北方杨时百主盟琴坛南北的局面,树立了梅庵琴派重要的主流琴学的地位,在古琴的发展历史中抹下浓重一笔。这种局面与王燕卿先生自身学养深厚和出类拔萃的琴学功底密不可分。而之后的百年中,无论是第二代琴学大师徐立孙先生,还是第三代琴家王永昌先生、吴宗汉先生,无一不是秉持严肃严谨的治学作风,在琴学研究和教育中勤耕不辍,努力继承和发展着梅庵古琴文化传承,培养出许多优秀的琴人。百年之前梅庵已立,百年以后的梅庵新一代琴人如何能在当下古琴文化传承的历史大洪流中再次书写属于自己的辉煌?我辈当自省,自爱,自强!只有本着对学术研精究微的严谨态度不断发展和提高自身,无论是琴学理论还是演奏技艺,要勤于互相交流,取长补短,不要自以为是,闭门塞听,道听途说。更应不断加强自身文化和人品修养,努力精进,追寻前辈的足迹,才能重新复苏古琴文化精神,扛起传承的重任。

第四章　琴思文论

王永昌古琴教育思想初探

周 锐

一、王永昌古琴教育思想概述

古琴艺术梅庵琴派国家级代表性传承人王永昌老师作为中国当代著名古琴演奏家、古琴理论家已为大家熟知。其实,王永昌老师也是当代非常重要的古琴教育家。王老师的亲授弟子百余人,从弟子们的学琴年龄来分,有尚未成年时就拜师者,有青年时学琴的弟子,亦有中年时方结缘古琴的学生;弟子们来自全国各地甚至海外,其中大部分弟子来自江浙沪地区;从弟子们的学历来看,绝大部分弟子受过高等教育,多名弟子为硕士、博士研究生;众多弟子中,一人获评古琴艺术梅庵琴派江苏省省级传承人,七人获评南通市市级传承人,另有弟子获评其他省市各级政府评定的古琴传承人。更为重要的是,在学琴的过程中,王永昌老师言传身教,其深刻的古琴教育思想对弟子们的古琴观、人生观与价值观产生了深远的影响。王永昌老师的古琴教育思想可以从如下几个方面进行阐述。

1. 古琴传承过程中的"厚古立新"思想

列入世界非物质文化遗产名录的中国古琴艺术是中国民族音乐的瑰宝,也是中国传统文化的精髓之一。曾经几何时,习琴者寥寥无几,一些琴派与琴曲一度面临失传的境地。可喜的是,近些年来,对古琴艺术的保护与传承工作已受到各级政府的高度重视,特别是对各级古琴传承人的评定与古琴传承基地的建设,在很大程度上保证了古琴艺术的可持续发展。在政府的支持与推动下,古琴也在社会上逐渐红火起来,学琴的人越来越多,而且其中大部分还是年轻人。但对古琴如何进行传承与发展,古琴界似乎有着不同的看法。其中有些看法未免显得极

端,比如说有些人认为应该对古琴的记谱方式进行"创新",可以用五线谱或简谱代替减字谱,这样便于学习与推广;还有些人认为,应该多创作一些现代的类似流行音乐的古琴曲,这样可以让古琴更受欢迎。面对纷纭众说,王永昌老师就古琴传承提出了"厚古立新"的理念。王永昌老师认为,中华五千年优秀的传统文化中蕴含着取之不尽、用之不竭的宝藏。就古琴而言,古人在几千年的历史长河中为我们留下了3 000余首琴曲,这些琴曲犹如一个巨大的音乐宝库,等待我们后人去挖掘。由于种种原因,3 000余首琴曲中目前可以直接演奏的仅百余首。由此可见,通过打谱等工作对"古"琴曲进行继承与发展是古琴传承中一项极其重要而又艰巨的任务。古琴减字谱中蕴含极为丰富细致的古琴演奏技法,是古琴有别于世界上其他任何一种乐器的重要特征,是古琴作为古琴本身的重要基因。如果将古琴的记谱方式更改成西乐的五线谱或简谱,古琴将逐渐丢失自身许多细致入微且极富特色的演奏技法,古琴将不再是原来的古琴。除对古曲与古琴演奏技法的传承外,王永昌老师特别强调习琴者自身的道德修养与文化涵养。众所周知,古琴在古代作为文人音乐,弹琴本身也是修身养性的过程,那一首首琴曲更是寄托着古人的精神追求。这也是现代习琴者最需要向古人学习的地方。然而,事物总是不断地向前发展的,古琴也不例外。王永昌老师认为,除了"厚古",在古琴传承方面也要"立新"。首先"立新"是在认真全面而科学地分析前人成果之上的创造与再创造,"新"不同于"古",但必须蕴含"古"的优秀基因;其次,在新时代的文化背景下,在21世纪新的音乐语境中,当代琴人对古曲的打谱,对新曲的创作洋溢着新的时代风貌,今人在这崭新的广阔天地中将大有作为;再次,当代琴家应该立足古琴的已有理论,进一步地深入研究,大胆地推陈出新,从而不断地丰富与完善古琴的理论体系。由此可见,"厚古立新"是王永昌老师在古琴传承问题上的基本理念。

2. 还原"文人音乐"本质的古琴学科体系建设理论

近年来,各大音乐学院也较为重视古琴专业的学科建设,初步形成了古琴专业本科教育到硕博培养的古琴学科体系,为我国培养了一定数量的古琴专业人才。但是,目前音乐学院古琴专业的古琴教育仍然存在明显的问题,如中国优秀传统文化教育教学的不足、演奏风格同质化倾向、音乐学知识结构仍以西乐理论为主导等。针对这些问题,王永昌老师提出,建构以"文人音乐"为本质特征的中国古琴学科体系是当前古琴教育特别是古琴专业教育教学急需解决的重要课题。

众所周知,古琴在古代文人心目中有着神圣不可替代的位置,所谓"左琴右书",古琴艺术在一定程度上超越了音乐的范畴,成为寄托古代文人精神追求的重要载体。与此同时,古代文人在琴曲创作、弹奏技法及古琴乐理等方面的成就也奠定了古琴作为中国"乐器之王"的地位。王永昌老师认为,古琴的中国文人音乐隶属就是古琴的灵魂,这也是中国古琴独树一帜于世界音乐与文化之林的根本。王永昌老师指出,作为学科的中国古琴学,若还原其文人音乐的本质或灵魂,应该涵盖古琴演奏学、古琴文化学、古琴作曲和作品分析学、古琴打谱学、琴史研究等十余个子项。王永昌老师认为:"古琴演奏学包括有关古琴演奏在纵向与横向的方方面面,如何将传统的几千年薪火相传的口传面授和量化教学有机结合,如何将古琴文人音乐的隶属之深厚文化积淀和符合生理结构与文化价位的基本功训练有机而最佳结合,我们需要对其进行广泛而深入的探讨。"[1]谈及其中古琴文化学,王永昌老师特别强调,我国历代以来咏琴的古诗词和楹联就远超过千首,这些应当是当今音乐学院古琴专业之绝佳教材。中国古琴的作曲,比西乐系统性作曲理论早了千年以上。王永昌老师提出,我们应在深入研究古曲的基础上,结合现代治学在学科建设方面的方法论,建构独树一帜于世界音乐之林的古琴作曲和作品分析学。古琴打谱学则是古琴学科建设中的重中之重。绝大部分史传琴曲至今仍然休眠式的沉睡在以《琴曲集成》为代表的大约一百五十余部历代琴谱中,古琴打谱是当代琴人义不容辞的责任。总而言之,还原古琴作为"文人音乐"本质的古琴学科体系建设任重道远,我们仍有很长的路需要走。

3. 基于古琴流派的系统性精教细学

古琴流派是琴人在长期的古琴艺术实践中形成的相同或相近的艺术风格。这种相同或相近的艺术风格一般取决于地域特色、师承源渊、所传琴谱、艺术观点与演奏风格等因素。精彩纷呈的古琴流派一方面体现着古琴艺术在各个历史阶段的发展水平,另一方面也生动地呈现出古琴艺术的百家争鸣与百花齐放。不同的古琴流派在传承与发展中形成了鲜明的个性特征,这种多样化风格的存在,"进一步丰富了古琴音乐的表现力"[2],从而极大地推动了古琴艺术的向前发展。王永昌老师作为古琴艺术梅庵琴派的国家级传承人,几十年如一日,在家乡南通传授梅庵琴艺,求学者从全国各地甚至海外慕名而来。梅庵琴派"以其浓郁的韵味,独特的句法,鲜活的动律而标新立异于原有各大琴派"[3]。在几十年的古琴教学中,

王永昌老师始终坚持一对一教学。从系统地学习梅庵琴曲到古琴乐理的讲解,再到古琴历史与文化知识的传授,王老师的精细化教学让学生终生受益。如前文所述,多名学生在古琴艺术上已有所成,有的成为古琴艺术省市级传承人,有的成为著名斫琴家,还有的成为古琴艺术的热心传播者。王永昌老师的古琴教学乃基于古琴流派的系统性精教细学,其中至少包括如下几方面重要内涵:首先,古琴学习应该以系统性学习某一琴派琴曲开始,从简到难、由浅入深,从而为习琴者打下坚实的琴学基础,切忌蜻蜓点水、浮光掠影式的学习。在本流派坚实基础与艺术精髓的切实掌握中,重视其他流派著名琴曲的学习。其次,古琴老师应坚持精细化教学,借助琴谱的一对一口传心授仍然是精细化教学的重要保证,不管是在琴道方面,还是在琴艺方面,老师需要做到言传身教,从而使学生在演奏技术、文化修养与道德情操等多方面都有收获。再次,对有潜力的学生要重点培养,并鼓励他们勇攀高峰。正如梅庵派古琴大师徐立孙所言:"学生在寻找老师,老师也在寻找学生。"那些出类拔萃的学生不仅自身在古琴上能够学有所成,而且能够推动琴派乃至整个古琴艺术的发展。当学生的琴艺达到一定水平时,应该鼓励并引导学生在名曲学习、古琴打谱及理论创新等多方面取得突破。王永昌老师的这种基于古琴流派的系统性精教细学,无论对老师还是对学生都有着很高的要求,但是这种教学理念与方式既保证了教与学的高质量,又能最大限度地挖掘与培养新一代的优秀琴人,这在当今的古琴教育界显得十分弥足珍贵。

二、王永昌古琴教育思想对于当今中国音乐教育的价值与启示

五千年的中华文明蕴含着悠久深厚的历史与博大精深的文化。中国民族音乐是当今世界上溯源最为久远而又长流不绝的东方古老音乐文化的代表。弘扬民族传统音乐,培养中国传统音乐的传承者是中国音乐教育的一项重要使命。众所周知,进入近代后,中国音乐发生了转型。西方音乐的引入,一方面促使新的音乐元素开始萌芽,刺激了新音乐的产生与发展;另一方面使中国传统音乐受到影响并发生嬗变。毫不夸张地说,当今国内学校的音乐教育基本上是建立在西乐理论体系的基础上。颇为讽刺的是,不少人已经习惯于用西乐的标准赏析与评判中国民族音乐,人们似乎忘了中国传统音乐与西方音乐分属不同的音乐体系,虽然它们之间存有共性的地方。可喜的是,越来越多的有识之士开始认识到这一问题,并努力改变中国民族音乐教育的这种异化趋势。此时此刻,王永昌老师的古

琴教育思想对当今中国音乐教育特别是中国民族音乐教育有着特别的价值与启示。首先,王永昌老师提出并回答了一个核心问题:中国古琴的灵魂是什么?只有牢牢把握古琴的灵魂,并与其共舞,为其耕耘与服务,中国古琴才能绽放出其高古优雅而又青春绚烂的艺术之花。同样,我们也应该进一步追问中国民族音乐的灵魂是什么,唯有弄清楚这一问题,我们的民族音乐教育方能走在正确的道路上。其次,王永昌老师关于古琴传承的"厚古立新"思想对于中国民族音乐传承与发展有着重要的启示:在我们的民族音乐教育中应该传承什么?如何传承?又如何创新?"厚古立新"已经为此进行了基本的回答。再次,我们的音乐教育在注重效率的同时如何提升质量,王永昌老师基于古琴流派的系统性精细化教学与言传身教,应该成为中国音乐教育特别是音乐人才培养的范本。

参考文献

[1] 王永昌.古琴睍要——中国古琴需要厘清的一些问题[M]//唐中六.古琴清英.成都:四川人民出版社,2013:26-37.

[2] 顾梅羹.琴学备要(手稿本)[M].上海:上海音乐出版社,2004:876-913.

[3] 王永昌.梅庵韵风古,乐苑琴派新——论梅庵琴派并敬献给古琴名家徐立孙先生百年诞辰[J].七弦琴音乐艺术,1998(1-4).

琴乐浅议

崔立正

一、引言

古琴艺术自2003年成为世界非物质文化遗产以来，由鲜为人知的式微境况渐至方今广为传播之局面。各地古琴社与古琴协会等组织，蜂拥群出，各种古琴培训机构也争相开张，学琴、弹琴的人数屡创新高，各种规模的斫琴作坊、厂家接踵成立，售卖古琴的商家在各地也不断增加。古琴界呈现出一片看似欣欣向荣的景象，仿佛古琴文化的全盛时期到来了，古琴似乎成为一个方兴未艾的产业，出现了中国古琴艺术文化史上的一个未曾有过的奇特现象。列于传统文化中"雅人四好"之首的古琴小众精英文化正演变成一场泛通俗化盛宴。《道德经》有言："众人熙熙如享太牢，如登春台。""万物并作，吾以观复"在古琴文化之树葳蕤沃若的繁荣表面之下，却沉潜着一股书写古琴文化枯树赋的琴坛熵力，导致正统古琴文化的快速衰变。当今古琴文化景观的泛大众化、泛娱乐化、泛浮躁化，正在消费、侵蚀传统古琴文化基因组。琴坛似乎已不屑"琴家"这样的称号，而出现了不少"名家""大师"等头衔的亚文化效应，助燃了焚毁正统琴文化泰山生态系统的野火，古琴体系性西乐化趋向亦将导致传统古琴文化的异化与道统文化基因的嬗变，上述现象渐渐汇成中华传统古琴体系中的文化变异之负能量，影响着正传古琴道统理法文化命脉的延续，致使学界早已正确定位的古琴文人音乐属性减弱、衰落甚至可能消亡。古琴界有文化担当，有文化身份自认、自省、自觉、自信、自守的有识之士如不假思察，不正视听，不为正统古琴文化护法、宣法、正法、普法、传法，那么正统古琴文化的道统法脉将面临"乐陶陶"的自我消失的危机。北宋五子之一的张

载留下了"为天地立心,为生民立命,为往圣继绝学,为万世开太平"如是之横渠四句教。我等学人,为使中华传统古琴正统文脉不致湮灭,理应敢为正统古琴文化所面临的异化、西化现象和泛商业化现象而吹哨,也敢于为中华古琴道统站位发声,使之回归中华五千年优秀传统文化之根,回归古琴文人音乐的本源,回归真正的文化自信。

二、古琴乐器论与道器论

古琴是"道器"还是"乐器"的命题之争在社会上已经流传很久了,有颇具名望者一直否定古琴是"道器",认为古琴仅仅是"乐器",在各种场合多次公开发表此言论,在古琴圈产生了不小的影响,误导了一大批不明所以的弹琴的人,就本质而言岂不是在更改中国传统古琴文化基因的道统脚本?!

古琴,历史上一直称其为"琴",今天之所以谓"古"是因为强调其始源于先秦上古时期,有其特定的民族属性、文化属性和文明属性,有其专属深刻的华夏文化道统基因属性。为区别于其他当今称为"琴"的各种乐器,更加区别于西方的"钢琴""提琴"等等,因而称之为"古琴"。如果我们剥离了古琴的这些属性,那么它深刻的一切内涵将被淹没,其独特的民族密码、文化密码和文明密码将会失译。

在物化世界里,我们肉眼所能见到的光波波段是非常有限的,红外线和紫外线以及之外的光线,我们就无法看见;超声波和次声波,我们的耳朵也无法听见。宇宙中的暗物质与已知物质的比值之大,人类无法想象。虽然我们的肉眼看不见,其实它们都是客观存在的。

古代典籍《管子》《庄子》《鬼谷子》等文献与佛经文献里都有"其大无外、其小无内"这样的论述,天体物理学认为太阳系之外有银河系,银河系之外有河外星系,佛经中的三千大千世界学说认为三千个类似银河系的星系组成了第一层小宇宙,三千个小宇宙组成了第二层宇宙,三千个第二层宇宙组成了第三层宇宙,以此类推,那么宇宙是有无穷层数的,是无限大的,人类的想象力无法穷尽其大,中国古人称其为"无极"。当代物理学已经发现的最小的粒子是上夸克、下夸克、顶夸克、底夸克、奇夸克、粲夸克这六种夸克,而超弦理论则认为一切粒子都是一维弦的不同振动模式,是另外一种探索模式。而粒子物理学标准模型预言的自旋为零的粒子,即希格斯玻色子(Higgs Boson),亦称上帝粒子(God Particle),至今依然未被探测到,往微观维度追查下去亦是无穷无尽的小,这与佛经中所说的"一粒沙中

含有三千大千世界""芥子纳须弥"之论不谋而合,宇宙的至大与至小两极是人类都无法尽知而须不断探知的。《道德经》对此则生动地描述为"道之为物,惟恍惟惚。惚兮恍兮,其中有象;恍兮惚兮,其中有物;窈兮冥兮,其中有精,其精甚真,其中有信"。

盲人看不见任何鲜花的颜色,这些鲜花在明眼人眼里绝对是缤纷而美丽的。与此类同,只看到古琴的乐器属性的一面,就断然否定古琴道器属性的全面,都只是把已有的外象的围知而当成所有而已。毋庸置疑,古琴当然是乐器,但绝不可否认,完整的古琴观则是道器。如果对古琴史稍作考察,我们就会发现古琴还曾是因道设教的盛世依天道、行王道、达治道的治化之器。但在当今的情况下,如果古琴在泛大众化、泛娱乐化、泛商业化的蓝藻一直浸染之下,那么古琴天然纯净的碧澄澄湖水也必然面临生态变异的危机。古琴也会沦落为"名器""利器"——是某些群落的人利用来追名之器、逐利之器,这是很值得忧虑和防范的。

古琴毋庸置疑是乐器,但在本质属性上,在更广泛的领域里却是道器。此处所谓的"道器",并非为道教中道士所用之器,而是指与天地宇宙大道相合之器。《庄子·天道》篇载:"天道运而无所积,故万物成;帝道运而无所积,故天下归;圣道运而无所积,故海内服。"此言喻示天地宇宙运行自有其内在规律,人类社会的治理也有其方略。《中庸》曰:"天命之谓性,率性之谓道。"意为天体宇宙有其特定的性质,遵从顺应它的规律就是"道"。《易经·系辞》云:"一阴一阳之谓道。"是以昼白夜黑的运转规律,包罗万象的把天、地、人所有显隐对立统一的景观,乃至其中千变万化的份额对比均概括其中,实质就是概括于"道"的理念之中,这个天地运行的基本规律也就是道的表征。

如上文所述,宇宙空间向宏观和微观两极延展,星体与微观粒子无穷无尽,这些微观粒子与宏大的星体的运转,莫不有其规律,这个规律就可以称为天地宇宙之道,"其大无外、其小无内"无穷无尽之处,即为"无极",道贯太极、无极无处不在、无时不有。古圣先贤制琴之时,依天圆地方、山水凸凹之象制琴器,参星体、五行运行五宫之机而合五音、五调并制五弦,仰观地球在太阳系中运转的不同位置而演十二辟卦之一年十二月不同时机,依地气动而冲破管膜发出不同频率之音依序而成黄钟、大吕、太簇、夹钟、姑洗、仲吕、蕤宾、林钟、夷则、南吕、无射、应钟十二律吕,《礼记·月令》对此有详细的论述:孟春之月,律中太簇;仲春之月,律中夹钟;

季春之月，律中姑洗；孟夏之月，律中仲吕；仲夏之月，律中蕤宾；季夏之月，律中林钟；孟秋之月，律中夷则；仲秋之月，律中南吕；季秋之月，律中无射；孟冬之月，律中应钟；仲冬之月，律中黄钟；季冬之月，律中大吕。以上记载都是古人科学实践之录述，而《管子·地员》篇以三分损益法生出十二律与公元前古希腊毕得格拉斯学派的五度相生律之法有异曲同工之妙，更加说明宇宙中的音律之道本自存在，明朱载堉深研其数后在世界历史上第一次推导出了十二平均律，经传教士远播西方成为西方十二平均律的原本依据。

古人将十二律吕与十二月、十二地支以及易经六十四卦中的十二辟卦相结合，在十二律吕中依阴阳变化之道，据十二辟卦取律吕之十二种组合而归为宫、商、角、徵、羽五大调，并加变徵与变宫形成七声音阶，梅庵派独特的异于他派的蕤宾为变徵，而以仲吕为变徵论在琴界曾被围视浅学者攻讦，此犹夏虫不可语冰。变徵为仲吕实为中华琴道七声音阶之正法眼藏，合于天地阴阳变易之道，与西乐七声音阶也不谋而合。十二律吕不仅在宏观处与十二辟卦十二月相合，于中观处亦与十二时辰相合，于人体生命科学十二经脉亦异质同构，依五行而生之五音与五调之曲与人体五藏亦相互应合，从而影响人的情志变化与身体机能状态。中国最早的医学经典《黄帝内经》对此多有论述。《灵枢·邪客》篇记载："天有五音，人有五脏；天有六律，人有六腑。"《素问》之《阴阳应象大论》与《金匮真言论》明确指出"肝属木，在音为角，在志为怒；心属火，在音为徵，在志为喜；脾属土，在音为宫，在志为思；肺属金，在音为商，在志为忧；肾属水，在音为羽，在志为恐。""商为肺之音，轻而劲也；角为肝之音，调而直也；徵为心之音，和而美也；羽为肾之音，深而沉也。"宫调琴曲对应人体五脏之脾胃，为中宫之乐，商调对肺、羽调和肾、角调宜肝、徵调和心，有相应脏器异常的可听相应的曲调琴曲，对康复大有裨益，《素问·金匮真言论》载有运用之法："宫为脾之音，大而和也，叹者也，过思伤脾。可以用宫音之亢奋使之愤怒，以治过思……"这在最近方仓医院亦有实际运用。说明古琴琴体、人体、星体具有取象比类的异质同构性，具有内在相和合的共振频率，略举以上中华史存琴观，已足见古琴仅为乐器论者之窄视和舛误，正如荀子《乐论》一文所说的"犹瞽之于白黑也，犹聋之于清浊也"。

笔者曾在人生低谷阶段御梅庵派《挟仙游》一曲，其间情不自禁地嘴角上扬，心畅绪和，数遍之后始觉乃其曲之玄功妙用。道洪微至极无处不在，所谓"形而上

者谓之道,形而下者谓之器"。合和大道显形为器为琴,合和大道形而中者为之人、谓之真人、得道高人,故此古琴的潜隐本质和全面实为道器,其部分显象功能为乐器。《大学》有言云:"物有本末,事有终始,知所先后,则近道矣。"故知古琴"乐器论"仅为见木不见林、管中窥豹耳。我们应反躬自省,我们的认知水平已与当代的大智高贤相去甚远,遑论与经过五千年历史的实践验证的华夏人文智慧相形殊途。古希腊德尔斐神庙的门楣上刻有一句话:"人啊,认识你自己。"康德亦曾曰:"有两项事情让其心存敬畏,头上的星空与心中的道德律。"故此我等学人对前贤之智慧应谦逊恭敬,心存敬畏,见贤思齐,见善思迁。正如《中庸》所谓:"天命之谓性,率性之谓道;修道之谓教。道也者,不可须臾离也,可离,非道也。是故君子戒慎乎其所不睹,恐惧乎其所不闻。莫见乎隐,莫显乎微,故君子慎其独也。"当代梅庵派古琴代表人物王永昌先生曾说:"古琴真的是博大精深的,任何一个人、任何一个最聪明的人、任何一个奇才,你一辈子弄古琴,也只触及它的冰山一角。"

唐代永嘉玄觉禅师证道诗云:"一性圆通一切性,一法遍含一切法,一月普现一切水,一切水月一月摄。"道存在于宇宙万事万物之中,在不同的层次有不同的体现形式。古琴既是因道成器,大道必自然展现在古琴的方方面面。兹分列如下:琴器有斫琴、髹漆、制弦、安弦之道,更有取象比类之道。琴律有律吕阴阳损益之道;琴调有旋宫转调之道;琴谱有制谱、读谱、打谱、传谱之道;制曲有题材、体裁之道;指法有运用体系运指之道;演奏有流派风格之道;意境有审美取向之道;曲趣有包罗万象琴思之道;传承有道统法脉传统、承统之道;等等。

以旋宫转调之道而言,愚之恩师梅庵琴派国家级代表性传承人王永昌先生数万字的《古琴三调论》将历史上见存的用之于实践的五种旋宫转调法梳理出来:以三弦仲吕为宫的宋姜夔的紧五慢六法、宋徐理与元陈敏子的紧十慢一法;以三弦黄钟为宫的明朱载堉的紧七慢四法、梅庵等齐鲁琴系的紧九慢二法、现代查阜西的慢十一法。从"紧慢"次数之和为十一加原调之"一"共为十二的规律揣度:理论上尚有七种潜在的旋宫转调法尚未付诸实践,恩师在此文中探赜索隐、钩沉致远,将其一一详细推导出来,以成十二旋宫法,或称十二律调法。2013年左右余得拜读恩师此文废寝忘食者达三昼夜始明其道,末学心悦诚服、五体投地!古琴学中这一旋宫转调之命题(七根琴弦、五音、十二律三者旋宫),历史上无人做全,老师做全了;而且是终极版,无法增删;可作"工具书"使用。可见其学术高度、深度和

第四章 琴思文论

广度之三维臻善！后人进行学习研究就可以将十二旋宫法作为定律性使用了。

下面谨就指法之道谈一些浅见。历朝历代琴家对此多有论述,如《唐陈拙指法》《则全和尚节奏指法》《乌丝栏古琴指谱》《存见古琴指法辑览》等等,窃以为明代琴家徐青山的《溪山琴况》中关于指法运用之道之论述不唯集前人之大成,亦深得华夏琴道指法运转之真谛。溪山"和、静、清、远、古、澹、恬、逸、雅、丽、亮、采、洁、润、圆、坚、宏、细、溜、健、轻、重、迟、速"之二十四况,首重"和"字,在此况中,其谓:"吾复求其和者三,曰弦与指合,指与音合,音与意合,而和至矣。"此语言运指之道的宗旨,其法在"夫弦有性……故指下过弦,慎勿松起,弦上递指,尤欲无迹。往来动宕,恰如胶漆,则弦与指和矣"。这些论述基本简明扼要地阐述了古琴指法之关键,参破了运指之道的核心秘密。当今不少琴家,在演奏古琴时因右手不能默弦而频繁转头看右手,东张西望,有失大雅;但是很多琴家都遵古训,不看右手,反而对曲目的演奏更加心静手灵,更有益于曲目意境的深层次表现。宋代琴学著作《太古遗音》对此有如下论述:"目视左手,耳听其声。目不别视,耳不别听。心不别思,志不杂注,无问有人无人。又须尊严,如对长者。一则声韵雅正,二则感动幽明。""凡取声,不可造作,摇身作势。"弦有弦序,弦有弦性,曲谱中乐句之音律亦自有其先后衔接规律,所谓"右指控弦,迭为宾主",右手运指八法如同武术之桩功,亦有指桩功法,如同八卦掌之步法有其走位秘法,习之既久,自深谙其妙。御琴之左右双手,左手之用如同武术中之手,为门、为用,右手之用类似武功之腿脚,为步、为桩、为根、为本、为体。譬如武功高手过招,手眼一致,眼到手到,间不容发,绝无暇再去看自己的步子应该站在什么方位,此举不啻自行送命。这一现象充分显示华夏琴道指法运用之妙道在众多琴家、琴派中湮之既久矣。宋代《则全和尚节奏指法》指出:"凡学弹琴,先立指法。"笔者从恩师游,甫一学琴即以梅庵指桩授予,在学琴进程中于不同曲目中的特殊运用渐次训导其运指之道,因之得以窥其妙。梅庵始祖诸城王宾鲁手稿中亦有"按于老弦"之论述秘授,梅庵指法之道流传有法,承传有序。至于梅庵的"灵蛇过河""青龙过江"等指法能够轻松地实现徐青山所谓的"弦上递指,尤欲无迹。往来动宕,恰如胶漆"的指与弦和的佳境,可在七条弦上游弋有余,在琴坛独树一帜,当今琴坛名手多只知此指法其名,未知其实。当代琴坛某名家与下愚之恩师过从且密,尝做客于恩师家,以《关山月》一曲试手,互相交流,曲终则该名家颇赞此曲到底是梅庵派真传。

梅庵左手运指之坚实,在琴坛享有盛誉。1938年,张子谦先生与徐立荪先生相遇切磋琴艺,徐先生指出张先生"下指不实、调息不匀"。张先生并不以此为忤,还写下对联:"廿载功夫,下指居然还不实;十分火候,调息如何尚未匀",挂在墙上以为自勉。前辈们的童心、真心和琴心是何等高尚,当为我辈之楷模。

《溪山琴况》指出按弦不坚之弊:"古语云:'按弦如入木',形其坚而实也。大指坚易,名指坚难。若使中指帮名指,食指帮大指,外虽似坚,实胶而不灵。"当今琴坛运指未坚之弊,十之八九,比比皆是,屡见不鲜。按指不坚者,读者细细察之,可以遗憾地发现众多琴家多难避其咎。有甚者至八九十岁左手运指仍未知用中之道,未知运指如运枪之理,致使力布整手,五指戟张,食指笔直翘对观众,岂合运指之道,亦失仪礼之态。殊失道法自然、松静虚灵之妙谛。梅庵坚指用中之道遵循古法,徐青山论述为:"坚之本,全凭筋力,必一指卓然立于弦中,重如山岳,动如风发,清响如击金石,而始至音出焉,至音出,则坚实之功到矣。"明代《永乐琴书集成》所辑录的《唐代陈拙指法》道出了用指沉实的奥秘:"凡取声全凭手势下指,下指沉实则弦颤,弦颤着面则声圆。声震底面相响,象天地之气相呼吸也。"这是琴体与天地异质同构的取象比类、天地之籁与琴音同频共振的天地宇宙之道贯于琴器的展现之一。北宋《则全和尚节奏指法》对此也有强调:"指法之要:按欲入木,弹欲弦断。"运指坚实、沉实之道有心者可细细玩味之。

关于吟法,派外多以平面吟法,恩师另以三维立吟之法授余,余深服其妙。此外梅庵关于指法"伏下"一技,完全迥异于所有流派的独到之处在于不限右手,左手亦可灵活运用。民国以来第二代琴坛领袖查阜西1955年2月1日《致徐立荪书》一信中曾就此问题提出请教:"在录音及简谱中,均不能听出吾兄是如何倚杀扶之声。今观来示以'左伏'及倚泛音'倚杀易于呆滞'之语,是否吾兄并两弦之音一并倚杀耶? 唯弟等所见,凡倚杀,只将两弦中一弦之音倚杀,其余一弦,即后响之弦,并不倚杀也。"又如"搯撮三声"之法,梅庵也迥异于所有流派而有独特之处理,查阜西在《存见古琴指法谱字辑览》丛书中指出王宾鲁之"搯撮三声"一法:"与以往各家均不相同,可能也是有来历的。"

梅庵派的一套独特的指法体系,与正统武术、中华书法等为上古二圣心法一体之多用、殊途同归。恩师于不同曲目的传授过程中反复训余中锋、侧锋、顺锋、逆锋、藏锋、露锋、回锋、出锋、牵丝映带、玉环诀、连环诀、乱环诀等与书法笔法和

第四章 琴思文论

武术身法、步法异质同构的指法以及运气、行气、舒气、换气、贯气、养气等心法之不同运用。书中篆隶楷草行诸体,梅庵圣传左手指法系统亦多类同。某些曲目篆隶并作,某些曲目又雨夹雪,楷行兼施,酣畅时行草齐备,而镇派之曲《搔首问天》一曲之指法程式,诚琴界屠龙之术,门外琴人按曲亦不能谐声,乃琴中大狂草书之经典法帖,妙臻化境,操之实畅快,逸趣飞扬,有天人合一之神意。梅庵派指法体系运用之妙,精义尽在谱外,须梅庵嫡传、师门正统有道明师谱外别传、法外另授方可得。盖诸多之指法,三千多部现有琴谱中之述录未能尽其翔,梅庵谱中只是假借其中表述相近之指法名称标记之而略尽其意,具体实用因曲而异,因境制宜,随机应变,所谓水无常势、兵无常形、法无定法运用之妙,存乎一心。诸多梅庵秘传指法,恩师在传授示范之后,在后续学习中运用到相关指法时,恩师即用师徒间心意相通的字眼儿提示一下,我们就会做下去。譬如恩师说:"冲一冲",我们就知道是用那个特殊的指法,恩师座下吾等梅庵同门正传弟子于此必同声相应,发出会心一笑。要之,梅庵正传琴人"心、眼、耳、鼻、身、手、步"之传承皆有一定之次第章法。

从古琴史的宏观视野考察,古琴也是某些时代实现移风易俗、化育百姓、和谐天下的治化之道的载体,这是古琴作为道器的另一个层面的意义。

中国音乐分民间音乐、宫廷音乐、宗教音乐与文人音乐四大门类,当今音乐界公认古琴为文人音乐。因为琴史上著名的琴人主流是文人:孔子、蔡邕、司马相如、阮籍、嵇康、左思、陶渊明、赵耶利、董廷兰、朱文济、崔遵度、范仲淹、欧阳修、苏轼、郭楚望、徐天民、苗秀实、耶律楚材、严澂、徐青山等等,这是古琴为文人音乐的一个实证。此外,历史上亦有不少琴僧琴道:北宋的琴僧夷中、义海、则全,清末著名的琴道张孔山、秦鹤鸣(管平湖《流水》一曲的老师)等,这些史实证明,古琴也延伸到宗教中。从五千年琴史的宏观视野作历时的考察,古琴在华夏文明史源头上、在先秦上古时期是宗庙社稷音乐,属于宫廷音乐,秦汉以渐、唐宋元明清以来直至今日,音乐界将古琴定为文人音乐,这不仅是确切的,也是历史的,更是现实的和客观的中华重要文脉定位。我们必须珍视而切防其西化以及流行音乐的俗化。

历朝历代不少帝王亦多好琴,如舜帝、文武二王、宋太祖、宋徽宗等,宋代传世名画《听琴图》作为艺术信史确证徽宗亦擅琴。对琴史滔滔长河的上游进行历时回溯时,我们不难发现古琴还是盛世行王道、成治道、平天下致内圣外王之器。以

之为正人心、成教化、序人伦、育万物、和天下之多维之思考之重要一途,依天道而成琴道、假琴道以正人道遂和天道,使三道会而臻天人合一至善之境。《孔子家语·辨乐解》载"昔者帝舜弹为五弦之琴,造《南风》之诗"。《韩非子·外储说左上》有如下记述"昔者舜鼓五弦之琴,歌南风之诗而天下治"明确指出了琴是舜帝行"鼓五弦、歌南风"之王道治天下之器。《礼记·乐记》有相当多的篇幅论述了礼乐为先秦历世圣王之王道与治道,兹择要摘录如下:"是故先王之制礼乐,人为之节;衰麻哭泣,所以节丧纪也;钟鼓干戚,所以和安乐也;昏姻冠笄,所以别男女也;射乡食飨,所以正交接也。礼节民心,乐和民声,政以行之,刑以防之,礼乐刑政,四达而不悖,则王道备矣。""是故审声以知音,审音以知乐,审乐以知政,而治道备矣。""故乐行而伦清,耳目聪明,血气和平,移风易俗,天下皆宁。"《吕氏春秋》载有"昔黄帝令伶伦作为律"之说。《尚书·尧典》有尧帝让他的大臣夔制乐以安定社会的记述:"夔,命汝典乐,教胄子,直而温,宽而栗,刚而无虐,简而无傲。诗言志,歌咏言,声依永,律和声。八音克谐,无相夺伦,神人以和。"作为上古众器之中器德最优的古琴,自然是承载盛世王道移风易俗、成盛世之治道而宁天下之品。

古琴是君子日常必御之器:《礼记·曲礼下》曰"士无故不彻琴瑟"。《乐记》写着:"君子曰:礼乐不可斯须去身。致乐以治心,则易直子谅之心油然生矣。易直子谅之心生则乐,乐则安,安则久,久则天,天则神。天则不言而信,神则不怒而威,致乐以治心者也。"儒家经典《大学》开篇即提出了"大学之道,在明明德、在亲民、在止于至善",继而细化到"格物、致知、诚意、正心、修身、齐家、治国、平天下"这八个具体实施步骤。《中庸》有言曰:"喜怒哀乐之未发,谓之中,发而皆中节,谓之和。中也者,天下之大本也,和也者,天下之达道也。致中和,天地位焉,万物育焉。"《道德经》第五十四章论曰:"修之于身,其德乃真;修之于家,其德乃余;修之于乡,其德乃长;修之于邦,其德乃丰;修之于天下,其德乃普。故以身观身,以家观家,以乡观乡,以邦观邦,以天下观天下。"音乐源于人心被外物所感而动——《乐记》论为"凡音之起,由人心生也。人心之动,物使之然也。感于物而动,故形于声。声相应,故生变,变成方,谓之音。比音而乐之,及干戚羽旄,谓之乐"。人心本体涵有人心、道心两个维度,或曰人欲与天理,相当于西方哲学所谓的强力意志与理式、理念或绝对理念。《尚书·大禹谟》所载"人心唯危,道心唯微;唯精惟一,允执厥中"。士、君子无故不彻琴瑟,致乐以治心,治的是人欲、人心,存的是天理、

道心。人心、人欲如放纵无羁则会导致人伦失序、社会动荡。《乐记》论为:"人生而静,天之性也;感于物而动,性之欲也。物至知知,然后好恶形焉。好恶无节于内,知诱于外,不能反躬,天理灭矣。夫物之感人无穷,而人之好恶无节,则是物至而人化物也。人化物也者,灭天理而穷人欲者也。于是有悖逆诈伪之心,有淫泆作乱之事。是故强者胁弱,众者暴寡,知者诈愚,勇者苦怯,疾病不养,老幼孤独不得其所,此大乱之道也。"古圣先贤已经明确认识到穷人欲、荡人心给社会稳定带来的巨大危害,因此须以从社会群体中的个体出发弘扬昌大其与宇宙先天大道以一贯之的道心,抑制人欲、杜绝放心邪气,使其不至过分,以达到"和"的状态。所以《乐记》指出了君子之乐之功效:"乐者乐也。君子乐得其道,小人乐得其欲。以道制欲,则乐而不乱;以欲忘道,则惑而不乐。是故君子反情以和其志,广乐以成其教,乐行而民乡方,可以观德矣。""故制《雅》《颂》之声以道之,使其声足乐而不流,使其文足论而不息,使其曲直繁瘠、廉肉节奏足以感动人之善心而已矣。不使放心邪气得接焉,是先王立乐之方也。"所谓"大乐与天地同和,大礼与天地同节"是也。而古琴则是吾国"乐"之重器。所谓"琴"为君,诸乐为"臣妾"。看起来似乎有点封建,什么"君""臣""妾"的。其实只是借用这些封建社会的名词术语来表示:"琴"是"诸乐"的总纲,"领袖";"琴"的特点和灵魂可以代表"诸乐"的特点和灵魂。所以琴乃成中国唯一的世界做非遗之单件乐器!足见古琴的本质和全貌绝非只是乐器,而确确实实是道器。因而唐代薛易简在《琴诀》中总结出古琴的功能是"可以观风教,可以摄心魂,可以辨喜怒,可以悦情思,可以静神虑,可以壮胆勇,可以绝尘俗,可以格鬼神"。虽然没有把古琴的功能完全说到,但是毫无疑问地表征了古琴是地地道道的道器。

周秦之后,琴乐慢慢由宫廷音乐演化成君子、文人用以窒欲、正心、诚意与修身之乐,即文人音乐,位列"琴棋书画"文人四艺之首,并成为尽心知性、明心见性、修身养性、放心复性而往精神、心灵的高境界、高纬度升华之道。古琴成为文人实现"穷则独善其身,达则兼善天下"的人生信念之道器之一。"凡音者,生于人心者也。乐者,通伦理者也。是故知声而不知音者,禽兽是也;知音而不知乐者,众庶是也。唯君子为能知乐。"(《乐记》)有极高造诣的古琴大家往往由内而外散发着道光德能的光华,使人肃然起敬、莫名生出一种亲近感。哪怕是史册上的名家,即使看到、听到他们的名字,我们也会不由自主地产生一种崇敬向往之情。这种形

而上的无形无相的穿越历史时空依然能够感染我们的精神张力,就是他们用古琴这一名副其实的道器弘琴道、正人道,合于天道之后而产生的正能量。《乐记》对此也有生动的描述:"乐极和,礼极顺,内和而外顺,则民瞻其颜色而弗与争也;望其容貌,而民不生易慢焉。故德辉动于内,而民莫不承听;理发诸外,而民莫不承顺。"汉代班固所著《白虎通》中"琴者,禁也。禁人邪恶,归于正道,故谓之琴"之论,以及后世历代琴人类似相关之论,皆源于先秦经典之揭橥,古琴具有当然的移风易俗等诸多功能,在中华民族伟大复兴的进程中所起的重要作用无疑不会仅仅囿于狭窄的音乐层面,而更应是道器弥之琴道的文化自信更大、更高的层面。

三、古琴道统论

"道统"为儒家传道的脉络和系统,为唐代韩愈首先提出。他在《原道》中认为:"尧以是传之舜,舜以是传之禹,禹以是传之汤,汤以是传之文、武、周公,文、武、周公传之孔子,孔子传之孟轲。"韩愈以后至宋代大儒程朱乃至明清以降代有所传。从哲学上看,道统具有"认同意识、正统意识和弘道意识"全面的三层内涵。我的恩师梅庵琴派的代表人王永昌先生曾说过:"古琴是以儒、释、道为代表的诸子百家等中华五千年优秀传统文化的重要符号。"确实如此,在中国许多经典典籍中,都记载着伏羲、神农造琴制乐,以后尧舜禹汤到文武周公孔子,乃至秦汉魏晋南北朝、唐宋元明清至今,古琴一脉相传从未断代。单单只从琴曲上看,如《神人畅》《挟仙游》《禹会涂山》《文王操》《孔子读易》《庄周梦蝶》《崆峒问道》《释谈章》《准提咒》《列子御风》《墨子悲丝》等,就已经跨越了"道统"原意儒家范围的萧墙,而进入了整个中华优秀传统文化的领域,遑论那浩如烟海的古琴文献与深奥琴论了。

有鉴于此,本文首先提出古琴道统论,应当有其深厚的历史性、民族性、文明性和文化性,乃至最重要的世界唯一性。尤其需要警醒的是,还有迫切性。因为当今古琴正面临着西化、异化和泛商业化的基因突变,她的传承脉络和整个系统也面临着极其堪忧的危机。

如上文"古琴乐器论与道器论"一节所论述,因古琴其深层文化结构中,蕴涵着上古华夏文明文化语境中所昌明的天地宇宙阴阳变易运行之"道"以及演化于中华优秀传统文化各维度、各层面中的丰厚文明基因,表征为琴道,故总其琴器形制之斫造、律吕阴阳辟卦干支之变易、五行五宫调均之旋转、指法谱字琴谱之文

第四章 琴思文论

本、中和至善天人合一之心法、传承脉络和体系等等诸"道"为整体之一统，是为古琴道统之涵容。

如本文引言所述，目前古琴界看似熙熙攘攘，但五千年中华优秀传统文化的基因，琴之"道"的文化基因，琴之"道统"，在其传播中似乎不被发觉地游离，在浩瀚琴论的方方面面，在古琴如何正确传承和弘扬上，某些方面甚至很为苍白。其主要原因，可能在于传播链和话语权的引领上，对中华五千年优秀传统文化全方位的踏实学习颇少，对其脉络的研究和体系性学习就更少；而较长时期以来，对西方文化系统及其所包括的音乐系统，在其技术层面、方法论直到价值取向上的"认同意识、正统意识和弘扬意识"则乐于建构。这些情况雄辩表明，古琴必须对之有深入的领会，切实响应中央提出的"文化自信"这一高瞻远瞩的号召，真正达到中央提出的目标还有很长的路要走。

1. 古琴道统概况

诸多典籍刊载，从伏羲神农创乐造琴，到黄帝、尧舜禹汤，到文王武王、周公孔子，到秦汉直至明清，甚至还可以延衍至民国期间，古琴一直在中华文化大体系中传承弘扬着，或者说，在中华文化大体系所包含的中华传统音乐体系中纯正地传承弘扬着。在这漫长的历史进程中，在这一条明显的脉络和完整唯一的传承体系中，古琴的方方面面，历代琴家、琴人，乐者文人，乃至整个琴界和文化界，虽然也不乏存在互不相同的文化视野、审美追求、价值取向，乃至技术层面的诸多命题之争，例如老话中什么古琴的山林派、儒派、江湖派之争等等。但古琴则始终在上述中华文化大体系和中华传统音乐体系之中纯正地传承弘扬着。这是毫无疑问、无可争议的史实。这一史实表明了毫无旁杂清晰明了的古琴道统。

但是自20世纪30年代起的西乐东渐开始，属于西方大文化体系及其中的西乐体系，从起初的东渐到西方音乐中心论，再到几乎整体性置换中国传统音乐体系，至今已成为我们以教育领域为重要表征的几乎单一的西方音乐生态，致使有几千年历史的中国古琴道统的长河，颇为清楚地分出了两个支流：其一是高校的古琴以及他们传教的校外琴人，其二则是原有的民间古琴。

不需分析、不需争论，很容易看清楚，高校系统的古琴乃至其他国乐，在自然而然地接受着西方大文化体系中所包含的西乐体系的融入。其中除少数智觉者外，大都对中华五千年优秀的大文化体系及其包含的中华传统音乐体系颇为陌

生，甚至有不屑一顾之排斥和轻视（例如萧友梅武断地提出"中国音乐比西乐落后一千年"，青主提出"中国音乐要向西乐乞灵"等）。事实上，对优秀的中华大文化体系及其中的中华传统音乐体系中的价值追求、哲理旨归、民族认同、民俗风情、国画书法、太极易理、诗词歌赋、传统律学、调均理论、传统演奏精髓等"文化自信"中的较多元素，因规范课程设置的大方位偏"西"、大覆盖为"西"而涉猎很浅，隔膜不少。

民间古琴，也不可能不受西乐体系的影响和渐渗，但总体而言，传统古琴道统的份额保留尚可，但也面临着西化和基因变异的趋向和可能。

从以上情况可知，中国古琴，不仅仅是音乐中的古琴，而且也是中华优秀大文化体系中的古琴（其实西乐也是如此，它如果离开了西方大文化体系，也会面临同样的境况）。前代琴家徐元白先生曾说过，"琴外功"不可小视而甚重要。"琴外功"其实就包含在中华优秀大文化体系之中。如此等等，很需要我们不带任何个人的感情色彩，相互乐于倾听对方见解，科学地共商琴是。

需要强调的是，我们提出古琴"道统"论，提出古琴应当在中华民族五千年优秀文化大体系的"文化自信"中传承弘扬，并不是封闭地不学习西方和世界其他民族文化体系中的优秀内容，并不是故步自封，并不是排外主义，而是呼吁不可将古琴乃至其他国乐，置身于西方文化体系中的西乐体系之中，置身于西乐诸如课程设置、方法论乃至价值观等君主性主导和覆盖的生态环境之中，不要把中华民族五千年优秀的大文化体系和传统音乐体系的精髓和元神弄丢。

我的恩师梅庵派国家级代表性传承人王永昌先生曾经作过一个生动的比喻，大意是："我们吃猪肉不能在身体上长出猪肉，吃蔬菜不能在身体上长出蔬菜，而是吸收其营养，使肌肤更美，体魄更强健。"

世界社会人类学教科书级的经典著作《江村经济》的作者、著名的社会人类学家费孝通先生曾说"各美其美、美人之美、美美与共、天下大同"也就是强调坚守民族文化本位，尊重其世界上他民族的文化，共同繁荣，和谐天下的重要性。费先生不赞同西化，这也是大部分有识之士的共同心声。费先生2016年出版的《文化与文化自觉》一书有深刻精彩的论述，兹不赘述。有不少的华人在国际上被称为"香蕉人"，这个词栩栩如生地描绘出了这些民族身份异化、传统文化基因变异的内在本质与精神"白人化"与"西化"的黄壳华人的尴尬境地。我们追求道德旨归和文

第四章 琴思文论

化认同乃至文化自信的境界。德国文化哲学创始人卡西尔的著作《人论》认为：人是符号的动物，文化是符号的形式，人应该是文化人。按照此论，剥离了文化内涵的人其动物性就会增加，增加到一定的程度，也就接近动物了。

2. 梅庵琴派道统概况

梅庵琴派是在中华五千年优秀的传统大文化体系中孕育、出生和发展至今的，自伏羲神农造琴制乐开始，在整个中国古琴道统内的体系和脉络都极为清晰，她不接受西方大文化体系及其中的西乐体系从课程设置到审美价值观、文化观的覆盖性、主导性、君主式领导。该派中代表人物徐立孙、王永昌师徒虽然也学有西乐且有相当水平，但他们和梅庵琴派仅仅汲取其有用营养为自己所消化运用或进行中西乐参比性研究等等。在中国古琴、在梅庵琴派的灵魂和主体方面则严正地保持着高度的洁净，这不仅体现在他们对传统琴曲的演奏中，还在他们的创作曲中。徐立孙创作的琴曲《月上梧桐》《春光曲》和王永昌创作的琴曲《长江天际流》都创新发展了文人音乐的新风采。

梅庵琴派的源头，按现有史料，可溯源至1799年由山东历城（济南）毛式郇"拜稿"的《龙吟馆琴谱》，尔后，与诸城琴派并蒂共生，由其两支之一发轫演化而成。于1917年开山祖师诸城王燕卿精艺南下金陵，入主南京国立高等师范学校教授古琴，开我国古琴进军高等学府之先河，成为创派之元年始，而一发势不可挡。王燕卿携弟子徐立孙又以独树一帜的艺术风格震撼于1920年全国古琴名家云集的上海晨风庐琴会，师徒二人的高超琴艺、精湛审美惊倒当时名彦大家而夺魁，从而与琴坛耆宿北方杨时百分盟全国琴界南北半壁江山。其后梅庵琴派立山宗师徐立孙，整理王燕卿琴学遗稿，以王燕卿在南京国立高等师范学校传琴之所"梅庵"为名，出版《梅庵琴谱》，将其植根南通，教学兴旺。以其早年弟子吴宗汉将梅庵琴派传播于海外，以及刘景韶成为上海音乐学院古琴老师等为显著。

长江后浪推前浪，江山代有人才出。徐立孙关门弟子、衣钵传人王永昌先生成为承其师梅庵派古琴、瀛洲古调派琵琶、律学等国乐理论、西乐及古琴研修和鉴定"六艺"于一身之一人，六十多年以来至今，不懈努力，又将梅庵琴派推向了一个新的高度和空间。他在古琴演奏和琴学理论方面齐头并进，一枝双秀，发表琴乐论文约60万字。其出版的古琴CD《梅庵琴旨》一盒双碟共十九曲是《梅庵琴谱》十四曲首次全部正式出版的CD，并另有徐立孙先生创作琴曲两首和他自己创作的

琴曲一首及打谱琴曲一首,亦为首次同时出版面世。为梅庵琴派开派以来留下了完整、新增和高精的演奏蓝本。其创作曲《长江天际流》共二十段,是在规模上可与《广陵散》《秋鸿》等比肩的史诗级大曲,其主题更显恢宏。其视野和审美已充盈至整个宇宙,其出版的乐曲简介已明确书写出,系以长江上、中、下游及源头和入海口的万千气象,描写天、地、人的无极和美好遐思憧憬。欣赏《梅庵琴旨》中该曲的第一段(序曲)就能明显地感受到浩浩荡荡、泱泱茫茫、洪瀚跌宕、波澜起伏、壮阔高古等诸多传统与现代、新意和幽古交融之妙。其中因主题需要所使用的五声音阶四个多八度的快速模进,把主题表现得淋漓尽致。其演奏难度极高,已将梅庵琴曲引领至一个新的境界和高度,不少同门数年尚未达到其技法和意境要求。自然二十段的完整版的水平就不言而喻了。

2002年,国家文化部在向联合国教科文组织申报的世界级非遗项目,"中国古琴艺术"的《申报书》上,已将他定为国家级传承人(文化部网站)。又于2012年命名他为"古琴艺术梅庵琴派"国家级代表性传承人,并发证发牌和水晶制品铭刻等。

他又于2008年携弟子创办南通古琴研究会,深研琴学、弘扬琴道。其弟子群已布及全国17省市及海外,其中有省级传承人1人,市级7人,为梅庵琴派储备了后继力量。

在梅庵琴派创派一百年之际,梅庵弘山之师王永昌先生举办了三次大型音乐会纪念活动,均有全国顶尖古琴家共襄盛事。2016年"百年梅庵古琴音乐会"(虚龄)在梅庵重镇南通举行。2017年"百年梅庵古琴音乐会"(足龄)在首都北京国家图书馆举行。2018年是梅庵琴派创派第二个一百年的第一年,又是南通古琴研究会创办十周年双庆之年。王永昌老师携团队举办了"新百年梅庵元年古琴音乐会",并庆祝南通古琴研究会成立十周年盛大活动;是年8月,公演于联合国总部(美国纽约)和美国纽约、洛杉矶等地。这不仅是梅庵琴派,而且是中国古琴界首次组团在联合国总部公演,为中国古琴史留下了丰采一笔。

尤其需要一提的是,梅庵琴派创派以来,由于发展迅速,琴艺独树一帜而精湛,在引起琴坛刮目相看的同时,也出现了一些琴家就梅庵琴学发表了错评。其中有认为梅庵琴派第二代立山宗师徐立孙对古琴曲《幽兰》打谱定弦是错误的;有认为《梅庵琴谱》中"仲吕为变徵"理论是错的;有认为《梅庵琴谱》中"黄钟调与大吕同调,太簇调与夹钟姑洗同调,仲吕调与蕤宾同调,林钟调与夷则南吕同调,无

射调与应钟同调"理论之错的;还有认为《梅庵琴谱》中"仲吕之本音则为六寸七分五厘,此数由黄钟四分损一而得"是"大误"的;甚至还有比梅庵开山祖师王燕卿小一百多岁的琴人否定历史上早已定位的王燕卿师承;等等。

王永昌老师则以十分科学的态度,认为"错"就虚心学习,"不错"而"对"则必须对上述五种错评予以纠正,为梅庵正名。他认为,这不仅仅是梅庵琴派的问题,也是整个中国古琴学方面的问题,应当厘清为历史负责。因而他以确凿的史实和历史上多部经典辞书的刊载为其师祖王燕卿的师承问题做了准确的澄清和定位,又以精深的数理知识和音乐相结合的严谨论证,洋洋洒洒约十万字的多篇论文(均已发表),对上述针对梅庵琴学的错评予以纠正。

王永昌老师提出一个观点:"应当过滤一切非学术元素,进行学术研究。"在针对梅庵琴学错评问题上,他认真严谨地践行了自己的这一观点。乃因,在这些对梅庵琴学五种错评的作者中,有他所尊敬的外派名师、前辈之古琴大家,有他同辈的世交知名琴家,有他的后辈琴人。时间跨度上从20世纪二三十年代,他的恩师徐立孙先生在世之日,延伸到2010年6月出版的《琴曲集成》之时。在师长、挚友、后学和学术真谛两个方面,王永昌老师义无反顾地选择了后者,践行了他自己做学术研究的诺言。其实,如果没有深厚的知识能量和学养修为,其学术研究是很难有说服力的。我们不妨参阅一下他纠正上述错评的相关文章:(1)《为〈中国音乐词典〉和〈琴史初编〉辩正》,(2)《二论〈梅庵琴谱〉》,(3)《古琴三调论》,(4)《谈谈不宜用西乐理论分析品评中国古琴曲——为〈幽兰〉学术研讨会而作》,(5)《三论〈梅庵琴谱〉》。这些论文不仅纠正了对梅庵琴学的那些错评,同时也为梅庵琴学中没有论证的正确理论补充了完整严谨的论证;进而又对历史上的那些大家诸如宋代姜白石与徐理、元代陈敏子、明代朱载堉、近代查阜西等在古琴的律吕、调均定弦方面艰深的"旋宫转调"领域已存见的五种只有结论没有论证的学说,进行了补充论证。还进一步将其补充完整为同时具有结论和论证的终极"十二种"理论。毋庸赘言,上列所介王老师的论文,无疑是为梅庵琴学乃至整个中国古琴理论宝库增添了新的珍品。

历史的车轮滚滚向前,从道统视角的传承和弘扬看,梅庵琴派第四代琴人,虽然也有一定规模的队伍和颇多古琴相关的活动,但是任何一个琴派在任何历史时期的任何一代,其最关键的则是由其自身的"艺术本体论"来决定的!对古琴而

言,必须具有高超的演奏技艺和深厚的琴学理论功底和建树。因而梅庵琴派和其他各种琴派以及非流派古琴一样,必须加倍努力,根本上不是看活动多少和自我陶醉如何,而恰恰是"艺术本体论"的价值和水平定位如何,我们殷切期望梅庵琴派的道统能有新的辉煌。

四、尾声

佛教传入中土弘扬发展很快,其规模、广度和深度不仅仅超越了祂的发源地印度本土,而且早已成为中华优秀传统文化的重要组成部分,祂在我国发展形成了禅、密、律、净土、天台、华严、三论、唯识八宗,各显其圣。儒家自孔子后,也分八派,《韩非子·显学》记载其事:"自孔子之死也,有子张之儒,有子思之儒,有颜氏之儒,有孟氏之儒,有漆雕氏之儒,有仲梁氏之儒,有孙氏之儒,有乐正氏之儒。"夫子之道幸有思孟学派兹被孔子叮嘱"吾道一以贯之"的宗圣曾参始"一以贯之"于《论语》《大学》《中庸》《孟子》四书之中,与五经等经汉代鲁壁出书兴经学、宋代程朱理学、明代阳明心学、清代小学不断地发掘研究,使诸多典籍刊载的伏羲炎黄、尧舜禹汤、文王武王、周公孔子之儒家薪传而成为中华优秀传统文化大厦之栋梁。儒、释、道之"道",源于老庄,后有张道陵、全真、正乙诸脉,延传至今。与儒、释、道传承中的情况很为相似,中国古琴从上古伏羲至今,数千年来,虽然也出现过分支别脉和诸多流派,乃至各种不同的学术观点和学说,但是,有一点极为清楚明白:那就是她一直在中华大文化圈的滋养之中而未被异化。

我的恩师王永昌先生提出:"古琴应当在中华民族五千年优秀传统文化的大体系中及其中国传统音乐体系中生长,而不能在西方大文化体系及其西乐体系之异生态中被生长。"本文拳拳服膺这一正确和重要的观点,因之前文多次阐述。

对古琴之士而言,不管你是何门何派,不管你是民间的还是院校的,不管你是否学习西方文化和西方音乐,不管你是在西乐大覆盖和主导之下,或者你不学习西乐,都需要有深厚的中华优秀传统文化多方位的学养,你都必须深深明白、时时记住自己的文化基因、染色体、主体和主脉乃至整个体系。每一个琴人都需要有古琴是中华文人音乐的共鸣,都需要有古琴隶属于中华民族五千年优秀传统文化大体系的"认同意识、正统意识和弘道意识"。因为,唯有这样,在全球化背景下的世界多元文化才能各美其美,才能真正地百花齐放,才不至于"乐陶陶"地自我陶醉——其实自己非但没有滋我养我的优秀的中华传统文化教养,而且早已被异化

或西化至失去自我而乐不思蜀。

"在中华民族伟大复兴的历史进程中,我们希望中国人中能出现世界一流的科学家、工程师和医师;希望出现一流的纯种西乐高手大师、艺术家等等;但是我们肯定不希望出现那些自以为是、自诩为所谓'高档次'的'香蕉琴人'——那些遗忘了中国古琴不是因为西乐或增加了西乐份额才成为世界级非遗的、那些背离了古琴是中华文人音乐的学界定位的、那些丢失了中华民族五千年优秀传统文化大体系及其文化自信的'香蕉琴人'。"谨以我的恩师王永昌先生对我这一"视觉艺术"艺术学理论专业的古琴弟子的谆谆教导作为本文的结尾。

本文不揣浅陋,提出一些思考,不当和错误之处,尚请方家多加指正。

参考文献

[1] 陈戍国.四书五经[M].长沙:岳麓书社,2002.
[2] 牛兵占,等.黄帝内经[M].石家庄:河北科学技术出版社,1994.
[3] 王永昌.古琴三调论[M]//唐中六.草堂琴谱.重庆:重庆出版社,2019.
[4] 王永昌.二论《梅庵琴谱》[M]//唐中六.草堂琴谱.重庆:重庆出版社,2019.
[5] 徐上瀛,徐樑.溪山琴况[M].北京:中华书局,2013.
[6] 费孝通.文化与文化自觉[M].北京:群言出版社,2010.
[7] 王永昌.梅庵琴旨[M].太原:山西春秋电子音像出版社,2020.
[8] 王永昌.为《中国音乐词典》和《琴史初编》辩正[J].艺苑,1992(2):60-62.
[9] 王永昌.谈谈不宜用西乐理论分析品评中国古琴曲——为〈幽兰〉学术研讨会而作[J].琴道,2005(7).
[10] 王永昌.三论《梅庵琴谱》[M]//王廷信.梅庵琴派研究.南京:东南大学出版社,2020.

浅谈王燕卿先生在琴曲中对轮指的运用

周天姁

绪论

 古琴,又称瑶琴、七弦琴,是一种历史悠久的乐器,距今已有三千多年的历史,2003年被联合国教科文组织列入世界第二批"人类非物质文化遗产代表作名录"。自古有"士无故不撤琴瑟"、"左琴右书"等说法,可见古琴为历代文人所推崇。古琴从式样到琴曲的创作、演奏的变化皆凝聚了中国文人的时代思辨与独特个性。古琴在发展过程中受地域、师承、传谱的影响,逐渐形成了许多不同的流派,诸如京师派、岭南派、广陵派、蜀派、诸城派等。这些琴派在演奏风格和指法运用等方面各不相同,吴声清婉、蜀声躁急、广陵跌宕。由王燕卿先生在诸城派基础上形成的梅庵琴派以其独树一帜的风格成为古琴史上一颗耀眼的明珠。

一、王燕卿先生演奏风格及传谱

(一) 王燕卿先生简介

 王宾鲁,字燕卿,著名古琴家,精通律吕。1866年出生于山东诸城。他自幼喜爱音乐,尤爱古琴,幼年时跟随诸城琴人王冷泉学习古琴。因念及自高祖以来于操缦一道代有传人,于是从家传琴谱中搜集并复乞于叔伯兄弟,共得琴谱十八部、残篇六种及抄谱若干。王燕卿先生殚心竭虑、数易星霜,所以携琴访友、纵横海岱三十余年,恒赖诸方名流指教,自觉琴艺有所精进。1917年,先生经康有为举荐前往南京高等师范学校教授古琴,成为中国第一位进入高等学府的专业古琴教师。1920年晨风庐琴会上众琴家交流切磋,王燕卿先生脱颖而出,查阜西先生曾说"就中九嶷《渔歌》梅庵《长门》最为倾倒。二宗功力深到,而方圆悬殊,自来分居南北

主盟,世人不敢轩轻"。1921年王燕卿先生没于金陵,享年五十五岁。此后徐立孙、邵大苏为纪念王燕卿先生传习于梅庵,于1923年编成梅庵琴谱并于1931年正式出版,以及1929年组织的梅庵琴社,加之数十年间梅庵琴人的涌现和努力因而自然地形成了梅庵琴派。王燕卿先生的精妙演奏为梅庵琴派的建立奠定了不可磨灭的基础。

(二) 王燕卿先生的演奏风格

王燕卿先生在演奏中大胆吸收借鉴民歌与民间音乐,有别于当时琴人所推崇的"清微淡远"的风格,使琴曲极具山东地方特色。左手按音特别是大指为取音淳厚不干瘪尖涩,不使用甲肉相伴而是以肉音为主。左手指法上善于利用大幅度吟猱让琴曲更显灵动。猱法幅度虽大但不超过徽位以确保取音的准确性,其韵味与退复有所区分。绰注带有回峰,音韵听上去千回百转又十分苍劲。右手喜用轮指,为琴曲增加了几分律动感。在琴曲内容的表现上以宽厚的音韵,洒脱、雄健又绮丽缠绵的曲风做到刚柔相济、神形兼备。

(三)《梅庵琴谱》与《龙吟馆琴谱》的关系

梅庵琴曲发展的载体涉及三个重要谱本,分别是《龙吟馆琴谱》《龙吟观琴谱》《梅庵琴谱》。发展过程是由《龙吟馆琴谱》发展为《龙吟观琴谱》再到《梅庵琴谱》。《龙吟观琴谱》一个早期残稿的副本中有王燕卿先生所写序文"……岁在丙辰(1916年)二月朔日东武王宾鲁燕卿氏书于历下",可知《龙吟观琴谱》为王燕卿先生所编写。1959年江苏省文艺出版社出版的《梅庵琴谱》前言中明确记载了《梅庵琴谱》为徐立孙先生于1931年将王燕卿先生《龙吟观琴谱》残稿重新整理编订而成。抗日战争期间荷兰古琴家高罗佩在担任荷兰驻中国大使馆秘书时将《龙吟馆琴谱》手抄本从中国获得后带去荷兰。1985年全国第三次打谱会在扬州举行,届时香港大学饶宗颐教授在会上发言,介绍荷兰莱顿大学汉学图书馆发现《龙吟馆琴谱》。莱顿馆藏《龙吟馆琴谱》中八个琴曲名与《梅庵琴谱》完全一样,后谢孝苹先生将其复制回国。此前一度认为琴曲《关山月》源自山东泰安地区民歌《骂情人》,琴曲《秋夜长》为王燕卿先生所作,而王燕卿先生也因为这些错误说法备受争议,《龙吟馆琴谱》孤本的发现纠正了历史错误,也为深入研究王燕卿先生的琴学、技法提供了重要依据。

二、王燕卿先生对轮指的运用

由于《龙吟观琴谱》未有正式出版版本,故本文以王燕卿先生所传《梅庵琴谱》与《龙吟馆琴谱》进行比较分析。通过对比分析发现先生对轮指有所运用的琴曲较多,其中3首运用较为频繁,2首琴曲稍有改动,下文将着重通过《秋夜长》《平沙落雁》《捣衣》《挟仙游》进行研究分析。(下文加轮指者为《梅庵琴谱》)

(一)《秋夜长》

1. 通过梳理发现《龙吟馆琴谱》中《秋夜长》共用轮指18处,《梅庵琴谱》中王燕卿先生增添4处变为22处。总结《龙吟馆琴谱》中轮指的运用可大致分为四类。

第一类是为了避免相似旋律再现时机械重复,故在第二句中加入轮指使旋律推进时更加生动。

谱例1

第二类是用于绰注前后或绰注间,使感情色彩更加浓郁,如第一段第十二句大指七徽注勾五弦再轮六弦。

谱例2

第三类是抹或勾后顺势轮。

谱例3

第四类为丰富泛音。

谱例4

2. 在1958年再版的《梅庵琴谱》中对《秋夜长》增加了题解："本曲亦名秋闺怨。燕卿先生常谓是从琵琶曲转变而来或谓即先生所手译。音节绮丽缠绵，轮指较多，极为动听……有认为轮指较多则音类琵琶，亦非定论。且唐代时琵琶与古琴音节常互相渗透，不足为病，在于适当掌握耳。"1986年发现的《龙吟馆琴谱》中已有《秋夜长》此曲，可知《秋夜长》并非王燕卿先生所创作。现《梅庵琴谱》《秋夜长》对轮指的运用只稍增两处，如尾声中增加的轮指可归为原《龙吟馆琴谱》《秋夜长》中为丰富泛音、顺势加轮指两种技法的延续，基本保留此曲原貌。至此笔者猜想《梅庵琴谱》中王燕卿先生对其他琴曲轮指增补的运用法并非毫无依据，而可能大部分来源于《秋夜长》，并以此进一步对其他琴曲展开分析。

（二）《平沙落雁》

通过对比发现《梅庵琴谱》比《龙吟馆琴谱》多出轮指20处，其中《梅庵琴谱》第六段为王燕卿先生独创，运用轮指7处，其余段落相比《龙吟馆琴谱》共增添15处

轮指。《平沙落雁》是梅庵诸曲中运用轮指最多的琴曲。下面笔者对所增轮指进行分析。

第一类,丰富泛音。如以下谱例中泛音指法下行到五弦,将抹六弦改为勾六弦突出此句重音5(so),再加入一个轮指起到强调作用,推动指法上行、音轨上扬。指法从六弦一路上行推至三弦又转回四线加一个轮指,峰回路转,颇有趣味。

谱例5　　　谱例6　　　谱例7

第二类,轮指作为衬字起到润腔的作用。笔者认为这种用法受到当地(山东)民间音乐的影响,具有浓郁的地方特色。

谱例8　谱例9　谱例10　谱例11　谱例12

谱例13

第三类,起到写实的作用。在王燕卿先生创作的第六段中,通过连续多个轮指的运用生动形象地表现了群雁直入云霄、鸣声嘈杂的场面。

谱例14

(三)《捣衣》

王燕卿先生在《捣衣》这首琴曲中共增加10处轮指。其中在泛音中的运用较多,共7处。散音按音中有3处。笔者将所增轮指分为两类归纳整理。

第一类在泛音中的运用。

谱例 15　　谱例 16

第九段全段为泛音,在短短的几句内密集地运用了4个轮指,使旋律更加丰富流畅,紧扣了节奏紧凑、绮丽缠绵的演奏风格。本段重振旗鼓而转入高峰将情感推向高潮。通过谱本演唱可以发现第九段与第一段泛音有相似之处,均通过增加轮指和第一段在音型表达上有所区分。

谱例 17　　谱例 18

《梅庵琴谱》中和尾声相似的是第九段部分。

尾声泛音部分插入两处轮指。尾声部分第二句与第九段第一句除增加两处轮指外完全相同,通过轮指加花起到呼应作用,却又不死板。

第二类,起到润腔作用。

谱例19　　　　　　　谱例20

(四)《挟仙游》

《挟仙游》一共十二段,共增补5处轮指,虽然运用不够频繁但都比较典型,故在此文中进行列举。先生在《挟仙游》中轮指的运用笔者归纳为三类。

第一类,音阶上下行转折间,增加灵动感,犹如仙人衣带当风亦或云雾翻腾。

谱例21

第二类,使泛音段落更加饱满、生动。

第三类,润腔,使旋律听上去更应题,有飘飘欲仙之感。

三、王燕卿先生对轮指的运用法

王燕卿先生在琴曲中对轮指的增改主要有三种典型的方式。通过这些方式可以使旋律更加饱满,以便更好地表达音乐形象。这些轮指的使用也是王燕卿先生演奏的一个重要特征。下面笔者将对三种典型方式进行归类。

1. 在一段旋律中出现两个相同音时将第二个音改为轮指,这两个相同的音通常以抹挑或勾剔等形式出现,且往往是旋律的最高音,这个改动不仅在旋律上富有变化,而且在指法上十分流畅。

2. 在一段旋律中的最高音处直接增添轮指以达到加强语气的作用,在这种增加中王燕卿先生仍然保证了演奏时指法的流畅性。

3. 在旋律进行时直接将左手指法的虚音改为右手轮指,主要有撞、抓起等处。这种改动使旋律更富歌唱性。

除以上三种典型方式外,还有其他方式,多数是为了起到润腔的作用。

结论

笔者通过分析《梅庵琴谱》中四首琴曲与《龙吟馆琴谱》轮指的变化,总结了王燕卿先生在演奏上对轮指的运用。喜用轮指是王燕卿先生演奏风格上的重要组成部分,这一革新受到了山东地方音乐与《龙吟馆琴谱》所收《秋夜长》的影响,在指法与旋律安排上十分巧妙,使演奏者在演奏时一气呵成、毫无凝滞。大胆的革新让王氏的琴风更加浓郁,极具感染力,才有了后来在晨风庐琴会上技惊四座的场面,奠定了他在琴坛上的重要地位。以上的分析归纳让我们一窥王燕卿先生的琴曲风貌,在演奏中更好地把握其演奏风格,为以后更深入的研究与演奏打下了基础。

重要参考资料

[1] 梅庵琴谱[M].南京:江苏文艺出版社,1959.
[2] 徐立孙.梅庵琴谱[M].南通:翰墨林书局,1931.
[3] 《龙吟馆琴谱》1799年济南毛式旬拜稿.
[4] 刘赤城.《梅庵琴谱》与诸城派[J].中国音乐,1984(7).
[5] 王永昌.初论《梅庵琴谱》[M]// 唐中六.琴韵.成都:成都出版社,1993.
[6] 成公亮.古琴家张育瑾和山东诸城琴派[J].齐鲁艺苑,1982(12).
[7] 谢孝苹.海外发现《龙吟馆琴谱》孤本[J].音乐研究,1990(2):56-62.

论历代琴学文献对琴乐发展的影响

李三鹏

中国琴乐发展的历程漫长而又曲折,不同时期的音乐审美导向和经济文化发展都对其产生着极大的影响。在琴乐发展的历程中,古代文人在文学方面的著作无疑对琴乐发展起着不可磨灭的引导作用,其中一些重要文献的问世,不仅对整个时代的琴乐发展造成影响,甚至影响其后数百年的音乐发展轨迹。

一、《琴赋》中的"和"以及声"无哀乐"

1.《琴赋》概述

嵇康是生于三国时期的魏国,著名文学家、思想家、音乐家,谯郡铚县人(即今安徽省濉谿县),是"竹林七贤"的实际精神领袖。三国后期,嵇康与阮籍等当时的一批文化名人推崇玄学,以"越名教而任自然""审贵贱而通物情"为主导思想。嵇康为官曹魏,官至中散大夫,固有嵇中散之称。后与钟会有隙,为其诬陷,被司马昭处死,年仅39岁。

嵇康善音律,尤其在弹琴一事多有研究,后世流传"广陵绝响"一典故,即说嵇康在临刑前索琴弹奏《广陵散》一事。嵇康音乐理论著作主要有《琴赋》和《声无哀乐论》,都是流传千古的著名音乐理论著作。嵇康的主要音乐思想在于"和",他认为,音乐的最高境界应该是声音与自然相互映衬。他认为人们在聆听音乐时,所触发的思想、情感就本质而论,并不是音乐本体所具备的,而是音乐具备的引导性触发了人类情感的宣泄。

《琴赋》最早收录于南朝梁萧统编撰的《昭明文选》,是嵇康在音乐方面研究的重要论述,是一篇集嵇康个人音乐美学思想和文学思想为一体的千古流传的佳

作。文章以赞誉琴乐之美来阐述其"洁净端理,至德和平"音乐美学思想,包含嵇康个人的音乐养生理念、音乐审美观以及音乐哲学思想。文章词藻优美,内容丰富,被后世誉为"两晋乐赋之冠"。清代著名学者何焯在他编撰的《文选评》中如是评价《琴赋》:"音乐诸赋虽微妙古奥不一,而精当完密,神解入微,当以叔夜此作为冠。"可见《琴赋》的造诣之深,不光在于音乐领域,其文学成就亦为后人称道。

2.《琴赋》创作的社会文化背景

在嵇康所处的时代,儒家已然成为学脉正统,儒家认为音乐皆在于人心,演奏者心声表达与指下,形成不同的音乐方向,这一观点在儒家《乐记》中有明确阐述:"凡音之起,由人心生也。人心之动,物使之然也。感于物而动,故形于声。声相应,故生变;变成方,谓之音。比音而乐之,及干戚羽旄,谓之乐。"所以在儒家提出的乐教思想中,音乐有着"正礼教""移风易俗"等功能,对巩固政治统治有积极意义,有很强的功利色彩。嵇康对音乐有着不同的看法:"丽则丽矣,然未尽其理也。推其所由,似原不解音声;览其旨趣,亦未达礼乐之情也。"

在嵇康之前的时代,音乐主流的审美方向以"悲"为美,这与三国两晋时期政权动荡不安的社会背景有着莫大关系。这一时期楚人提倡的"哀"声为主题的音乐审美为社会各阶层的音乐受众所接受。嵇康在《琴赋》的前序中也做了简单概括:"然八音之器,歌舞之象,历世才士,并为之赋颂。其体制风流,莫不相袭。称其才干,则以危苦为上;赋其声音,则以悲哀为主;美其感化,则以垂涕为贵。"

3."和"以及"声无哀乐"

在当时的社会文化的大环境之下,嵇康提出了与前人不同的琴乐观点,即音乐的"和"以及"声无哀乐"的音乐思想。嵇康提出的"和"是指音乐与自然相和,即音乐取之于自然。人类在表达音乐时,需要注意音乐表达方式上尽量贴合自然的要求。"声无哀乐"则是在音乐表现上,可以以个人情感解读音乐内涵,但是音乐本体不具备"哀"与"乐",因为自然的声音不具备情感,这一观点则进一步说明嵇康"和"的音乐思想。这两个观点是嵇康音乐思想的理论支柱。

在《琴赋》正文中,开篇即写"惟椅梧之所生兮,托峻岳之崇冈。……含天地之醇和兮,吸日月之休光。郁纷纭以独茂兮,飞英蕤于昊苍。夕纳景于吁虞渊兮,旦晞干于九阳。经千载以待价兮,寂神跱而永康。……若乃重巘增起,偃蹇云覆。邈隆崇以极壮,崛巍巍而特秀。蒸灵液以播云,据神渊而吐溜",表达琴器在制作

时,取材于自然,为其后琴器发声,亦为琴发出自然之音做铺垫。嵇康在此段落中,用了大幅的笔墨润色琴材选取的环境,其中多有山水之乐,草木鱼虫之美,都是为了比喻琴乐的美,也是在侧面说明琴乐取于自然则应"和"于自然的音乐主张。

《琴赋》的文中写道:"若论其体势,详其风声……性洁静以端理,含至德之和平。诚可以感荡心志,而发泄幽情矣!是故怀戚者闻之,莫不憯懔惨凄,愀怆伤心,含哀懊咿,不能自禁。其康乐者闻之,则欨愉欢释,抃舞踊溢,留连澜漫,嗢噱终日。若和平者听之,则怡养悦愉,淑穆玄真,恬虚乐古,弃事遗身。"古琴在制作完成后,本身就具备洁净、至平和的自然品质,其发出的音乐也应该契合自然,无悲无喜,不存在情感浸入。这一段主要表达的既是嵇康"声无哀乐"的音乐思想,这一思想与儒家传统音乐思想不同的是,音乐本作为一种客观存在的事物,本身不具备情感,情感属于人类独有。"怀戚者闻之"则"憯懔惨凄……不能自禁",是在说明音乐本身的音韵节奏变化,会对受众的情绪产生一定的影响,从而使人误以为音乐自身具备悲喜的情绪。音乐会牵动人类的思想情绪这一点嵇康在《琴赋》一文中给予肯定。

4.《琴赋》对当时及现代琴学的影响

在嵇康后的数百年中,他的音乐思想广泛传播,《琴赋》之于后世琴人的影响,主要是在其后数百年的琴乐乃至整个社会音乐发展历程中,提供了为多数士大夫阶级较所接受、所推崇为明确音乐审美方向,对两晋南北朝时期的琴乐理论研究起到了独树一帜的引领作用,而后在隋唐时期,涌现了一大批著名琴师和琴学论著,促进了古琴音乐的发展方向多元化的进程。而经济文化都走在世界前端的唐代,出现了琴乐为外来音乐排挤的现象,传统琴乐一度式微,唐代著名诗人白居易在诗中有:"古调虽自爱,今人多不弹"的感慨,而在这样的音乐大环境下,还是涌现出了一些崛起传统琴乐的人物,如初唐时期的赵耶利,中唐时期的薛易简、董庭兰,唐末的陈拙等著名琴家,都为传统琴乐的发展做出巨大贡献。

二、《琴诀》的"八善"和"七病"

1.《琴诀》概述

《琴诀》是唐代著名文学家、音乐家薛易简所著的一篇关于古琴音乐美学研究的文论,综合体现了唐代时期古琴音乐的美学思想。文中首次提出古琴音乐的功能——"八善"以及古琴音乐演奏的具体要求——"七病"。薛易简曾以琴待诏入

职翰林,同时又是唐代杰出的文学家,具有文学和琴学的双重文化修养。其著作《琴诀》一文,既包含形而下的演奏技法详细说明,又具备琴乐理论的哲学思想,是一篇形成较早的将琴乐理论与演奏实践结合在一起的文论。《琴诀》在琴乐理论发展的历程中,最为突出的艺术价值,即奠定了古琴音乐在士族阶级的地位,明确了古琴音乐的基本功能,亦摆脱了前人鄙夷形而下的具体演奏技巧、空谈音乐美学的弊病。《琴诀》中关于古琴演奏所提出的"七病"以及后文的"声韵皆有主"的具体演奏要求,已经初步形成了古琴音乐中最基础的演奏法。虽然还有一定的时代局限性,但《琴诀》的问世,无疑填补了古琴音乐理论发展中关于技法要求的空白。

2. 琴乐功能之"八善"

薛易简在《琴诀》中提出琴乐的"八善"即"琴之为乐,可以观风教,可以摄心魂,可以辨喜怒,可以悦情思,可以静神虑,可以壮胆勇,可以绝尘俗,可以格鬼神。此琴之善者也"。

观风教——可以看到一地的风俗礼教程度;

摄心魂——可以引导人的思想聆听琴乐背后的思想;

辨喜怒——可以通过音乐展现演奏者的喜怒;

悦情思——可以将人的思想感情向积极方向引导(特定琴曲);

静神虑——可以澄澈人的心境,安定神魂;

壮胆勇——可以使人胆气雄壮,激发斗志(特定琴曲);

绝尘俗——可以提高人的思想、审美境界;

格鬼神——可以借助琴乐与鬼神交流(带有一定唯心主义色彩)。

薛易简在《琴诀》中提出前无古人的"八善",用来对古琴功能做阐述,后世古琴成为"君子四艺"之首,《琴诀》功不可没。在此后很长一段时间,古琴的受众群体主要被框定在士大夫阶级,使得古琴在传承上有了很坚实的社会基础。《琴诀》的"八善"琴乐理论也被后世琴家所推崇,如宋代琴家成玉磵的《琴论》、明代琴家严天池的《琴川章谱序》等著作都有论及《琴诀》"八善"的理论思想精髓,乃至于在琴乐发展如日中天的当下,琴乐审美仍旧需要关注琴与人的情感联系,并对其中古琴平心静念、导养神气的功能予以充分肯定。最后一善"格鬼神"因带有一定的唯心主义色彩,不被当下推崇。

3. 古琴演奏之"七病"

薛易简在《琴诀》中,首次提出古琴演奏的具体要求,这是在前人文献中不曾见到的,也是《琴诀》在中国琴学发展历程中被尊崇的原因之一。在前人论述中多讲音乐审美和哲学思想,《琴诀》中对"七病"的论述,是基于在长时间演奏中所得出来的七种基本演奏错误:

夫琴之甚病有七。弹琴之时,目睹于他,瞻顾左右,一也。摇身动首,二也。变色惭怍,开口怒目,三也。眼色疾邃,喘息粗悍,进退无度,形神支离,四也。不解用指,音韵杂乱,五也。调弦不切,听之无真声,六也。调弄节奏,或慢或急,任己去古,七也。此皆所甚病,病去则可以为能矣。

《琴诀》中"七病"虽作为唐代琴家总结出的演奏错误,以及《琴诀》一文中"常人但见用指轻利,取声温润,音韵不绝,句度流美。但赏为能,殊不知志士弹之,声韵皆有所主也"等详细说明技法的段落,方至今日仍具有指导意义,作为古琴学习者的演奏要求。

《琴诀》之于琴乐发展的方向产生的影响,主要在于其将古人对于古琴音乐的功能与儒家乐教联系在一起,使得古琴在文人氏族基层具备了良好的发展基础,并且加入了"形而下"范畴的技法论述部分,而后在宋代成玉礀的《琴论》以及明代徐上瀛的《谿山琴况》都对古琴音乐演奏技法方面做了更为详尽的论述,即自《琴诀》一文问世,后世对技法的重视程度逐渐加强。

三、《谿山琴况》的"二十四况"演奏论

1.《谿山琴况》概述

《谿山琴况》是明末琴家徐上瀛所著的一部全面、系统地讲述琴乐表演艺术理论的专著。徐上瀛约1582年生于江苏娄东(太仓),别名青山,号石泛山人,是当时虞山琴派代表人物。徐上瀛琴风严谨,且在求学过程中一改严澄弹琴只求简缓而无繁急的问题,融入自身对琴曲的理解而自成一体。其《谿山琴况》外,另辑有《大还阁琴谱》一书,是虞山派重要的琴学资料。

《谿山琴况》是我国古琴音乐最完善、最理论化的关于演奏论的论述,该著述堪称中国古琴音乐美学的集大成之作。徐上瀛在书中以"二十四况"阐述他的琴乐美学思想,"二十四况"即为徐上瀛总结前人的琴乐理论基础而形成的24个琴乐审美范畴,即"和、静、清、远、古、澹、恬、逸、雅、丽、亮、采、洁、润、圆、坚、宏、细、轻、

重、溜、健、迟、速"。"二十四况"的核心思想即"和"况,"和"况融合了功能论、审美论和演奏论于一体。而"静、清、远、古、淡、恬、逸、雅"八况属于琴乐审美论范畴,后面的"丽、亮、采、洁、润、圆、坚、宏、细、轻、重、溜、健、迟、速"十五况属于具体的演奏论,主要论述古琴音乐对于力度、音色、节奏的相关要求。

2."二十四况"中的演奏论

徐上瀛在《谿山琴况》一书中的核心思想即"和",作者将"和"况写在卷首,在这一况开头语段落中写道:"……其所首重者,和也。和之始,先以正调品弦、循徽叶声,辨之在指,审之在听,此所谓以和感,以和应也。和也者,其众音之款会,而优柔平中之橐籥乎?"书中"和""静""远""古"是对古琴演奏中弦、指、音、意四个因素的要求,形成《谿山琴况》的演奏论基础构架。在对"和"况的具体解读中,不难看出这一况可以作为《谿山琴况》的演奏论总纲,而其余的各况,即对总纲之后的具体演奏做具体要求。笔者分析认为"二十四况"中具体演奏论主要阐述琴乐"张力"相关问题。

音乐张力即音乐中所包含的情感起伏,具体演奏时在不同的旋律下使用不同强度、不同质感的音来表达演奏者的内心情感,能够将音乐张力用详细的论述提出,流传开来,这才意味着演奏论的逐渐成熟。而演奏论的成熟是古琴艺术发展到一定阶段的必然结果,会极大促进古琴音乐艺术的继承发展。

四、结束语

纵观中国琴乐发展历程,在嵇康的《琴赋》问世后,琴乐发展的方向主要还是在"形而上"的理论哲学方向,具体的音乐表现还未形成,而薛易简的《琴诀》在论述琴乐的思想方向后,依然重视琴乐的具体音乐表现方法。徐上瀛的《谿山琴况》则完整构建了琴乐的演奏论。这三部文献很多的琴乐理论和音乐思想都有着密切相关的联系,如《琴赋》中的"和"与《谿山琴况》的"和"、薛易简的"声韵皆有所主"、徐与上瀛反复强调的"音与意合"等,古琴演奏从"声无哀乐",到对琴曲结构、曲调的安排、技法的运用、音乐风格等的追求,再到表达不同演奏者的心声,这些都对历代琴乐发展方向起着极为重要的导向作用。

参考文献

著作：

[1] 蔡仲德.《乐记》《声无哀乐论》注译与研究[M].杭州:中国美术学院出版社,1997:6.

[2] 蔡仲德.《乐记》《声无哀乐论》注译与研究[M].杭州:中国美术学院出版社,1997:369.

[3] 蔡仲德.《乐记》《声无哀乐论》注译与研究[M].杭州:中国美术学院出版社,1997:328.

[4] 蔡仲德.中国音乐美学资料注译[M].北京:人民音乐出版社,2007:474.

[5] 徐上瀛.谿山琴况[M].北京:中华书局,2013:16.

文章：

[1] 齐薇莳.探析《琴诀》的古琴音乐美学思想及其与当代琴乐实践之观照[D].北京:中国音乐学院,2014.

[2] 吴钊.徐上瀛与《谿山琴况》[J].人民音乐,1962.

[3] 刘承华.《溪山琴况》的演奏论主旨[D].南京:南京艺术学院,2019.

[4] 臧卓敏.琴乐演奏的不"易"之道[D].南京:南京艺术学院,2019.

梅庵琴派"古琴学琴谱系统"之介绍及分析研究

倪诗韵

1917年经康有为介绍,山东诸城琴师王燕卿进入国立南京高等师范学校教授古琴,开古琴进入高等院校教育之先河。王燕卿在南京教学不到4年的时间里,编著有用于古琴教学的教材课本或称讲义,并曾经多次印刷。由于历史的原因,在抗战初期的大撤退、学校大搬迁中,国立南京高等师范学校的校史资料中有关这一时期的留存应该是损失惨重的,以致后来学术界在论及王燕卿的学校教学或梅庵琴派的这段历史时,只能依据《梅庵琴谱》等后续梅庵琴派琴学资料的零星回忆类记述,以及其他一些外围的琴学资料,如《今虞》琴刊、《晨风庐琴会记录》等,而对东南大学(原国立南京高等师范学校)的校史资料无只言片语的引用。因此王燕卿在南京时期所留下的教材课本、讲义和琴谱谱本,成为梅庵琴派在这一时期的重要资料。我们把这些教本、讲义和琴谱谱本统称为"古琴学琴谱系统"。

"古琴学琴谱系统"是梅庵琴派琴谱系统的一个很重要的环节,它上承民国五年(1916)抄本《王燕卿琴谱》,下接民国十二年(1923)夏《梅庵琴谱》编成①,是这一时期梅庵琴派的主要教学用谱本。从目前发现的几个本子看,虽然曲目较少,无《搔首问天》《捣衣》等大操,但它对梅庵琴派的发展起着至关重要的作用。

关于"古琴学琴谱系统",笔者所了解的版本有四种:

(1)上海图书馆馆藏"琴学"本,该谱本无封面书名,为油印对折线装本,其对

① 《梅庵琴社原起》:"十年夏先生归道山。卓与大苏心丧不能释。取先生《龙吟观谱》残稿重为订述。至十二年夏编成二卷。易其名曰《梅庵琴谱》。"载《今虞》琴刊(研究古琴之专刊),今虞琴社编印,1926年,第23页。

折中缝油印题签"琴学"字样,故取名"上图琴学本"。此本载曲九首,依次为《关山月》《秋闺怨》《风雷引》《极乐吟》《秋风词》《长门怨》《玉楼春晓》《秋江夜泊》《平沙落雁》,全部为以后出版的《梅庵琴谱》所载琴曲。

(2)杭州琴家陆海藏"琴学"本,此本为油印兼抄写本,对折线装,对折中缝抄写或油印题签"琴学"字样,故取名为"杭州琴学本"。该本载琴曲六首,依次为《关山月》《长门怨》《玉楼春晓》《平沙落雁》《秋江夜泊》《风雷引》,此六首曲子全部为"上图琴学本"所有。杭州本比上图本少《极乐吟》《秋闺怨》和《秋风词》3首曲子。

(3)中国国家图书馆馆藏"古琴学"本,为油印本,对折线装,对折中缝油印"古琴学"字样。该书印有封面书名"古琴学",是该系统琴谱唯一的印有书名的本子,因此,我把王燕卿在南京时期高校印刷的古琴教本、讲义这一琴谱系统取名为"古琴学琴谱系统",而把这一谱本叫"国图古琴学本"。该谱本载有九曲,依次为《关山月》、《玉楼春晓》、《秋江夜泊》、《长门怨》、《平沙落雁》、《梅花三弄》、《风雷引》、《恨东风》(又名《怨杨柳》)、《宝殿经声》(俗名《普庵咒》)。其中《关山月》《玉楼春晓》《秋江夜泊》《长门怨》《平沙落雁》《风雷引》六曲为"杭州琴学本"所有。

(4)杭州琴家陆海藏"古琴学"本,为油印兼抄写本,对折线装,其油印无封面书名,对折中缝印刷题签"古琴学"字样,故此书命名为"杭州古琴学本"。该书所载琴曲依次为《关山月》《玉楼春晓》《秋江夜泊》《长门怨》《平沙落雁》,以上五曲为油印;《夜月悲秋》(又名《秋闺怨》或《秋夜长》)、《风雷引》、《宝殿经声》(俗名《普庵咒》)、《梅花三弄》、《恨东风》(又名《怨杨柳》)、《凤求凰》、《极乐吟》、《秋风词》八曲为手抄。其中《梅花三弄》《恨东风》《宝殿经声》三曲见载于"国图古琴学本",其他两本皆未刊。《宝殿经声》一曲就是民国十二年(1923)以后"梅庵琴谱系统"中各谱都予刊载的《释谈章》,但此曲未见于王燕卿入南京前的两谱《龙吟观琴谱》和《王燕卿抄本琴谱》中。我把王燕卿到南京前的这两谱称作"龙吟观琴谱系统";而1923年以后,或抄写或油印或出版的《古琴》①及各版《梅庵琴谱》因其载有完整的梅庵十四曲,故把这些谱本系统称"梅庵琴谱系统"。《梅花三弄》一曲既不见于"梅庵琴谱系统"各谱,也不见载于"龙吟观琴谱系统",也和其他琴谱的《梅花三弄》完全不同,经试弹应为当时之民乐改编曲。《恨东风》(又名《怨杨柳》)一曲也不为梅

①严晓星:《〈龙吟馆琴谱〉补说》,载唐中六主编:《临邛琴粹》,四川人民出版社,2007年,第158-159页。

庵琴派各琴谱系统所刊载,但徐立孙的著述曾提及此曲①。因此,在"古琴学琴谱系统"中,这三首琴曲是比较特殊的。

如果对"古琴学琴谱系统"的这四个谱本做分析比较就会发现和纠正当今学界和琴界对这一领域中的一些错误认识,并得到一些启示和认知,掌握许多梅庵琴学研究的实证。下面是我对四谱所做的初步分析研究。

一、关于"国图古琴学本"

2016年11月,国家图书馆举办了为期一年的"太古遗音"中国古琴艺术大展。我受邀出席开幕式,有机会看到陈列于橱窗中的民国《古琴学》,也就是上面所说的"国图古琴学本"琴谱。展览开幕后出版了《太古遗韵:中国古琴文化大展图录》一书,此书在刊介该本琴谱时说:"1917年,经康有为引荐,王燕卿在南京高等师范学校开课授琴,编写讲义……本书即当时王氏任教时所编讲义之一。"②显然这种说法是该书编写者未及翻看谱本,而是沿用旧说。

"国图古琴学本"在以下几个方面的内容值得注意:①该书在油印"古琴学"书名的封面后扉页上,印有周镇疆的一篇小序,该小序的内容为:"《琴学》一书,前年雅乐部长曹君韫璠得于高师王琴师王宾鲁先生处,然所得亦了了。前任雅乐部长程君午嘉于别处抄得三,加入之,本想即时印成册籍。不料程君去年去此,未得□□其愿。今小弟镇疆重新抄录,油印成册,以供吾校之志习古琴之同学研究云云。周镇疆启。"②小序下一页的"思古"篆书题字中间有落款"陈奎题书,庚申岁六月"字样(注:庚申岁六月即1920年7~8月间)。③书最后题写篆体大字"完"字,落款"庚申岁六月上旬,书于工校,虞东山人陈奎书"(注:庚申岁六月上旬即1920年7月中下旬)。④本书正文前印有"古琴学目录",其中,序、琴学律吕尺寸考、辩异、左按徽位字母、右弹各弦字母、凡例、五音相生次序图、调弦转弦法、转弦慢宫变角法、转弦清角变宫法、古今中外七音考、五调捷诀、琴曲这几个部分署名王燕卿;琴体名称、按琴法、上新旧琴法、上琴弦法、和弦琴法、挂琴法、弹琴论、习琴歌诀、右

① 《致凌其阵书论琴曲》:"先师所传尚有数曲未载入梅庵琴谱者,其中有《怨杨柳》及《酒狂》……其次谈到《怨杨柳》,此曲有数名,从'东风何须怨杨柳'一诗句而来,音节流荡殊甚。在目前来说,可能属于资产阶级浪漫派。先师亦仅许学一学,作为反面教材。"载徐立孙:《勤俭堂选著》,南通市文化局、今虞琴社编印,1992年,第48页。
② 参见国家图书馆编:《太古遗韵:中国古琴文化大展图录》,国家图书馆出版社,2017年,第106页。

手指法、左手指法这几个部分注明辑自当时的《日用百科全书》。此外还有序后、空谷声韵两个条目注明为东武云石山人(应该也是王燕卿)撰写。目录前页的尺画和最后的底画为虞东山人作。⑤本书收藏者得到谱本后,对书本另外加装封面,封面毛笔题签书名"古琴学",署名"孙玉",旁注"爱静轩主藏本"(图1)。加装的扉页题词"调叶宫商",署名"蓝田畸士孙玉题嵩"("题嵩"即为现常用"题端"),右注明日期"时为庚申中秋节"(即1920年9月26日)(图2)。

图1 "国图古琴学本"封面

从以上各项内容可以看出"国图古琴学本"的大概情况,即印刷时间、地点、内容和编辑者。

印刷地点:从上面③项中"书于工校"的记述看,刻书地点当在"工校",那么印刷一般也会在"工校"进行。至于"工校"为哪所学校,则可以从①项小序中分析得出。小序中提到一个大家比较熟悉的人物:程午嘉。程在中华人民共和国成立后担任南京艺术学院教授,为琵琶演奏家、教育家,也精于古琴演奏。据凌瑞兰女士编著的《现代琴人传》一书介绍,程午嘉于1917年进入南京复成桥的江苏省立第一工业学校学习,课余时间向在南京高等师范学校任教的王燕卿和沈肇洲分别学习古琴和琵琶,后被推为"雅乐部长",1919年离开工校①。因而"工校"即是南京的"江苏省立第一工业学校",也就是"古琴学"琴谱的印刷地点。

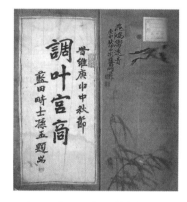

图2 "国图古琴学本"扉页

印刷时间:从上面②③⑤项内容可知,该书钢板刻写于1920年7月,随后油印并装订成册,中秋节前到达使用者手中。从①项序文中,我们还可以知道程午嘉是《古琴学》一书刊印的核心人物,结合②项中"庚申岁六月"(即1920年7~8月间)的刻印时间,我们可以解读出序文中的许多内容及其时间表。首先是本书编辑的时间表,即前年(也就是1918年,王燕卿入南京高等师范学校教琴的第二年),雅乐

① 参见凌瑞兰:《现代琴人传(上)》,上海音乐学院出版社,2009年,第95-96页。

部长曹韫璠在王燕卿处得到《琴学》一书,"然所得亦了了",从后面的文义看,这一句中的"所得"指所得琴曲,因为所得琴曲较少("了了"),所以前任雅乐部长程午嘉(也就是曹韫璠后任的雅乐部长)"于别处抄得三,加入之";程午嘉"去年"(即1919年)"去此",即离开工校,使"本想即时印成册籍"的想法落空;今(也就是庚申年,即1920年)自称小弟的周镇疆"重新抄录,油印成册",《古琴学》一书得以完成。

编辑者:从①项中我们可以知道,1918年,工校学生雅乐部长曹韫璠得到《琴学》一书后,在曹韫璠后面继任的雅乐部长程午嘉,因其曲目"所得亦了了",又从"别处抄得三",并"加入之",因此本书程午嘉实际上是以编辑者的身份出现的。但时间不长,程午嘉1919年离开工校,书未印成。继程午嘉之后,周镇疆对本书"重新抄录,油印成册","重新抄录"实际上有编辑的含义。从④项书本的内容看,琴论内容中辑自《日用百科全书》的十部分内容,还有东武云石山人的音韵著述以及王燕卿的《古今中外七音考》等内容应该为周镇疆编入,对于程午嘉只是说加入琴曲曲目三首。因此"国图古琴学本"的编者为程午嘉和周镇疆两位江苏工校的学生。

从对"国图古琴学本"的介绍分析我们可以知道,国图《太古遗韵:中国古琴文化大展图录》中把本书介绍成"即当时王氏任教时所编讲义之一"是错误的,编书者应为当时江苏工校的程午嘉和周镇疆。这本书也不是王燕卿在南京高等师范学校开课授琴的讲义,"国图古琴学本"小序的最后一句内容写得很清楚,"以供吾校之志习古琴之同学研究云云"。虽然书的主要内容是王燕卿的著述,但编者还加入了"被前人称为'弹琴总规'"的辑自《日用百科全书》的各项内容。按照顾梅羹先生的说法,"弹琴总规"对于学习弹琴而言,可以使人"得到概念,即无师承传授,也能够自学而通"①。因此小序中"志习"之"习"字既可以是凭书向人学习的意思,也可以是凭书自习的意思,故本书应该是江苏工校刊印用于该校学生学习、自习和研究之用。对于凌瑞兰女士《现代琴人传》中介绍程午嘉一文所提到的"在工业学校直接或间接向王燕卿学琴的爱好者颇不乏人"②的说法,"国图古琴学本"无疑提供了最有力的实证。

① 参见顾梅羹:《琴学备要(上)》,上海音乐出版社,2004年,第3页。
② 参见凌瑞兰:《现代琴人传(上)》,上海音乐学院出版社,2009年,第96页。

二、"国图古琴学本"和其他"古琴学本"之分析比较

将"国图古琴学本"和其他"古琴学琴谱系统"本做对比,从曲目看,"杭州琴学本"应为"国图古琴学本"的母本,"杭州琴学本"所载六曲,即《关山月》《玉楼春晓》《长门怨》《秋江夜泊》《平沙落雁》《风雷引》,被"国图古琴学本"全部刊载,"国图古琴学本"多出的三曲也符合周镇疆小序中的记载,即程午嘉在"别处抄得三,加入之"的叙述。这三首曲子是前文提到的《梅花三弄》、《恨东风》(又名《怨杨柳》)和《宝殿经声》(俗名《普庵咒》),因而"杭州琴学本"也就是周镇疆小序中说的《琴学》一书。1918年曹韫璠得到该本琴谱时,离王燕卿1917年进入南京高等师范学校开始教琴,只有一年左右的时间,从《琴学》一书内容的多少以及传统一对一"口传心授"的教学方法推测,王燕卿在这开始的一年中所教学生应该不到百人。油印印刷数量一般是一百以上到一百五十,那么,曹韫璠得到的《琴学》一书,应该还是一年前油印印刷的遗存,也就是王燕卿刚入校时编印的教本。

因此从时间表我们可以推断出,"杭州琴学本"是最早的王燕卿在南京高等师范学校教学所编之教本。此本还有一个特点,即右手指法、左手指法和琴曲部分为油印,而琴论为毛笔手抄,如果假设当时开学伊始,学校各科印务繁杂忙乱,因而《琴学》一书只油印主要的指法、琴曲部分,琴论由学生手抄,应该也是合理的。另外值得注意的是,1918年前的《琴学》一书,到1920年经由工校程午嘉、周镇疆增编后再次印刷,出现了"古琴学"之名,这显然不仅仅是书名的变化,而是"琴"的称呼发生了变化,也就是"琴"开始被称为"古琴"。因而,对于学术界所持的"20世纪20年代,为区别于其他乐器,'琴'开始被称为'古琴'"的这类看法,"国图古琴学本"和"杭州古琴学本"成为实证。

"上图琴学本"比"杭州琴学本"多出《秋风词》《极乐吟》和《秋闺怨》三曲,这与"国图古琴学本"小序记载《琴学》一书的曲目不符,但其仍然为"琴学"之名,所以应稍晚出于"杭州琴学本",而早于"国图古琴学本"和"杭州古琴学本"。值得注意的是,这四个不同的谱本,都留下了王燕卿的一些在以后的梅庵琴谱和其他梅庵琴学资料中没有的琴论方面的内容。"杭州琴学本"最后印有《答友人书》一文;"上图琴学本"在篇末印有一首琴学的小诗;"国图古琴学本"和"杭州古琴学本"载有王燕卿的《古今中外七音考》,其中将西乐中七音的唱法翻译成"独揽梅花扫腊雪"。还有这四本谱子所独有的《辩异》一文,其他梅庵琴派琴谱系统各本也均未

第四章 琴思文论

录入,这些都是研究王燕卿琴学思想的重要资料。

《辩异》一文中有一段涉及西洋音乐的话:"汉唐以后,忽以蕤宾为变徵,流毒至今,未能解释,反不若泰西各国音律适与古人相合也。"联系到王燕卿在《古今中外七音考》中将七音的西洋唱法写成"独揽梅花扫腊雪",说明王燕卿在当时对西乐有接触并进行过研究,这也成为王燕卿的琴乐受西乐影响的一个实证。

"杭州古琴学本"虽然有"古琴学"的名称,但明显其据本并非"国图古琴学本"。从曲目看,《关山月》《玉楼春晓》《秋江夜泊》《长门怨》《平沙落雁》五曲为油印,比"杭州琴学本"只少一曲《风雷引》,后面八曲为毛笔抄录,抄录部分琴曲前面还插入讲述律吕的《律性》一文,明显和本书琴论在前、琴曲在后的体例不符。因此,补抄部分并非本书的内容,而是书的拥有者摘自他本增入。从琴论的内容看,该本和"杭州琴学本""上图琴学本"一脉相承,因此,"杭州古琴学本"应该仍为王燕卿南京高等师范学校教学用的课本讲义。该书补抄部分中《梅花三弄》、《恨东风》(又名《怨杨柳》)、《宝殿经声》(俗名《普庵咒》)三曲在"古琴学琴谱系统"各谱中只有"国图古琴学本"见载;《凤求凰》一曲,包括"国图古琴学本"在内的其他本都没有刊载;说明除上述四本"古琴学"系统本外,南京民国初年,王燕卿教学时期可能还有其他批次的印刷或传抄。如果有其他印刷,印刷次数也不会超过一次。因为如果有四批次的油印(不包括"国图古琴学本"),印量应在500以上,而王在南京教琴只有不到四年的时间,所教学生不会超过400,如果印本有所散失,其印量也已足够。如果其间印本控制很好而无散失,则三批次的油印也够了。从这一点看,上述介绍的四个本子包括工校的"国图古琴学本",即使有推测的另一本,也已涵盖了王燕卿南京时期高校琴学课本或讲义的全部或绝大部分,是值得重视的梅庵琴派在这一时期的重要资料,并值得做整体研究。

"古琴学琴谱系统"为梅庵琴派琴谱的不全本,和《梅庵琴谱》对比,缺少高难度的《捣衣》《挟仙游》《搔首问天》三首曲子,基本都到《平沙落雁》为止。我认为这跟王燕卿在学校教学的普及性质有关。自古以来就有"半个平沙走天下"的说法,如果学到《平沙落雁》,那么古琴也可以说学成了。"古琴学琴谱系统"印曲到《平沙落雁》的特点,也是体现了这个原因,即对于大部分学生来说,只要学成就可以了,而少数确实优秀和学得好的,才继续传承,给予代表性的高水平、高难度的曲子的曲谱,给谱的方式有可能是抄谱而不是印谱,因而几乎没有流传。

结语

从梅庵琴派发展的结果看，王燕卿在国立南京高等师范学校教学时，于从学的近四百习琴者中，海选出徐立孙、邵大苏、孙宗彭等几位隽者进行全面传承。王燕卿殁于1921年，其后全国各地政治混乱，到处军阀混战，而二三十年代的南通在张謇倡导的"父实业，母教育"的思想和实践影响下，社会环境清明，经济发达，再加上其地偏于东南一隅，极少战乱。在这样较好的社会环境下，并在徐立孙、邵大苏这两位王燕卿弟子的努力下，梅庵琴学得于在南通兴盛。这也是刊于南京的"古琴学琴谱系统"各谱带来的成果。其后又有刘景韶、吴宗汉等，以及新中国成立后吴子英、王永昌等继承梅庵琴学，使得梅庵琴学琴艺在社会发生巨大变局的洪流中得以流布中国大陆，流传港台，传播海外。

<div style="text-align:right">2018年5月于雷音琴坊</div>

第四章　琴思文论

浅谈文化属性在古琴传承中的重要性

宁 宁

古琴基本描述

在浩如烟海的传统文化艺术中,古琴无疑是其中最璀璨夺目的明珠之一。

古琴的历史至少可以追溯到传说中的神农和伏羲时期,距今已经有几千年的历史。宋代朱长文在《琴史》中写道:"天地之和,其先于乐。乐之趣,莫过于琴。"古琴音乐文化是我国传统民族音乐的精华,在漫长的历史文明进程中,古琴以其取象比类的器型、独具特色的音色、丰富高雅的乐曲和深邃浩瀚的理论,逐渐成为我国古代文人修身养性的必修乐器。历史上记载中国传统音乐的各类典籍或乐谱中,有关古琴的记载占据了相当大的分量,深入了解古琴音乐对传承我国的传统音乐和研究有着无法替代的意义。

古琴最重要的属性——文化属性

古琴艺术在音乐美学、音乐表演、乐器制作等方面都有深刻的影响,除了这些音乐属性之外,古琴更为重要的属性当属其文化属性。

西周开始,礼乐纲纪以八音为基础:金石土革丝木匏竹,各种乐器新生更替,历经朝代更迭,盛衰毁劫,多少绝响,淹没在历史长河中,唯有古琴,跨越千年而来的传承证明了其强大的文化属性。强而有质的文化属性使古琴成为具有代表性的传统文化表征之一,反映了中国人独特的审美观、文化观和价值观,这些内涵一起又构成了音乐审美的核心。可以说,古琴是少数具备高度文化属性的音乐形式。

春秋战国时期,古琴逐渐和文人士大夫阶层紧密结合,成为他们完善自身修养、表达政治观点的重要工具。荀子在《乐论》中指出:"君子以钟鼓道志,以琴瑟

乐。""文人琴"在数千年的历史演变中形成了一套完整的琴学体系,有完备的琴学制度琴曲和琴论。琴成为士人身份的象征,是我国古代文人精神在音乐方面的体现与象征。低沉、淳厚淡泊的琴声能使人平和安静,身心畅达,使精气神都得到升华和和涤荡,因此古琴备受世人推崇。

嵇康在《琴赋》中说:"众器之中,琴德最优";"士无故不撤琴瑟"(《礼记·曲礼下》),可见"琴"在文人心目中的崇高地位。中国的文人抚琴,目的不仅仅是单纯将音乐呈现出来而已,其中还蕴含着对自然、人生的哲学性思考,是天人合一的宇宙观、生命观的阐述,是将思想文化理念以艺术形式进行优雅的表现。在士人日常中,抚琴听曲既是美妙的精神享受,又是表达共同志趣和情感连接的的重要方式。这种独特的琴文化使得古琴音乐的发展绵延不断,历经千年传承而不断。

古琴文化属性的传承历史

春秋时期是古琴快速在文人圈层良好发展的时期,出现了以儒家孔子为代表的典型的高文化素养,琴学造诣较高的一众古琴家如师旷、钟仪、伯牙以及雍门周。孔子还编纂六经之一《乐经》,足见当时琴学之昌盛。汉朝"乐府"的建立,使得古琴的地位得到了进一步巩固,而古琴型制——七弦十三徽的确立,使古琴成为十分重要的独奏乐器,并且在文人和贵族阶层广受欢迎。著名的琴曲如《聂政刺韩王》,以及琴论如桓谭的《新论》、刘向的《琴说》等面世。及至魏晋时期,时局不稳,朝野腐败,但在文人阶层却出现以竹林七贤为代表的一股清流,以一种隐逸避世的态度来表达对政治诉求和价值取向的不满,此时的士人行为洒脱旷达。追求率性自由,古琴因此不但没有衰败反而极度兴盛,文人弹琴蔚然成风,文字谱也在这一时间出现,梁时人丘明的文字谱《碣石调·幽兰》是现存最早的古琴谱。这一时期代表人物有蔡文姬、阮籍、嵇康、阮咸、宗炳等。其中嵇康更是一曲《广陵散》成就千古绝唱,而表达他音乐观点和理想的《琴赋》更是把琴这一几乎贯穿中国文化史的最重要的乐器,提到了审美和精神的最高点。接下去,唐朝古琴家曹柔和赵耶利创建了开创史册的"减字谱",为古琴进入快速普及推广打下基础。这个时期著名的琴曲如《离骚》《大胡笳》《阳关三叠》表达着人们对离别、友情、生死等的情感体悟,同时期的文人骚客的文章和诗篇也屡屡歌颂古琴隐逸风骨,借琴喻人,字里行间流淌着对琴人的赞美和对于古琴文化的喜爱和向往。进入宋辽金元时期,古琴制造更加完善,更有阁谱、浙谱等优秀谱本,古琴渐有成流派的趋势,

这个时期文人琴非常普及,著名琴家既有苏轼、欧阳修等大文豪和思想家,也有郭沔、徐天民等布衣琴家。著名琴曲如《胡笳十八拍》《潇湘水云》《渔歌》等频现。琴学理论有朱长文的《琴史》、刘籍的《琴议》。明朝及清朝前中期是古琴发展的一个高峰期,1425年由朱权组织编纂的我国最早的一部古琴曲集《神奇秘谱》成书。该书收录了大量的古琴曲谱及背景资料,为研究古琴文化提供了宝贵的资料。明朝开始古琴流派纷呈,也出现了许多的卓越的古琴家和作品以及琴学著作。清朝后期到近代,中国社会动荡不安,鸦片战争、辛亥革命、抗日战争使古琴音乐遭到一次次毁灭性打击,近乎失传,民国时期全国能琴者不过百人,直至新中国成立后一些老一辈琴家积极呼吁保护传承和传统文化,才使古琴文化得以喘息,并受到重视和保护。

纵观古琴的发展史就是一部中国通史,更是一部传统文化的传承史,所以古琴的传承就是历史的传承,就是文化的传承。

古琴在现代社会传承中的问题

毫无疑问,在今人眼中,古琴是神秘的。千年以来,古琴的大众普及度都很低,是小众文化和精英文化,这主要缘于古琴学习和传承需要较高的文化素养做基础,而一直以来只有统治阶层中文人与贵族才有机会得到良好的教育从而有机会深入学习;二是古琴的音乐带有明显的礼乐作用,有一定的政治目的性。无论是儒家还是道家风格的曲目,在旋律上与流行文化大众音乐是有根本差异的,曲调中和平淡,内敛沉静。

2003年古琴艺术被联合国教科文组织列入第二批"人类口头和非物质文化遗产代表作"之后,古琴艺术开始得到世人越来越多的重视,越来越多的人开始接触古琴,了解古琴,学习古琴,但是在古琴艺术蓬勃发展的同时,随之而来的各种问题也层出不穷。

现状一:习琴的人越来越多,懂琴的人越来越少。

现代社会中的琴学衰微,古琴学习只在表层的演奏技巧上下工夫,为了对市场的迎合导致了教学的偏差和扭曲,满足于学到"有面子的放松方式"使古琴教学越发表演化、肤浅化。由此,学琴的人越来越多,真正懂琴之"所以然"的人却越来越少。导致如果坚持真正的古琴文化,坚持传统的琴学理论即变成"曲高和寡"不识时务的怪圈。究其根本,快餐文化和物质至上的社会风气导致人们的心态失

衡,丧失了向内寻找自我的能力。功利主义使人们无法静心自省式深入学习古琴理论和演奏。而很多人并没有听过古琴弹奏,甚至连古琴都没有见过,更谈何琴学理论的认知和认同。

现状二:古曲传承寂寥,移植蔚然成风。

为了迎合流行市场的需求和社会的普遍喜好,各种移植曲目悄然成风,不仅古琴开始演奏当代的流行歌曲,更可以跨国度、跨风格演奏国外民歌。"一般来说,认真发掘成功一首古曲,至少需要一年以上的刻苦钻研、反复推敲,改编一首古曲也要几个月的工夫,而将流行曲目移植到古琴上演奏,却用不了几天的时间。后者虽然速成,却易于赢得掌声,易于受到一些外行听众的称赞,这正是埋头于打谱的人少,而移植现成曲目的人踊跃的奥秘所在。"(许健《琴史》)

移植曲目多于自创曲目,自创曲目多于打谱古曲和深入研究。这既是无奈,更是悲哀。如果传统的东西不再受到保护和重视,将会永远埋在故纸堆里不见天日。要传承古琴文化内涵,唯有在古籍中上下求索,不断地总结、借鉴前人的经验与智慧结晶。只有更多的古琴琴家和作曲家,把更多的精力转到古曲打谱和新曲创造中来更深入地了解和挖掘学习到古曲的精华,才会有富有文化内涵的承上启下的创作源泉。

现状三:西方音乐教育体制下的古琴传承偏向职业化的趋势,重技不重"德"现象严重。

20世纪以来,西方音乐体制在我国的强势进入压缩了传统民族音乐包括古琴文化传承的自然生态空间,中国专业音乐教育的西化,改变了古琴自古以来"口传心授"的传承方式,以及自古以来形成的自然生态,并使古琴原来生存的广泛性受到威胁。

学习传授古琴的过程中重视技艺远多于对古琴深厚文化修养的培养,而这恰恰是古琴最为基本的东西。

这种重技能不重视文化厚度的教学结果,就是古琴音乐偏向为"职业演奏"教育,使古琴进入以表演和演奏为主体艺术的狭窄的舞台范畴,文化性微不可见,远远背离了古琴的文化初衷。

关于传承的一点浅见

我们现在所处的时代,正处于古今中外音乐文化碰撞的激流中,这将是古琴

艺术发展至今面临的规模最大、影响最深远的音乐融合。而古琴艺术因其自身特有的民族记忆、音乐本源、精神内涵在这个时代占据特殊的地位,一旦这门艺术被简单的"现代化",那么它的文化价值与意义将不复存在。传统古琴艺术在当代如何获得更长足的发展,如何将古琴艺术的精髓更好地保存下来并传承下去,是当代琴人不得不正视的重要课题。

作为一名琴人,责无旁贷,故不揣浅陋,仅就目前现状附以浅见一二,以期抛砖引玉,与更多师长琴友交流,为古琴艺术之发展添薪加火,尽微薄之力。

首先,现代社会,要通过更为合理和正确的方式来宣传和解读、传授古琴文化。

现代社会,金钱至上的价值观,各种文化层面的冲击,人们极易在繁忙的工作生活与竞争压力中迷茫;人们期待能放慢脚步,寻求身心的平衡,人们期望通过古琴这样一种传统文化形式学到处世的哲学与智慧,找回迷失的自我,这种现象,正是古琴崛起的机遇。

在普及琴学时,更要注意的是对大众普及古琴文化,而非纯粹的演奏技巧。不需要人人都能被达到上台表演的水平,但是需要让真正热爱古琴的爱好者能够感受古琴的艺术之美、精神之美。尽力通过更为恰当和言之有物、行之有趣的模式推进大众对古琴文化的了解和体验,以发扬古琴的真正的"礼乐"作用,例如可以有更多的古琴文化课公益课和宣讲;可以用体验式和沉浸式教学模式,如电影中的古琴讲解和分析,与书法字画鉴赏相融合的弹琴活动,琴论读书课程。运用多种艺术课程加深对传统文化了解的同时,达到对古琴音乐文化的深度解读。

其次,重视琴学文化在学校教育中的普及。

从古琴的长远人才培育方面来讲,今日中国的音乐教育体制是以西方音乐体制为主的体制,而中国自己的传统民间早已沦为配角,本末倒置的结果就是大家用西乐的理论和标准来丈量古琴音乐,自然是无法匹配的。另一方面,我国目前的音乐教育忽略了音乐教育的文化性,片面地强调了音乐教育的技术性,这样教育出来的只能是职业化的专业化的琴师,而不可能有大师。或许连琴师也谈不上,只能叫作演奏技师。

我国古代音乐教育制度始于周代,周初建立的宫廷音乐机构——大司乐,其

重要职能就是音乐教育,它承担着培养贵族子弟——士子、国子和学士的音乐教育任务。我国古代时期的音乐教育是礼、乐并重,"礼教"相当于现代的"德育","乐教"相当于现代的"美育"。很明显现代教育中传统文化是缺失的,如果从中小学就开始推行和大力加强传统音乐美学和古琴琴学教育的普及,恐怕也不会出现大部分孩子们只知道钢琴、小提琴而不知我们自己传统的古琴、古筝。

何时琴学文化可以做到家弦户诵时,古琴的文化复兴则必然水到渠成。

最后,推动古琴传统传承方式与现代网络教学手段相结合。

"口传心授"一直以来都是古琴教学的传统教学模式,使用传统的古琴"减字谱"作为其传承主体,也使用五线谱、简谱等记谱方式将琴曲旋律加以参比。这种教学方式明白直接,更能突出古琴艺术传承的整体性,也更加强调演奏琴曲的传统技法。

这种方式最利于普通学员得到习琴效果。学养深厚的老师更容易让学员深刻体会到传统文化的整体性和文化传承的理念,而不仅仅是古琴的演奏技巧。在教学中,老师言传身教、示范讲解,学生观察并模范体悟,然后互相对弹,深入交流,更有学生与老师之间特殊的信任感、崇拜感和亲近感,在无形中也加强了传统琴学传承的影响力。

但是这种传播方式最大的缺点是良师难求以及地域阻隔,传承速度缓慢。新中国成立后老一辈琴家已经逐渐消失在人们的视野里,名师往往可遇而不可求,万一所托非人,不仅会精力和钱财两失,还毁掉了学习乐趣。然而,如果在教学中借助于现代化传播媒介,则可以完美解决这个问题。例如将口传心授方式与现代网络技术的结合和推广,可借用现代的网络技术进行大课讲解,再有针对性地进行面对面纠偏,而平时还可以随时与老师通过网络互动交流,这样名师难求和地域阻隔的难题可以迎刃而解,对学生来说,可实现足不出户与名师一对一学习古琴,岂不快哉。除此之外,还可以利用网络和新媒体重新录制古曲、课程和教学CD,并共享资源,增强文化宣传和日常互动交流。

三千年的古琴文化在当代受到了前所未有的冲击,如果我们能够在多媒体时代抓住这些有利的因素为己所用,借助新媒介推动传统传承方式技法,让更多的人便捷、正确地了解古琴文化,何乐而不为。

尾声

愿我们每一个有幸接触过古琴的人都能够体会和珍惜古琴历经千年的文化精神,体会古琴文化绵延不断的生机,能够学以致用,用琴音找到自己心中的那片净土,拥有一个丰富、独特的心灵世界,能够"手挥五弦,俯仰自得,心游太玄"。

文化崛起新时代：古琴艺术源远流长新发展
——学琴杂思与传承浅见

沈 健

一、缘起：一文一武，念起古琴

中国古代，儒家要求学生掌握六种基本才能：礼、乐、射、御、书、数，即礼节（今德育）、音乐、射箭技术、驾驭马车的技术、书法（书写、识字、文字）、算法（计数）。而西方，中世纪的教会学校必修的课程又有所谓的"七门自由艺术"（septem artes liberales），简称"七艺"即语法学、修辞学、逻辑学、算术、几何、音乐和天文学。其实从古到今，教育的出发点都是立足于人的综合素质的教化，而不是次次考试比拼分数。

我曾在2014年新浪博客中写过一篇《时代"新六艺"——如果小学六年学这些》提到，假如我穿越回到了小学，希望可以在小学六年能够学到这些知识：一件乐器、一个运动、一种养生、一个为人、一个处事、一份财商、一个方法，个人认为这些知识和技能是能终身受益的。

所以很早之前我就立下"志愿"："武"要学习一个可以一直到老的运动，"文"要学会一个可以玩到老的乐器。在各种选择之后，"武"学了咏春拳，不论如何我一定会坚持学下去的。"文"一直想学古琴，因为知道这个投入比较大，同时我想找个"大家"来学，通过多年学习和从事相关领域的工作经验，启蒙老师非常重要，往往决定了在相关领域能走多远。正如国外有种说法，最好的教授应该来教本科。启蒙老师的水平，往往决定了一开始学习的正确性，不走弯路；同时，老师的眼界和胸怀，决定了学生看待问题的视野和高度。古话说得好：名师出高徒。此话并不是绝对的，但名师出高徒的概率确实比较高。

二、缘承:结缘古琴,幸学梅庵

机缘巧合,在2015年的下半年,通过一位同样喜爱古琴想要学习的朋友,我找到了梅庵派的代表人物——王永昌老师。最终下定决心让我克服各种现实困难去学的原因,是王老师对朋友说的一句话:趁现在他还能教,赶紧学。确实,如果等我一切条件成熟时,未必有这个机会能跟王老师这位大家学习了。

2015年最幸运又最幸福的事情是"结缘古琴,幸学梅庵"。印象最深刻的事就是学习梅庵派的代表曲目《关山月》,这是首并不简单甚至还有些难的曲子,包含很多指法,还有一些没学过的复杂指法在里面。清楚地记得王老师说过,复杂的难的学会了,后面的就简单了。

我很喜欢这种教学理念,一开始来个难的,把很多指法学会、掰正,后面就容易了。因为一开始难,所以一定会花大量时间在练习上,能把第一首曲子学得更好、更正,以后就不容易走歪了。

这不禁让我想起英语口译的学习,一定是大量泛读加一部分精读才能提高,其实这样适用于一般的英语学习。大多数人做到了泛读,但忽视了精读,所以提升得比较慢。很多人都知道新概念英语四册如果能会背(发音语音语调一模一样),口语一定不会太差,但真正能这样做的人却不多。正如一句老话——聪明人在笨处下工夫。

三、缘续:管中窥豹,发展建言

(一)顺势而为:文化产业新驱动

目前,全球文化产业链受科技创新的驱动已出现三个新高潮:

1. 数字文化产业多元化发展的新高潮。近年来数字文化与科技文化产业快速发展,结合云计算、大数据、物联网、人工智能与"互联网+"等技术的广泛应用和推动,涌现出诸多适合新一代群体需求的动漫、游戏、视频、直播、网络影视、虚拟现实、增强现实和混合现实等新兴文化业态,从产业链到价值链不断优化升级,其中文化产业的影响力和市场竞争力日益提升。

2. 文化产品视听多元化消费的新高潮。数字文化产业迅捷化、个性化的消费需求,尤其是视听体验的需求,日益融入新一代年轻大众群体的生活,成为引领文化产业发展全过程全领域的重要力量,在助力中国文化产业向更高质量发展的同时,也给科技和文化的融合带来巨大空间。

3. 文化业态模式多元化创新的新高潮。随着数字化技术应用愈加普及,文化产业基于数字化互联网的个性化定制、精准化营销、协作化创新、区块链共享等文化经营方式、文化业态及商业模式呈多元化创新高潮,在成为文化产业发展新动能的同时,也成为各国文化产业激烈竞争的高地。

在经济全球化逆周期背景下,文化产业与科技创新逐渐走向深度融合,使得文化产业内涵与外延得到极大丰富,一个与传统文化产业链表现形态不同的全新的现代文化产业链开始形成。与此同时,全球经济、科技和文化三重战略,在现代文化产业链的博弈中亦呈现高度融合、高度渗透、高度竞争的优势,这在金融科技(数字货币技术)和文化科技(视听体验技术)中表现得尤为明显,这种态势在给世界经济带来新动能的同时,也给世界文明带来了不确定性和脆弱性。

在此大背景趋势下,作为世界级非遗"古琴艺术"以及国家级非遗"古琴艺术梅庵琴派",一定要顺势而为,借助科技创新的新高潮进行传承和发展。

(二)整体布局:确立总体战略,构建完整框架

以一种组织机构为依托,以长远战略眼光为立足点,进行整体布局,构建完整内容、管理、产品、版权风控等完整框架,兼顾公益与效益的可持续发展逐步推进。古琴艺术源远流长,在新挑战和新机遇共存的复杂环境下,为了更好地传承发展,可以考虑未来的总体战略定位为"一体两端三者六台",具体内涵如下:

"一体"是古琴艺术的总体战略定位的大目标,即作为世界级非遗"古琴艺术"从世界范围来看,要在中国文化艺术传承与发展中成为具有代表性和较高影响力的一种引领载体;而国家级非遗"古琴艺术梅庵琴派"要成为这种引领载体中传承创新标志性的影响力一派。

"两端"是古琴艺术立足发展的公益性与市场性,即古琴艺术从更广更远更深层面的公益性推广和市场性、效益性可持续发展的两端,都要发展兼顾并互为支撑补充、良性循环。

"三者"是古琴艺术传承推广者需要扮演的三大角色,即古琴艺术高质发展示范者、古琴艺术创新先行者、古琴艺术文化产业综合发展引领者。

"六台"是古琴艺术传承发展要建立的六大平台,即"管理服务平台+智库交流指导平台+产品纵深开发输出平台+市场合作推广平台+法律法规全面风控平台+技术支持服务平台"六位一体的综合平台。

第四章 琴思文论

在总体战略定位明确下,可以建立古琴艺术产品全生命周期管理矩阵:

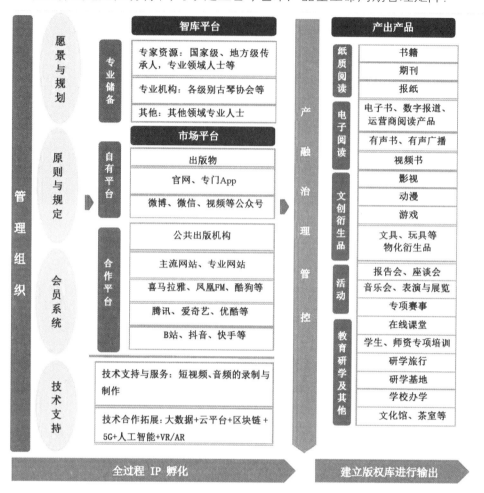

古琴艺术产品全生命周期管理矩阵

(三)近期行动:重点抓手,逐步推进

1. 加强政府合作,争取长久发展:习近平总书记指出,要加强非物质文化遗产保护和传承,积极培养传承人,让非物质文化遗产绽放出更加迷人的光彩。2021年8月12日,中共中央办公厅、国务院办公厅印发了《关于进一步加强非物质文化遗产保护工作的意见》(以下简称《意见》),涵盖健全保护传承体系、提高保护传承水平、加大传播普及力度等方面内容,引发社会广泛关注。

《意见》提出提高非物质文化遗产保护传承水平要融入国家重大战略。加强京津冀协同发展、长江经济带发展、粤港澳大湾区建设、长三角一体化发展、黄河流域生态保护和高质量发展,推进海南全面深化改革开放等国家重大战略中的非物质文化遗产保护传承,建立区域保护协同机制,加强专题研究,举办品牌活动。在实施乡村振兴战略和新型城镇化建设中,发挥非物质文化遗产服务基层社会治理的作用,将非物质文化遗产保护与美丽乡村建设、农耕文化保护、城市建设相结合,保护文化传统,守住文化根脉。

《意见》在保障措施中提到:

*加强组织领导。*各级党委和政府要进一步提高对非物质文化遗产保护工作重要性的认识,把非物质文化遗产保护工作纳入经济社会发展相关规划,纳入考核评价体系。健全非物质文化遗产保护工作联席会议制度。引导社会力量参与非物质文化遗产保护工作,充分发挥行业组织作用,鼓励企事业单位合法合理利用非物质文化遗产资源,形成有利于保护传承的体制机制和社会环境。

*加强财税金融支持。*县级以上政府要依法把非物质文化遗产保护经费列入本级预算,提高资金使用效益。鼓励预算单位根据工作需要采购非物质文化遗产相关产品和服务。采取定向资助、贷款贴息等政策措施,支持非物质文化遗产基础设施建设。支持非物质文化遗产相关企业按规定享受税收优惠政策。鼓励和引导金融机构继续加强对非物质文化遗产的金融服务。支持和引导公民、法人和其他组织以捐赠、资助、依法设立基金会等形式,参与非物质文化遗产保护传承。

从以上内容就能看出未来到2035年,国家将从上到下全面推进非物质文化遗产的发展,古琴艺术具有天然优势,一定要抓住这个发展的大趋势。建议可以设立专门对接政府机构的部门或人员,从国家到地方政府,进行全面对接、长期互动,一方面紧跟国家政府政策,融入官方发展平台;另一方面也要争取全面各级的相关财政与资金支持,从而为长效发展打下良好的坚实基础;同时,也打通自身优秀成果的输出与展示渠道,增强话语权和影响力。

2. 加强知识体系,兼顾公益效益:《意见》将非物质文化遗产内容贯穿国民教育始终,构建非物质文化遗产课程体系和教材体系,出版非物质文化遗产通识教育读本。在中小学开设非物质文化遗产特色课程,鼓励建设国家级非物质文化遗产代表性项目特色中小学传承基地。加强高校非物质文化遗产学科体系和专业

建设,支持有条件的高校自主增设硕士点和博士点。在职业学校开设非物质文化遗产保护相关专业和课程。加大非物质文化遗产师资队伍培养力度,支持代表性传承人参与学校授课和教学科研。引导社会力量参与非物质文化遗产教育培训,广泛开展社会实践和研学活动。建设一批国家非物质文化遗产传承教育实践基地。鼓励非物质文化遗产进校园。

2021年7月30日,教育部办公厅印发了《关于进一步明确义务教育阶段校外培训学科类和非学科类范围的通知》,明确了在开展课外培训时,语数外理化生政史地9门科目按照学科类培训进行管理,体育、美术、音乐、信息技术等按照非学科类进行管理。"双减"政策明确了艺术培训按非学科类管理,这意味着明确了艺术类校外培训机构的营利性范围,预计未来艺术培训的发展较之从前将迎来更多机会。而政策对校外培训的定性为"公益",意味着民生行业要薄利化,预计对校外培训机构的业务及盈利模式将产生全方位的重塑。

从"两端"中的公益性来看,古琴艺术要尽快出版通识教育读本,设计中小学非物质文化遗产特色课程内容。这需要各个层级传承人和专家共同合作,但可以先尝试推出普及型系列短文、音频、视频等,但因为公益性和前期投入精力较大,所以更多的是采取志愿者模式进行前期工作和尝试,到后期或有一定规模影响力之后,可能争取到政府补助和其他资金支持。

从"两端"中的市场性来看,古琴教学更偏重与师传身教的面对面教学,所以相对时间和空间都受到限制,而古琴的知识、历史、文化、哲学内容又属于其衍生拓展部分,对综合提升古琴水平有很大帮助。因此,可以通过书籍、文字、网站、公众号等形式,以文字、音频、视频方式进行补充拓展。一部分基础性内容,可以作为免费资源进行发布共享,同时允许标明出处的转载;更深层次的内容,可以制作教材、讲座演奏音频、视频,形成不同系列的收费课程与内容,通过自有平台以及公众平台的合作,如发布到喜马拉雅、B站等平台。

依托的组织可以充分挖掘自身会员与学员资源,制作推出大师课传承系列、大师课拓展系列、琴家创新系列等课程。在推出后,要充分调动会员与学员在不同领域的能力和经验,制作一些如何教学、如何自己录制音频、录制视频等的指导课程,争取既能提供高质量课程录制的渠道,又能发挥成员主观能动性进行自己录制制作,这样便于尽快积累内容资源。依托的组织不仅要事前进行指导,也要

在事后进行把关,提供后期制作美化的支持等。

古琴是最好的中国传统文化和艺术的载体与结合体之一。古琴艺术的知识与产品系列从建立之初,就考虑到未来去拓展到海外其他国家,可以增加英文和其他外文字幕,或为未来增加字幕预留改善空间。可以鼓励英文或其他外文水平高的成员,同时录制中英文或其他外文讲解视频。

加强原则指导,鼓励全面创新。关于创新方面,以梅庵派为例,建议大师和专业人士总结提炼梅庵派的特点,不仅便于传承经典琴曲,更要在打谱新曲时体现哪些特点起到指导作用。

要做好成员服务与共享。例如共享琴谱、琴源、琴的衍生品,在琴的购买、更换、修护、琴的一手和二手交易提供渠道。把成员作为强有力的支撑,除了提供信息与渠道多参加交流和展演,甚至在古琴教育基地、体验中心根据情况轮流去参与,这样便于保持长久性。

作为进行古琴艺术具体传承与推广的非盈利性组织,也需要加强开源节流,保持健康长效。组织的人员建议以少量专职和大量兼职构成,经费来源可以考虑通过合法合规收取会费、政府相关基金和项目补贴、演出费用抽取管理费、自愿捐献的支持基金等方式来构成运作管理费用,同时要做好透明监管。这样才能保证组织健康持续长久地推动古琴艺术的传承与发展。

3. 加强重点合作,建立体验基地:《意见》提出健全非物质文化遗产保护传承体系:完善传承体验设施体系。在现有基础上,统筹建设利用好国家非物质文化遗产馆,鼓励有条件的地方建设非物质文化遗产馆,推动国家级非物质文化遗产代表性项目配套改建新建传承体验中心,形成包括非物质文化遗产馆、传承体验中心(所、点)等在内,集传承、体验、教育、培训、旅游等功能于一体的传承体验设施体系。鼓励社会力量兴办传承体验设施。研究完善非物质文化遗产馆管理制度,建立非物质文化遗产馆备案和评估定级制度。

2021年4月文化和旅游部《"十四五"文化和旅游发展规划》,提出在弘扬中华传统文化、革命文化、社会主义先进文化的同时,谋定实现新时代艺术创作、遗产保护传承利用、公共文化服务、文化产业、旅游业、文旅市场、对外交流推广等体系的建立和健全。该规划指出要依据国土空间规划推进适应文旅高质量发展的空间布局,其中就包括长三角地区。

以梅庵琴派的古琴艺术发展为例,可以考虑建立"一城一校N点"立体多维模式:

(1)一城:打造南通成为梅庵琴派的现代基地,成为南通的一张文化名片。

(2)一校:以南通一所高校为依托点,充分利用高校师生的热情与兴趣,发挥学生社团现有优势,成为一个亮眼的传承基地。

(3)N点:与《意见》中提到的非物质文化遗产馆、传承体验中心(所、点)进行对接合作,利用文化馆(站)、图书馆、博物馆、美术馆等公共文化设施开展非物质文化遗产相关培训、展览、讲座、学术交流等活动。甚至可以与具有文化艺术类平台和公司、特色的茶室等进行合作,进行一些讲座和展演;也可以结合组织与企业内训中对文化艺术类的需求,进行展示输出。

4. 加强产权保护,构架合规框架:《意见》提出完善政策法规。研究修改《中华人民共和国非物质文化遗产法》,完善相关地方性法规和规章,进一步健全非物质文化遗产法律法规制度,建立非物质文化遗产获取和惠益分享制度。加强对法律法规实施情况的监督检查,建立非物质文化遗产执法检查机制。综合运用著作权、商标权、专利权、地理标志等多种手段,加强非物质文化遗产知识产权保护。加强非物质文化遗产普法教育。

古琴艺术传承发展中一定要重视法律法规和产权保护,可以通过会员或学员的渠道,寻找知识产权类律师及法律咨询服务来帮助处理可能遇到的版权问题。甚至在经济情况允许的范围内,长期与相关律师或律所合作,构建健全完善的知识产权保护框架和合法合规的行为原则规范,对会员与学员进行指导约束,也为未来进入新区域和国外提前做好功课,促进持续性发展。

【注释】

1. 2021年8月12日中共中央办公厅、国务院办公厅印发的《关于进一步加强非物质文化遗产保护工作的意见》将对古琴艺术传承与发展起到重要的引领作用,所以结合《意见》提出行动抓手。
2. 本文同时参考了作者原创的两篇新浪博客文章《结缘古琴 幸学梅庵》(2016年1月26日)和《时代"新六艺"——如果小学六年学这些》(2014年2月4日)。
3. 古琴艺术产品全生命周期管理矩阵图为笔者设计,仅作抛砖引玉参考。

七弦传古风　浩然士气长
——谈孔子和他的古琴艺术修养

贡振亚

琴棋书画之艺,在中国的历史上素来为文人必备。尤其是琴,古人云"君子之座,必左琴右书""士无故不撤琴(《礼记·曲礼下》)"等。大教育家、大思想家、儒家学派的创始人——孔子也说过一句话:"兴于诗,立于礼,成于乐(《论语·秦伯》)。"可见,作为乐的代表的琴,在中国文化与史学上的地位是何等重要。

传说最初,伏羲、神农造琴,是为了与天地神灵沟通,祈祷国泰民安、风调雨顺,故创设了这么一个媒介。故琴之身长与年(天数)相附,琴之相貌与天(圆)地(方)貌附,琴之徽位暗合月份,琴之弦数暗合五音与五行,琴之音色分三种即"三才"者也(《世本·作篇》《桓谭新论》)。诸此种种,均将小小瑶琴赋予了神话般的文化图腾和宗教信仰色彩。之后数千年,又因古琴能修身养性,历来也被奉为道器敬供使用。

那最早传播和发扬琴艺的是谁呢?窃认为可以推溯至孔子。孔子出身微寒、一生清贫,空负才华、有志难酬,虽入官场、终不如意;但可敬的是,他对学问道德的孜孜以求,对文化教育的开拓发展,对社会人文的精神倡导,都开创了中国乃至世界文化的先河,非常人能企。

一、孔子的向学精神——读易与习琴

(一) 孔子读《易》

《易经》是我国最古老而深邃的经典,被誉为"群经之首,大道之源"。《经解》中认为读《易》能让人心地纯净、心思精密,从而提高人的思想境界。相传孔子晚年喜欢读《易》。《史记·孔子世家》记载:"孔子晚而喜《易》,以至于'韦编三绝'。"韦,

第四章　琴思文论

是熟牛皮。春秋时期多以竹简写书,然后用熟牛皮编连起来,称之韦编。三,指多次。孔子反复读《易》,以至于将牛皮绳弄断多次,可见,孔子对《易经》的喜爱和学习、研究的刻苦程度。

孔子为学,一生勤奋,孜孜钻研,深得学中真昧,到了晚年尤惜光阴,不遗寸光地学习新知识,读《易》就是其中一个典型。为此,后人因景仰其向学的精神还专门作了一首古琴曲——《孔子读〈易〉》,来表现孔子秋夜读《易》体道的情景。

这首曲子共分四段:乾坤定位,阴阳错综,刚柔相济,天人合一。首段凝重端方。"乾知大始,坤作成物。"乾意味着事物的开始,坤意味着事物的完结。琴声一上来明朗开阔,表现浩浩荡荡的洪荒之始。"乾以易知,坤以简能。"但简易中却蕴涵有无数的变化,引领了世上万物的花开花落,生生不息。第二段开始直接进入全曲的主旨部分,阴阳变易。"一阴一阳之谓道。"(《系辞传》)日月推移,寒暑交替,天道的隐与现,君子遭遇的穷与通,无一不体现着阴阳之间的消长变替。琴曲中,在六弦以琐的手法与随后靠左手在七弦上细微快速地摆动而形成的一组旋律反复出现,似是孔子在这悠长的思虑中受到阻碍,举棋不定而多有徘徊;在这若隐若现的旋律过后却又变得极为明朗而悠长——先是六弦七徽上到九徽,再是从九徽上到七徽。似是孔子的思绪在短暂的徘徊过后变得豁然开朗,又似乎隐喻"变易"的道理,穷极变通,否极泰来,当事物走向一个极端时往往会转到相反的方向。这种往而复归并非是一种单纯的轮回,而是经历了许多细微精妙的变化,妙不可言。几个打圆出的高音,表现了孔子初窥大道的激动,同时进行了更深一步的探索。第三段很大程度上是对第二段旋律的重复。阴阳合德而刚柔有体,刚柔相推而生变化。琴曲在这里比第二段更加地沉厚明朗。孔子的思绪又进一步升华,没有了第二段那种欣喜,而以一种更沉稳平和的心态体验大道。细微快速之音再度响起,于此更像是一种应证的意味——即使在极小而被人忽略的事物中,也有着盈虚消长的变化。没有事物是永恒不变的,掌握了变化的规律,人才不会在看似混乱的世间迷失方向。第四段超越了前两段的似断复联,声音开始变得飘逸灵动。这时的孔子已将自然之道与人伦之道结合起来,自然现象的变化也说明了人事活动的规则。心中存有大道,自与天地精神相往来。于是,琴曲在一串流畅的泛音中慢慢消逝,留下天地间旷远的回响。

至此,那碧空如洗的秋夜中,一弯高挂的弦月下,满庭空灵洒脱的琴音里,夫

子为学做人的上进与执著、体道悟理的深厚与苍茫,尽廓然昭显。

(二) 孔子习琴

孔子是个推崇乐艺的人。乐艺,即音乐知识,包括古代的名曲,如韶乐;也包括声乐,孔子经常和弟子们弦而歌,即一边弹琴一边唱歌;还包括器乐,如古琴和各种乐器。据说孔子年轻时曾做过吹鼓手,音乐是其专业。有记载说孔子的琴弹得很好。有一次孔子弹琴时,看到一只猫准备捉老鼠,孔子霎时对猫捕食时产生的杀气心有所感,琴声不禁变得肃杀起来。颜回在门外听到后进来问孔子说:老师的琴声中怎么突然有杀气?可见师生琴艺都很高,而且还真是知音。

好学的孔子是这样走上习琴之路的,且看司马迁在《史记·孔子世家》上的一段记载:

孔子学鼓琴师襄子

孔子学鼓琴师襄子,十日不进。师襄子曰:"可以益矣。"孔子曰:"丘已习其曲矣,未得其数也。"有间,曰:"已习其数,可以益矣。"孔子曰:"丘未得其志也。"有间,曰:"已习其志,可以益矣。"孔子曰:"丘未得其为人也。"有间,有所穆然深思焉,有所怡然高望而远志焉。曰:"丘得其为人,黯然而黑,几然而长,眼如望羊,如王四国,非文王其谁能为此也!"师襄子辟席再拜,曰:"师盖云《文王操》也。"

翻译过来就是:

孔子向师襄子学琴,学了十天仍没有学习新曲子,师襄子说:"可以增加学习内容了。"孔子说:"我已经熟悉乐曲的形式,但还没有掌握方法。"过了一段时间,师襄子说:"你已经会弹奏的技巧了,可以增加学习内容了。"孔子说:"我还没有领会曲子的意境。"过了一段时间,师襄子说:"你已经领会了曲子的意境,可以增加学习内容了。"孔子说:"我还不了解作者。"又过了一段时间,孔子神情俨然,仿佛进入新的境界:时而庄重穆然,若有所思,时而怡然高望,志意深远。孔子说:"我知道他是谁了:那人皮肤深黑,体形颀长,眼光明亮远大,像个统治四方诸侯的王者,若不是周文王还有谁能撰作这首乐曲呢?"师襄子听到后,赶紧起身再拜,答道:"我的老师也认为这的确是《文王操》。"

除了《史记》,这个故事在《孔子家语》《列子》《韩诗外传》上也都有记载。《韩诗外传》上还作此评价:"孔子持文王之声知文王之为人。"(《韩诗外传》卷五)。它不仅给后人树立了一个难得的学习音乐的榜样,也反映出身为万世师表的大教育家

孔子一生的好学、善学的精神和品质，正所谓"学而不厌"。作为我们后世的每一个求学之人，也应当对自己的学业精益求精，而不是浅尝辄止。

二、孔子的音乐素养——尽善与尽美

（一）"三月不知肉味"

孔子的弟子在《论语·述而》篇中写道："子在齐闻《韶》，三月不知肉味，曰：'不图为乐之至于斯也。'"韶乐是舜时代的古乐曲名。这句话是说孔子有一次在齐国听到了美妙无穷的《韶》乐后，很长时间都尝不出肉的滋味了，他说："想不到《韶》乐的美达到了这样迷人的地步。"一个人对音乐的理解能力和欣赏能力已经达到了如此痴迷的程度，说明了孔子在音乐方面的造诣是极高深的。

（二）"尽善"与"尽美"

在《论语·八佾》里还有一句话：子谓《韶》，"尽美矣，又尽善也。"谓《武》，"尽美矣，未尽善也。"这是说孔子在谈到《韶》乐时评论："美到极点了，好到极点了。"谈到《武》乐时评论："美到极点了，但还不够好。"孔子认为舜是以禅让得国，有高风亮德，而周武王则以征伐得国，只是粗鄙手段，所以评价《韶》尽美尽善，而《武》尽美而未尽善。孔子在这则语录里提出了"尽善尽美"说，要求文艺作品能够尽美尽善，从中可见孔子的文艺思想有极高的审美标准。

（三）"三百零五篇皆弦歌之"

《史记·孔子世家》中记载孔子将《诗经》中的三百零五篇都"弦歌之，以求合《韶》《武》《雅》《颂》之音""礼乐自此可得而述，以备王道，成六艺"。正因为孔子的"配谱演唱"，使之精心挑选的"诗三百"得以在民众间以音乐的形式简易而广泛地流传。"诗三百"的核心是"思无邪"，孔子的这一创举起到了"乐教"育化民风的作用，将礼乐教化普及到中下层人民中间。

（四）"弦歌"能"爱人"

《论语·阳货》中载："子之武城，闻弦歌之声，夫子莞尔而笑曰：'割鸡焉用牛刀。'子游对曰：'昔者偃也闻。'诸夫子曰：'君子学道则爱人，小人学道则易使也。'子曰：'二三子，偃之言是也，前言戏之耳。'"春秋时孔子提倡以礼乐教化百姓，他的学生子游在武城做官时，也提倡礼乐。孔子到武城听到乐器的弹奏和优雅的歌唱，就故意对子游说："割鸡焉用牛刀！"子游解释说："君子学礼乐就能爱人，百姓学礼乐便于管理。"孔子十分赞许他的做法，说他之前故意说的是戏话。

可见,孔子对音乐的表现力、感染力、影响力,甚至是创造力都是有着深刻的认识能力和鉴赏能力的。在他所创建的儒家音乐理论体系中,充分肯定了音乐在社会生活中的作用,尤其在政治生活的作用。他还认为战争年代音乐可以鼓舞前方将士勇敢征战,而在和平环境中又能教化人们温良礼让等。孔子的这种音乐素养对我国的音乐发展和审美评价都有着极深远的影响,带领我们把音乐艺术看作一种认识真理,穷极人生的途径,这就是所谓的乐教。

三、孔子的人文情怀——抚琴与作曲

(一)抚《泣颜回》

有人说:"人世间的际遇,是一个奇怪的事情。孔子弟子三千,成者七二,可他最珍视的却始终是这个'一箪食,一瓢饮,在陋巷,人不堪其忧,回也不改其乐'的颜回。"颜回在孔门弟子中虽然年轻,却以突出的德行修养而著称,曾被孔子称赞说:"好学,不迁怒,不二过。""贤哉回也。(《论语·雍也第六》)"等;自汉代起,他就被列为七十二贤之首。正因为这个弟子年轻贤德,却又死得最早,所以孔子对他的英年早逝可谓伤心至极。抚此曲而泪难禁,思故人而独知音,并未因其是自己的弟子而稍加掩饰或有所怠慢。

(二)作《幽兰操》

孔子一生重点创作的古琴曲叫《碣石调幽兰》(《琴操》《古今乐录》《琴集》),简称《幽兰操》或《猗兰操》,"碣石调"是琴曲特有的调式,像词牌名似的。之所以创作这个曲子,与孔子的出仕未得、孤芳自赏的文人情怀有很大关系。其背后有个传说故事:相传孔子到各国应聘未果,在从魏国到鲁国的行途中看到一处山谷中繁茂生长的兰花,就颇生感慨,说兰有王者香,独开幽涧,不跟其他杂草为伍,就好像生不逢时的君子不与鄙夫为伍一样。于是停车操琴,对兰花的品格表示赞颂,借以聊表君子如兰、自己生不逢时的高洁情怀,从此才有了著名的《幽兰操》。其人品即曲品也。

四、孔子对古琴的影响

孔子与琴的缘分,不知是孔子爱上了琴,还是琴爱上了孔子。于是后世,在五花八门的古琴制式中,有一种最为常见的制式就叫作"仲尼式"。以孔子的字来命名古琴,作为人们对这位圣贤的另一种仰慕与肯定。除此之外,古琴还有许多式样:伏羲式、连珠式、蕉叶式、落霞式、凤势式、师旷式、神农式、灵机式、响泉式、亚

额式、列子式、鹤鸣秋月式及宣和式等，它们主要的差别就是在琴额、颈部和腰部、尾部的线条造型有所不同。

不仅如此，古琴于三皇五帝时被开创，起先是作为一种沟通天地的祭祀神器来使用，它就像一种宗教图腾一般被神圣崇拜着，但到了孔子手里，它却开始有了一种新的意义——文人琴。顾名思义，即琴为文人士大夫所用了，用以寄托他们的情志。

古琴以其音质的"中正平和""清微淡远"来承载着中国古老而博大的传统文化，成了中国文人的必修乐器，并深刻影响着传统文人的哲学、美学、文学思想，成为文人修养的标志之一。它既是古代文人的身份象征，更是古代文人精神的寄托与归属：俞伯牙与钟子期因"高山流水"而成知音（《列子·汤问》）；"嵇康"问斩东市"，安然弹奏《广陵散》而成千古绝响（《晋书卷·嵇康列传》）；阮籍为避乱世而佯作《酒狂》（《古琴曲集》）；司马相如抚一曲《凤求凰》而演绎出一段浪漫情缘（《史记·司马相如列传》）……总之，琴在古代文人心目中可以"观风教、摄心魂、辨喜怒、悦情思"，可以"静神虑、壮胆勇、绝尘俗、格鬼神"（唐薛易简《琴诀》），它被赋予了浓烈的传统文化色彩，并成为一种文化修养和理想人格的象征，这是孔子对古琴造成的另一点后世影响，极其重要。

三国的曹丕说："援琴鸣弦发清商，短歌微吟不能长。"东晋的五柳先生说："但识琴中趣，何劳弦上声。"唐代大诗豪李白说："蜀僧抱绿绮，西下峨眉峰。为我一挥手，如听万壑松。""我醉欲眠卿且去，明朝有意抱琴来。"这一切琴心都缘自孔子在《关雎》中的一句点评："乐而不淫，哀而不伤。"琴之修为，即如下言："琴者，情也；琴者，禁也。"（南宋，刘籍《琴议篇》）故私认为：有夫子，上下尊卑有德行；有琴，古往今来有知音。

主要参考资料：
[1] 古琴名言：《礼记·曲礼下》《论语·秦伯》。
[2] 古琴起源：《世本·作篇》《桓谭新论》。
[3] 孔子读《易》：《经解》《史记·孔子世家》网络琴曲介绍。
[4] 孔子习琴：《史记·孔子世家》《孔子家语》《列子》《韩诗外传》。
[5] 音乐素养：《论语·述而》《论语·八佾》《史记·孔子世家》《论语·阳货》。

［6］抚《泣颜回》:《论语·雍也第六》。

［7］作《幽兰操》:《琴操》《古今乐录》《琴集》。

［8］孔子影响:《列子·汤问》《晋书卷·嵇康列传》《史记·司马相如列传》《琴诀》。

［9］其他:《历代诗集》《古琴曲集》《诗经》《琴议篇》。

附:本文缩减版《孔子和他的音乐素养》刊于核心期刊《醒狮国学》2015年第1期,并为《江阴文博》《熊谷论道》《镌刻文庙》等刊物转载,又结集于《中国文庙(孔庙)未来之梦》一书。

食野之苹

——民国时期从金陵寄往诸城的琴人信札小记

陈震文

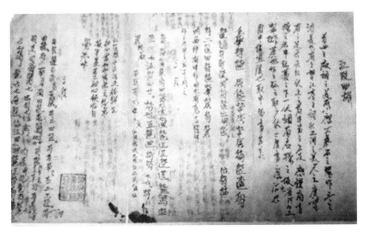

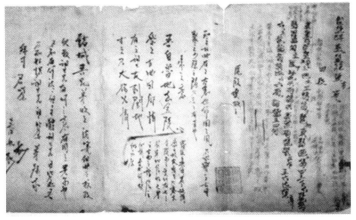

三国曹孟德有诗云："呦呦鹿鸣,食野之苹。我有嘉宾,鼓瑟吹笙。"

多年前,我在网上收藏了一件民国时期从金陵寄往诸城的琴人信札,共两纸(左图)。该信札写在普通空白纸上,每页折成三帧。信札的前大部分是书者记叙其在金陵学到的一首古曲。第一帧《江陵曲辨》,是书者对该曲的看法。之后第二、三、四帧记载了该曲共四段的减字谱和红笔批

注。第五、第六帧是书者的通信内容。两页纸均盖一方"碧桐丛书院馆珍藏"朱文汉篆之收藏印。

在第五帧后段,书者云:"吾自鲁地去金陵学之古曲,回乡情有之。望友到闽地□(爱)之。乃大徐兄情。"

在第六帧整幅,书者又云"诸城吾兄弟收之,□(浅)笺,但曲之□□以致,望兄有呵之意。有同与异□(别)也,不知有何法。法□(具)主体,望兄自鉴。吾不知好□(坏),望兄自鉴。弟□(声)求□(解)可。君鉴。□(春)如顿首。"

当时收藏这封信札主要基于两点考虑:1.信中所记琴曲非主流,如是失传之谱,存以备用。2.信中提到了诸城、金陵、闽地三处,又是从金陵寄出,也许书者跟梅庵琴派或诸城琴派或金陵琴派有一定渊源。

此纸很脆很黄,当是旧纸。其红笔墨迹没有墨胶,当初我曾准备装裱保存,但装裱师傅发现红墨很洇,只能放弃。从书法角度来看,也许书者没有科举应试的书写功底,书不甚工。

对于这封民国时期从金陵寄往诸城的琴人信札,我很好奇书者是谁?即"□(春)如"是谁的名或字号,或书写最接近谁的笔迹?

由于不能装裱且纸张脆黄,故为收藏好此信札便夹在某本书中,期冀今后退休无事时再深入了解。一晃多年,近日竟然未找到,但应没有遗失。所幸当时拍有小图。

辛丑流火于长沙补记

抚琴悟道

高寒清

古昔圣贤所以为修身理性、禁止邪僻、变易气质至今犹可以得其遗意者,则莫琴若矣。读书味道,怀古怡情,宜其得于琴者,独深而有以其性情自得之乐也。

智者创物,明者述之。莫不有当然之法。行乎其间,法者一定也。而其神明变化则运于一心。况声音之道,可以穷极幻缈乎?夫人生而静,感于物而动,假器入神,其德莫优于琴。

君子曰:礼乐不可斯须去身。致乐以治心,致礼以治躬,故乐也者,动于内者也;礼也者,动于外者也,乐极则和,礼极则顺。

夫抚弦动操代不乏人,予穷以为宫羽之调,适节奏之清真,声音之和畅克美,不佻不靡,不躁不迫,不凌节而乱、不啴缓而散。师旷之听,不以六律不能正五音。

梅庵琴派源出山东诸城,崛起于民初。因祖师王燕卿先生授琴于南京师高"梅庵"故址而得名。祖师精研律吕,融通道易,尤善琴艺。抚桐引操,余声飘迈。闻者皆祛烦忧而感心志。一夕风灭烛,按徽自若,不差毫黍,学者以是益钦之。

祖师琴技独创一格。强调节拍准绳,同一指法于不同琴曲而又不同。从琴曲中实际需要而变化,指法灵机活用,左手吟猱滑动于腕,摆动多少服从于节拍,而摆动强弱则服从于琴曲之境。尤以严谨有序,表现严整。梅庵琴派指法独特,琴曲令人久听而不倦。

梅庵琴派音韵宽厚,雄健之中寓有绮丽缠绵之意。刚中有柔而又刚柔相济。虽源于北派而兼南音。能方能圆,合于明徐青山《溪山琴况》之境。故祖师携弟子徐立孙先生于民国九年在上海晨风庐琴会中,琴艺惊艳全场而夺魁首。

琴学之道，重在传承。祖师弟子徐立孙先生携同门重加修订（1931年）出版《梅庵琴谱》，于琴界影响甚广。且梅庵派弟子踪迹遍于海外，传技授琴，广布琴道，且有英文版《梅庵琴谱》海外发行，故《梅庵琴谱》是影响地域最广、版论最多、发行量最大的琴谱之一。故梅庵琴派以厚古立新、高难技艺独树一帜屹立当今琴坛。

癸巳年春（2013年），余拜访徐立孙先生亲传关门弟子、古琴艺术梅庵琴派国家级代表性传承人王师永昌先生从师学艺。王师口传手授，按谱取音一丝不苟，梅庵琴曲小而非易弹。王师右手指法雄健宽厚，左手更运指灵机，绰注、吟猱有度，韵味悠长，观其弹琴听曲，自犹入其境。

王师授课亲力亲为，遵祖师训注入琴曲。注重点拍琴指法度，时常叮嘱技法之重要。无技则曲不成，曲不成则无雅韵，无雅韵则无意趣，无意趣又何谈抚琴？师常云：如能练成梅庵琴技，再弹他派之曲，则得心应手举一反三。余时常习琴谨遵师道，收获甚益。

师者，传道授业解惑也。王师虽授琴技，也传其道。答疑解惑，师作《论梅庵琴派》，并有《初论〈梅庵琴谱〉》《二论〈梅庵琴谱〉》《三论〈梅庵琴谱〉》及《四论〈梅庵琴谱〉》等其他论文数十篇60余万字，拾疑补缺，填补梅庵琴派自创派以来相关琴论之空白。

庚子年（2020年）录制出版《梅庵琴旨》CD两张，倾情演绎梅庵琴派自创派和《梅庵琴谱》出版以来，全套十四首曲面世，另有三首首次出版，且有王师自打谱创作琴曲两首。《梅庵琴旨》与《梅庵琴谱》两者相得益彰，为习梅庵派琴曲开便捷之门，乃梅庵派弟子之大幸，为广大琴人之福。王师古琴及琵琶演奏风格，融贯古今，刚柔相济，豪旷雄健，温润静远，古韵清幽和新意绚逸有机交融，道法自然而使大气、灵气、正气和文人气映流时空。

《老子》曰：道可道非常道。乐曲以音传神，犹之诗文，以字明其意义也。然字义之繁，累之万千，乐音则止此五二（五正二变之音）而已，该乎人事万物而无所不备，其为音也。出于天籁，生于人心，凡人之情，和平爱慕，悲怨忧愤，悉触于心，发于声，而此五二之音也。

因音以成乐，因乐以感情。凡如政事之兴与废，人身之祸福，雷风之震飒，云雨之施行，山水之巍峨洋溢，草木幽芳荣谢，以及鸟兽昆虫之飞鸣翔舞，一切情状

皆可宣之于乐,以传其神,而会其意者焉,是以听风听水,可作霓裳,鸡唱莺啼,都成曲调。琴具十二音律之全,三准备清浊之应,抑扬高下,尤是传其事物之微妙。故奏其曲而能感人心而动物情也。

抚琴者,首遇者为琴技,后悟者乃琴道。工欲善其事,必先利其器。习琴之指法,明清古琴谱多数备注矣。然欲明其中奥妙精义,乃需名师亲授方得一而精。师传琴技,若悟琴道明义,须读万卷书,行万里路。需游青山绿水之间,俯仰千古之上,秉承天地精华大彻大悟矣。

戊戌年春(2018年),吾携琴游学于闽西。某日,与友游访西普陀山,乃明代佛寺遗址,此镜为原始森林。入山门见挺翠修竹,小径石路遍布绿苔,足见路其久远矣。沿台阶而上,但见参天大树,枝繁叶茂,阳光透间隙而斑驳陆离,风影移动。鸟鸣花香,沁人心脾,古藤缠树而上,山涧小溪哗哗作响,明月松间照,清泉石上流。恍如摩诘诗境。登上山坳见一大平台,建在原大雄宝殿遗址上。谢、肖二居士备素斋,茶席。茶毕。焚香净手,肃容静心。置琴于上,闻林中松香之气,敬弹素琴。音起,万籁俱寂,感四周空气若凝固状。琴为丝弦,原恐音弱而无法入耳。然出意料之外,琴音甚佳穿透力极强,弹奏佛曲时,突感一束气流空中而降,贯注入顶,随至胸腔,清凉异常,心舒意畅,俄而达双腿至脚而入地。抚琴以来首次有奇异象。曲罢,旁听一居士云:深感地大动,清凉之气扑面而来,舒服之极难以言表。吾细思之,可能与此佛寺遗址有关。又一日游古石岩,上有古庙,也极久远矣。游赏古迹后,置琴于山涧中,仍奏佛曲,曲终后忽听琴体嗡嗡作响,似撞钟后余音之声,而实无人碰触其琴。从远处走坐于琴桌前,无声响,忽一阵山风吹至,琴又发刚才之声,而后知琴有通天地之德。

古书云:琴乃有惊天地,泣鬼神之功力,现人处其境,又闻其声,吾当信之。

琴为诸乐之祖,音声之原古圣贤理性陶情,善世宜民,率皆由此。顺天地一成万物,通风俗鼓休明者,琴也。清代帅念祖琴诗一首,乃为琴道之法,略做文结。

> 泠泠七弦为我弹,
> 一弹一曲夜漫漫。
> 银河泻浪废秋月,
> 玉露滴花摇暮寒。
> 静处数声归寂寞,

淡中有味出咸酸。
知君指上元音在,
此道由来索解难。

辛丑年秋月于洛邑夕闲楼

主要参考资料:

[1](清)尹晔:《徽言秘旨订》。
[2](清)祝凤喈:《与古斋琴谱》。
[3](清)王善:《琴学练要》。
[4]王燕卿、徐立孙:《梅庵琴谱》。
[5]王永昌:《梅庵琴旨》。

古琴碎语

赵 琳

在中国传统文化中,传统音乐文化占据了很重要的地位。琴棋书画历来被视为文人雅士修身载道之器。琴距首位,琴魂音律与万物相通。历代都有大量相关文献记载。西汉琴学家桓谭在他的琴论中说道:"八音之中为琴丝最密。""八音广博,琴德最优。"

据《史记》记载,琴的出现不晚于尧舜,是伏羲神农尧舜等先祖贤王所造,用于"教化天下,并"家传户诵"之盛。百姓都好之乐之,王族、文士、樵牧莫不习之。琴当时的属性是一种制度和礼仪,当时的琴文化并非精致文化。乐记记载,"舜弹五弦之琴歌南风之诗而天下治"。舜弹五弦琴,夔作乐唱《南风》诗,用来赏赐有德行的诸侯。

众所周知古琴是我国最古老的乐器,形而下器行而上道。它里面包含的文学、美学、哲学,比如说儒释道三家之精神、诗词歌赋、历史典故等等,博大精深,所以它适合不同年龄和不同层面的人来学习。既可以伯牙抚琴,子期听音,知音相赏,又可以独处相对悠然见南山,成为你的灵魂知己。左琴右书也是君子的修身之道。

历朝历代琴学论著有很多对古琴的描述。比如徐青山的《琴谱序》写道:"古之君子内治其性情。未有不繇于声音者也。"他认为,"以五声摄八音,以十二律正五声。节宣以气吹息以候,而声音之道备矣""故学道者,审音者也"。琴论还提及"以一音而调五声,唯琴为然"。

五声我们大家都知道,宫商角徵羽。八音,我们古代的八音,丝、竹、金、石、

匏、土、革、木,这八种材料做成的乐器。十二律,有六阳律和六阴律,黄钟、大吕、太簇、姑冼、无射、南吕、应钟等十二月律。古人造琴时就融入宇宙天地万物等哲学思想。最初的琴只有无根弦,内含五行(金木水火土),外含五音(宫商角徵羽)。到了周代,周文武王各加一根,演变成七根弦。东汉应劭《风俗通》七弦者法七星也(北斗七星),大弦为君,小弦为臣,以合君臣之意。

君臣民事物这样排序并以乐为法,以乐治国,一直到三国时期,古琴七弦十三徽形制已基本稳定,一直流传延续至今。

还有嵇康的《琴赋》里面,他的开篇就有"余少好音,长而玩之",他认为"以为物有盛衰而此无变,滋味有厌,而此不倦,可以导养神气宣和情志,处穷独而不闷者,莫近于音声者也"。

风云雨露山川草木因人而情,声色可以移情,诗酒可以陶情。然这情也者,天地之锁钥人生之枢纽也。 天地山水因情有境,风霜雨露因感有境。有心可以入境,无心可以化境。然这境界者即生命之高度格局之要处也。

纯粹把古琴看成一种乐器不对,单把古琴看成一种修养也不对。古琴除了是一种修养还是一门高深的艺术。

我目前皆秉承师父王永昌口传心授、手把手一对一模式在南通、南京两地教学,只有这样才能真正传承从而为梅庵琴派开枝散叶,并将梅庵古琴艺术承上启下发扬光大。

第四章 琴思文论

书为心画　琴为心声

曹刘伟

中国古代"琴、棋、书、画"有君子四艺之称,每一门艺术都集中体现中华文化之博大精深、浩瀚无垠,故君子座必左琴右书。很有幸我有机会学习了其中古琴和书法两门艺术,我试着结合自己的求学经历,略述心得体会。

初中二年级的时候读过明代冯梦龙的小说《警世通言》,第一篇便是《俞伯牙摔琴谢知音》。伯牙善鼓琴,钟子期善听琴,伯牙所感所想通过优美的琴声娓娓道来,不管是伯牙"巍巍乎志在高山"还是"洋洋乎志在流水"钟子期皆能一语中的,道出伯牙曲中之意。两人相谈甚欢,义结金兰。不幸的是后来钟子期亡故,伯牙伤心欲绝:"摔碎瑶琴凤尾寒,子期不在与谁弹。春风满面皆朋友,欲觅知音难上难。"伯牙因世上不再有知音而摔碎瑶琴"凤尾寒"。读完他们感天地、泣鬼神的故事,我偷偷地掩面而泣。没想到世界上还有这么神奇的乐器能如此地抒发性情、表达情谊。

中学阶段条件有限,没能学习古琴,上了大学之后还是心系古琴,特别想找一位老师学习。念念不忘,必有回响,机缘巧合就认识了我的古琴第一位老师——高寒清先生。他博学多闻,视我如子,教授我古琴技艺,还引导我看各种古琴书籍。2013年春季,高老师带我去南通拜访了梅庵琴派古琴艺术国家级代表性传承人王永昌先生。王老师琴风古朴、指力强劲、取音浑厚、谈吐儒雅,使我大开眼界。我深深地被王老师的琴艺和博学所折服,由高老师推介,成为王老师的学生,在王老师的悉心教导下开始研习梅庵琴学。

我本科学的是书法专业,技法和理论兼修。王老师说书法的学习跟古琴是一

样的,道理是相通的,在学习中要多思考体会。读到古人经典的书论,我就类比于古琴,确如老师所言,书理通琴理。比如汉代扬雄在其著作《法言·问神》中最早提出"书为心画"的命题:"言不能达其心,书不能达其言,难矣哉! 惟圣人得言之解,得书之体,白日以照之,江、河以涤之,灏灏乎其莫之御也! 面相之,辞相适,捈中心之所欲,通诸人之嚍嚍者,莫如言。弥纶天下之事,记久明远,著古昔之㖧㖧,传千里之忞忞者,莫如书。故言,心声也;书,心画也。声画形,君子小人见矣。声画者,君子小人之所以动情乎?"这里的"书"指的是文章辞赋,意思是说通过一个人的文章辞赋可以看出他的内心所想、真情实感,如同画面一样清晰地呈现在我们眼前。这一理论经过魏晋南北朝、隋唐再到宋的发展,这里的"书"就是特指书法艺术了。

后来清代书家刘熙载继承并发展了扬雄的"书为心画"说,提出了"书如其人"的学说。他在《书概》中说:"书,如也,如其学,如其才,如其志,总之曰如其人而已。""如"字在这句话里是反映的意思,也就是说书法作为一门艺术,它能够在一定范围一定程度上反映书者的学识水平、文化素养、艺术才华、性格特点、感情色彩、趣味追求,以至思想倾向、道德风貌等等。

那么作为"四艺"之首的中国古琴艺术就更是这样一门抒情达意的艺术代表了。类比于书法艺术我们同样也可以说:"琴者,如也,如其学,如其才,如其志,总之曰如其人也已矣。"通过一个人演奏的琴曲,同样也可以反映出他的学养格、他的审美志趣、他的才情等特点。所以我也认为琴为心声,声如其人。

《梅庵琴谱》里有一首琴曲叫《凤求凰》,题解是这样写的:此曲富有爱慕之忱,绝不同于一般庸俗化男女相悦之情调。恰如相如与文君之两心相契,所以能打破传统枷锁,传为千古美谈。久弹自能体会其用情之深及用情之挚,而无间古今。司马相如的琴声就如同他的心声,充满真情真意,才打动了卓文君,演绎了一段爱情佳话。

2020年80岁高龄的王永昌老师出版了《梅庵琴旨》CD两张,收录其演奏的《梅庵琴谱》全部曲目、打谱古曲《修褉吟》、创作琴曲《长江天际流·序曲》。CD内容全面,音质清晰,真乃梅庵琴派乃至世界琴界一大幸事。王老师不但古琴造诣高超,琵琶亦是大师风范,为瀛洲古调派琵琶当代唯一45首独奏曲传承者。他发表古琴论文几十篇,内容涉及古琴打谱、梅庵琴谱研究、古琴音乐审美及古琴音乐理论研

究,真可谓著作等身。听王老师讲,他出身书香门第,他的父亲是南通非常有名的国文教师。王老师从小读四书五经,国学功底深厚,所以听老师的琴曲,声如其人,朴实厚重、气韵生动、韵味悠长,令人回味无穷,乃真正的文人琴。

 自古以来书法大家都讲究字外功,也就是技法之外的、看不见摸不着的文化的熏陶,提高自己的气质和学养,从而提高书法的境界。有深厚学养的人下笔自是不凡。同样王老师也是这样教导我们众弟子的:要多读书、读好书。古琴的学习也是一样的,不能单纯地流于技法的层面,那样的话只能是琴匠,演绎的只是机械地重复音符和节奏,缺少韵味和厚度。演奏的曲子连自己都打动不了,更不用说打动别人了。腹有诗书气自华,学养深厚的人弹出来的曲子自然也就不俗。

 有时候我们会说一个人写的字很俗,弹的曲子很俗。技法倒是很娴熟,但是没有味道,很空洞乏味。这让我想起了二十世纪的大书法家林散之先生年轻的时候去上海拜访黄宾虹先生学习书画。黄先生说:"百病可医,唯俗病难医。医之有道,在于读万卷书,行万里路。"后来林散之先生在教导学生时也说:"医俗有道,在于读万卷书,行万里路。读书多则积理富、气质换,游历广则眼界明、胸襟阔,俗便可去也。"弹琴也是一样的,要想自己演奏的曲子不俗气,首先要提高自己的思想层次和境界,做一个不俗的人,作品自然也就不俗了。

 书如其人,人奇字自古。抚琴养心,心静音自幽。书为心画,琴为心声,悟得此道,夫复何求?

主要参考资料:

[1] 王燕卿、徐立孙:《梅庵琴谱》。
[2] 王永昌:《梅庵琴旨》。
[3] 朱长文:《琴史》。
[4] 唐中六:《草堂琴谱》。
[5] 崔尔平:《历代书法论文选》。
[6] 林散之:《林散之笔谈书法》。
[7] 冯梦龙:《警世通言》。

学习古琴的思考与收获

蔡怡娟

跟随王老师学古琴的最大收获是,学会了对弹奏曲子过程中的每一个环节每一处细节以及对于琴曲所呈现出来的意境用更深层次的方式去思考。

王老师有许多金句:"没有问题的学生不是好学生。""回答不了问题的老师不是好老师。""你有能力快学,我就有本事快教。"

每次上课前,我会预备一些平时习琴过程中所遇到各种问题以及想法,老师当场一一答疑解惑。一旦我提不出任何问题,王老师就会持续向我发问,我常常回答不了。每次一连串的问答,都对我产生了极大的触动。原来古琴不仅仅是"技"无止境,"艺"和"道"的空间更是无穷无尽。

记得上第一堂课,老师着重讲解了梅庵派滑音的技巧,分析了滑音如何在常规速度和匀加速以及匀减速过程中的恰当运用。老师说,"这是梅庵最基础也是最难的,懂古琴的,一听就知道你是不是由正宗梅庵派高师教出来的。"

第二次去南通上课,王老师说:"听闻你自学过,来弹两首我听听。"我弹了《秋风辞》和《关山月》。然后老师开门见山概括点评:"还不错,马马虎虎,但自学水平到顶了。""你琵琶学的是逆轮,古琴是正轮,你的无名指无力,所以轮音细听不圆润。""回锋不是这么弹的,我会好好教你。""点泛音是有技巧的,虽然时间上差不多,但音色的饱满度要差远了。泛音要点得像夏天荷叶上的露珠,清澈、透明、圆润。""你7弦过弦到6弦、5弦、4弦、3弦,没做到游刃有余,弹的方式方法也不对。这过弦可是我们梅庵琴派的绝活,有特殊的技巧。就像我们平时说话,不能有句、读的地方就不要有句、读,不然说话断断续续磕磕碰碰的。你如果这个弹不好,后

面的《秋夜长》肯定也弹不好。《秋夜长》很难的,除了连续上、下过弦,某一个乐句不得有任何断音,这样缠绵悠长才好听。"

优秀的老师一眼就能看出学生的问题所在,每次回课,王老师的精湛点评胜过我自学几年甚至有可能一辈子都不能悟出来的道道,全都干货满满。老师竭尽全力地教,我如饥似渴地学。

让我印象最深的是学习"分开"这个指法:分开的幅度可大可小,弹的时候要结合音节综合考虑;向右分的最远音应该是圆的而不是方的;音还可长可短可飘可回锋;可以再带音头通过指法的虚、实来表达突出弹奏内心的情感世界;分开的后一音节常带有附点。古琴的每一个指法都博大精深,仔细琢磨它们都可以灵活多用,融会贯通后奇妙无比。

我学完了梅庵16首,王老师还教了我《流水》《梅花三弄》《长江天际流》《酒狂》和《阳关三叠》。这段时间是我学琴路上最难忘和值得回忆的日子。在此感谢师兄的介绍和推荐,让我遇到了王老师,你们都是我生命中的贵人。

俗话说,师父领进门,修行在个人。会弹了,技巧也与日俱增,可总感觉缺了点什么。老师曾问:"你想跟我学到什么程度?"我答:"想和王老师弹得一模一样。"老师说:"这不可能,每个人的性格、成长经历和各自对天、地、人的不同理解,做不到一模一样,我也只希望你们三年之内先拷贝,然后再通过自己长时间仔细的揣摩、勤学和苦练,促进提高。"老师在教自己打谱的《长江天际流》时,这样介绍:"这首曲子描绘的是长江上、中、下游、入海口的万千气象,写对天、地、人的无限遐思和美好憧憬。""天""地""人"是老师时常说起的三个字,我一直对此一知半解。直到某天,当我云游在高黎贡山眺望怒江大峡谷,望着如蛟龙般怒吼沸腾的江水最后三江合流,并以加速度朝下游一泻千里的时候,我脑海里对《流水》激流的篇章突然有感而发、思路泉涌,当场一气呵成。这种因整个身心沉醉于大自然,通过指尖让自己的情感与琴声随着天、地一起共鸣的体验非常美妙。以前的我,《流水》一直弹不好,正是缺乏了这种共鸣,每天只为弹而弹,为技巧而练,所以琴曲少了意境,也缺了"魂"。

后来,抱着琴技能否有希望再进一步突破的想法,我去独龙江的秘境住了一段时间。在云山雾罩宛如仙境的山村,在日出、日落、霞光、余晖下抚琴的感召下,我对古曲《挟仙游》所表达的意境又有了一些新的想法和感悟,对琴曲所呈现的

"凡界""仙界""圣境"有了进一步的认识;想明白了,为什么古代高功道士爱融入大自然,喜欢在水涯、竹林或是高山之巅瞑目抚琴。古人是认为他们在大自然中抚琴可以感受天、地的力量,是连通神明的渠道。这也让我顿悟,其实不管我们学什么,想要学好学透最终归根结底都是人与天、地之间的关系。就像剑者有了高手的境界,才能做到手中无剑心中有剑。又如诗人在大自然中突发奇想来了灵感,即兴赋诗一首。这些都是因天、地对人精神感悟的影响而产生的思维高度。

回想当年因兴起念,拜师入门,如今在王老师严格而又耐心细致的指导下,我从一开始懵懵懂懂的苦练,到逐渐自信,至现在每天乐享其中。这一切都源自老师的点拨和开悟,让我的眼界与精神境界上了一层楼。

我想,在以后的生命里,我会一直弹下去,难说有多大的成就,能做个古琴文化的传播者是我最大的幸福。

年少就爱游山玩水,学习古琴后的我愈加沉迷于大自然,对古曲有了更进一步的认识。未来,巍巍高山、云雾缭绕、晨钟暮鼓空山寂寂都将是我喜欢和携琴常去的地方。

"道可道,非常道",功夫需要不断地修炼,老师的琴学精髓需要不断地领悟,希望有生之年能一直在路上。

师教有悟:"立志如山,行道如水"

王娅妮

作为一名90后,我跟着王永昌老师学习古琴也有十多年了。现在我工作室的这块地方,其实就位于我从小长大的巷子。我从小就生活在这样的传统老宅院,受其影响,小时候就喜欢看一些文学作品,国内的、国外的都有。中国的文学作品当中,不管是《红楼梦》,还是诗词歌赋,都曾多次提到过琴这个乐器。我对此产生了极大的好奇心,很想去了解这个乐器是什么。我小时候可能接触西乐会多一点,从三四岁开始学钢琴、小提琴,学弦乐(主要学小提琴),对于传统音乐这一块,还没有那么多的了解。

在一次机缘巧合之下,我了解到一个同学的父亲是弹古琴的,后来经他的介绍,就拜师到王永昌老师门下。当时王老师也有一些考核,当他了解到我是热爱传统文化,非常诚心诚意地想去学这个乐器,最后就收我为徒了。

由于喜欢古琴,而且我又是一个特别喜欢研究的人,当时虽然还没有开始学琴,但是我已经在书籍和网络上收集了很多古琴的知识点,并且把它摘抄在一个笔记本当中。第一次去见王老师的时候,我就带着那个笔记本。去的时候主要就是和王老师聊天,他跟我聊一些跟传统文化相关的知识,而我也向他询问了很多古琴相关的问题,最后王老师觉得我还挺认真的。在学琴之前因为喜欢这个东西,然后花大量的时间自己去了解这个乐器,他就觉得挺好的,挺认真的,当时的我只有十几岁。

在学琴的过程中,给我印象最深刻的有两点,一个是师父对我要求非常严格。生活当中,王老师是非常和蔼可亲的,有时候练完琴,师母会留我吃饭。但是在教

琴时他是非常严格的,他会因人而异地考虑教学方法。但是如果你今天弹的这一段,没有过,他是不会进行下一阶段的教学的,他不会觉得可能你的能力也就到这儿了,那你就回家自己练,他不会这样。他一定要让你在当下练到能达到他所要求的状态之下,并且帮助你巩固好,然后才会让你回家继续练。

古琴的旋律、节奏感有其鲜明的独特之处。它节奏的强弱起止跟西乐比起来,产生的差别是由它的审美取向决定的,因为东西方的审美哲学不同。纵观中国56个民族,可以看出来,汉人是最不擅长歌舞的,而其他民族,比如说维吾尔族,或是藏族,或者我们去云南,那边所有的少数民族,唱歌可谓张口就来。但是汉人的个性、娱乐方式以及休闲方式都是非常安静的,比如说作个诗,画个画,又或者是赏画弹琴,等等。古琴,我们纵观它的历史,它完全是一个由汉人去发明制作,最终成形的一个乐器,因此可以说它是最能代表汉人审美的一个乐器。它体现出来的音乐韵味,就是中正平和、内敛,符合汉人个性。

而我们反观西方,西方是由一个小国一个小国组成的,他们想要凸显自己,必须要彰显个性,所以他们的音乐也好,绘画也好,都是相对外放的。我觉得这跟我们中国的东方审美哲学是有所不同的。

以前当我听到古琴的时候,就有一种想去学琴的冲动,因为我从小学的是西乐,学的是巴洛克时代①的东西。而当我真正听到古琴的时候,那种感觉是基因的一个唤醒。我们中国人再去画油画,或者说再去玩乐器,大概率是超不过西方人的,其中重要的原因,就是这种美感它不存在你的基因脉络里。我们不是从小生活在卢浮宫附近,不在塞纳河畔②。我们从小生活的环境,就是这种中式的老宅院,受到中国传统文化的熏陶,接触的是诗词歌赋、琴棋书画,因此这是一种文化基因的唤起,它带给你的冲击和情感的温度,跟西方带来的文化冲击是不一样的。当然西方的音乐也很美,我也很喜欢,但是它跟我接触古琴时一刹那迸发的那种情感温度是不一样的。

① 巴洛克时代,是一种风格所处的时代,指自17世纪初直至18世纪上半叶,流行于欧洲的主要艺术风格时期。该词来源于葡萄牙语barroco,意思是一种不规则的珍珠。文艺复兴时期的人文主义作家用这个词来批评那些不按古典规范制作的艺术作品。
② 塞纳河,是法国北部大河,全长776.6公里,包括支流在内的流域总面积为78 700平方公里;它是欧洲有历史意义的大河之一。

第二件让我印象深刻的事情就是我师父曾经为他的师父徐立孙先生做过的一件事情。古琴界老一辈的琴家都知道,王老师在学术上面做出的贡献是非常多的,而我也曾经有意识地去看师父写的论文。我在看的过程当中,一些不明白的地方会找师父请教。其中有一篇论文是关于《幽兰》打谱[1]的。师父也给我讲过那一段小历史。徐立孙先生这一辈,他们几个古琴界的前辈是非常好的朋友,因此他们会一起做一些学术上的交流,一起为古琴曲打谱。所谓打谱,就是给某一个曾经的传统琴谱定节奏等。古文是没有句逗[2]的,因此从前的古琴谱只留下了谱,没有节奏的划分。那么从前的谱本如果要打谱的话,首先需要为曲子定调(定弦法),也就相当于我们现在所看到的,西方的A调、C调、B调等等,而我们古琴谱上的调性是用中文来命名的,而当时,在打谱时,徐立孙先生和另外几位老先生,对同一个谱本的定调(弦法)不同。

若干年后,当时与徐立孙先生一起打谱的某一位老琴家的儿子(吴文光先生),发表了一篇论文,他认为徐立孙先生当年打谱所定的调(弦法)不正确。而这篇论文发表的时候,徐立孙先生已经去世很多年了。我师父作为徐立孙先生的弟子,当他看到这篇论文时,就决定对徐老师当年打谱定调(弦法)这件事进行深入的研究,去论证这篇论文中的观点是否正确,为此他整整花了4年时间。当时除了他本职工作以外,其余的时间,他全部花在研究古琴调性(弦法)的问题上。他翻阅了大量的资料,思考、演算,最终得出的结论:没有任何文献可考证当时描写孔子的《幽兰》具体是怎么定调的。因此从逻辑上来讲,只要是好听的,打出来的谱都不算有错;另外王老师还从周代以来到《幽兰》作品问世之间,历史上律吕的原理上,证明了徐立孙老师的定调(弦法)是对的。王老师研究完后,写了一篇论文,而在论文中,他也表明了他与之前写那篇论文的琴友,是非常好的朋友,他发表这篇论文,只是为了进行学术上的探讨。用他的话说:就是"过滤一切非学术元素进行学术研究"。

我希望能够成为一个立志如山、行道如水的人。我师父认为志向远大坚定即"立志如山",最终会决定你做事的方向和成就的高度。我性格中正直爽朗的一

[1] 打谱,弹琴术语,将古代文字谱或减字谱的古琴曲,形成可以相对规范演奏的二度创作过程。
[2] 句读,是进入文言文体系的方式,俗称断句,是文言文辞休止、行气与停顿的特定呈现方式,不仅仅是现行白话文中的句号与逗号的统称。

面为很多朋友喜欢,所以大家给我起了个号"梅庵四少",我自己也很喜欢。但也由于年少,有时候说话会有很多棱角,因此师父希望我行事作风,可以更加柔和,更加温润也即"行道如水"。

我希望我们年轻人能够尽量去保留梅庵琴派,或者是古琴它最纯粹、最本真的味道。经常有人会问我,为什么古琴只能弹古曲,这太无趣了,不可以弹点周杰伦的音乐吗,或者弹一些西方音乐的风格吗?我说当然可以,古琴的有效弦长是非常多的,它可以弹无数的曲子,只要你能想出来,其实它什么都可以弹,但是它有没有必要这样弹呢?

现在社会上有一种论调,都说要做最好的自己,但是对于我来说不尽然,我认为应该是最好地做自己。那么你就要认知自己是谁?这一点放在古琴上,也是非常的重要。古琴是什么?古琴,从它的出身,到它在中国传统文化脉络当中所充当的角色,再到它所承载的历史的重任来看,确实它的个性,就是适合去弹一些符合中国传统文化、代表中式审美的曲子。如果用它来弹一些西方音乐,比如说钢琴曲《致爱丽丝》,那也可以,但是它有没有钢琴弹出来那么好听呢?那不一定(不一定比钢琴好听),因为古琴的韵味就是东方的。同样的,我们用钢琴去弹一些中国风韵味的古琴曲,也绝对弹不出古琴的味道。为什么?因为钢琴这种大键琴的诞生,主要是为了彰显西方音乐的风格和韵味,服务西方古典文化。古琴与西方乐器之间可以交流,但是要做到完全相融,我认为是不可能的,也没必要。

古琴,原来是没有"古"这个字的,以前就叫琴。琴棋书画,琴为首,而这个琴就特指七弦琴,也就是我们现在的古琴。后来到了民国时期,一些西方的乐器进入中国,例如钢琴、小提琴,当时的人为了区分,所以就在前面加上了"古"这个字。现在,古琴加上了这个"古"字,它就让人觉得很遥远,感觉和我们现在这个时代脱节了。

为什么说我要立志如山?我就希望能够真正保存它(古琴),让人们知道它,正确地去认知它,并且尊重它自己原有的个性。我也希望能够把古琴与现当代相结合。我师父从来不是一个保守主义者,他一直觉得古琴需要发展,不发展的话它就不具备鲜活的生命,就很难一直保存下去。而对于发展,他也会有他自己的看法,我们要在保持中国韵味的基础之上去发展,而不是说把古琴作为交响乐的一部分。如果我们将古琴作为三重奏或四重奏,那就没有意义了,它还是丧失了

第四章 琴思文论 253

它原本的味道。

我觉得,如果能有意识地去组建一个以中国传统音乐理论作为基础,包括斫琴、打谱、诗词歌赋等,纯粹与古琴相关的机构(源自王永昌老师的一个设想),其实是一件很好的事情。因为我们现在所有的音乐学院,都在用西方的理论去教中国的传统音乐,包括琵琶、二胡等等,所以中国传统音乐在衰弱着!

跟王老师学琴,梅庵琴派的14首曲子和徐立孙老师创作的3首曲子中,有两首我曾学过,另外,还向王老师学过本流派以外的很多著名琴曲。这些都充分说明,我们在传承本质真谛的基础上,并不故步自封,而是广泛汲取营养丰满自己。而徐立孙师爷的《公社之春》①创作于一个特殊的时代,比较符合当时的历史背景,那么这样的曲子,放在我们当下的时代,可能需要做一些修改,做一些精加工,而王老师他也在尝试着做这样的事情。对于我们第四代梅庵琴人来说,创作也是一个当务之急,但是这个创作要怎么去创作?这很重要,如果仅仅是拿来主义,借用一些西方的元素到创作中,也可以,但这可能就背离了我们传统古琴的韵味,反而是一种倒退。

在梅庵琴派目前的基础上进行创作和传承,是一个非常浩大的工程。第一,你要有非常深厚的文化底蕴,了解中国传统的文化;第二,要深入地去研究音乐,了解传统音乐理论;第三,你需要具备较高的弹奏水平,还要养成创作的习惯。这几点,其实对于我们这一辈人来说,不是做不到,只是相对而言难度会大一些。单单就传统文化的积累这一点来说,我们就已经很难做到了。现在90后或者00后,除了工作以外,如果没有什么其他的娱乐,就看看书。但是古人可能从两三岁就开始读四书五经,而我们可能要推迟到20岁才开始,这中间就相差了十几年的时间。除此之外,我们所处的大环境和古人也有着天差地别。他们一出门,或在家中就是现在许多城市着力保护或打造的那种非常传统的宅院、街道、青山绿水。至于青山绿水,而我们即便是出去旅行,所看到的山水,在内心的感触和体悟上和古人看到的山水还是有很大区别的。

我个人比较喜欢传统文化(古典)(流行音乐比如说唱啊摇滚啊听得少一些),包括绘画等。西方的我喜欢巴洛克时代音乐或者拉斐尔绘画所创作的表现那个

① 《公社之春》,梅庵派古琴大家徐立孙先生创作曲之一。

时代的东西。从音乐上(西方的)来说,我更喜欢光芒万丈的巴赫[1]、亨德尔[2]、维瓦尔第[3]他们作品中展现的那个时代的骑士精神。这会让我觉得非常的明亮,就像一束光照耀下来那种光芒万丈的感觉,能够让我得到一种平静。我对美有一种自己的固定喜好,但是并不代表我抗拒现代的创作。在现代的创作下,在历史的推动当中,我希望自己能够保留它本身的美感,我希望它的主干依然是一脉相承的,因为所有的艺术都有一个脉络。

在古琴艺术的传承和发展当中,我认为每一个人都可以做不同的事情。有的人想做大众的,那么他就可以去做大众的,但是真正的艺术从来就是小众,这是客观存在的事实。我可能会参加一些活动,办一些讲座,去引导大众认识古琴,了解中国的美学结构,然后让他们去感受。对美,我觉得最直接的认知方式的就是感受,不论是看还是听。

我在上大学的时候,有次受邀去杭州参加一个活动,那时候我刚学琴没几年。这个活动是一个关于中国明代汉服的礼仪活动,主讲人是我之前的合作伙伴王浩然先生。因为我们都是南通人,就聊得很投缘,后来就成为朋友。当时他在筹备一个工作室,但是他不想放在写字楼,他想找一个有小花园的传统宅院,具有传统文人空间的特色。文震亨[4]的《长物志》里面,提到古琴的时候就说过,文人的家具陈设里面一定要有琴,哪怕不会弹,但是一定要有琴。当时王浩然就给我打电话,邀请我将古琴摆在他的文人空间中,就只是一个很简单的想法,也就是说有这么一个地方,我可以经常来弹弹琴。久而久之,他身边的朋友或者来玩的客人就问能不能学古琴?过了几年,差不多到我学琴的第6年时,我师父跟我说,你现在的琴艺已经差不多可以教琴了,我就说好吧,那我开始授课。一开始没有想太多,后来慢慢地知道的人越来越多了。再后来因为王浩然先生他需要更大的空间,所以他就搬到别的地方去了,那么这边整个宅院,后来就是我一个人在打理,正式成为

[1] 巴赫(1685—1750),巴洛克时期的德国作曲家,杰出的管风琴、小提琴、大键琴演奏家,世人普遍认为其是音乐史上最重要的作曲家之一,并尊称他为"西方近代音乐之父"。
[2] 亨德尔(1685—1759),英籍德国作曲家。
[3] 维瓦尔第(1678—1741),一位意大利神父,也是巴洛克音乐作曲家,同时还是一名小提琴演奏家。
[4] 文震亨(1585—1645),字启美,作家、画家、园林设计师,出生于明长洲县(今中国江苏省苏州市),是文徵明曾孙,文彭孙,文震孟之弟,文元发仲子。

梅庵琴馆。这是一个机缘巧合,其实当时没有想太多,就是被一步一步地推动,慢慢往这个方向走。

我刚开始学琴的时候,时间是比较自由的,除了看书、去大学上课,其他时间我都能够弹琴,或者旅行,我当时很习惯于那样的生活状态。开了琴馆以后,相对而言时间上面就没有那么自由了,学生会有他们的时间安排,他们会和老师商量大概什么时间来上课,包括备课、打理整间琴馆,都要花大量时间和精力,需要考虑的事情就不一样了。但是总的来说我还是开心的,因为每天都可以摸到琴,虽然有时候也会因房租或者各方面的事情而苦恼,但总体而言我还是能够在其中找到平衡感。

很多人说我有一种书生气,会让不了解我的人直观上感觉比较有棱角,比较"傲"。我喜欢明代的张岱①、徐霞客他们那种自由自在、做自己喜欢的事情的那样一种状态。比起受到过多关注,作为一个90后我当然更喜欢自由自在的生活,但如果说是为了梅庵琴派的发展,我觉得这一点,哪怕要牺牲掉一定程度的自由,我能够接受。

当我自己开琴馆教学生的时候,我觉得教学真的是一件非常耗心耗力的事情。自己学的时候,没有那么深刻的感受,但是当我自己开始教学时,需要考虑的事情就非常多了,因为每一个人的天赋或者说手指的长势都不一样,因此教学方式就要因人而异;因为我们不可能用同一种方法教每一个人,每一个人都有一个适合他的方法。同样一堂课,有的人他能向前跨两步,但有的人只能走半步,需要去因材施教。好在我喜欢这个事情(古琴),也就有耐心、有动力,并且一步一步带着他们往前走。

王老师在教琴方面,给我最大的印象就是耐心。他虽然很严厉,但是他不凶,他是一个非常有耐心的老师。比如说这一句,你一直都弹不好的话,他会一遍一遍地带着你去做这个动作。在弹琴的时候,王老师不仅教授我古琴的技艺,一些传统的典故、知识点他都会很巧妙地穿插着跟我讲,让我去涉猎。他会告诉我,要看一些什么样的古典文集。而这些内容,在我教学时也会去给学生讲,他们回家

① 张岱,初字维城,后字宗子,又字天孙,因著《石匮书》,人称"石公",于是又字石公,号陶庵。浙江山阴(今浙江绍兴)人,明清之际史学家、文学家,史学方面与谈迁、万斯同、查继佐并称"浙东四大史家",文学创作方面以小品见长,以"小品圣手"名世。

后除了练琴,还能吸收到中国传统文化中的其他东西,这对于他们学琴来说,帮助是非常大的。

我第一次跟着王老师参与古琴演出,是在2011年的第四届成都国际琴会,当时我学琴才两三年。去了成都琴会后,我见到了很多老师,也交了很多好朋友,跟他们一起交流,举行雅集活动。当时我并不知道自己弹琴是什么样的,也不知道师父在古琴界居然有这么德高望重的地位。当我跟那些在成都琴会认识的琴友一起雅集时,他们都以为我弹琴至少有五六年了,我才一下子觉得,师父的功力真的非常深厚。都说名师出高徒,虽然作为高徒我还有待努力,但同样是学琴小几年,我学出来的成果就可能会比其他人稍高一些,最主要的还是因为师父教导得好。直到那一刻我才发现,我拜的师父真的很厉害。

南通古琴研究会创立于2008年,那时候恰好是我刚开始学琴的时候,当时是举办了一些活动,包括演奏会交流会等。我是后来才开始慢慢地、一步一步去了解这个琴会的。一开始也没有多想,因为那个时候年纪也比较小。有一次琴会里面有一笔费用支出,当时因为我离师父家比较近,所以师父就把我叫过来签字,作为见证。后来我还了解到,师父为琴会争取到了社会一级社团的定位,我觉得师傅在古琴研究会的管理上非常地尽心尽力,而且非常地公正。

首先,在南通市来说,南通古琴研究会应该是规格最高的一个琴会团体;第二个,师父为其起名为古琴研究会,也就是说师父并不想把它局限于做一些梅庵曲目的演奏,他更希望能够将古琴和一些相关的理论,从各个方面向社会进行引领和推广,这才是他的核心思想,我觉得在这方面他是做到了。对于我们而言还需努力,需要多组织参加活动,多从事相关的研究,以及进行创作。

王老师在20世纪90年代写了许多论文,这些论文填补了梅庵的理论,包括史学、古琴旋宫转调方面的一些空缺。他曾经写过一篇论文,分析了梅庵琴派14首琴曲风格的特色,我觉得这为大众了解梅庵琴曲的风格,提供了文字上的认知。梅庵琴派是从山东诸城派这个源流传下来的,也汲取了一些历史上金陵琴派①的风格,它既有婉约柔美的曲调,又有大气磅礴的风格。

网上说梅庵琴派的曲子,与其他流派相比,它的侉味会比较重一点,这个"侉"就是接地气的意思。但我觉得这可能跟我听的感受有区别。我们在弹古琴的时

①金陵琴派,中国古琴艺术流派之一。源自明末清初。

候,这个侉的味道会减弱,也会有一点,但是要减弱。古琴本真的韵味是中正平和,如果音不中正,那么你弹出来必定会油滑,油滑就会带来那种很多人所理解的侉味。毕竟弹《梅庵琴谱》的人很多,个人演义风格不一样。可能有一些人,他在艺术审美上,那种所谓民间的味道会多一点,但对于我来说,我从师父身上所学到的并不是这样的。从我个人的审美角度上来说,我更喜欢我师父的这种风格,也就是比较中正,不油滑的。都说字如其人,音如其人也是一样的。我师父的个性比较正直,所以他弹出来的音,相对而言我觉得会更加正统,更加中正祥和,所以我更喜欢我师父传达出来这种韵味,我的审美更倾向于他的艺术风格。

王老师给我最大的印象是严谨,比如说写论文,他在用词和论证上是十分严谨的。而在我们平时的对话中,他对于我的逻辑或者用词这一块要求也很高。如果在学术探讨上我用词不够严谨,他会马上指正。这可能会对我日后写论文有影响,我会时刻提醒自己,不论是遣词(造句)也好,举例论证也好,都要做到严谨,这样写出来的论文才具备说服力。

王老师对于我来说,就是一日为师终身为父。他无论是言传身教,还是生活中对我的关心,这10多年来给我的感觉,就如同父亲一般,他和师母两个人就像家人那样温暖。

作为一个琴人,想要大富大贵有点难。但很多人对于快乐的定义是不一样的,能够做自己喜欢的事情,成为自己想成为的人,我觉得这更让我快乐,也更让我师父快乐,他对于快乐的定义应该也是这样的。我师父一直都在做他喜欢的事情,其实很简单,就是弹古琴,包括他写论文。他把名利看得很淡。这一点我跟他很像。我也希望我一直都能够做自己喜欢的事情,包括古琴艺术的传承,这是我喜欢的事情所延伸出来的。我喜欢传统文化,喜欢音乐,喜欢古琴,所以对于我来说,在现当代传统文化式微①的状态下,能够尽我所能去付出,去用一生来传承和传播古琴文化,我觉得是非常荣幸的。

① 式微,指事物由兴盛而衰落。见明·归有光《张翁八十寿序》:"予以故家大族德厚源远,能自振于式微之后。"

古琴艺术在小学音乐教学中的传扬实践研究

王 妍

我国古代传统的音乐有着非常深厚的文化底蕴,古琴艺术就是其中至关重要的一部分,古琴的"乐"不仅突出了音乐的艺术性,还充分发挥了音乐文化强大的教育作用。根据音乐的曲调,追求柔和、温厚、舒缓、中正的节奏感。而在科技文化极速发展的新时代,我们也可以利用对古代音乐艺术的品位与赏析,在小学音乐教育中融入古琴艺术教学,让学生在音乐启蒙阶段感受中国传统音乐的魅力,弘扬传统音乐文化,提升学生的音乐审美观和文化价值观。

一、名曲为先,引起学生兴趣

小学生由于心智还不够成熟,对于学习的原动力就是兴趣。因此,教师需要从兴趣着手,利用有趣的教学方式及内容来吸引学生的注意力。教师不妨选用一些多媒体设备或者音响、视频等进行有实物的演奏,选择一首著名的古琴音乐作为教学开场,让学生首先欣赏名曲,以此来激发学生的兴趣,调动他们的学习积极性,逐步将古琴艺术引入小学音乐课堂。

例如,在引导学生欣赏著名古琴音乐《高山流水》时,教师先给学生们播放了一小段《高山流水》的音乐,让学生在轻快、愉悦的音乐声中感受"高山"和"流水"带来的绝美享受。待学生进入古琴音乐的氛围中后,教师再播放一些相关的视频与图片,向学生讲述《高山流水》这首曲子创作的故事。再介绍1977年8月22日美国发射的旅行者1号太空探测器带上太空的古琴乐曲就是《高山流水》中的《流水》一曲。用讲故事的形式向学生传递相关的古琴知识与文化,以此来加深学生对这首乐曲的理解,让学生在深受感动的同时产生情感共鸣,激发他们的学习兴趣,树

立强烈的民族自豪感,感受到古代音乐文化的深远意蕴。

二、乐器辅助,了解基本知识

为了让古琴艺术更加深入人心,教师在教学时可将古筝、琵琶以及古琴等乐器拿到课堂上让学生有基础的认识。琴在古代乐器中占有非常重要的地位,它常与古代书法相联系,具有浓郁的墨香之美。现在陈列于故宫博物院的"九霄环佩琴",琴声苍古有力,这得益于它的材质,选用陈年老木。通过对乐器的学习,学生可了解到古琴的历史、古代乐器的文化,为古琴艺术的学习打下基础。

例如,教师在进行古琴艺术教学时,就可以将几种古代乐器展现给学生,来一场小型的古琴现场演奏会。首先可以让学生对古琴进行近距离的触摸,感受它的古朴质感,然后,在课堂上弹奏一曲名曲,利用不同的乐器,不同的琴弦发出的音乐,让学生进行现场比较、评论,比较古琴的形状、音色、曲调,再比较它们的由来和历史。这种现场型的演奏会,能使学生更加近距离地接触到乐器,让他们获得更加深入的体验,感受到古代音乐艺术的魅力。并且这种体验式的学习,能使学生长时间处于情绪的兴奋点,对于古琴艺术的学习更加积极,更有兴趣,也能提升学生对古琴艺术的喜爱之情,为后续的音乐学习铺垫良好的基础。

三、深化欣赏,拓宽学生视野

利用古琴艺术的欣赏教学法,可有效提升学生的艺术审美能力。但这种欣赏不是为了欣赏而欣赏,而是一种纯粹的音乐享受,让学生在潜移默化中受到古琴艺术的熏陶,培养学生良好的音乐情操和品德。同时教师在进行欣赏教学时也要注意充分展现古琴艺术的内在含义,让学生在积极的学习中获得身心的享受,拓宽他们的音乐视野,达到艺术与思想的双高境界。

例如,教师在音乐课堂上教学《梅花三弄》时便融入了欣赏教学,首先利用了视频、图片等形式将《梅花三弄》片段播放出来,并用实物乐器进行现场演奏和演唱,带领学生进行模仿唱曲,或是简单学弹,让学生感受古琴音乐的节奏韵律之美。随后,教师邀请会演奏的学生进行经典片段的表演,让学生们对同学的表演产生极大的好奇心,并激发他们的学习欲望。学生表演结束,教师让大家进行踊跃评价,谈谈自己欣赏的感受,并在再次播放前提出相关问题,让学生带着问题进行二次欣赏,在欣赏中逐渐解疑解惑,深化对古琴音乐的记忆。教师正是在音乐欣赏中通过将听、说、演结合的方式来对学生的记忆点进行不断巩固,并通过对中

国古代音乐艺术的回顾加强学生的音乐文化知识,提升音乐综合素养,拓宽学生的音乐学习深度。

　　总而言之,伴随着古琴艺术教学在小学音乐中的稳步发展,在音乐课程中强化古琴艺术教学也变得越发重要。针对目前小学音乐的教学现状以及存在的一些问题,音乐教师们更应当采取有效的教学手段,用名曲引导教学,用乐器辅助教学,带领学生一起对古琴艺术进行鉴赏学习等,通过这些教学方法深化学生对古琴艺术的认识,加强古琴艺术的教学效果。同时,还能让学生通过对古琴艺术的欣赏拓宽自己的视野,丰富自己的知识积累,大大提升他们的审美能力以及音乐思维能力。让学生在音乐学习的过程中逐步完善自我的个性与想法,树立正确的世界观、人生观与价值观,拥有强烈的民族自豪感,在促进学生音乐水平的同时,帮助他们更加健康向上地成长。

参考文献:
[1] 胡远慧.岭南古琴艺术的当代传承概述[J].北方音乐,2014(5):75.
[2] 周博宇.古琴与琴歌艺术探微[J].当代音乐,2016(9):56.

论古琴艺术在现代幼小教育中的影响与传承

王 妍

随着时代的发展,现代校园教育已经与国际接轨,而我们在国际交流中吸取他国的长处时,我们传递他们的又是什么呢?所谓民族的才是世界的,我们要把我们国家最经典的民族艺术传递给世界。在中国古代社会漫长的历史阶段中,"琴、棋、书、画"历来被视为文人雅士修身养性的必由之径。古琴因其清、和、淡、雅的音乐品格寄寓了文人风凌傲骨、超凡脱俗的处世心态。古琴作为四艺之首,被列为世界非物质文化遗产。1977年8月22日,美国发射的旅行者1号太空探测器,放置了一张可以循环播放的镀金唱片,从全球选出人类代表性艺术,其中收录了著名古琴大师管平湖先生演奏的长达7分钟的古琴曲《流水》用以代表中国音乐家伯牙的弹奏而与钟子期结为知音好友的古曲,如今又带着探寻地球以外天体"人类"的使命,到茫茫宇宙寻求新的"知音"。可是作为中国人有多少人真正了解这个乐器?指筝为琴的人不在少数,知道古琴的孩子就更少了,所以推动古琴艺术的传承迫在眉睫。古琴艺术的传承尤其要从幼小开始,我们有义务让孩子了解中国的古琴文化。为什么要从幼小教育中开始呢?

一、古琴艺术在现代幼小教育的现状

由于网络时代的优势,学生接触了大量的现代音乐,有好的,也有差的,而经典的音乐由于版权及音乐家本身的性格,很少在大众面前展示,这样就形成了恶性循环,越听不到,越陌生,越陌生就越排斥,这样我们就给了靡靡之音扰乱孩子心灵的机会。我们总认为孩子不适合听古琴,不经意间扼杀了孩子接触古琴音乐的机会。而实际上,当老师给孩子娓娓道来,选择合适的古琴去给孩子聆听,他们

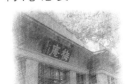

是乐意接受的。

 我在所教的小学四年级中选择了两个班进行实验。在这两个班中我每两周都会给他们上一节古琴赏析课。在第一节课之前,我还有点担心孩子不愿意听,担心自己会掌控不了这样富有文化的音乐课。可当我从古琴的历史开始讲起时,我看到了孩子明亮的眼睛紧紧盯着我,露出期待的眼神,我讲得更投入、更自信了。原来大家一直认为"古琴不适合小学生"的想法是不对的,他们完全可以与古琴对话,只是大家低估了小学生。在老师精心设计的课堂中,他们完全可以认真的上完第一节古琴课后写下了这些感想:

 真高兴,老师今天开始给我们讲古琴,原来古琴是一个那么有特色的乐器,而且似乎很神秘,拥有那么多的故事,真期待下一节古琴课的到来。

<div style="text-align:right">——方樱宁</div>

 老师给我们介绍了古琴,我分清了原来古筝和古琴是完全不一样的。古琴的历史更悠久,而且它的构造也很特殊。十三徽中的十二徽代表一年十二个月,另外一个徽就是闰月。七根弦代表金、木、水、火、土,以及周文王和周武王。这真是太有意思了!

<div style="text-align:right">——项楚恒</div>

 当老师介绍了古琴的历史和构造,拨响琴弦时,大家都倾听着远古的声音。古琴的声音是那么悠远缠绵,让我们变得很安静。今天才知道中国有这样优美的音乐。

<div style="text-align:right">——高千成</div>

 看到孩子这样的言语,我只想说古琴音乐可以得到孩子的认可,古琴艺术与孩子并不遥远,我们可以从孩子开始传承,改变大部分孩子不知古琴的现状。

二、古琴艺术在幼小教育中的传承

 由于全国范围内真正的古琴演奏大师很少,虽然有心去传承,却很难找到一个优秀的老师。而古琴大师很多都喜好安静、与世无争的生活,所以很多演奏技术只被少部分人学到,有些甚至就渐渐消失了。如今推广古琴艺术全国上下都很火热,可是很多人看重的是商机,鱼龙混杂,让大众迷失了对古琴音乐的审美标准。所以我们有义务让学生从小建立正确的审美观,对中国古琴音乐有正确的认识。所以我们在有优秀的资源前提下,必须让更多的孩子去传承我们的古琴艺术。

也许你会说小学生能理解古琴的意境吗?他们能学得会吗?谁说不能呢?当我给孩子们赏析完《阳关三叠》和《关山月》时,他们非常想自己来弹一弹琴,当一个孩子在我的指点下左右手同时配合,发出绵长的一个音后,激动地说:"老师我可以学这个琴吗?""当然可以,只要你愿意!"课后我又收集了很多孩子的感想:

听了《阳关三叠》我更清晰地感受到了诗人对友人的依依不舍。琴声的涤荡起伏就是诗人的心境吧,再读起王维的《送元二使安西》那首诗,别有一番滋味。

——王书函

古琴音量虽不大,但是它却不仅能表现惆怅、哀怨,也能表现相思等。一首短小的《关山月》将远离家乡的戍边将士与家人的相互思念之情表现得淋漓尽致。

——徐笑蕾

听了孩子对古琴音乐的理解,你还会问:"小学生能传承古琴艺术吗?"古琴艺术孩子可以来传承,只要有一个用心传承的老师。

三、古琴艺术教育对孩子们的影响

古琴不是单纯的一门器乐,它囊括了中国大部分的传统文化,它会促进孩子修养的形成、文化的积淀,所以我们给孩子普及和传承是正确的选择。最典型的例子就是我与孩子分享他们早已听说过的《高山》《流水》。当他们赏析过这两首乐曲后,便去查阅那个时代的历史背景,了解伯牙与子期之间更完整的故事。正巧语文课本上也有一篇讲述高山流水的文章《伯牙绝弦》,他们在学习时,更加感兴趣。读文章时眼前仿佛真的看到了高山的巍峨,看到了江河的奔腾不息,耳边回荡着古琴特有的音色。伯牙与子期的故事深深影响着他们。课后孩子们还把这个故事改成了小课本剧,自编自演,可谓妙哉。这一个简单的过程,孩子收获的仅仅是知识吗? 当然不是,他们收获了更多的学习能力、创新能力,更重要的是收获了自信。

在研究的过程中我发现,孩子因为认识古琴而慢慢地在改变,古琴艺术给了孩子一片心灵的净土,他们完全有能力在老师的指导下赏析古琴艺术,传承古琴艺术。让更多的老师多一份心,传承我们中国的文化瑰宝,不要再扼杀孩子接触中国经典音乐文化的机会。相信一直努力下去,古琴艺术在现代幼小教育中会有新的一片天地!

浅谈古琴艺术融入小学音乐教学的研究

王 妍

琴,又称"古琴""七弦琴",是古代四大雅号"琴棋书画"中的一种。古琴艺术有着深厚的历史底蕴,最早起源于汉民族,它伴随着中华文明的发展而发展,是中华民族的历史瑰宝。古琴艺术与我国的长城、兵马俑、北京故宫、颐和园的价值完全相同[①]。如今,古琴艺术逐渐被收入小学音乐教学体系中,但其在小学音乐教材中的比例仅占5%左右,而学生对古琴艺术的了解更是少之又少,因此,加强古琴艺术在小学音乐中的传承刻不容缓。笔者认为,只有让学生深入了解古琴文化,感受民族音乐的文化内涵,才能更好地将古琴艺术文化发扬光大,才能更好地传承古琴艺术文化。

一、古琴艺术的传承现状及存在的问题

古琴艺术具有非常悠久的历史,在我国音乐教育中占有非常重要的地位,自古琴在2003年被列入世界非物质文化遗产之后,国内对古琴的传承越来越重视。但由于古琴的传承仍旧处于初始阶段,尤其是在小学音乐教育中,因此,仍然存在着许多问题需要不断完善。

1. 忽视古琴音乐本身的意境和韵味

在小学音乐课堂中,许多教师都非常注重古琴弹奏技巧的传授,而对古琴传统的"打谱手法"很少提及,还有的在教学中多次强调共性的弹奏技法,而忽略对各种古琴流派富于艺术个性的讲解和弹奏要求。这对于古琴艺术的全面传承是

① 李祥霆.古琴艺术应该成为每个中国人的基础知识之一[J].人民音乐,2016(6).

颇为不利的,应引起充分的重视①。

2. 忽视古琴艺术课程的设置

在当前的小学音乐课程中古琴艺术的教学内容较少,在教材中也只占了5%左右的内容,导致学生对古琴艺术认识不足,并且古琴艺术的教师相对较少,相关教师培训也乏善可陈,教学形式单一,无法令学生对古琴艺术产生浓厚的学习兴趣。

3. 忽视对古琴艺术的宣传

目前古琴艺术在我国并没有得到普及,除了在音乐课程中加入古琴教学并没有明显的宣传举措,特别是随着西方音乐在我国的风靡,许多音乐艺术都开始盲目跟风,模仿西方音乐的演奏模式,而对我国的传统音乐不断进行否定,导致古琴艺术的发展停滞不前。

除了以上问题,还存在着古琴艺术本身的特点局限、流行因素影响等问题。虽然,古琴艺术的发展目前还存在着许多问题,也由于历史的原因被边缘化过,但是,国内的众多艺术家仍然在为古琴艺术的传承而不断努力着,同时,国家也在大力扶持古琴艺术的发展,让古琴艺术走进学校,走进小学课堂。如今,古琴艺术的传承正如火如荼地进行着,不但在国内开始遍地生花,而且正慢慢走向全世界。

二、古琴艺术在小学音乐教学中传承的可行性策略

1. 增设古琴欣赏课程,领略古琴艺术韵味

实践证明,只有人们自觉地对古琴艺术文化进行保护和传承,才能使古琴文化得以代代相传。单纯的古琴技巧传授,只能让学生形成浅显的认识,只有让学生懂得欣赏古琴艺术,领悟其中的意蕴,才能让他们爱上古琴,因此,学校可以从增设古琴欣赏课程出发,让学生在欣赏中领略古琴艺术的魅力。例如,教师可在音乐课堂中加入名曲欣赏的环节,如播放《平沙落雁》《高山》《流水》等名曲,在音乐的伴奏下配上相应的视频或图片,让学生仿佛身临其境,对作者创作时的情感产生共鸣,从而能更好地理解古琴曲的意蕴,感悟古琴艺术的韵味。

2. 开展古琴艺术宣传,深化古琴文化认识

古琴传承之所以缓慢,主要原因是宣传力度不够,许多学生和老师对古琴文化感到陌生,因此,要想更好地传承古琴艺术,必须加强对古琴艺术的宣传。例如,在现代古琴艺术中有一个著名的梅庵派古琴,许多学生并不了解,教师就可以

① 冯光钰.古琴艺术保护传承中的偏误[J].人民音乐,2011(3).

在课堂上向学生们讲解梅庵派古琴的由来、历史发展以及有关的古琴故事等等。我校在宣传的过程中还特邀了梅庵古琴的国家级传承人王永昌先生为师生做讲座,加深学生对梅庵派古琴的认识,让学生和古琴来一次亲密接触,从而加强他们对古琴艺术文化的认识。

3. 创新古琴教学形式,激活古琴课堂氛围

传统的小学音乐教学大多以教师讲解,或者教师进行示范演奏等形式来进行的,形式单一,无法引起学生对古琴艺术的共鸣。因此,教师应当突破传统的教学模式,依据学生的身心特点,设计有趣、合理的教学方案来促进古琴艺术的教学,激活课堂气氛。

例如,在教学《阳关三叠》这首古琴名曲时,教师可以首先利用多媒体设备让学生欣赏一下这首古琴曲的音乐,随后,让学生讲一讲自己听完后的感受,再让几名学生根据之前所学的古琴弹奏技巧,上台进行实际模仿演奏,让台下的同学进行打分、评价,评选出弹奏最好的同学给予一定的奖励。通过理论与实践结合的教学模式,鼓励学生走出理论知识的限制,亲自触摸古琴艺术的灵魂,让课堂氛围更加活力四射,也让学生对古琴艺术充满兴趣。

综上所述,为了让古琴艺术获得更好的传承,我们不仅要齐心协力促进音乐文化的改革,还要加强古琴艺术在音乐教学中的传扬,让我们的后代感受到古琴艺术的魅力,具备良好的音乐文化素养和音乐传承意识,让我们的古琴艺术能够代代相传,始终活跃在历史的舞台上并走向世界。

参考文献:

[1] 李祥霆.古琴艺术应该成为每个中国人的基础知识之一[J].人民音乐,2016(4):36-37.
[2] 冯光钰.古琴艺术保护传承中的偏误[J].人民音乐,2011(3):42-43.

古韵梅庵

张惠琴

 作为一名古琴爱好者，居于南通，与梅庵琴派的结缘自然而然，而我于学琴独有主张，偏爱十大名曲，一意要学，结果是在其中浪掷了几年光阴。遇到王永昌老师是我学琴生涯中的转折点。王老师的琴声典雅浪漫、豪放细腻、丰富多姿，可以说琴技已到了炉火纯青的地步，梅庵的曲目在他这里得到了更好的发扬传承。跟着王老师学琴，他示范时的琴声都常让我心旌神摇，不能自已。在他指导下，每一个吟猱绰注都有具体的来由，没有多余的音节，所有的动作都是为曲目的主题服务，指法也不仅仅是书上标注的那么简单，前后衔接如行云流水、完美无瑕。古琴的一些大曲目，曲调旋律优美，指法细腻动人，情感层层推进，打动人心当属平常。而老师弹起《秋风词》《极乐吟》《酒狂》那么短小的曲子，都能一下子攫取我的心，让我如同身临其境，情绪跌宕，心驰神往。我觉得这才见真功力，也让我对这些小曲子充满了敬畏之意，对每一个小曲子也乐意孜孜以求。

 而在跟随老师的几年中，我深深体会到了梅庵的清古韵味。作为梅庵琴派的传人，老师一直把传承和丰富梅庵曲目视为己任，五十多年来，从不懈怠，对琴艺的追求精益求精，对琴曲展示的意境也有独特的见解。他弹奏的《长门怨》《平沙落雁》《捣衣》《搔首问天》等梅庵派的代表曲目以其独特的魅力打动了无数观众。在日渐浮躁的当下，不少古琴曲被改得面目全非，各琴派之间的融合趋同现象也较为常见，为了保持梅庵琴派的纯正风格，他对每一首曲子都专门做了详细解读，并专门发表了论文《古琴三调论》来阐述《梅庵琴谱》的理论依据，彰显了他对古琴律调的独特见解。

在西风渐进的今天，无论是为了利益还是效率，古琴的小规模、多人化教学方式已较为常见，而王老师始终保持了梅庵琴派传统的一对一的教学方法。尽心、负责的态度，使每一个学琴人从中体会到了老师的温暖、严谨、独树一帜。每周四晚，无论刮风下雨，老师总是准时守在琴桌前等我前来，这份专注，常常让我内心涌起对老师的无限尊重。而对于外界的争论，老师从不言及他人不是，但你可以从他对先师的敬重中让你感觉到他作为一个梅庵派传人的自豪感。这份自豪感也常常激励着我，让我学琴的态度越发严肃认真。

老师的个人魅力也让我对梅庵琴学充满了敬意，就因为有一次去听王老师弹琴，被他的《关山月》和《平沙落雁》打动，写过一篇小文，老师竟将我引为平生知己，主动提出来免费教我学琴。对我学琴中显示出的粗疏愚钝从不嫌弃，不厌其烦，一遍又一遍地施教，更常常引导我从理解琴曲的意境方面来关注指法的运用。老师身上所表现出来的传统文人才有的这种情怀，常让我觉得除了以师为鉴外无以为报。而老师平时很少参与名目繁多的应酬活动，更多的时间用来习字、学文、养花种草，注重从其他艺术门类中吸取营养来滋补古琴，使得其琴声古雅，韵味十足，审美高尚、谈吐风趣有致。

作为一门艺术，越是具有独特性其生命力越强大。梅庵琴派大猱大吟的指法，风格强烈的曲目，恪守传统的教学方法，琴人、琴技、琴声的古典韵味，充分展示了它的个性魅力。老师家的书柜旁一幅寒梅图，一缕梅香仿佛直透灵魂的最底处，梅花成为琴声的背景，浑圆的泛音又宛若盛开在梅花最高昂的枝巅，粒粒清晰可喜。墙上张挂了一幅《梅庵圣音》的书法作品，红底黑字，质朴稚拙，我觉得这四个字是对梅庵琴学、对老师最好的注解了。

第四章　琴思文论

百年梅庵盛夏情

张惠琴

从1917年一代宗师王燕卿设帐梅庵传授琴艺,到徐立孙受艺于此终成古琴大师,整整一百年了。梅庵琴人精心准备了一场百年梅庵古琴音乐会。布置细致的场景,盛情邀请的嘉宾,介绍详细的节目单,与曲目相应的背景,处处显示出梅庵琴人的认真严谨。沪上著名书法家孙慰祖亲题"百年梅庵",并到场聆听。

节目开始是吴钊的《渔樵问答》。这个曲子的风格意境一向是我喜欢的格调,和吴钊整个人气质很搭。作为在场年龄最长的琴人,他瘦而有神,动作利索,温和儒雅。《渔樵问答》是中国文人退隐山林的理想境界。曲中山水畅意,渔樵潇洒自得,在山林间尽享其乐。当理想被现实打败后,文人大多转向追求灵性的自由发展,并借琴曲表达洁身自好的愿望。这是文人摒弃名利,追求自然的情趣所在,也是此琴曲着意描述的意境:在大自然中、在古琴中抒发乐山乐水的情怀,在人与自然的和谐相处中得到更多愉悦的心灵体验。

然后,我毫无防备地被《高山》《流水》打动,想起最近写书法作品时反复书写的《汉上琴台之铭并序》。俞伯牙和钟子期的故事,可以说是琴人高山流水觅知音的真实写照。郑云飞的《高山》正是峨峨兮若泰山,朱晞的《流水》正是洋洋兮若江河。一般情况下,作为平常反复聆听的曲目在我听来也就悦耳而已,而今晚却意料之外被打动了,《流水》甚至让我有惊艳的感觉。朱晞恰到好处地渲染了汹涌奔流的激荡之势,更多地增加了一些铺陈,设置了一些障碍,使得对比更为强烈,低处更委婉动人,高处又不至于过分雄强。

王永昌老师的《平沙落雁》技艺高超深厚,堪称一流,一连串精彩的雁鸣声把

晚会推向高潮,这支曲子宛若这次晚会皇冠上的明珠。我听着老师弹琴,心中却浮想联翩。平常跟老师学琴的场景历历在目。老师平时温和亲切,朴实无华。对生活从没有过高的追求,对琴艺却精益求精。从教我调弦校音,讲音节音律,到传授指法,由易而难教我各种曲目,耐心的程度足以让我为自己的愚钝脸红。在教我上弦的时候,为了帮我修理雁足,老师的手都被划破了。看老师在台上演奏从容淡定,沉潜有力令人振奋。《平沙落雁》对梅庵派琴人来讲有非常特殊的意义,当年王燕卿、徐立孙1920年在沪上晨风庐一曲平沙声惊四座,它打破了传统琴学"清微淡远"的美学理念,也使得梅庵琴派声名远扬。

香港苏世棣先生古风犹存,让我印象颇为深刻。老先生一袭长袍加身,面容慈祥,怀抱古琴,那种温厚稳重久久地吸引了我的目光。待到上台演奏,一曲《水仙操》下指沉着有力,曲调铺陈别致,生动展示了伯牙一人置身海岛之上,面临海天一色的苍茫景色,而终于领略琴之真谛,学有所成的场景。细腻的琴声,明丽的节奏让我忽有天地间唯我一人而泫然欲泣的感觉。天地如此之博大,而我等众生是如此渺小,如一只鸥鸟虽然微小却奋力飞翔在海浪之上,既自由广阔,又孤独茫然,对大自然的敬畏之心顿起。

盛夏的南通举办了这样一场音乐会,恰如清风徐来,惬意舒适。今天的百年梅庵古琴音乐会是一场传承的琴会,更是一场交流提高的琴会。虞山派、浙派、诸城派等各门派都有高手参加,各流派曲目精彩纷呈。王永昌老师师生同台献艺,他的学生倪诗韵、昝锤炼演出了梅庵派的代表曲目《捣衣》《长门怨》。刘善教先生的《搔首问天》跌宕起伏,姚公白先生的《乌夜啼》辗转动人,丁承运先生的《渔歌唱晚》韵味无穷,高培芬女士的《易安吟》一咏三叹。这是梅庵琴人敞开心扉与各门派琴人交流学习的良好契机,作为一名后学,有幸参加了今晚的琴会,真是受益匪浅。

黄　昏

张惠琴

"平林漠漠烟如织,寒山一带伤心碧"是每个惆怅的人黄昏中的印象。每当夜色降临,云彩散尽,高楼隐隐,灯盏暗黄,各种思绪纷至沓来,有欣慰欢喜,也常扼腕叹息,这个时候,会莫名地脆弱,会忽然思念那远在天边又或者是咫尺天涯的人。

而今秋所学的古琴曲《长门怨》,正适合在黄昏这样的时刻弹奏。这支曲子跌宕起伏,情绪表达非常丰富。汉武帝时,陈皇后谪居长门宫,此曲为司马相如所作,极尽陈皇后无奈、惆怅、哀怨之情。在一遍遍的练习中,我反复揣摩每一个音符,试图领会陈皇后的复杂心境。

曲子开始谪居的陈皇后的环佩叮当之声,衬托出分外清静冷寂的气氛。宫中女子的命运本就多舛,有的成为政治斗争的牺牲品,有的是后宫争宠的失败者。陈皇后自幼荣宠至极,娇骄率真,得意时也曾"金屋藏娇";且有恩于武帝,不肯逢迎屈就,遂与汉武帝渐渐产生裂痕。剥夺皇后名分后,虽在衣食用度上待遇未变,但从前是骄奢荣耀,如今是门前冷落,真乃天上人间也。所以二、三两段且行且诉,一咏三叹,显得特别幽怨惆怅。将曾经的娇宠,如今的冷落,陈皇后心中的委屈、后悔表现得淋漓尽致。第四段则极尽哀号之态。失意痛苦之人的悲号让人听来心酸不已。最后三段则是在徘徊中有一声声的长叹,想倾诉,只怕无人来听,只能无言。"梧桐更兼细雨,到黄昏点点滴滴,这次第怎一个愁字了得。"陈皇后的愁闷正如同李清照的词,叫人泫然欲泣,楚楚可怜。

这支曲子有三个明显的特点,王永昌老师处理得特别细腻准确。由于主角是一个女性,所以吟猱绰注,声声有情,细节描写具体柔美。同时,陈皇后又是一个

北方的女性，她又有豪放的一面，所以曲中不乏慷慨高昂之音，声音对比强烈，有别样的美呈现在眼前。另外，陈皇后容貌出众，才华横溢，身份高贵，她又是一个特别骄傲的女性。一旦被废之后，她的身份落差感会特别大，心中的委屈就超出了常人，这个曲子中变化多端的音符将她的心理描写层层推进，非常感性。但她毕竟曾经贵为皇后，因此王老师在情感处理上，这里的悲号是有节制的。有委曲，却并无性命之忧，有的只是深深的寂寞和无人能说、无人能解的痛。

　　近日在家弹奏《长门怨》时，忽有琴在手如剑在握的感觉。古人讲士无故不撤琴瑟，琴在古代士人心目中不仅仅是娱乐的工具。当我意识到这点时，我忽然吃了一惊。一剑在手，到底是平添几分勇气，还是增添几份决然？有的人在生命中来了又走了，遗下了无数伤痕，即使时间也无法治愈。就是常人生命中也有种种无法面对的困扰和挫折，更何况曾经的陈皇后呢？所以陈皇后弄琴之时，应该也有想通之后的决然和面对现实的勇气吧？

寂寞沙洲冷

张惠琴

一曲《平沙落雁》断断续续学了近5个月,从春花烂漫到枫叶渐红,在每天不倦的研习过程中,我越来越熟悉这支曲子,也越来越体验出这支古琴曲子的美。

《平沙落雁》是古琴十大名曲之一,曲调悠扬流畅,隽永清新。通过描绘清秋寥落、沙平江阔、群雁飞鸣的画面,抒发了恬淡的惬意及徐舒幽畅的情趣,是近三百年来流传最广的作品之一。现在流传的多数是七段,主要的音调和音乐形象,大致相同,旋律起伏,绵延不断,优美动听。在各种不同的版本中,有的偏重于表达动静互照之美,有的偏重于表达悠长的意境。

强调雁鸣之声的版本,呈现出动态的美,曲子明亮华彩,雁鸣声时隐时现,动静相生,演绎了秋高气爽、雁戏长空的气象。我所选择的是龚一先生所弹、古琴大师张子谦先生传承的广陵派版本,更多地表现了静态的美,节奏更为舒缓柔和,有"落霞与孤鹜齐飞,秋水共长天一色"之意,秋风瑟瑟,江水静流,芦花轻舞,一股陈旧的中国画的淡黄的韵味扑面而来,就像倪瓒的画,疏淡高逸,渗透着画者"身世浮云度流水"的茫然落寞的人生体验,反映出他对尘俗既抗争又不得不屈服、既屈服又在心灵上追求超脱的清逸雅洁的情怀。整支曲子,如同一幅徐徐打开的淡墨画卷,凸现了古代文人的审美追求:物我两忘,清虚淡远。

这支曲子有7分多钟,并没有许多高难度的技巧,但是相类似的指法运用较多,常常让我一学就会,可稍稍懈怠就会忘记。在反复的吟猱之中,我越来越沉醉于《平沙落雁》表现的意境。今秋,满园桂花馥郁的芬芳将我紧紧地缠绕,种种情愫在无边地滋长、膨胀。空气干爽微凉,七弦琴声中,我的心被光阴的触角轻轻拨

弄得些微的疼痛,白驹过隙,我仿佛看到小小的我着布衣花裙似一只蝴蝶,转眼已如青涩的梅子迎风伫立,而今已沉若秋水。漫长的下午茶中,微风不经意地吹着,偶尔一两只小虫在窗纱上轻轻撞落,散开的书页中魏晋墨迹犹有余香。寥落、静谧、丰盈、流动,一曲《平沙落雁》抚毕,常常竟是情难自已。学琴生涯中我第一次体会到了弹琴入境,第一次有了借琴声抒发性情的冲动。《平沙落雁》用它独特的音律,诠释了秋天,释放了情怀。我谛听了时光的足音,岁月的流逝是那么从容,那么决绝;我窥见了自然的端倪,万象中我的出现是那么渺小,那么偶然。琴声中,我感知了季节嬗变的淡淡的喜悦,享受了自然界的虚静、恬淡之趣。

而龚一先生和戴树红先生琴箫合奏的《平沙落雁》,更别有一种意味,加入箫的元素的这个版本更适合在秋夜独自欣赏。箫是擅长表现清婉、幽怨之气的,倾听琴箫合奏,总让我想起苏轼的一首词"缺月挂疏桐,漏断人初见,谁见幽人独往来,缥缈孤鸿影。惊起却回头,有恨无人省,拣尽寒枝不肯栖,寂寞沙洲冷"。在两位先生演奏的过程中,人和人的默契与交流、两种乐器的相互唱和,使得琴声、箫声既平分秋色,又合二为一,交相辉映。古琴、箫是传统乐器中最适合合奏的,两种乐器本身的声音就令人神往,合奏更让曲子进入一个不同凡俗的意境,高旷洒脱,绝去尘俗。琴箫之声展露了幽人孤高自许、不肯随波逐流的心境。而"寂寞沙洲冷"恰是陶渊明、谢安、苏东坡等古代文人在复杂的人生经历后的一种选择,他们甘于寂寞清冷,以一种十分达观的襟怀享受人生,在更深的层次上领悟了生命、自由和个性的深层本质,令人向往。

古琴曲《平沙落雁》,借鸿鹄之远志,写逸士之心胸。琴声中,我越来越领略到古代文人那种平和冲淡、超然脱俗、注重心意、不拘形迹、宠辱不介、随遇而安、一任自然的人生态度和处事风格。而我,在每天的操琴习缦中,觉得离我仰慕的古代文人又近了一步。

琴 心

张惠琴

古人常说琴心剑胆,剑是一种侠气,而琴心到底是什么?

琴心首先是一颗丰富、敏感、细致的心。所以才有了古琴曲《阳关三叠》《梅花三弄》《流水》《高山》,在一叹三咏间,去意彷徨、离愁别恨、壮志未酬等情绪得以抒发,而在对大自然的讴歌、赞美之中,也寄托了文人的种种幽思,也才有了伯牙、子期高山流水谢知音的动人传说。

夜阑人静的时候,拨弄古琴,似在拨动自己的心弦。那时候,可以放飞心灵,忘记一切烦忧,让自己的心保持最纯净的一种状态,从而体会琴曲的优雅、寂寥、缠绵、清越……种种心绪得以恣意流露。

这时候,可以想象王子猷船行江心,两岸青山不断,云淡风轻,适逢子野从岸上路过,便邀请子野一曲,而桓子野奏一曲《三调》之后,竟不言而去,《梅花三弄》由此得来,梅花的高洁清雅,相隔千年,仍觉满江余香。子野的无言而去,更是一种超旷脱俗的令人向往的境界,君子之间那一种相互欣赏而又平淡如水的感觉让人回味再三。同是桓子野,每闻清歌,辄唤:"奈何奈何?"谢公曰:"子野子野,一往而有情深。"只有倾注了全部感情听清歌的人才会真正陶醉其中,竟难以自拔呵。

李泽厚说,晋人向外发现了大自然,向内发现了自己的深情。每读晋人的故事,心里便有一种无法言说的神往之情。王子敬、王子猷人琴俱亡的故事更让人唏嘘。子敬、子猷是王羲之儿子,平时很友爱,子敬、子猷俱病,子敬先去,子猷奔丧坐灵床上,取子敬琴,弦既不调,掷地云"子敬子敬,人琴俱亡",月余亦卒。只有至情至性的人才会如此!琴,与我喜欢的古代文人关系如此密切,孔子、陶渊明、

嵇康、苏轼等都以弹琴著称。弹琴,让我体验了生命中不曾有过的感受,滋养了我的心灵,也因此能够抒发自己的性情。

琴心,更是一颗文人的心,是一颗执着不移、不易迷失的心。众器之中,琴德最优。琴神圣高雅,坦荡超逸,历代文人用它来修身养性立品,抒发情感,寄托理想。琴远远超越了音乐的意义,成为中国文化和理想人格的象征。有理想,有信念,不轻言放弃,所以才有了《幽兰》《搔首问天》,而嵇康一曲《广陵散》更是流传千古,将文人品格演绎到极致。

古来琴曲无数,绝大多数是描述自然、抒发胸怀的。古代文人操琴习缦,不是为了表演,仅仅是为了弹给自己听,弹给知己听,弹给大自然听。在吟猱之间,种种情怀得以释放。"独坐幽篁里,弹琴复长啸",便是一种心性的自然流露。古琴,它的琴声质朴典雅、虚静恬淡。弹琴,需要一份安静的心情,需要一个良好的氛围。我们常看到古代弹琴者往往都在松下石旁、流水觞觞之间,那一份闲适、高古是今人所难以效仿的。

对我而言,弹琴,是为了让自己的心灵有一个安适的所在。古琴和诗词一样,无关功利,是人的真性情的反映。在现代社会,人类远离了诗,也远离了琴。弹琴,本是为了悦己,不是为了娱众,在现代社会快餐文化盛行的今天,它的式微是一种必然。在忙碌的生活中,在滚滚红尘中,人类更容易迷失自己。想想,有多久,我们的眼睛没有掉过一滴泪?有多久,我们的心没有被温柔地牵动过?现代社会给了我们太多的资讯,给了我们太多奔波的理由,却没有给我们留下一丝多余的时间,让我们在一朵花前驻足,在一缕琴声中沉吟。我们,渐渐失去了生命中最本质的东西。所以,寻找自我是一种心灵的回归,是迷失之后的一种必然,追求心灵的洒脱,追求超越世俗也才有了价值。

读诗可以使人心灵不死,弹琴可以让人灵魂安定。弹琴,让我多了一分思索,多了一分体验、更多了一分冷静。古琴,本身是寂寞的,并不需要狂热的附和者。刘长卿写有"泠泠七弦上,静听松风寒。古调虽自爱,今人多不弹"的诗句。琴心,更是一颗甘于寂寞的心。

第四章 琴思文论

三弄梅花幽人来

张惠琴

　　这个夜晚我始终无法平静下来，夜很静，雨滴答滴答地在下，对着三两枝沾着水珠的蜡梅，我如同醉了一样，围着它闻香、把玩、品茶、弹琴，今晚，她是我绝对的主角。我一遍又一遍地弹《梅花三弄》，情绪还是在胸中盘旋辗转。我手足无措，被她娇黄的花蕊迷住了，她脉脉含情，欲说还休，每一朵都晶莹剔透。我找出一只青花瓷瓶贮满水，插上了这丛蜡梅，稍一摆弄便高低欹侧有姿了。"疏影横斜水清浅，暗香浮动月黄昏"，说的是晴天的美景，而雨天的蜡梅别有一番情致。它湿透了，枝干近于褐黑色了，更衬得花蕊"色疑初割蜂脾蜜"，花朵上的水珠盈盈欲滴，可花瓣依然抱得紧紧的，不像玉兰、芍药之类一沾水便显出颓败，水的润泽使这蜡梅越发地娇艳了。更妙的是她的香，那种冷香已经沁入你心脾了，却绝不让你起腻，只恨不能羽化成仙，将整个人融化在这气息里。连紫砂杯里平日有点张扬的龙井的滋味也收敛了许多，越发烘托出这梅香的浓彻。梅花的型、格、味，可入画、入花道、入茶道，这，又有一丝禅意在里头了。

　　如果有一场好雪，这梅花就更有看头了，我一边弹琴一边想，每年冬天，在我的庭院里，寒梅绽放，雪花飘零，月下踏雪寻梅是一赏心之事。"欲将心事付瑶琴，知音少，弦断有谁听？"难以想象铮铮铁骨的岳飞也有柔情似水的一面，今夜，我不孤独，对着梅花，我信手而弹，那些熟悉的音符、弹琴时寒来暑往的场景一一呈现。盛夏时节，弹奏《梅花三弄》，只觉清凉之气从指间拂拂而出，心神俱凝，暑气渐消。而这严冬，更让我对《梅花三弄》一往情深。泛音粒粒可喜，就像梅花朵朵清丽，散音按弹有力，梅花清高自傲的风骨时有所现。在吟猱绰注中有多少剪不断、理还

乱的幽情？有多少一咏三叹、迂回曲折的心事？问世间情为何物，直叫人生死相许？梅花无言，似在聆听。操琴之际常常想起桓子野和王子猷的故事，这世间从来知音稀少，所以桓子野演绎一曲《梅花三弄》后绝尘而去，留下了让后人回想无穷的清绝背影。

想到桓子野每闻清歌辄唤"奈何"不由一笑，面对美的那种无助感，原来古已有之。我虽不敢自比古人，然对于古朴的人性之美始终是虽不能至，心向往之。一度对魏晋风度迷得不行，被《世说新语》中那些细腻、深情、超凡脱俗的故事弄得不能自拔。我检视自己的言行，被自己的内心震撼了，我发现了真实的我，为自己的不完美而沮丧。我想把简单、诚实、永恒等等这些词还原本意，我向往抱朴守素、洁白无瑕。自然，我遭遇到了挫折，然不改初衷。我认为人格的美，终会在文字、音乐、书法、绘画等艺术行为中得到体现。而艺术要做的便是在技巧成熟的基础上发现自我、表达自我，而引起受众的共鸣。

古琴南北流派堪多，而喜弹《梅花三弄》的各派琴家却不在少数，这自然与《梅花三弄》的旋律典雅、曲意高古有关。每弹此曲，除了让人遥想美景，宣泄情感，更似与一位幽人对话，心里变得特别清明。梅花贵在冷冽清香。而古往今来，有几人守得住冷清，又有几人气格清芬？除了梅妻鹤子的林和靖和不为五斗米折腰的陶渊明，真正能够做到自怡悦的隐者能有几人？盛世繁华，哪里没有高朋满座，又哪里不是车水马龙，迎来送往？谁能位居高官而自清冷，谁又能穷者不堕青云之志？

曾经很喜欢井上靖一首诗，其中一句："活着，无须如春樱一般，万朵奇葩靓妆，愿你如寒梅，如五片玉洁的花瓣，凛冽、馨香，双眸张望，寒夜里依然绽放。"活着如能这般，够了。

惟有鼓琴乱白雪

张惠琴

数日来,连降大雪,正是难得的清和景象。小院中,蜡梅犹娇,梅花吐艳,茶花含苞,处处暗香拂面,白雪中一番清冷佳景。自楼上俯视,枫树枝条层层叠雪,晶莹剔透,无可比拟。此时除了吟诗作赋不辜负一番美景,也只有李白的"鼓琴乱白雪"了。

喜欢夜里下雪,只有夜色能衬出雪的静、雪的净,静谧的夜色中可以听到喜悦的雪花飞舞的声音,雪可以将世界变成童话,将成人重返天真。苍茫的夜色中,可以抚琴诉知音,可以抚琴慰己心。《梅花三弄》可说是最适宜雪景的曲目了,我常常陷于琴曲的细腻表现中不能自已。一弄、二弄、三弄,层层推进的情绪中诉说了心灵的追求,在复杂的技巧中表达了梅花的美丽和坚定的信念,讴歌了梅花绽放于风雪中的勇敢和不俗。当然,琴曲的内容只是一个方面,可以这么说,在我心中,没有什么比在雪夜中听到古琴声更美妙的享受了。

《幽梦影》中谈到了各种乐器的雅赏,说诸声皆宜远听,唯有古琴,既可以近观,又可以远听。不必说它的形制可人,家里放一张古琴,即使不弹也自成一景,有它独特的氛围,它的声音更是难以用语言备述。我喜欢古琴,最初就是被它的声音打动,当时一见倾心的感觉记忆犹新。那种古雅、质朴、圆润、与天地浑然一体的声音极富表现力,既可以表现高山流水,也可以表达细腻缠绵,更因为参与的文人众多,不少琴曲都致力于表现文人志士的高尚情操,它的内涵耐人寻味。而我也在学琴的十多年中对古琴的认识逐步加深,从一开始的好高骛远喜欢古琴十大名曲,到现在踏踏实实不敢轻视梅庵派的一个小曲目,在王永昌老师的谆谆教

诲下,对梅庵派古琴艺术的非遗文化价值有了重新认识。

　　而能让我坚持这么多年,每天晚上都在习琴操缦中度过,一定是因为古琴的独特魅力。师从王老师之后,他常说一句话:我虽然没有走遍名山大川,但在弹琴中完成了对大自然的造访,我在家中就享受到了大自然。这句话对我触动很大,对我理解琴曲起了很好的引导作用。梅庵派的《平沙落雁》《风雷引》《玉楼春晓》等曲都为表现自然的佳作,而从此之后,我弹琴时也会将一个个音符化为生动的自然场景,从中寻找景与情的结合点,在枯燥的细节追求中,实现了心灵的愉悦。为了表达古琴的静与清,老师常常让我想象清晨的和风中,露珠是如何在荷叶上滚来滚去的场景。正是这些细微之处,让我对学习古琴保持了长时间的激情。

　　纷纷扬扬的雪花,使得诗意横生,"鼓琴乱白雪",又让人滋生了遐想之情。古琴也有《白雪》一曲,取凛然清洁、雪竹琳琅之音,在白雪之中弹奏《白雪》,当更有意味。雪令人生雅趣,令人遥想高士,无论是踏雪寻梅,还是围炉煮酒,都情有别致。而相比之下,古琴则更易触及心灵,令人心静,令人凛然而起敬畏之心。现代社会中,俗事繁杂,人们时常处于忙碌之中。也许是跑得太快了,我们的灵魂常常滞后于我们的身体。而如影随形的琴声,能让人灵魂着陆,在奔突的尘世生活中享有一片安宁之地。

月傍关山几处明

张惠琴

这个周日的黄昏,我们在通城一座很普通的四层楼上找到了王永昌老师的家。老师的家很简洁,只有一个大书柜很醒目,关于音乐书画美学的书很整齐地立着。两张古琴在一张翠蓝的绣花丝绸下静静地躺着。第一次接触王老师,我有些紧张,不知道说些什么。然而老师的眼神严肃而又温和,我的心慢慢安宁下来,接过师母递过的茶水,静静地听老师弹琴。

先是一曲《关山月》,老师端坐着,粗大的手指不急不躁地在琴弦间来回移动,挑、剔、打、摘,轻、重、疾、徐,没有一个多余的动作,没有一个多余的音节,一切是如此完美,如此从容淡定。琴声既明亮又细腻,他的手似能说话,似能描述:边关景色雄伟、高大、壮丽;边关夜晚月色苍茫、天空静寂、衰草遍地;远离家乡、身在边塞的征夫见月思乡,遥想家人。它的美是静态的,像一幅油画;它的美是粗犷的,像凝固的雕塑;它的美是豪情的,有思念而不凄婉,既铮铮铁骨,又儿女情长;它的美是质朴的,简单、自然、真挚;它的美又是苍凉的,有一种老辣深沉、饱经沧桑的感觉。

《关山月》是梅庵琴派的代表作,我听过无数次,练过无数遍,这支短小的曲子从没有像今天这样打动过我。在短短的几分钟里,它的意境之美、情感之美、旋律之美,被表现得淋漓尽致。"明月出天山,苍茫云海间。长风几万里,吹度玉门关……"我的心随着旋律的变化而激荡不已。我仿佛在聆听一棵老树,树干虬劲,枝繁叶茂,微风吹过,树叶沙沙作响,是树的独白还是风的絮语?我又仿佛在攀越一座大山,气势雄浑,壁立千仞,一切华丽的辞藻都变得苍白无力,唯有高山仰止……

那关,那山,那月,在我心中意象变得清晰,《关山月》不再仅仅是描述边塞风光、戍人思亲,而是表达了更凝重的情感,关是巍峨坚固的,山是磅礴沉郁的,月是明净亘古的,在这样深远的意境中,思乡之苦不再纤弱单薄,而是"浑雄之中,多少闲雅"。而舒缓的节奏也将意境描述得更深邃,将局促的情感表现得更悠长⋯⋯

一曲既毕,老师又给我们弹奏了《平沙落雁》。梅庵派特有的雁鸣声使整支曲子动静互照,雁鸣声或缠绵激越,或隽永清新,是母子在呢喃,是情侣在私语,是友朋在此呼彼应?让人浮想联翩,如同身临其境。转而夜色悄然降临,残阳、微风、白沙、落雁如一幅动人的画卷徐徐落幕,江洲复归平静,唯有水波微兴,凉月初升⋯⋯

"一声已动物皆静,四座无言星欲稀。"我们听得如痴如醉,端在手里的茶也忘了动,忘了喝,茶烟袅袅中,王老师的脸色是那么平和,而胸中该早已江海腾波了吧,他是否想起了早已驾鹤西去的恩师?想起了那些随侍在恩师身边最后的岁月?我侧看南墙上的框子里镶着红纸黑字的"梅庵古韵"四个字,王永昌老师是古琴大师徐立孙的弟子,深得其真传。而他每以先生的遗训自勉,于月夕风晨毫不懈怠。名师的指点再加上先天的资质、后天的勤奋,王老师的古琴到了出神入化的地步了。尤其这个黄昏,王老师弹琴状态特别好,一曲《关山月》,琴声纯粹之至,真是风飘律吕相和切,月傍关山几处明⋯⋯

我轻轻地问老师弹琴有多久了?老师淡淡地说:五十多年了。五十年有多久?我想到朋友说的八个字"从容入世,清淡出尘"。人品的高下决定了琴声的高下,琴之二十四况如诗之二十四品一样难求。世事粗砺无常,五十年风风雨雨,历经生活沉浮,唯有保持一颗清淡出尘的心才能"宠辱不惊,看庭前花开花落;去留无意,望天上云卷云舒"。我们品味了老师的琴声,也如同品味了老师的人生境界。多年的孜孜以求、丰富的人生阅历、深厚的文化底蕴,才使得老师既将古琴的清微淡远演绎得臻于化境,又将梅庵派曲调圆润动听的风格表现得淋漓尽致。

"丝桐合为琴,中有太古声",古琴的声音苍古醇厚,第一次接触我就被打动,从此迷上了每天习琴操缦的生活,很想及早把自己"呕哑嘲哳难为听"的声音变成天籁之音。可初学古琴的我在老师面前笨拙地试弹《关山月》时,竟然忘记了动作。我有些羞赧,而老师也只是平静地说,只要真正喜欢古琴,掌握方法一定能弹好,然后老师又认真地指点了一些初学古琴的要领⋯⋯

窗外是闪烁的霓虹,夜已然来临,转过街角十来步就是车水马龙的闹市。繁华与安静,绮丽与古朴,刹那间交织在一起,夜色温柔宁静,我有些恍惚,这个黄昏在我的意念中,在我的学琴生涯中是别有韵味的。

商周青铜铙的出土情况及组合研究

张 琳

一、商周青铜铙出土情况研究

(一) 中原青铜铙的出土情况

出土于中原地区的25批青铜铙中,除一批出自河南洛阳林校车马坑外,其余均出土于墓葬(表1)。墓葬是丧葬仪式的集中体现,也是观察古代礼制的一个重要侧面,中原青铜铙出土单位性质的高度一致,使得青铜铙在中原商周礼乐活动中的重要作用可见一斑。

随葬品的优劣多寡、组合规律是衡量墓主人身份等级的重要标准之一。在出土青铜铙的墓葬中,但凡保存情况较好者,均为随葬品丰富、规模较大、等级较高的墓葬,可见随葬青铜铙为上层贵族中身份、等级特殊者所专享。在这些墓葬的随葬品中,青铜铙往往与其他青铜礼器并置或距离较近,表现出一定的规范性或仪式性。随葬的青铜铙多制作精良,3件成套,有的铸有铭文,不像是仅作为明器匆忙铸就而成,很可能就是墓主人生前的实用器并在墓主人死后随之下葬。

以上种种迹象表明,中原青铜铙在当时的丧葬活动中既是墓主人特殊身份、等级的象征,也是用乐制度的集中体现,具备了集礼乐内涵于一身的特殊功能。

(二) 南方青铜铙的出土情况

在有关南方青铜铙的报道中,有详细出土情况的42个地点中有27处位于土岗或山上,8处位于地势平坦开阔处,5处位于河中或河岸边,1处墓葬,1处遗址(表2)。可以看出,南方铜铙的埋藏地点更多的是地势较高的土岗或山岭,遗迹多为圆形坑穴,应该是一种人为的有意识掩埋。

表1　北方青铜铙出土情况登记表

序号	出土地点	出土单位	件数	型式	保存情况	共存情况
1	河南安阳大司空村	墓葬（M51）	3	AⅠ	不明	不明
2	山东惠民大郭大队	墓葬	1	AⅡ	毁损严重	铜器：鼎、觚、爵、方彝等；少量石器
3	河南安阳小屯	墓葬（妇好）	5	AⅢ	完好	大量铜礼器、铜兵器、玉器等，器类较全，保存较好
4	河南温县小南张村	可能为墓葬	3	AⅢ	不明	铜器：鼎、甗、簋、斝、爵等
5	河南安阳高楼庄	墓葬（M8）	出土3件现存2件	AⅣ	较好	铜器：觚、斝、卣、壶、爵等；少量玉器
6	河南安阳郭家庄	墓葬（M26）	3	AⅣ	较好	铜器：鼎、甗、簋、罍、方彝、觚、爵等；陶器：鬲、簋、罐、罍、瓿、爵、觚；少量石器
7	河南洛阳林校	车马坑	3	AⅤa	被盗	铜器：尊、卣、罍、少量兵器、车饰；瓷器：尊、瓮；少量骨器、蚌器、漆器
8	山东威海环翠区田村镇西河北村	墓葬（M1）	2	AⅤb	被盗	铜器：鼎、甗、壶；陶器：瓿、簋
9	河南安阳大司空村	墓葬（M288）	3	BⅠ	被盗	少量陶器、石器、蚌器等
10	河南安阳花园庄	墓葬（M54）	3	BⅡ	完好	铜器：鼎、甗、尊、斝、觚、爵以及兵器、工具、车马器等；大量玉器；少量陶器
11	河南安阳大司空村	墓葬（M663）	3	BⅡ	较好	铜器：鼎、簋、爵、觚、瓿、方彝等；陶器：盂、豆、罍、簋、壶等；少量石器
12	河南安阳大司空村	墓葬（M312）	3	BⅡ	被盗	铜器：少量兵器；陶器：簋、盘、豆、鬲、罐、爵、觚
13	山东青州苏埠屯村	墓葬（M8）	3	BⅢa	完好	铜器：鼎、簋、斝、觚、爵、卣、觯、尊、罍以及大量兵器等；陶器：簋、罐等；少量玉、石、骨、蚌器
14	山东沂源东安村	墓葬	3	BⅢa	毁损严重	铜器：弓形器、少量车饰、铜镞

续表

序号	出土地点	出土单位	件数	型式	保存情况	共存情况
15	河南安阳殷墟西区	墓葬（M699）	3	BⅢa	被盗	铜器：少量兵器；陶器：觚、爵、盘；少量骨器
16	河南安阳郭家庄	墓葬（M160）	3	BⅢa	完好	铜器：鼎、簋、甗、盉、斝、尊、觚、觯、觥、罍、盘以及大量兵器、工具；陶器：罍、罐等；少量玉器
17	河南安阳殷墟西区	墓葬（M765）	3	BⅢa	被盗严重	少量铜兵器、陶器及骨器、蚌器等
18	河南鹿邑太清宫	墓葬（长子口）	6	BⅢa、BⅤ	较好	铜器：鼎、鬲、簋、甗、觚、爵、角、斝、尊、觥、卣、壶、觯、罍、盉、盘以及兵器、工具、车马器等；陶器：罐、尊、罍、瓮、盆、簋、豆、壶、爵、觚；少量玉器、骨器、蚌器、瓷器、石器
19	山东滕州前掌大	墓葬（M222）	1	BⅢa	被盗	少量陶器
20	山东滕州前掌大	墓葬（M213）	1	BⅢa	被盗	少量陶器
21	山东滕州前掌大	墓葬（M206）	1	BⅢa	被盗	少量陶器
22	河南安阳戚家庄	墓葬（M269）	3	BⅢb	较好	铜器：觚、爵、卣、尊、方彝、罍、甗、鼎、簋、斝、觯及兵器、工具等；陶器：爵、簋、豆、觚、罐等；少量玉器、骨器、石器
23	河南安阳西北冈	墓葬（M1083）	4	BⅣ	不明	不明
24	陕西宝鸡竹园沟	墓葬（M13）	1	BⅣ	较好	铜器：鼎、簋、卣、尊、觯、爵、觚、甗、盉、斗、盘、壶、豆等；少量陶器、漆器、玉器、石器、骨器、蚌器
25	山西曲沃县天马-曲村遗址	墓葬（M8）	2	EⅣa	被盗	铜器：鼎、簋、壶、甗、盉、盘、爵；大量玉器；少量金器、石器、牙器、陶器

第四章 琴思文论

表2 南方青铜铙及早期甬钟出土情况登记表

序号	出土地区	具体地点	件数	型式	共存情况
1	湖北阳新白沙乡	接近山顶处	2	CⅠ、CⅡa	两铙形制相同,纹饰略异
2	浙江余杭县石濑徐家畈		1	CⅠ	
3	安徽潜山市东		1	CⅡa	
4	江西新干大洋洲	墓葬	3	CⅡb、CⅢ、CⅣ	3件铙形制相近,纹饰各异
5	江西永修雁坊乡	山顶一圆形大坑	2	CⅡb、EⅠ	两铙形制、纹饰相异,同时出土20余片商代印纹硬陶鬲、罐、尊残片以及砺石、残石斧等
6	江苏南京市江宁横溪唐东村	土岗的顶部	1	CⅡb	
7	安徽马鞍山市郊区	两山之间的古河道	1	CⅢ	
8	安徽宣城市养贤乡石山村		1	CⅣ	
9	湖南宁乡黄材三亩地	一椭圆形坑	1	CⅤ	附近还出有环、玦、虎、鱼等精美的玉器
10	湖南宁乡月山铺	山岗上一椭圆形坑	1	DⅠ	填土呈灰黑色,夹有不少炭粒、红烧土和灰陶、褐陶及红陶片
11	湖南岳阳县黄秀桥费家河	河床边	1	DⅠ	
12	湖南宁乡师古寨	山顶	2	DⅠ、DⅡ	两铙大小相次
13	湖南宁乡唐市陈家湾	河岸	1	DⅠ	
14	湖南宁乡老粮仓北峰滩	山麓	1	DⅠ	与另一件兽面纹大铙相距仅5米
15	湖南宁乡狗头坝		1	DⅠ	与大量陶器、石器共存,附近还有商代文化遗址
16	湖南宁乡老粮仓师古寨	山顶	5	DⅠ、DⅡ	2件鼓饰象纹,2件鼓饰虎纹,同时出土陶片五块
17	湖南益阳赫山区千家洲三亩土村	一土脊上的圆形坑内	1	DⅡ	同时出土少量泥质灰陶、红陶和褐陶片
18	湖南宁乡老粮仓北峰滩	山麓	1	DⅡ	与另一件兽面纹大铙相距仅5米

续表

序号	出土地区	具体地点	件数	型式	共存情况
19	湖南望城县高塘岭		1	DⅡ	
20	江西宜丰县天宝乡牛形山	山坡	1	DⅡ	附近发现有石斧、甗形器陶片、炼铜渣块
21	湖南宁乡老粮仓师古寨	山坡	10	DⅡ、EⅡ	
22	湖南浏阳柏嘉村		1	D?(见注)	
23	湖南株洲		1	D?(见注)	
24	安徽庐江泥河区		1	DⅡ	
25	江西德安	陈家墩遗址	1	EⅠ	同时出土大量陶器、石器，多为生活用具和生产工具
26	浙江安吉	基建工地	1	EⅠ	同时出土少量原始瓷片
27	湖南湘乡金石黄马塞		1	EⅠ	
28	江西新余渝水匹沙土乡	山坡	1	EⅡ	
29	江西宜春慈化镇蜈公塘	山坡	1	EⅡ	
30	湖南株洲伞铺		1	EⅡ	
31	福建建瓯小桥公社阳泽村黄客山	山坡	1	EⅡ	
32	浙江知城长兴中学		1	EⅡ	北约200米处发现台基山遗址
33	浙江长兴上草楼	田地中	1	EⅡ	同时出土1件铜簋
34	湖南耒阳夏家山	山坡	1	EⅢ	
35	江西萍乡安远十里埠	山上	2	EⅢ、EⅣa	两铙形制略异,大小相次
36	湖南醴陵		1	EⅢ	
37	湖南安仁豪山乡湘湾村	半山腰突出的山脊旁	1	EⅢ	
38	广西灌阳钟山	山腰一石洞内	1	EⅢ	同时出土绳纹红陶2片、灰陶1件、石器1件
39	福建建瓯县南雅镇梅村	山腰处	1	EⅢ	同时出土大量印纹硬陶片、完整陶器、原始青瓷器
40	浙江磐安深泽	山上	1	EⅢ	

第四章 琴思文论

续表

序号	出土地区	具体地点	件数	型式	共存情况
41	广东潮阳两英镇禾皋		1	EⅢ	
42	湖南株洲太湖	山坡	1	EⅣa	
43	湖南长沙县望新		1	EⅣa	
44	湖南衡阳楠垅泉口	田地中	1	EⅣa	
45	湖南汉寿三和乡宝塔铺村	山顶	2	EⅣa	形制纹饰同,大小相次
46	江西万载株云乡长和村	山上	1	EⅣa	
47	湖南衡阳北塘林木皂		1	EⅣa	
48	福建建瓯南雅		2	EⅣa	形制纹饰同,大小相次
49	湖北江陵江北农场		2	EⅣa、甬钟	两钟形制接近,大小相次
50	湖南株洲昭陵黄竹		1	EⅣb	
51	湖南株洲漂沙井	山坡	1		
52	江西吉安市郊印下江	河中	1	EⅣb	
53	湖南资兴兰布	山坡	1	EⅣb	
54	湖南资兴天鹅山	山上	1	EⅣb	
55	江西清江县山前街双庆桥	渠岸旁的冲击层中	1	EⅣb	
56	江西新余水西家山	农田	1	EⅣb	
57	江西新余罗坊邓家井	丘陵地带的农田中	1	EⅣb	附近散布有网纹、篮纹、平行弦纹、交错绳纹、凹菱纹等几何印纹陶片
58	江西新余主龙山	山坡上	1	EⅣb	
59	江西靖江县林科所北山	山上	1	EⅣb	
60	湖南宁乡老粮仓枫木桥乡		2	E?(见注)	
61	江西萍乡银河乡邓家田村		2	E?(见注)	
62	江西永新高溪		1	E?(见注)	
63	江西宜春下浦		1	E?(见注)	
64	广东佛岗石角科旺大庙峡		1	E?(见注)	
65	广东曲江马坝		1	E?(见注)	

续表

序号	出土地区	具体地点	件数	型式	共存情况
66	湖南株洲朱亭黄龙新龙村		1	?(见注)	
67	安徽宣城		1	?(见注)	同时出土铜鼎2件,铜鬲1件
68	湖北崇阳大连山	山上	2	甬钟	两钟形制纹饰同,大小相次
69	广西忻城大塘中学	土丘上	1	甬钟	
70	广西横县那旭乡桑村妹几山	山上	1	甬钟	
71	广西宾阳甬钟		1	甬钟	
72	广西北流		1	甬钟	
73	浙江萧山杜家村小东山	山坡	1	甬钟	
74	安徽黄山市鸟石乡扬村	山坡	1	甬钟	
75	江西吉水		3	甬钟	3件大小相次,其中2件形制纹饰同
76	江西萍乡彭高乡	河中	2	甬钟	形制纹饰同,大小相次
77	江西武宁县清江大田村	山上	1	甬钟	
78	江西鹰潭		1	甬钟	
79	湖南宁乡沙田乡五里堆		1	甬钟	
80	湖南宁乡黄材		1	甬钟	同时出土铜鼎2件,青铜兵器及生产工具
81	湖南衡阳长安乡甬钟	水塘中	1	甬钟	
82	湖南湘潭花石金桥洪家峭	墓葬	2	甬钟	形制纹饰同,大小相次
83	湖南湘潭青山桥	山坳	1	甬钟	

注:指形制特殊以及未见图片难以判断式别的铙。

南方青铜铙多单件出土于坑穴,且多无伴出物,关于埋藏原因目前有祭祀和窖藏两种解释。持祭祀说的学者从出土地点判断这些铜铙多用来祭祀山川河流而后就地掩埋①,持窖藏说的学者则认为掩埋青铜器是南方地区特有的一种保存

①张懋镕.殷周青铜器埋藏意义考述[J].文博,1985(5).

第四章 琴思文论

方式,与祭祀无关①。无论何种解释,南方铙所呈现的都是一种与北方铙截然不同的埋藏方式,这种方式在南方出土的早期甬钟上也被保留下来,从现有的材料来看,很可能至两周之际,南方还可以大量见到对青铜乐器的这种埋藏方式。

还有一些现象也值得注意,如陕西周原大量窖藏甬钟的现象,均为周王室东逃仓皇所埋,抑或与南方地区的埋藏方式有某些关联,这都是有待进一步充实材料、深入探究的问题。

总之,中原铙多出自墓葬,南方铙多出自山岭河畔的坑穴,两者在埋藏方式上的不同体现出青铜铙在使用过程中的功能及文化内涵有所不同。

二、青铜铙组合研究

需要指出的是,在本文关于组合的讨论中,器物作为一套进行铸造和作为一套进行使用是两个不同的概念,前者可以从形制、纹饰、铭文、工艺等方面进行判断,而后者则需要音乐性能的证实。虽然不同时铸造的青铜铙也有拼凑为一套进行使用的可能,但本节着重从一般意义上的器物组合进行研究,即从铸造的角度考察青铜铙的基本组合规律。

(一)中原青铜铙的组合情况

殷商时期的中原铙但凡出土于墓葬且保存情况较好者,皆数件大小相次、纹饰相同或相近,可以视作成套器物即所谓编铙。编铙的数目大多以3件成编,关于这一点已毋需多言,这里主要想讨论几例在数目上比较特殊的编铙。

1935年殷墟侯家庄西北冈M1083出土4件铙,据称是4件3音②,从器物照片③(图1)上看,这4件铙在形制和纹饰上都十分相似,唯大小有别。然而第3件和第4件,却没有呈现出大小相次的趋势,两者的形制大小几乎完全一样。再结合有关"4件3音"的描述,很有可能是在原来3件的基本组合上额外附加1件。

殷墟妇好墓出土5件铙(图2),纹饰相同,唯①、②件有铭而其余3件无铭,且第②件至第③件的通高并未递减,显示出这5件铙不是作为成套的编铙一次铸造而成,而是在使用的过程中按一定的需要拼凑而成的。

① 傅聚良.长江中游地区商时期铜器窖藏研究[J].中国历史文物,2004(1).
② 郭宝钧.商周铜器群综合研究[M].北京:文物出版社,1981.
③ 该墓资料不详,图片出自台湾地区历史语言研究所2002年6月《来自碧落与黄泉》,转引自中央音乐学院2001级的刘新红著《殷墟出土编铙的考察与研究》硕士学位论文.

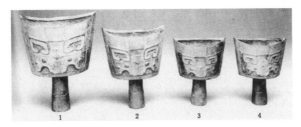

图1　侯家庄西北冈 M1083 出土铙

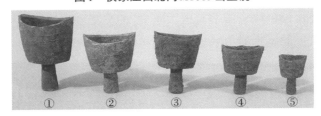

图2　殷墟妇好墓出土铙

河南鹿邑太清宫长子口墓出土6件铙,其在纹饰和形制上的差异是十分明显的(图3)。总体上可以分为2组,一组为M1:145、166、151,这3件大小相次,形制相似,但M1:151上兽面纹的风格不同于另外2件,这3件应该不是作为一套同时铸造的。另外3件(M1:152、153、149)大小相次,形制及纹饰都十分一致,应该为同时铸就。这6件铙同出于一墓,情形应同于以上两例,即有可能是按一定需要由数套(件)拼凑而成。

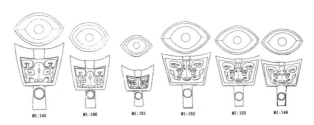

图3　河南鹿邑太清宫长子口墓出土铙

以上3例的组合数目均超过3件,虽然数目各不相同,但拼凑的迹象是显而易见的。至于拼凑的原因,很可能是与墓主人的更高等级或特殊身份相匹配,并在作为实用器时达到拓宽音域、丰富音乐表现力的目的。长子口墓和妇好墓编铙的数目与墓主人的身份相匹配是可以肯定的,M1083位于殷墟西北冈王陵区,详细

第四章　琴思文论

293

情况未见报道①,依照M1083铙为"4件3音"的描述②,不排除其原有的拼凑数目因墓被盗扰而发生缺失的可能。至于这种拼凑现象在音乐表现力方面的意义,还需对编铙的音响性能进行观察。

由此可以肯定,中原青铜铙作为贵族墓葬的随葬品,3件成编是其在使用时的基本组合。

(二) 南方青铜铙的组合情况

南方铙与北方铙的组合情况有很大差异,前文提到有枚铙很可能即甬钟的前身,在南方地区,两者在埋藏方式上也一脉相承,因此本文在器物组合上也将南方铙与南方早期甬钟结合起来进行观察。

在南方出土的83批铙和早期甬钟中,1件出土的共67批,2件出土的12批,3件出土的2批,5件、10件出土的各1批(表2)。由此可见,1件应为南方铙的基本组合,此外的几种情况还需进一步分析。

在多件铙或甬钟共存的几种情况中,2件同出的次数最多,且12批中有10批都集中于有枚铙到早期甬钟的发展阶段。值得注意的是,同出的2件器物大多都是形制、纹饰相近甚至相同,大小相次。尤其是湖南汉寿三和乡宝塔铺村、福建建瓯南雅、湖北崇阳大连山、江西萍乡彭高乡、湖南湘潭花石金桥洪家峭出土的几组铙或甬钟,形制及纹饰的一致程度使其在很大程度上呈现出配套使用的可能性。

3件同时出土的情况有江西新干和吉水两处。新干三铙不是作为成套编铙铸造,它们的来源、年代也未必一样,能在南方的大墓中见到3件铙共存,很可能是在形式上对中原葬俗的一种模仿③。江西吉水3件甬钟的出土情况未见详细报道,值得注意的是,这3件甬钟大小相次,其中2件纹饰一致,其余1件则有所不同④。

类似吉水甬钟的这种情况在中原早期3件成编的甬钟中比较多见,例如陕西宝鸡出土的彊伯各钟(图4:a)、彊伯矩钟⑤(图4:b),河南平顶山魏庄钟⑥(图4:c),

① 陈梦家.安阳西北冈陵墓区的铜器[J].考古学报,1954(7).
② 郭宝钧.商周铜器群综合研究[M].北京:文物出版社,1981.
③ 罗泰先生也持相近观点,详见其文论江西新干大洋洲出土的青铜乐器[J].江西文物,1991(3).
④ 彭适凡.赣江流域出土商周铜铙和甬钟概述[J].南方文物,1998(1).
⑤ 卢连成、胡智生:《宝鸡囯墓地》,文物出版社,1988年版。
⑥ 孙清远、廖佳行:《河南平顶山发现西周甬钟》,《考古》,1988年第5期。

陕西长安普渡村出土的长钟[①]（图4：d），共同的特点就是其中的2件纹饰风格十分一致，余下的1件则有一定差异。显然，这些3件成编的甬钟均不是一次铸就，而是采用一种2+1的方式拼凑而成。

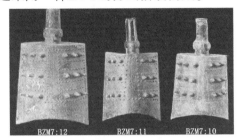
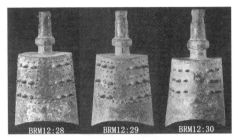

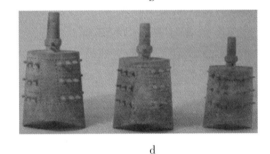

图4　3件成编的甬钟
a. 強伯各钟　b. 強伯鉙钟　c. 长钟　d. 平顶山魏庄钟

种种迹象都显示出在南方铙——甬钟的发展过程中，除1件的基本组合之外，还存在另外一种组合方式即2件成套的可能，这种方式在殷墟二期就可以见到，在有枚铙至甬钟的发展阶段更多见。值得注意的是，中原地区西周初年的编甬钟继承了殷墟铙3件成编的形式，但2+1的拼凑方式很可能与南方铙的组合方式有关。类似情况在数目较多的编钟上也可以看到，例如16件晋侯稣钟当中也存在2件有枚铙（73627、73638）与其他甬钟并存的现象，这些正是西周早期南北方音乐文化开始发生合流的例证。

与上述相关，湖南宁乡老粮仓师古寨同时出土的5件兽面纹大铙中2件鼓部装饰虎纹，2件鼓部装饰象纹的情况也未必仅仅是一种巧合。

1997年湖南宁乡老粮仓师古寨山上同时出土了10件铙，除一件兽面纹大铙

[①] 何汉南：《长安普渡村西周墓的发掘》，《考古学报》，1957年第1期。

外,其余9件均为有枚铙。简报中称这9件铙为一组编铙①,但更多的是来自考古学界和音乐学界的质疑,认为不论是从类型学还是音高序列的角度均不能证实9件成编的可能②,其与商周成编乐器之间的本质性差异是显而易见的。

总之,如同铙—甬钟的形制演变所指向的一种空间流布的可能性一样,南北之间在器物组合上也呈现出一种从差异到融合的过程。具体地说,中原青铜铙在晚商就形成了成编的传统,以3件成套为基本组合形式,南方地区则以单件使用为常例。随着有枚铙向甬钟的形制过渡,南方地区2件成套使用的可能性逐渐增大,这种组合方式也似乎间接地影响到中原地区。上举几例中原西周早期3件成编的甬钟,其组合方式绝对不是2+1式的偶然重复,而是一种有意识的拼凑,是对殷墟以降北方铙成编传统的延续,也是南北方音乐文化合流的例证。随着甬钟在中原地区的散布,编钟的组合也在殷商旧制的基础上有所增益,表现在编列数目不断增加并渐现规律,南方地区则仍然保持自身的传统至少到两周之际。

①长沙市博物馆、宁乡县文物管理所.湖南宁乡老粮仓出土商代铜编铙[J].文物,1997(12).
②相关学者及文章有:高西省.关于宁乡新发现一组镛的探析[J].江汉考古,1999(3);徐坚.试析宁乡的商代铜铙[J].考古与文物,2001(2);陈荃有.宁乡老粮仓出土铜编铙质疑[J].文物,2001(8).

琴以载道,用心传承
——华南师范大学古琴通识课程教学创新成果报告
张 琳

一、高校古琴通识课程的痛点问题

(一) 学生习琴的目标定位偏低

学生习琴往往停留在浅尝辄止的兴趣层面,学习动机仅限于掌握一门乐器,缺乏古琴文化的积淀与中国文化自信。

(二) 学生习琴的内容限于技能

学生习琴往往以琴曲的演奏技能为主,很少关注和思考技能背后的理论,缺乏跨学科融合的视角。

(三) 学生习琴的方式依赖传授

学生习琴往往以师徒面授为主要方式,学习时间和空间局限性较大,学习进度偏缓,受众面窄。

二、华南师范大学"古琴文化"通识课程的创新举措

(一) 博雅教育:文化与琴艺融汇的教学目标创新

针对学生习琴目标定位偏低的问题,基于"以古琴文化引领古琴艺术学习"的通识教育理念,本课程提出的创新教学理念如下:

理念1:传承中国传统文化,担当文化责任

强化基于经典的理论学习,引导学生理解古琴艺术及其承载的中国传统文化,自觉肩负起传承中国传统文化的历史使命。

理念2:感受艺术之美,滋养生命灵性

强调勤于践行的审美活动,让学生们在古琴艺术鉴赏中唤醒美感,在古琴艺

术实践中激发创造力。

理念3：以学生全人发展为中心，厚实通识修为

平衡通识课学生的学科多样性和古琴文化统一性之间的张力，促进学生对自我认知的反思、对全面发展和自我实现的追求，实现通识课程全人教育的培养目标。

在上述课程理念的指引下，本门课程提出全新的课程目标如表1所示。

表1　通识教育课程"古琴文化"课程目标

知识目标：艺道双修
1. 了解古琴的基本结构，古琴的音响特征，古琴的乐谱符号。
2. 理解古琴的制作工艺原理，古琴的音乐要素。
3. 理解古琴的历史文化渊源和不同时期的艺术风格。
能力目标：审美审思
1. 运用古琴弹奏、聆听的技能，在9首古曲的弹奏中表达琴乐作品的美感，掌握60首经典琴乐作品的赏析方法。
2. 研读经典琴学文献，具备对传统及当代古琴文化现象的审思能力。
3. 具备自主探究、编创音乐作品的能力和合作创设音乐作品及整合、开发琴学相关资源的能力。
价值目标：立德担当
1. 体悟中国传统文化中的君子之德和家国情怀。
2. 弘扬及传播琴道中的中正儒雅、仁爱和合精神。
3. 树立中华文化自信，自觉将琴道精神渗透到相关的职业领域，担负起传承中华文脉的历史使命。

从表1可以看到，本门课程目标，从以往仅侧重培养学生对古琴兴趣的层面，提升到艺道双修、审思审美、立德担当的层面，展现了通识教育知识、能力和素养协调发展的高阶定位。

（二）由器而道：理论与技能贯通的教学内容创新

针对学生习琴内容限于技能的问题，本课程跳出琴技的藩篱，融入文化的视野，建构了"由器而道"的内容体系，即从直观的琴器、斫琴，到感官的操缦、琴乐，再上升到高阶的琴派、琴道，通过文化引领体悟古琴之道，通过演奏实践体验古琴

之艺,具体内容见表2。

表2　通识教育课程"古琴文化"专题内容设计概览

内容主题 (由器而道)	学时数	内容说明(艺道双修)	
		文化引领	演奏实践
绪论	2	•古琴的前世今生——古琴文化概观	养琴规要 右手八法、挑勾练习
专题一　琴器 上古琴器的考古学阐释	6	•音乐考古学文化——以战国曾侯乙墓为例 •上古出土琴器及乐器组合的规律 •先秦琴瑟和鸣的声响复原 •岭南汉代音乐——南越王墓博物馆学习	唱谱训练 左手大指、名指按音练习 暗含道妙《黄莺吟》 携琴而歌《秋风词》
专题二　斫琴 传世宝琴的斫制秘密	6	•古琴斫制的传统工艺及其文化内涵 •小组合作制作古琴模型 •博物馆藏琴的鉴赏 •文物活化——博物馆藏琴的修复及演奏实践	泛音练习 三才之音《仙翁操》 君子之风《陋室铭》 湘江歌长《湘妃怨》
专题三　操缦 身心和谐的音乐实践	4	•古琴减字谱的原理及文化内涵 •小组合作誊抄减字谱,制作线装本琴谱 •历代琴谱文献的介绍及梳理	曼声长吟《凤凰台上忆吹箫》
专题四　琴乐 大乐与天地同合的审美追求	4	•弦、指、音、意——从形式到意境的美感 •古曲中的经典题材及其文化意蕴 •中国古琴美学的经典著作《溪山琴况》	恬澹静远《良宵引》
专题五　琴派 琴乐风格的时代传承及创新	4	•儒道合一的操缦艺术 •小组合作制作历史琴派传承谱系图 •琴派艺术风格成因初探 •现代琴乐作品赏析	魏晋风骨《酒狂》 经典作品打谱创编实践
专题六　琴道 古琴文化的当代反思与重建	4	•中国传统琴道的精神文化底蕴 •古琴文化的当代反思与重建研讨:文化生态、审美重构、传承创新	诗乐妙合《阳关三叠》

(三)螺旋上升:传授与协作结合的教学方式创新

针对学生习琴的方式依赖传授的问题,本课程借助信息技术,建构传授与协作结合、线上线下混合的学习共同体,探索新时代的古琴文化教学模式。

1. 为高阶挑战奠定基础的学前分析"第〇周"

本课程在正式开课前即"第〇周"增设选拔环节,综合考察、分析学情,并相应

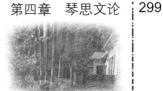

调整课程设计,见图1。

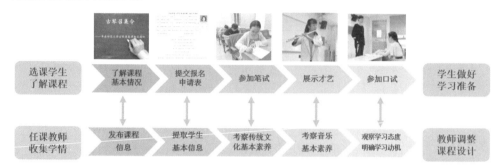

图1 "第○周"学前分析流程

2."三个一"古琴特色线上线下混合教学模式

强调针对古琴学习特有的聆听、弹奏方式,适应学生移动学习习惯,发挥各类灵活便捷的信息技术手段的优势,对学生的学习活动进行全过程追踪与实时互动。

将每一天打卡练琴、听曲作为过程性学习的基础,将每一周的阶段性总结作为下一周持续改进学习成果的起点,在每一月的雅集上进行近期学习成果的展示与升华,借助信息技术手段的线上线下混合教学模式,确保学生学习成效的螺旋上升,实现学生学习的高阶性与挑战度,见图2。

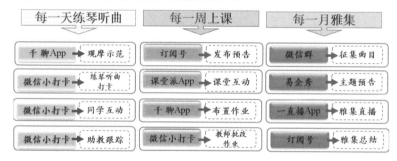

图2 "三个一"古琴特色线上线下混合教学模式

上述教学模式中,信息技术手段主要分为以下三类:

第一类:师生作品分享与评价——千聊App和微信小打卡

课程使用"千聊"平台发布教学资源,实现翻转课堂的功能设计。利用微信小打卡的上传及互动功能对学生每日的琴曲弹奏视频、琴曲赏析心得进行评价。

第二类:师生课堂在线讨论与分享——课堂派App

第三类:古琴文化课程资源展示——微信订阅号

界面例举见图3。

图3　教学信息技术手段例举(千聊　小打卡　订阅号)

3.以"导—读—听—奏—悟"为核心的生本教学

(1)"导—读—听—奏—悟"的课堂模式

在线下教学的"课中环节",进一步探索出具有课程特色的课堂教学模式,见图4。

图4　"古琴文化"课堂教学模式

导——课前点评学生在"微信小打卡"中的作品,顺势导引出新的古琴文化视角。

读——引导学生深度阅读文献,结合通识课程的专业多样性设计跨学科研

讨,引发学生对古琴文化的高阶性思考。

听——重点赏析60首经典琴乐作品,不同专业背景学生共同面对传承千百年的古琴音乐"活化石",实现通专结合的挑战性目标。

奏——9首经典琴乐作品的弹奏是课程难点,亲身感知文化与琴艺的交融。

悟——深化课程思政,实现由感而悟、由器而道的提升,引导学生将琴道精神、家国情怀融入各自的专业和职业领域。

(2)基于古琴文化经典阅读的课堂教学环节

琴学经典史料的深度阅读是"导—读—听—奏—悟"课堂模式的特色之一,是落实"古琴文化引领古琴艺术"理念的关键环节,见图5。

图5 古琴文化经典阅读教学环节设计

4.走出书斋的古琴文化特色课程活动

(1)走入现场的"场馆学习"

本课程将场馆学习作为特色课程活动之一,每期课程都组织学生前往西汉南越王墓博物馆、广州大剧院等地进行现场教学。以西汉南越王墓博物馆的场馆教学为例,活动设计见图6。

图6 西汉南越王墓博物馆场馆教学

(2) 课外延伸的"古琴雅集"

在"古琴文化"第一课堂的基础上设置第二课堂"古琴雅集",发挥朋辈教育的教学活动功能,师生们每月会聚一堂,展示成果,交流心得,拓展视野,陶冶情操,主题设计见图7。

图7 古琴雅集主题展示

三、华南师范大学"古琴文化"通识课程创新的实践成效

(一) 产出导向的学习成效评价

1. "三个一"古琴特色评价方式

配套"三个一"教学模式,制定产出导向的多元评价方式,打破了终结性评价

占据主导的传统课程评价模式,将每一天、每一周与每一月的自评、互评和他评相结合,将过程性评价贯穿于学生的学习活动始终,具体内容见表3。

表3 "古琴文化"课程评价方式

过程性评价	三个一	评价项目	评价标准	评价方式	占比
平时成绩（占总评成绩60%）	每一天	小打卡听曲	(1)打卡天数,体现持续听曲思考	学生自评学习频次和时长	15%
		小打卡练琴	(2)打卡内容质量,研读史料结合个人思考	教师根据学生学习情况进行评价	
	每一周	小打卡	有效解决学习难点	学生自评作业质量	10%
				教师根据作业质量进行评价	
		课堂小组讨论	(1)积极参与小组讨论,发言有思考深度 (2)通过课堂派App分享优质观点	学生互评讨论成果 教师根据小组发言情况和课堂派分享情况进行评价	10%
		小组作业	按要求完成作业(5次小组合作,1次个人论文)	小组之间的学生互评 教师根据作业情况进行评价	30%
		曲目汇报	随堂弹奏质量(流畅、完整、指法节奏无误)	教师根据弹奏质量进行评价	20%
	每一月	古琴雅集	雅集现场弹奏质量(流畅、完整、指法节奏无误) 积极参与交流讨论	学生互评 教师参与讨论评价	10%
终结性评价		评价项目	评价标准	评价方式	占比
期末成绩（占总评成绩40%）		作品听辨考试	(1)60首经典作品闭卷听辨考试 (2)评分标准:作品名30%,演奏家30%,题解40%	教师逐一批阅试卷并打分	50%
		琴曲弹奏考试	(1)随机抽取曲目,并脱谱弹奏 (2)评分标准:连贯30%,准确30%,美感40%	教师根据学生弹奏情况进行评价	50%

2.学生学习成效评价

（1）基于"三个一"古琴特色评价方式,全程检测学生的学习状态,充分激发学

生的学习兴趣和进行高阶性挑战的动力,并通过问卷调查印证评价方式的有效性,见图8。

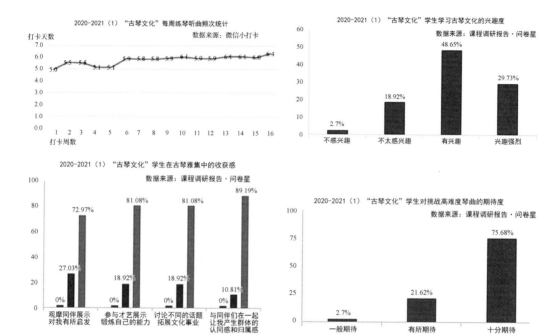

图8　学习成效数据分析

（2）从课后反思可见,学生通过课程的学习具备了琴学素养,启发了学习思维,提升了文化深思能力和音乐审美能力,明确了文化担当和职业使命,见图9。

◆ 李锦霞　2014级　化学（师范）专业

在学习上,"古琴文化"的学习对我的帮助很大,对耐心、恒心的训练是非常有效的,它让我学会如何在嘈杂浮躁的环境中静心学习,在人生的道路上,我也要踏实地走好每一步。

◆ 汤子倪　2013级　汉语言文学（师范）专业

对这门课程印象非常深刻,它与文学院的必修课程美学,以及选修课程古代文论有一些共性,帮助我更好理解这两门课程中国古代美学部分的理论。

◆ 林晓婷　2015级　数学与应用数学（师范）专业

"古琴文化"让我走进了博物馆。西汉南越王墓博物馆、陕西历史博物馆、湖北省博物馆,这几个博物馆都是老师经常在课上提的,使我懂得传统并不是守旧,而是基石。

◆ 何苑怡　2013级　汉语言文学（师范）专业

"古琴文化",对于我来说,不只是一门通识课程,更是一门生命课程,张老师以及所有助教,给我们的教育,不只是文化知识的传递,还是具有温情的、极富意义的生命教育。

第四章　琴思文论　305

◆ 黄雁　2015级材料物理专业

在美国当地的两所不同大学的国际文化节的舞台上都进行了古琴演奏的表演,有许多来自不同国家的朋友在我表演结束之后都表示希望能向我学习古琴演奏。感谢"古琴文化",给了我在走出国门时有机会向大家展示中华文化的源远流长与独特魅力,让大家更多地了解中国,爱上中国。

◆ 李卓莹　2015级地理科学(师范)专业

这门课程的学习,逐渐让人看清教师的角色,不是一位知识或技能课程体系的被动操作者,而是主动的参与者,需要全身心与学生共同打造一门好课。诚如老师所言,一门好课是生成的。

◆ 陈纯娜　2013级汉语言文学(师范)专业

我们能为非遗做点什么?去了解、去传播,让更多的人知道它。这也更坚定了我继续坚持自己所爱的信念。时常听琴,读琴书,给学生讲琴文化、传统文化……古琴似乎已经成为我生活中的一部分。

图9　学生课后反思摘选

(3) 从学生积极参与的各项实践活动及成果可见,学生通过课程的学习,在各自相关的专业、职业领域传播古琴文化,充分树立了民族文化自信,见图10。

杨彤(汉语言文学专业)古琴组"金奖"证书(2021)
马来西亚教育部、马来西亚艺术文化协会主办
"禾乐杯"网络国际弹拨乐大赛

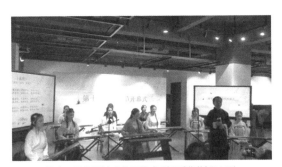

第十二届校园读书节开幕式·弦诵《蒹葭》(2019)

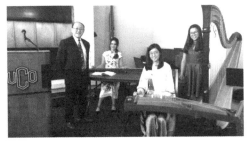

黄雁(物理学专业)在美国俄克拉何马州立大学
留学期间展示古琴文化(2017)

谢斯瑶(音乐学专业)以古琴文化为主题
参加模拟课堂大赛(2017)

图10　学生古琴文化实践活动例举

(二）课程教学成效评价

学生对课程的教学评价见表4、图11。

表4 "古琴文化"课程教学评价（2017—2020年）

学年	学期	人数	成绩
2017—2018年	2	49	98.52
2018—2019年	1	65	97.73
2018—2019年	2	30	99.13
2019—2020年	1	33	98.71
2019—2020年	2	23	96.33

图11　2019—2020(1)华南师范大学"古琴文化"教学质量评价

四、华南师范大学"古琴文化"通识课程创新成果的推广与辐射

（一）创新成果的展示与研讨

2019年11月，任课教师张琳受邀参加"复旦大学艺术类通识课程教学研讨会"，并作主题报告"琴以载道·用心传承——谈古琴通识课程的建设"，见图12。

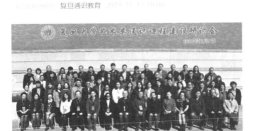
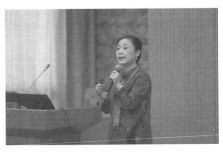

图12　复旦大学艺术类通识课程教学研讨会(2019)

2019年11月,任课教师张琳受邀参加山西农业大学信息学院首届博雅教育研讨会,就古琴通识课程建设经验作主题报告,见图13。

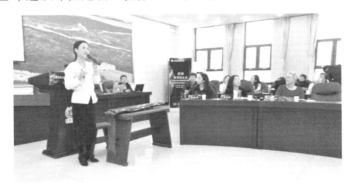

图13　山西农业大学信息学院首届博雅教育研讨会(2019)

2020年12月,本课程作为华南师范大学通识教育创新成果,参加华南师范大学和超星联合举办的"校本通识教育创新发展研讨会"与众多高校的专家教师交流通识教育的创新经验,见图14。

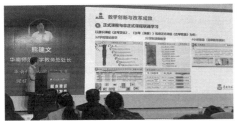

图14　校本通识教育创新发展研讨会(2020)

2017年12月,在华南师范大学图书馆一楼展厅,面向全社会举办了"太古遗音——广东省古琴文化展",集中进行了"古琴通识课教学成果展",内容涉及图文、实物及活动展示,见图15。

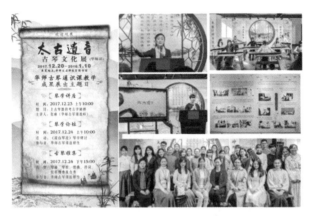

图15 古琴通识课教学成果展(琴学讲座、古琴雅集、琴学论坛)(2017)

2016年6月,任课教师张琳接受《广府人》期刊专访,并于同年8月30日发行的《广府人》"艺术欣赏"版块中刊登专访文章《琴以载道 对话古今——记张琳与她的古琴教学之路》,见图16。

图16 《广府人》期刊专访(2016)

(二)古琴文化的传播与推广

积极倡导古琴文化的社会传播,营造传统文化氛围,产生热烈的社会反响。2020年5月,任课教师张琳参加蒙古音乐舞蹈大学主办、乌兰巴托中国文化中心协办的"团结一心,抗击疫情——国际线上音乐节",以传统琴曲《碧涧流泉》向世界展现中国传统音乐的魅力,见图17。

第四章 琴思文论　309

驻蒙古大使柴文睿在线参加"团结一心,抗击疫情——国际线上音乐节"

近日,由蒙古国家紧急情况委员会、教育文化科学体育部、卫生部倡议,蒙古音乐舞蹈大学联合主办、乌兰巴托中国文化中心协办的"团结一心,抗击疫情——国际线上音乐节"在蒙古成功举办。活动邀请了包括中国艺术家在内的多国艺术家共聚网络舞台,用艺术温暖人心,用音律传递战胜疫情的信心。本次音乐节视频分别在蒙古国公共广播电视台、乌兰巴托电视台等在内的15家电视台及网络媒体上播出,在当地一起强烈反响。

图17　团结一心,抗击疫情——国际线上音乐节

2017年12月,任课教师张琳参加《财富》全球论坛广州陈家祠传统文化展示,为外国首脑展示《关山月》等多首传统琴曲,见图18。

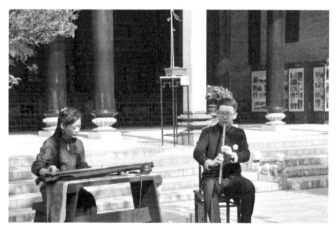

图18　《财富》全球论坛广州陈家祠中国传统文化展示(2017)

2019年7月,任课教师张琳主讲"花样年华,古琴为伴——《了不起的非遗》新

书发布暨古琴文化展示"(武汉广播电视台《江城非遗坊》栏目和长江出版社"非遗进校园"系列活动),并于武汉电视台新闻综合频道《一起回家——开卷有益》栏目播出,见图19。

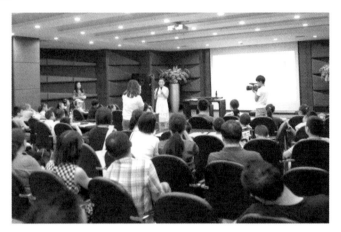

图19 《了不起的非遗》新书发布暨古琴文化展示(2019)

通识教育课程"古琴文化"自2012年开设以来,见证了华南师范大学通识教育的发展历程,课程师生有幸身处在这锐意进取的时代潮流之中,更得益于学校以通识教育带动本科教育改革的决心与实践。任课教师有责任以通识课程的创新实践为学生"种下一颗美善的种子",深入探索,不懈努力,实现守正创新、立德树人的目标。

鸣　谢

南通古琴研究会接收捐赠和赞助情况公告

序号	姓名	金额
1	王永昌	5000元
2	释耀如	23000元
3	倪诗韵	15082元
4	昝锤炼	3000元
5	凌云飞	3000元
6	唐洪权	2000元
7	卢红	600元
8	沙钢强	200元

音乐会赞助

1. 释耀如全部赞助承担2008年"中国古琴大师名家琴韵风采暨南通古琴研究会成立庆典音乐会"费用及琴会添置品24套服装、30张琴桌、会牌等。音乐会地点南通。

2. 昝锤炼全部赞助承担2016年"百年梅庵古琴音乐会"（虚龄）费用。音乐会地点南通。

3. 倪诗韵、周通生全部赞助承担2017年"百年梅庵古琴音乐会"（足龄）费用。音乐会地点北京。

4. 倪诗韵赞助承担2018年"新百年梅庵元年古琴音乐会"3人以外全部费用。音乐会地点联合国总部及美国纽约、洛杉矶两市。